EL LIBRO DE STAR WARS™

EL LIBRO DE
STAR WARS
™

EDICIÓN DE PROYECTO
Matt Jones

EDICIÓN DE ARTE DE PROYECTO
Jon Hall

EDICIÓN
Emma Grange, Vicky Armstrong
y Kathryn Hill

DISEÑO
Stefan Georgiou, David McDonald
y Mark Penfound

INFOGRAFÍA
Stefan Georgiou, Mark Penfound
y Jon Hall

EDICIÓN DE PRODUCCIÓN
Marc Staples

COORDINACIÓN DE PRODUCCIÓN
Louise Minihane

COORDINACIÓN EDITORIAL
Sarah Harland

COORDINACIÓN DE DISEÑO
Vicky Short

SUBDIRECCIÓN DE PUBLICACIONES
Julie Ferris

DIRECCIÓN DE ARTE
Lisa Lanzarini

DIRECCIÓN DE PUBLICACIONES
Mark Searle

PARA LUCASFILM

EDICIÓN SÉNIOR
Brett Rector

DIRECCIÓN CREATIVA
DE PUBLICACIONES
Michael Siglain

DIRECCIÓN DE ARTE
Troy Alders

EQUIPO DE GUIÓN
James Waugh, Pablo Hidalgo,
Leland Chee, Kelsey Sharpe,
Matt Martin y Emily Shkoukani

GESTIÓN DE ACTIVOS
Shahana Alam, Chris Argyropoulos,
Nicole LaCoursiere, Gabrielle Levenson,
Bryce Pinkos, Erik Sanchez y
Sarah Williams

DK desea expresar su agradecimiento
a Chelsea Alon de Disney; Michael
Siglain, Brett Rector y Robert Simpson
de Lucasfilm Publishing; Simon Beecroft
por su ayuda con las sinopsis; Pamela
Afram y David Fentiman por su apoyo
editorial; Megan Douglass por la
revisión, y Vanessa Bird por la
elaboración del índice analítico.

Publicado originalmente en Gran Bretaña
en 2020 por Dorling Kindersley Limited
DK, One Embassy Gardens, 8 Viaduct
Gardens, London, SW11 7BW

Parte de Penguin Random House

Título original: *The Star Wars Book*
Primera edición 2021

© & ™ 2021 Lucasfilm Ltd.

Copyright del diseño de página
© 2020 Dorling Kindersley Limited

Servicios editoriales: deleatur, s.l.
Traducción: Carmen G. Aragón
y Joan Andreano Weyland

ISBN: 978-0-7440-4023-4

Impreso y encuadernado en China

Para mentes curiosas
www.dkespañol.com

COLABORADORES

PABLO HIDALGO (AUTOR)

Fan de *Star Wars* durante toda su vida y reconocido experto en las profundidades de la saga, Pablo Hidalgo lleva más de veinte años trabajando como erudito de *Star Wars* en Lucasfilm. Ha escrito muchos libros de referencia sobre *Star Wars*, incluidos diccionarios y guías visuales para películas como *El despertar de la Fuerza, Los últimos Jedi, El ascenso de Skywalker, Rogue One: Una historia de Star Wars* y *Han Solo: Una historia de Star Wars*. Hoy en día es creativo sénior en Lucasfilm, donde ayuda a desarrollar nuevas películas, series de televisión, publicaciones y experiencias recreativas. Vive en San Francisco.

COLE HORTON (AUTOR)

Cole Horton es autor o coautor de una docena de libros de Star Wars, incluyendo *Star Wars: absolutamente todo lo que necesitas saber* (coautor) y *Star Wars galaxy's edge: a traveler's guide to Batuu* (autor). Ha colaborado en StarWars.com, Marvel.com y *run*Disney. Como gestor de marca e investigador de consumo ha trabajado en varios videojuegos, incluidos *Star Wars: Galaxy of Heroes, Star Wars: Battlefront II* y *Star Wars Jedi: Fallen Order*.

DAN ZEHR (AUTOR)

Dan Zehr es el director y presentador del pódcast de *Star Wars* Coffee with Kenobi. Es un colaborador habitual de StarWars.com y escritor para IGN, así como destacado experto en el *fandom* de *Star Wars*. Es también un prolífico docente de secundaria, que enseña literatura y redacción y posee un grado de maestría en magisterio. Su obra, en la que combina *Star Wars* y la educación, le valió un papel en el anuncio publicitario de Target para *Rogue One*. Vive en Illinois con su esposa y tres hijos.

CONTENIDO

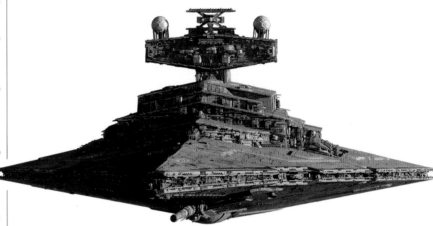

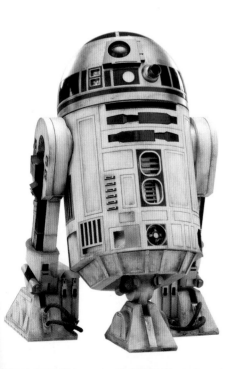

LOS SKYWALKER

LOS GOBIERNOS GALÁCTICOS Y SUS DISIDENTES

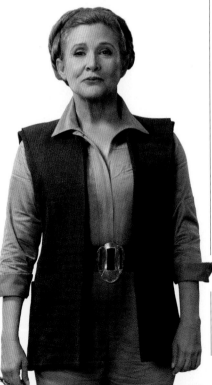

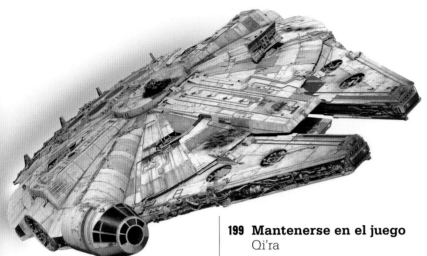

HABITANTES DE LA GALAXIA

INTRODU

CCION

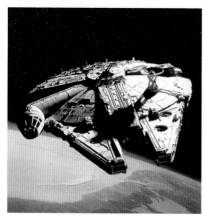
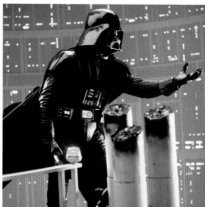
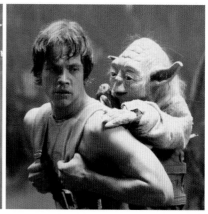

Cuando *Star Wars* debutó en los cines, el 25 de mayo de 1977, nadie –ni siquiera su creador, George Lucas– podría haber predicho el éxito que llegaría a alcanzar. Más de 40 años más tarde, *Star Wars* se ha convertido en un fenómeno global que trasciende generaciones, fronteras y medios. Lo que comenzó como una sola película se ha convertido en tres trilogías. Ha pasado de las pantallas a las páginas de libros y cómics, ha generado series con actores y de dibujos en televisión y en internet e inspirado videojuegos y parques temáticos.

Todo ello forma una vasta galaxia, rica en una cultura propia en expansión, en personajes inolvidables y en historias conectadas. Ya seas un recién llegado o un fan de toda la vida, en este libro explorarás muchos de los temas que hacen de *Star Wars* algo tan popular.

Toda historia tiene un comienzo

La primera película –conocida, en su época, como *Star Wars* (*La guerra de las galaxias*, en España y Latinoamérica)– fue renombrada posteriormente *Star Wars: Episodio IV – Una nueva esperanza*. Ese filme presentó al mundo una historia de lucha, a escala galáctica y a escala personal.

Inspirada en la historia humana, enfrentaba una valiente Rebelión a un malvado Imperio. Este épico enfrentamiento se imbricaba con los problemas e historias de héroes como Luke Skywalker, la princesa Leia y Han Solo. Juntos desafiaban al implacable Darth Vader y su despiadado ejército de soldados de asalto. La película llevaba al público a una lejana galaxia con extraordinarios alienígenas, una tecnología increíble y exóticos mundos.

El cineasta californiano George Lucas quería reinventar el clásico género de aventuras espaciales. In-

Quería tomar antiguos motivos mitológicos y actualizarlos. Quería algo totalmente libre y divertido, tal y como yo recordaba las aventuras espaciales.
George Lucas

fluido por las historias de aventuras y los cómics de Flash Gordon de la década de 1930, Lucas impregnó su fantasía espacial con temas psicológicos y mitológicos, y aprovechó su pasión por el cine de samuráis, los wésterns y la historia militar para crear algo totalmente único y apartado de otros filmes contemporáneos. La ciencia ficción de la década de 1970 reflejaba el mundo real. Cínicos y oscuros, los filmes estaban llenos de antihéroes y terribles desastres. En contraste, *Star Wars* transmitía un mensaje de esperanza que lo diferenciaba de muchas películas de la época. Esta historia de espadachines demostraba que el bien podía triunfar sobre el mal, y que un individuo puede cambiar el destino de la galaxia.

En mayo de 1977, cuando se estrenó en 32 cines de EE UU, *Star Wars* fue un éxito comercial instantáneo y uno de los primeros taquillazos de la historia. «Que la fuerza te acompañe» entró en nuestro vocabulario cotidiano, y los protagonistas, Mark Hamill, Carrie Fisher y Harrison Ford, se convirtieron en nombres familiares. En aquel momento fue la película más taquillera de todos los tiempos, lo cual aseguró que no fuese la última aventura de *Star Wars*.

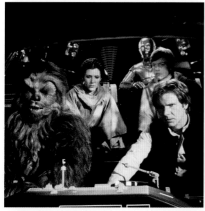
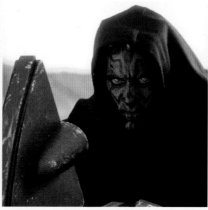

La secuela *Star Wars: Episodio V – El imperio contraataca* (1980) introdujo nuevos mundos y sorprendió al público con la revelación de que Darth Vader era en realidad el padre de Luke Skywalker. Se adentraba más en la Fuerza, una misteriosa energía que permea la ficticia galaxia. Decidido a mantener el control sobre el mundo que había creado, Lucas financió personalmente la carísima secuela. Unas mayores aportaciones creativas externas y una cantidad de escenarios que casi doblaba los de *Una nueva esperanza* hicieron que *El imperio contraataca* fuese mucho más espectacular y más costosa. Pero la apuesta valió la pena: la película fue un éxito comercial y de crítica. Tres años más tarde, en 1983, la saga continuó con el estreno de *Star Wars: Episodio VI – El retorno del Jedi*, que mostraba el épico clímax de la lucha entre la Rebelión y el Imperio. Fue el capítulo final de la trilogía original, y el público tuvo que esperar 16 años hasta la siguiente película de la saga.

Magia cinematográfica

Star Wars no solo reinventó el género, sino que, además, cambió la manera en que se rodaba. Para dar vida a sus ideas, George Lucas utilizó efectos visuales totalmente nuevos y elaborados con nuevas tecnologías. Esa tarea recayó en su compañía de efectos especiales, Industrial Light & Magic (ILM).

Se encargó a un equipo de jóvenes alocados crear los revolucionarios efectos visuales de la película, incluida la construcción de una cámara con control de movimiento vital para crear las dinámicas secuencias de combates entre cazas estelares. Los maquetistas crearon uno por uno los vehículos y las estaciones espaciales con sorprendente detalle, con técnicas clásicas y a una escala gigantesca. El resultado fue un filme totalmente distinto a cualquier otro, que dejó al público boquiabierto y sentó las bases de las innovaciones que vendrían en las décadas siguientes.

ILM se situó en la vanguardia de los desarrollos y las técnicas digitales para la industria del entretenimiento. Lucas y su equipo fueron pioneros en tecnologías de previsualización que permitieron a los cineastas dar forma a sus obras incluso antes de comenzar a rodar. Emplearon animación por ordenador para dar vida a personajes y criaturas, un logro que habría sido imposible solo con efectos analógicos. Más de 40 años después de su fundación, ILM sigue ampliando sus horizontes, creando efectos visuales muy premiados e innovaciones que continúan sorprendiendo al público.

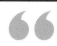

> Nunca había visto efectos especiales que fueran tan reales.
> **Steven Spielberg**

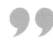

El universo *Star Wars* se expande

Star Wars no solo fue una película revolucionaria, sino que prácticamente inventó la mercadotecnia que conocemos hoy en día. El público no se saciaba de *Star Wars*, pero gracias a una mercadotecnia inteligente podía llevarse a casa un trocito de la galaxia más famosa del mundo. Las figuras estuvieron entre los muchos productos lanzados, y ayudaron a niños y adultos a recrear en casa sus escenas favoritas de la película. El éxito de la mercadotecnia impulsó futuros proyectos de *Star Wars* y permitió a George Lucas continuar **»**

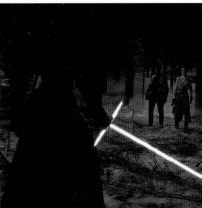
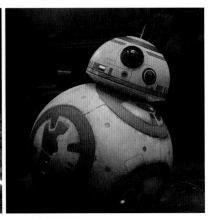

siendo independiente con respecto a los grandes estudios.

Incluso antes de que la primera película llegase a las pantallas, el guion de Lucas se novelizó, y Marvel publicó una línea de cómics con los personajes e historias de la película. A todo esto le han seguido cientos de novelas y cómics que han permitido a los fans explorar una galaxia enorme con nuevas personas, criaturas, lugares y hechos. En los años siguientes, el público pudo explorar la galaxia activamente gracias a los muchos videojuegos y juegos de tablero disponibles. Todos estos medios narrativos adicionales mantuvieron a los fans conectados con la galaxia incluso cuando las películas aparecían de forma muy espaciada en el tiempo.

El regreso de la Fuerza

George Lucas lanzó tres nuevas precuelas de la trilogía original después de un lapso de 16 años. *Star Wars: Episodio I – La amenaza fantasma* (1999) exploraba los orígenes de Obi-Wan Kenobi y revelaba cómo la República mencionada en *Una nueva esperanza* se convertía en el Imperio. El *Episodio II – El ataque de los clones* (2002) y el *Episodio III – La venganza de los Sith* (2005) se centraban en los prolongados problemas existentes en toda la galaxia, y siguieron a Anakin Skywalker en un viaje que lo llevó de ser un prodigio como piloto de carreras a acabar traicionando al lado luminoso de la Fuerza para convertirse en Darth Vader. Sin embargo, estas películas también dejaron muchas historias sin contar, lo que llevó al desarrollo de la serie de animación *Star Wars: The Clone Wars* (2008–2020).

Historias conectadas

Star Wars es famosa por adoptar una única cronología. George Lucas siempre consideró que los episodios I a VI y la serie *The Clone Wars* eran la historia oficial. Ahora, el «universo expandido» de libros, cómics y juegos creado entre 1977 y 2013 se integra en la colección Leyendas (*Legends*), diferente a las historias que siguieron. Aun siendo una rica fuente de inspiración, los acontecimientos de Leyendas se consideran ajenos a la cronología original. Conforme Lucasfilm preparaba la nueva fase de producción, en 2012, todo el universo *Star Wars*, excepto las seis películas y la serie *The Clone Wars*, quedó bajo la etiqueta Leyendas. Desde 2014, las historias contadas en diversos medios se añaden a la mitología *Star Wars* oficial, y forman un solo arco argumental en una galaxia compartida. Lucasfilm se asegura de que películas, series, libros, cómics, juegos e incluso medios emergentes –como la realidad virtual y los parques temáticos– compartan la galaxia de modo coherente.

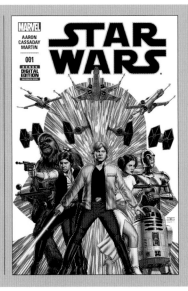

Con su cuidada producción y su disposición a explorar una amplia gama de temas, esta serie televisiva ofreció una visión del lado humano de la guerra, así como nuevas revelaciones con respecto a la Fuerza.

Nueva generación de héroes

Después de más de 40 años liderando la compañía que fundó, en 2012 George Lucas anunció su jubilación y que *Star Wars* se convertía en parte de la compañía Walt Disney. Con la histórica productora Kathleen Kennedy al timón en Lucasfilm, *Star Wars* se ha expandido más que nunca antes. Se dio inicio a una nueva trilogía, que comenzó con *Episodio VII – El despertar de la Fuerza* (2015), seguida por *Episodio VIII – Los últimos Jedi* (2017) y *Episodio IX – El ascenso de Skywalker* (2019). En estas nuevas películas, los personajes clásicos pasaban el relevo a una nueva generación de héroes: Rey, Finn y Poe. A su vez, nuevos villanos, como el general Hux, Kylo Ren y el líder supremo Snoke, surgían para aplastar a la Resistencia.

Por primera vez, Lucasfilm decidió realizar proyectos de *Star Wars* aislados. *Rogue One* (2016) dio vida a la misión para robar los planos de la Estrella de la Muerte, mencionada en

> Sentía que había muchas más historias de *Star Wars* que contar. Estaba ansioso por narrarlas mediante animación.
> **George Lucas**

Una nueva esperanza, de 1977. *Han Solo* (2018) exploraba los orígenes de Han Solo y su copiloto Chewbacca, así como su famosa gesta del Corredor de Kessel, también mencionada en la película original. En 2019 se estrenó la primera serie de televisión con actores, *The Mandalorian*. Cuenta la historia de un enigmático cazarrecompensas y de su presa: un bebé de la especie de Yoda conocido como «el Niño». Ambos personajes cautivaron enseguida a los fans.

Lucasfilm también siguió creando series de dibujos animados, presentando personajes y expandiendo la galaxia. *Star Wars Rebels* (2014–2018) se desarrolla tras la caída de los Jedi.

Sigue a un grupo de rebeldes que conforman un temprano embrión de la Alianza Rebelde. *Star Wars: Resistance* (en España, *Star Wars: La Resistencia*), de 2018–2020, ofrece nuevas perspectivas de acontecimientos que conducen a *El despertar de la Fuerza*, incluido el surgimiento de la Primera Orden.

Cómo usar este libro

El libro de Star Wars se introduce en profundidad en los temas más importantes que forman parte de la actual saga de *Star Wars*. En él hallarás análisis de los personajes clave, sus relaciones y sus motivaciones, y descubrirás las muchas facciones y gobiernos de la galaxia.

Para ilustrar cómo encajan las cosas, te da más detalles en cronologías y recuadros temáticos. El sistema de fechado de la cronología indica años estándar antes (ASW4) o después (DSW4) de *Star Wars: Episodio IV – Una nueva esperanza*.

El libro de Star Wars guía a los nuevos fans por los elementos más importantes de la galaxia, e ilustra cómo se conectan sus personajes y hechos. A los fans de siempre les ofrece una nueva perspectiva sobre esta saga que tanto aman, y también sorpresas que no encontrarán en ningún otro lugar. ∎

LA
GALAXIA

La galaxia, tan sorprendente como peligrosa, alberga millones de sistemas estelares y planetas repletos de especies alienígenas, increíbles tecnologías y misteriosos poderes. Es el escenario que ve surgir grandes héroes, siniestros villanos y las guerras que libran para decidir el destino de billones de seres que viven en esta colosal porción del espacio conocido.

MUY, MUY LEJANA...

LA GALAXIA

HOLOCRÓN

NOMBRE
La galaxia

TAMAÑO
**100 000 años luz
de diámetro**

SINGULARIDAD
**La Fuerza: un campo de
energía mística creada
por todos los seres vivos**

La galaxia La Alianza Rebelde se
oculta en los confines de la galaxia y
planea su próximo ataque al Imperio.

Para la mayoría de los seres, la escala de la galaxia es impensable. Los cálculos sugieren que posee 400 000 millones de estrellas y unos 3,2 millones de sistemas habitables. Alberga millones de especies con consciencia e incontables formas de flora y fauna. Un único sistema puede contener docenas de planetas, más docenas aún de lunas y todo tipo de cuerpos celestes.

Antaño, el viaje a través de estas enormes distancias estaba limitado por la resistencia de los seres, pero el desarrollo del hiperviaje, más rápido que la luz, abrió la galaxia entera a quien tenga acceso a una nave con hiperimpulsor. Distancias antes insalvables, ahora se podían recorrer en momentos, lo que causó una explosión del comercio y la cultura y la extensión de la política interestelar.

Aunque grandes repúblicas y poderosos imperios intentan poner orden en la galaxia, ninguno puede llegar a controlarla del todo. Incluso los gobiernos más grandes de la historia galáctica solo dominan una parte de los millones de sistemas.

Cada nuevo ciclo de disturbios políticos trae nuevos descubrimientos, y los exploradores arriesgan su vida para descubrir los secretos de la galaxia.

La galaxia conocida se divide en numerosas regiones, cada una de ellas con su propio carácter e historia. En el centro mismo se encuentra el Núcleo Profundo, una peligrosa región plagada de estrellas alrededor de un antiguo agujero negro. La galaxia posee muchas más regiones tales como los Mundos del Núcleo, las estables Colonias, el remoto Borde Exterior y las Regiones Desconocidas, en gran parte sin mapear, y que llegan hasta el Espacio Salvaje. Cada región posee muchos sistemas que a su vez albergan múltiples planetas. Se suelen unir convencionalmente sistemas estelares para formar sectores, áreas galácticas que se mapean juntas, aunque no necesariamente tengan una unidad política ni cultural.

Todos los sistemas tienen un conjunto de coordenadas que los localizan en un ordenador de navegación. El archivo más completo de ellos se »

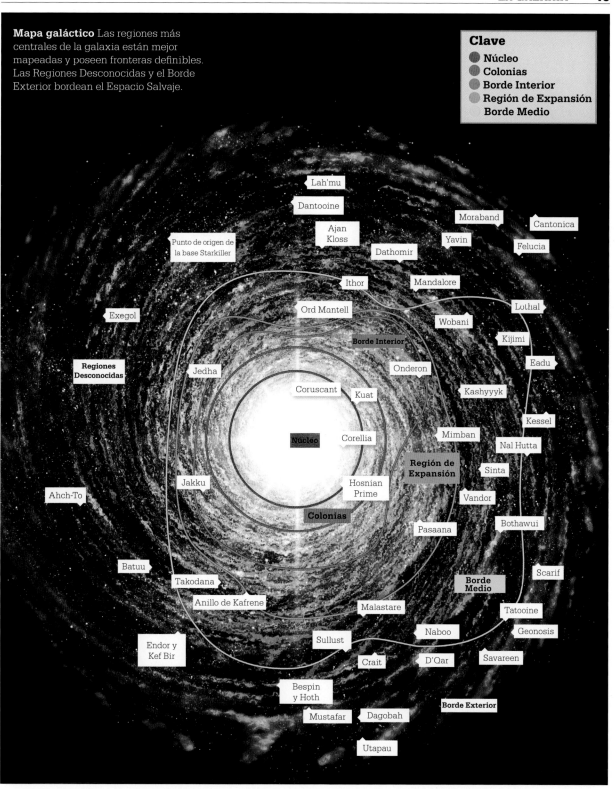

Mapa galáctico Las regiones más centrales de la galaxia están mejor mapeadas y poseen fronteras definibles. Las Regiones Desconocidas y el Borde Exterior bordean el Espacio Salvaje.

Clave
- Núcleo
- Colonias
- Borde Interior
- Región de Expansión
- Borde Medio

Lah'mu

Dantooine

Ajan Kloss

Punto de origen de la base Starkiller

Dathomir

Moraband

Cantonica

Yavin

Felucia

Ithor

Mandalore

Ord Mantell

Lothal

Wobani

Exegol

Borde Interior

Kijimi

Eadu

Regiones Desconocidas

Jedha

Onderon

Coruscant

Kuat

Kashyyyk

Kessel

Núcleo

Corellia

Mimban

Nal Hutta

Región de Expansión

Sinta

Jakku

Hosnian Prime

Vandor

Ahch-To

Colonias

Pasaana

Bothawui

Batuu

Borde Medio

Scarif

Takodana

Anillo de Kafrene

Malastare

Tatooine

Endor y Kef Bir

Sullust

Naboo

Geonosis

Crait

D'Qar

Savareen

Bespin y Hoth

Borde Exterior

Mustafar

Dagobah

Utapau

El senador Palpatine es elegido canciller supremo, pero pocos saben que es en realidad el lord Sith Darth Sidious, que conspira para destruir la República Galáctica.

Palpatine se convierte en emperador y destruye la Orden Jedi. Hace de Anakin Skywalker su aprendiz, Darth Vader. Ambos ignoran que Luke y Leia, hijos de Skywalker, están ocultos en la galaxia.

Tras el robo de los planos de la Estrella de la Muerte por el equipo Rogue One, el aspirante a Jedi Luke Skywalker destruye la estación de combate.

LA AMENAZA FANTASMA
32 ASW4

SE DECLARA EL IMPERIO
19 ASW4

BATALLA DE YAVIN
0 SW4

22 ASW4
GUERRAS CLON

2 ASW4
REBELDES ALIADOS

3 DSW4
BATALLA DE HOTH

Influido por Sidious, el conde Dooku anima a miles de sistemas a abandonar la República Galáctica. La crisis separatista degenera en las Guerras Clon.

Células rebeldes se unen y forman la Alianza para Restaurar la República. Leia Organa, princesa de Alderaan, está entre sus líderes.

La Alianza Rebelde escapa a duras penas de la flota imperial.

encuentra en la biblioteca del Templo Jedi de Coruscant, bajo la estricta vigilancia de generaciones de historiadores Jedi.

El tráfico galáctico se concentra en las muchas rutas comerciales, senderos por el espacio mapeados por exploradores y libres de la mayor parte de los peligros. Los planetas cercanos a estas rutas se benefician tanto económica como políticamente, y utilizan su estatus y reputación para ejercer una influencia desmesurada en los asuntos galácticos. Las rutas comerciales pueden atraer una atención indeseada, con corporaciones y sindicatos del crimen pugnando por controlar las mejores rutas, especialmente allá donde no consiguen llegar los fuertes gobiernos centrales.

Los Mundos del Núcleo

Los Mundos del Núcleo, que albergan los sistemas más poderosos y prestigiosos, están cerca del centro de la galaxia y en el centro de la política galáctica. Varios Mundos del Núcleo han sido sedes del gobierno de turno, ya que la República Galáctica, el Imperio Galáctico y la Nueva República han establecido sus capitales en planetas del Núcleo.

La prosperidad de quienes viven en el Núcleo ha sido fuente de tensiones entre ellos y quienes viven en regiones más alejadas en la galaxia. Los habitantes del Núcleo tienen fama de arrogantes y egoístas, y quienes residen fuera los consideran privilegiados. Entre las críticas a la República están las de que favorece exageradamente a los Mundos del

Núcleo, y que sus políticos no se ocupan de la seguridad, del bienestar y de las necesidades de otras regiones.

Una visita a Coruscant revela por qué muchos consideran privilegiado al Núcleo. El planeta, capital de la República y luego del Imperio, es una gigantesca ciudad construida, nivel sobre nivel, a lo largo de las eras. Los rascacielos más altos se elevan hasta más de 5000 pisos por encima de la superficie del planeta. Quienes viven entre ellos disfrutan de una vida lujosa y cómoda, por la que Coruscant es famosa. El magnífico edificio del Senado y el altísimo Gran Templo Jedi se encuentran en los niveles más altos, donde los habitantes viven cómodamente en sus bien equipadas instalaciones, pero lejos de aquellos que han jurado proteger y servir.

El plan de Palpatine para atrapar a la Alianza fracasa, y parece llevarlo a su muerte en la batalla de Endor.

El intento de Luke Skywalker de entrenar a una nueva generación de Jedi fracasa cuando su sobrino Ben Solo cae en el lado oscuro y adopta el nombre de Kylo Ren.

La Primera Orden aniquila la capital de la Nueva República con su superarma Starkiller. La Resistencia obtiene la victoria ante la estación, pero se queda sola contra la flota de la Primera Orden. Liderada por una aprendiz de Jedi llamada Rey, una nueva generación de héroes se enfrenta a Kylo Ren.

CAÍDA DEL EMPERADOR
4 DSW4

CAÍDA DE LOS JEDI
28 DSW4

INCIDENTE DE STARKILLER
34 DSW4

5 DSW4
BATALLA DE JAKKU

29 DSW4
LA RESISTENCIA

35 DSW4
BATALLA DE EXEGOL

La flota imperial es derrotada por la recién creada Nueva República; restos del Imperio se retiran a las Regiones Desconocidas.

Previendo el surgimiento de la Primera Orden, Leia forma la Resistencia para contraatacar cuando la República se niega a actuar.

Palpatine se revela como el cerebro promotor del auge de la Primera Orden. Una irregular flota acude a ayudar a Rey y a la Resistencia, acabando con el lord Sith y sus seguidores.

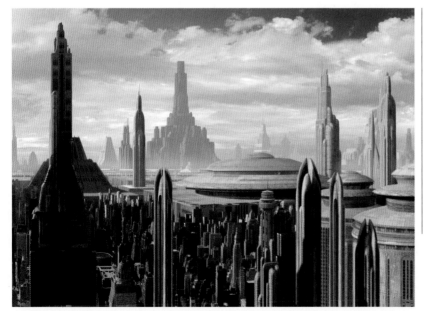

No hay que mirar muy lejos para advertir la disparidad: todas las riquezas de los niveles superiores contrastan con la pobreza de los niveles inferiores. En ellos, los ciudadanos pueden pasar toda su vida sin ver la luz solar, en un submundo dominado por el crimen. Mientras que otros mundos, como Nal Hutta y Nar Shaddaa, son legendarios refugios de criminales, Coruscant ilustra mejor las grandes injusticias que tienen lugar en la galaxia. Los ciudadanos poderosos viven del todo ajenos al sufrimiento de los que habitan en los niveles inferiores. »

Mundo ciudad A diferencia de la mayoría de los planetas, la superficie entera de Coruscant está cubierta por una megaciudad contaminada y superpoblada.

Un mundo turbulento Antaño, Mustafar fue un mundo boscoso y lleno de vida, hasta que una tragedia devastó el planeta.

Mundos del Núcleo como Alderaan y Chandrila también son prósperos, pero, a diferencia de Coruscant, conservan su belleza. Estos sistemas son famosos por su influencia cultural, y son creadores de tendencias artísticas. En los últimos días de la República producen también gran cantidad de líderes, partidarios de la paz de la que han disfrutado seguros en su región de la galaxia. La potencia manufacturera del Núcleo es también notable: los astilleros de Corellia y Kuat están entre los mejores de la galaxia.

Colonias y Borde Medio
Por fuera del Núcleo hay un sector denominado las Colonias, una región que hace mucho fue colonizada por los Mundos del Núcleo, pero que hoy es tan rica y próspera que es difícil distinguirla. Situados junto a grandes rutas comerciales, sus mundos, como Fondor, son importantes núcleos fabriles, mientras que otros planetas, como Castell y Cato Neimoidia, son grandes centros comerciales. Este último es el cuartel de la Federación de Comercio, que supervisa sus enormes intereses comerciales desde esta céntrica región.

Las Colonias llevan al Borde Interior y a la Región de Expansión, dos zonas de la galaxia que disfrutan de una relativa seguridad y prosperidad pese a su modesta distancia al Núcleo. Más hacia el exterior queda el Borde Medio, que aloja planetas

como Naboo, Kashyyyk y Takodana. Antaño considerados mundos apartados, Naboo y Kashyyyk son lugares importantes en los últimos días de la República. Muchos otros mundos del Borde Medio son escenarios de combates en la Guerra Civil Galáctica, conforme los rebeldes azuzan rebeliones contra líneas imperiales más estiradas que las de las flotas que protegen el Núcleo.

Borde Exterior
Lejos de la estabilidad del Núcleo, el Borde Exterior es una vasta región conocida por sus mundos fronterizos sin ley, poco poblados y primitivos. Como región más grande, es también famosa por la diversidad de sus planetas y pueblos. Lejos de la supervisión de los poderosos gobiernos galácticos, allí los forajidos, cazarrecompensas, mercenarios y contrabandistas operan con relativa

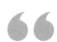

He recorrido esta galaxia de un extremo al otro. He visto cosas muy raras…
Han Solo

impunidad; las leyes de la República y del Imperio importan poco estando tan lejos de quienes pueden imponerlas. Para llenar el vacío de poder, gánsteres locales y señores de la guerra asientan su dominio. En este salvaje lugar, el peligro está siempre presente…, pero también las oportunidades.

Gran parte del Borde Exterior está controlado por los hutt, poderosos gánsteres que controlan las rutas espaciales y explotan las economías locales. Otros sindicatos criminales como los Pyke, el Sol Negro y Crimson Dawn dirigen sus propios imperios ilegales desde mundos del Borde Exterior, a menudo beneficiándose del comercio de la especia ilegal.

A pesar de su remota situación, el Borde Exterior acoge muchos de los acontecimientos más importantes de la galaxia. En tiempos de la República, las tensiones entre sistemas del Borde Exterior y el Núcleo dan lugar al movimiento separatista, y esta zona es el escenario de gran parte de los combates de las Guerras Clon, a medida que la República intenta recuperar el control de los sistemas que la abandonaron. Al final de la guerra, la República realiza una última ofensiva para forzar la rendición de los separatistas.

Durante el Imperio, muchos planetas del Borde Exterior consideran que son lo suficientemente intrascendentes como para vivir alejados de los intereses imperiales, pero descubren que el emperador también anhela el poder y los recursos de sus mundos. Para manejar este vasto territorio, el emperador designa a uno de sus esbirros de confianza, el gran moff Tarkin.

A fin de evitar ser detectada, la Alianza Rebelde instala sus bases en remotos mundos del Borde Exte-

rior, que posee una enorme cantidad de planetas. Los cuarteles generales de la Alianza en Yavin 4 y Hoth se convierten así en escenarios de algunos de los enfrentamientos más decisivos en la Guerra Civil Galáctica. De igual manera, el Imperio construye sus Estrellas de la Muerte en mundos secretos del Borde Exterior, donde es poco probable que las descubran.

Tras el surgimiento de la Primera Orden, los planetas del Borde Exterior están entre los primeros en ser invadidos. Como sus predecesores rebeldes, la Resistencia se oculta en mundos remotos como D'Qar, Crait y Ajan Kloss.

En el Borde Exterior abundan mundos inhóspitos, como los volcánicos Nevarro, Sullust y Mustafar y este último, rico en energías del lado oscuro, era el lugar ideal para el castillo de Darth Vader. Moraband y Dathomir, también con una fuerte conexión con la Fuerza, rara vez tienen visitantes, en parte por lo remoto de su situación, y en parte por su conexión con el lado oscuro. Entre los destinos menos recomendables está Kessel, un mundo famoso por su brutal minería de especia.

El planeta Batuu se encuentra en el extremo del Borde Exterior, y es una parada popular entre quienes se aventuran al Espacio Salvaje. Contrabandistas, jugadores, exploradores y viajeros visitan el Puesto de Avanzada de la Aguja Negra, su asentamiento más poblado. Líneas Estelares Chandrila opera cruceros de lujo a la región, transportando viajeros de todas partes a los extremos de la galaxia en expediciones que prometen comodidad y aventura.

Regiones Desconocidas

Muchos consideran que el Borde Exterior es remoto, pero al menos ha sido bastante explorado. Las Regiones Desconocidas solo están rudimentariamente mapeadas, y la mayoría de sus sistemas siguen siendo un misterio. Esta región ha dado pie a muchas leyendas, así como a mitos de colosales monstruos espaciales. Es difícil saber si existen realmente, pues viajar a las Regiones Desconocidas suele exigir navegar por una de las muchas nebulosas de la región. Ciclones y megatormentas eléctricas destrozan las naves que se acercan demasiado. Conforme

el Imperio se desmorona, parte de su flota huye a las Regiones Desconocidas, y usa anomalías como la nebulosa Vulpinus para ocultarse. En Exegol, Darth Sidious y sus acólitos usan esta antigua fortaleza Sith para reconstruir su poder y crear una terrible nueva flota lejos de los ojos vigilantes de la Nueva República.

Espacio Salvaje

El Espacio Salvaje honra su nombre: esta región sin mapear se encuentra en el extremo absoluto de la galaxia. Quienes afirman haber visitado el Espacio Salvaje es más que probable que solo estén contando mentiras, dado que la opinión mayoritaria es que un viaje a esta parte de la galaxia es innecesario en el mejor de los casos, y suicida en el peor. Únicamente los más atrevidos o desesperados se aventuran en este ignoto territorio, que alberga mundos como el mítico hogar de los Lasat, Lira San, y el misterioso planeta Mortis. El Imperio Galáctico lleva a cabo varios intentos de mapear partes del Espacio Salvaje, pero lo que se encontró allí es uno de los muchos secretos de Palpatine. ■

Moradas excepcionales

Si bien los planetas suelen ser los cuerpos celestes más habitados, la galaxia alberga otros cuerpos habitables como lunas, colonias de asteroides y estructuras artificiales. El Anillo de Kafrene, colonia minera del sector Thand de la Región de Expansión, está construido entre dos planetoides deformes de un cinturón de asteroides. La enorme ciudad une ambos planetas: es un laberinto de calles siempre llenas de viajeros, comerciantes y mineros.

En el Borde Exterior, la colonia de Polis Massa está sobre un asteroide, resto de la misteriosa destrucción de un planeta del mismo nombre. La oculta base es el lugar de nacimiento de los hijos de Padmé Amidala, Luke y Leia. Los Vástagos de Haxion, un grupo criminal dirigido por Sorc Tormo, tiene su base en Ordo Eris, un planetoide procedente del cataclismo. En el planeta líquido de Castilon, Colossus sirve como plataforma de suministro y comercio. Esta nave estelar del tamaño de una ciudad proporciona refugio y civilización donde no hay nada.

CIENCIA

TECNOLO

Y
GIA

Tras toda gran aventura o acontecimiento importante hay una increíble tecnología que ayuda tanto a los héroes como a los villanos. Algunas innovaciones (naves interestelares, hiperimpulsores) buscan hacer avanzar la cultura galáctica. Otras la desgarran al sumirla en la inacabable carrera hacia la posesión de un poder inimaginable. Para bien o para mal, estos son los avances científicos y tecnológicos más destacados.

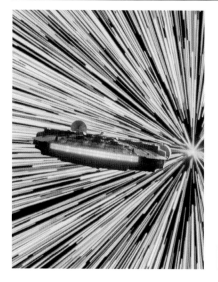

SALTO AL HIPERESPACIO
HIPERESPACIO

HOLOCRÓN

NOMBRE
Hiperviaje

DESCRIPCIÓN
Cruzar el espacio a través de una dimensión alternativa, el hiperespacio

TECNOLOGÍAS CLAVE
Hiperimpulsor; ordenador de navegación; hipercombustible

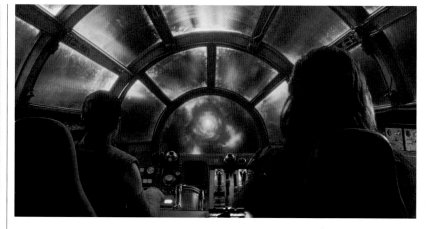

Con miles de millones de sistemas habitables, la galaxia está llena de maravillas que descubrir. Con tantas regiones, territorios y rutas, cruzar la galaxia requeriría más de una vida de no ser por la posibilidad de viajar más rápido que la luz. Por suerte para los viajeros galácticos, los hiperimpulsores permiten a las naves cruzar distancias inimaginables en tan solo horas o días.

Las naves equipadas con hiperimpulsor usan una cámara de reacción cubierta de coaxium que, cuando se energiza, impulsa la nave a una dimensión alternativa. Durante la Guerra Civil Galáctica, la rápida expansión de la flota imperial y su intento de controlar el material hacen que el coaxium sea una sustancia increíblemente escasa.

Al entrar en el hiperespacio, los pasajeros ven pasar la galaxia retorciéndose en un hipnótico juego de luces. Aunque el salto al hiperespacio implica cierta turbulencia, viajar por él suele ser suficientemente cómodo como para que los capitanes se relajen y mantengan una vigilancia mínima de sus sistemas.

En combate, el uso más habitual del hipersalto es hacia y desde el campo de batalla, aunque hay raros casos de saltos utilizados ofensivamente. Lanzar una nave hacia un

¡Sujetaos! Una hipnótica luz azul baña la cabina del *Halcón Milenario* mientras viaja por el hiperespacio.

objetivo es una estrategia arriesgada o suicida, y muchos consideran su éxito tanto fruto de la suerte como de la habilidad. Desde que la vicealmirante Holdo lo utilizara para destruir el superdestructor *Supremacía*, de la Primera Orden, se la conoce como «maniobra Holdo».

Molestos purrgil
La historia exacta del hiperviaje se ha perdido en el tiempo, pero la existencia de los hiperviajeros purrgil podría dar alguna pista sobre lo que

inspiró a los primeros viajeros. Estas enormes criaturas semejantes a ballenas consumen gas clouzon-36. Si inhalan suficiente pueden saltar a la velocidad de la luz. Viajan en cardúmenes de sistema en sistema, y son un peligro para otros viajeros espaciales. Los pilotos acaban odiando a los purrgil y el peligro que suponen.

Peligros del hiperviaje

Incluso con la moderna tecnología, viajar por el hiperespacio es una tarea compleja. Exige una ruta cuidadosamente calculada con varias coordenadas precisas. Algunas naves emplean droides con saltos preprogramados, y otras emplean avanzados ordenadores de navegación que ofrecen opciones casi infinitas, mapeando todas las posibles rutas. Maniobrar por las rutas sin mapear es increíblemente arriesgado: ¡la galaxia es peligrosa! Cálculos incorrectos pueden hacer aparecer la nave en campos de asteroides, agujeros negros, nebulosas, campos gravitatorios o eléctricos, supernovas, enanas blancas, grupos de purrgil o el legendario Cementerio de Alderaan. Debido a estos peligros, a menudo se calcula la velocidad en pársecs, una unidad de distancia. Han Solo es famoso por haber hecho el Corredor de Kessel en menos de doce pársecs en el *Halcón Milenario*. Las naves más

Grupo de purrgil Estas misteriosas criaturas atraviesan la galaxia, pero sus intenciones son desconocidas.

Ya he notado que el reactor de hipervelocidad ha sido dañado. ¡Es imposible alcanzar la velocidad de la luz!

C-3PO

rápidas no solo tienen potentes motores; también ordenadores que trazan de un modo eficaz la ruta más corta entre muchos obstáculos. Cuanto más corta la ruta, más rápido el viaje.

Mapear las rutas espaciales

A las rutas ya exploradas y seguras para el viaje se las llama hiperrutas. Vinculan planetas a lo largo de sendas establecidas, y son estratégicas en tiempos de paz y de guerra. Durante las Guerras Clon, se libran muchas batallas por controlarlas. Cuando se inauguran nuevas rutas, los mundos que antaño eran paradas populares comienzan a ver un declive en su tráfico. Batuu es uno de estos mundos, pero la creación de hiperrutas desvía su tráfico legal y hace del planeta un refugio para quienes desean no ser hallados.

Las hiperrutas crean una nueva era de prosperidad, permiten el comercio entre mundos distantes y posibilitan que diversas especies colonicen planetas lejos de sus sistemas natales. Los hiperviajes eficaces facilitan el surgimiento de gobiernos centrales como la República, que permiten a los mundos miembros participar en la política galáctica. ∎

Motores sublumínicos

Para viajar a una velocidad menor que la luz, casi todas las naves llevan motores sublumínicos. Ya extraigan potencia de reactores o de pantallas solares, los motores convierten la energía en empuje para impulsar la nave. Muchos motores emplean anillos de empuje para acelerar y dirigir la energía correctamente.

Muchas naves incorporan motores de iones por su eficacia y escaso tamaño. Este tipo de motor es tan famoso que el caza TIE se llama así por su grupo motriz de motores iónicos gemelos *(twin ion engine)*.

Los motores sublumínicos funcionan con muchos tipos de combustibles. El rhydonium es una sustancia especialmente volátil, pero sus propiedades explosivas le dan gran eficacia en propulsión estelar. Algunos diseños exóticos permiten el viaje sublumínico sin motor tradicional, como el del velero interestelar clase Punworcca 116 del conde Dooku, que despliega una vela colectora de energía solar para volar sin combustible.

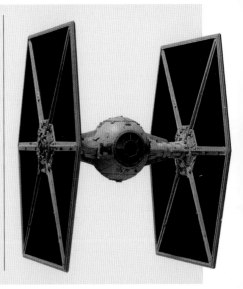

AUTOMATAS SORPRENDENTES
DROIDES

Es fácil considerar a los droides como poco más que sirvientes mecánicos, sobre todo porque la mayoría trabajan de un modo callado y pasan desapercibidos. Aun así, un solo droide puede mejorar la vida de su amo, y millones de droides pueden cambiar el curso de la historia galáctica. Puede que su inteligencia sea artificial, pero su impacto es muy real. Hay droides para todas las necesidades: desde droides obreros para la industria galáctica hasta droides de combate, que desequilibran la guerra y la política.

Droides técnicos

Los droides son ideales para tareas repetitivas, físicamente difíciles o muy técnicas. Si bien no son un sustituto completo de la experiencia de los seres orgánicos, los astromecánicos son lo más parecido a un droide que puede hacer de todo. En sus cuerpos metálicos alojan herramientas para todo tipo de tareas, desde reparar naves hasta interactuar con ordenadores.

Los droides de la serie R son los más vendidos, con partes intercambiables que se pueden personalizar para cada necesidad. Son tan útiles en granjas del Borde Exterior como en los fosos que alojan a los astromecánicos en los cazas estelares. Aunque los de serie R todavía se utilizan mucho durante la Nueva República, la moderna serie BB representa lo último en tecnología de astromecánicos. Las unidades BB, que han cambiado

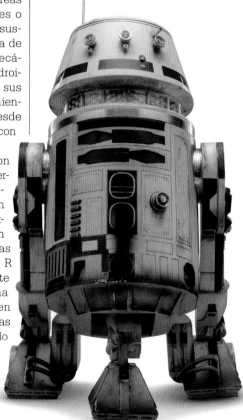

Droide astromecánico Técnicos rebeldes y de la Resistencia ponen a punto viejos astromecánicos, intercambiando piezas para mantener operativos a los droides.

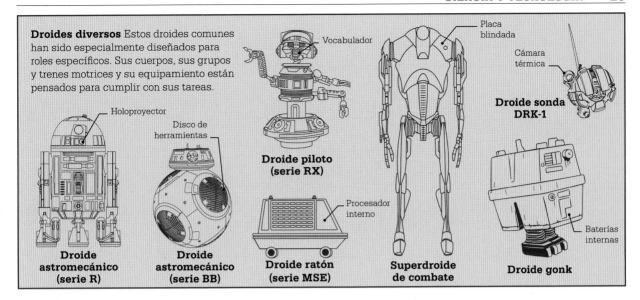

Droides diversos Estos droides comunes han sido especialmente diseñados para roles específicos. Sus cuerpos, sus grupos y trenes motrices y su equipamiento están pensados para cumplir con sus tareas.

Holoproyector

Droide astromecánico (serie R)

Disco de herramientas

Droide astromecánico (serie BB)

Vocabulador

Droide piloto (serie RX)

Procesador interno

Droide ratón (serie MSE)

Placa blindada

Superdroide de combate

Cámara térmica

Droide sonda DRK-1

Baterías internas

Droide gonk

las orugas y patas por un cuerpo esférico, poseen sistemas de propulsión giroscópica de última generación. Los discos de acceso permiten una personalización rápida de sus muchos añadidos. Además de poseer habilidades técnicas, los astromecánicos son buenos compañeros, y desarrollan personalidades únicas si no se los somete a borrados de memoria..., algo que sucede demasiado en la galaxia.

Los droides astromecánicos pueden hacerse cargo de una amplia gama de tareas, pero los hay especializados. Los droides de serie EG, o droides gonk, son como baterías andantes que alimentan equipos, y son habituales en hangares de naves y talleres. Trabajan junto a droides WED Treadwell, que con sus múltiples brazos realizan precisas soldaduras sónicas y diversas reparaciones. Sus cuerpos tubulares poseen un bajo centro de gravedad, y sus lentas orugas les confieren una base estable para realizar tareas de precisión.

Toda la galaxia está llena de muy diversos seres necesitados de los droides médicos. Sus bancos de memoria les permiten comprender las fisiologías únicas de sus diferentes pacientes, y gozan de una gran precisión mecánica muy útil en cirugía. Unos droides médicos le salvan la vida a Darth Vader tras su combate con Obi-Wan Kenobi en Mustafar; trabajando en equipo, droides de las series FX y 2-1B mitigan los daños causados por sus quemaduras y sustituyen sus extremidades por otras cibernéticas.

Droides auxiliares

Mientras que otros droides anteponen la función a la sofisticación, los de protocolo están diseñados para ser compañeros fiables de sus amos. »

> Soy un droide, siempre tengo razón.
> **TX-20**

Droide explorador BD-1, viejo aliado del Jedi Eno Cordova, acompaña a Cal Kestis en su misión para salvar la Orden Jedi.

Los diseños de droides de protocolo tienen rasgos humanoides y sus vocabuladores les permiten hablar. Sus memorias almacenan millones de costumbres y lenguajes alienígenas, lo que los hace ayudantes ideales de políticos o de quienes se ocupan en el sector servicios.

Los droides piloto ayudan a capitanes y oficiales con la complicada tarea de dirigir naves estelares, eliminando a veces la necesidad de un piloto biológico. Su capacidad para interactuar directamente con la nave les permite navegar por rutas peligrosas con más calma que si un piloto vivo estuviera solo al mando.

Droides en guerra

Muchos asocian los droides de combate con los que lucharon en las Guerras Clon. Incluso antes del conflicto, la Federación de Comercio usaba batallones de droides para solventar

Los droides no son buenos ni malos. Son reflejos naturales de quienes los programan.

Kuiil

disputas y proteger sus cargamentos. Así como los soldados aprenden a adaptarse, las experiencias en combate mejoran el ejército droide de la Federación de Comercio. Los primeros ejércitos se controlan mediante un ordenador central, pero, cuando este sistema se ve comprometido en la batalla de Naboo, la Federación instala procesadores independientes en sus modelos posteriores. Estos droides de combate B1 son la base del ejército separatista, junto a variantes más amenazadoras. Los separatistas crean droides para todos los escenarios, incluido el subacuático, con modelos equipados con hélices. Cazas droide toman los cielos, como el caza droide clase Buitre, capaz de lanzar misiles discordia, cargados con decenas de droides zumbadores. Si el caza no consigue derribar a su enemigo con los cañones, los droides zumbadores lo desmantelarán pieza a pieza.

El Imperio confía sobre todo en soldados vivos, pero tiene droides para tareas específicas. Los droides de seguridad serie KX custodian instalaciones imperiales clave. Los droides correo, a menudo de la serie astromecánica R, llevan información demasiado delicada para enviarla electrónicamente. Conforme edifi-

ME-8D9 El leal droide de protocolo de Maz Kanata, ME-8D9, tiene miles de años de edad. Hay quien cree que trabajó para la Orden Jedi.

Droide Buitre Los cazas de la Federación de Comercio, con inteligencia droide incorporada, vuelan sin necesidad de pilotos. En tierra pueden convertirse en pequeños caminantes.

cios y naves imperiales alcanzan proporciones enormes, se emplean droides ratón MSE para guiar a las tropas por el laberinto de pasillos. Tras la caída del Imperio, la desmilitarización de la Nueva República lleva a usar los droides de seguridad en funciones antes realizadas por guardias vivos. Algunas naves del gobierno, como las naves-prisión interestelares, están totalmente automatizadas.

Droides cazarrecompensas

Los droides cazarrecompensas se dedican a su tarea con fría eficacia, y ofrecen la posibilidad de ahorrar vidas a la hora de perseguir a sospechosos de alto riesgo. Durante décadas, los droides cazarrecompensas de serie IG hacen de seguridad privada o son miembros del Gremio de Ca-

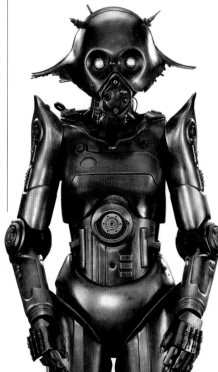

zarrecompensas, el cuerpo regulador del sector. Aunque hay diferencias entre modelos, son fácilmente identificables por sus cabezas cilíndricas llenas de sensores. Son tan ágiles que superan en disparo a la mayoría de los seres vivos, y son más resistentes que ellos.

Son excelentes socios, pues sus herramientas internas pueden aplicar bacta curativo o levantar objetos pesados. Pero, como muchos droides, tienen problemas con la ambigüedad y respetan las reglas a rajatabla. Esto los puede hacer insufribles en una profesión con tantos matices como la de cazarrecompensas. Sus programaciones les prohíben ser capturados: si tal cosa parece inminente, activan protocolos de autodestrucción.

Sentimiento antidroide

A pesar de que los droides han mejorado la vida de miles de millones de seres, aún hay resentimiento hacia ellos. Aunque las razones para la desconfianza son diversas, muchos culpan a los droides de la destrucción de las Guerras Clon. El recuerdo de las invasiones de droides permanece en los supervivientes, que rechazan el uso de droides. Tras el ataque del

general Grievous a su mundo durante la crisis separatista, el superviviente Ralakili funda un *ring* de lucha de droides en Vandor y dedica su vida a ver cómo se destruyen entre sí. Con el tiempo, las cicatrices emocionales se curan y la galaxia se vuelve tolerante, pero rara vez se considera a los droides con el mismo respeto que a los vivos.

Reprogramación

Si bien los droides ejecutan sus funciones primarias sin dudar, su lealtad

***Rings* de lucha** Modificados más allá de su propósito original, los droides gladiadores no tienen más opción que luchar en cuadriláteros para entretener a otros.

no es permanente. Gracias a una cuidadosa reprogramación, el antiguo droide imperial K-2SO acaba en la Alianza, y el antiguo droide cazarrecompensas IG-11 acaba como droide niñera. Estos improbables aliados se acaban sacrificando para proteger a sus nuevos amos. ◼

Derechos de los droides

En casi toda la galaxia se ve a los droides como una propiedad, es decir, como a cualquier otra máquina. En tanto propiedad, poseen pocos derechos legales, y el buen trato es optativo para sus amos. El trato injusto suscita polémicas sobre los derechos de los droides, una causa abrazada por droides y una minoría de seres vivos, que sostienen que los borrados de memoria y los pernos de sujeción se deben prohibir, y condenan la tortura a los droides y los *rings* de lucha como forma de entretenimiento.

Una activa partidaria de los derechos droides es L3-37, copiloto de la nave de Lando Calrissian, el *Halcón Milenario*. A menudo, su actitud les causa problemas, y su misión a Kessel

acaba sellando su triste destino. Inspira una revuelta de los droides de las minas de especia de Kessel, y al final es destruida luchando por aquello en lo que cree.

ARMAS CORTAS
BLÁSTERES

HOLOCRÓN

NOMBRE
Blásteres

DESCRIPCIÓN
Armas energéticas de mano

FABRICANTES
**Industrias BlasTech;
Municiones Merr-Sonn;
WESTAR (entre otros)**

El arma más común de la galaxia es el bláster. Utilizados por los ejércitos, los gánsteres, el pueblo y la realeza, los blásteres proporcionan buena potencia de fuego para casi cualquier uso. El concepto de disparar proyectiles existe desde la antigüedad, y en algunas sociedades aún se emplean armas que disparan proyectiles. Miles de años antes de la Guerra Civil Galáctica, esas armas de proyectiles dieron lugar a los blásteres de energía, más fáciles de recargar y más eficaces que las armas antiguas. No importa su función especializada, la básica es en general la misma. Mediante una fuente de energía (a menudo un cartucho cargado de gas), el bláster impulsa un brillante rayo de partículas a gran velocidad. En función del gas y del diseño del bláster, los rayos pueden ser de distintos colores. El rojo es el más habitual, pero también los hay de color verde, azul y amarillo. Los rayos de bláster forman un proyectil finito, lo que los diferencia del rayo continuo de energía del láser. Por ello, los láseres se suelen reservar para armas estáticas, montadas en vehículos y con artilleros,

Rayos de energía El tamaño y la potencia son las principales diferencias entre un bláster y un cañón; los láseres funcionan de otro modo.

que pueden apuntar el láser durante un tiempo.

Hay blásteres con casi cualquier configuración, para servir a la miríada de perfiles, misiones o a la fisiología única del usuario. Las pistolas bláster son versiones compactas que sacrifican potencia de fuego por movilidad. Las pistolas, que se llevan cómodamente en cartucheras, ofrecen protección. Han Solo es famoso por llevar una DL-44 muy modificada. Algunos usuarios prefieren esconder sus pistolas, como la reina Amidala, que guarda su ELG-3A de cañón corto en el brazo de su trono de Naboo.

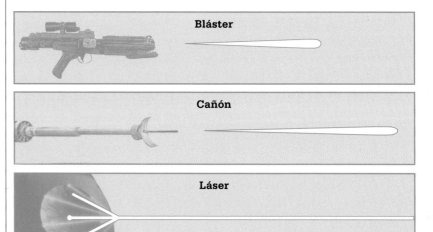

Bláster

Cañón

Láser

Modo aturdimiento

Para aquellas situaciones en las que no se precisa fuerza letal, muchos blásteres cuentan con un modo aturdimiento con el que su rayo tan solo incapacita. Estos disparos aturdidores son fáciles de distinguir de los rayos bláster normales por su sonido característico y sus anillos azulados. El aturdimiento deja sin sentido a la mayoría de los humanoides, pero no causa daño físico duradero. Resulta muy útil para tomar prisioneros o capturar presas vivas, ya que sus efectos suelen durar unos minutos, lo suficiente como para detener definitivamente al objetivo.

Leia Organa ha provocado y recibido aturdimientos: tropas de asalto la aturdieron y tomaron prisionera en la *Tantive IV*, para ser interrogada por Darth Vader; y ella misma, durante su periodo al mando de la Resistencia, aturdió al capitán Dameron cuando este intentó amotinarse contra la vicealmirante Holdo.

Las religiones y las armas antiguas no valen nada comparadas con un buen bláster, chico.

Han Solo

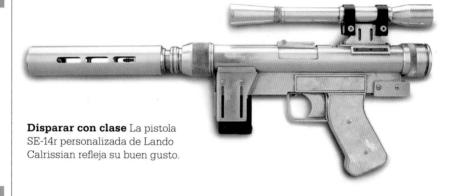

Disparar con clase La pistola SE-14r personalizada de Lando Calrissian refleja su buen gusto.

Armas pesadas

Con cañones más largos y monturas pesadas, los fusiles bláster son menos maniobrables que una pistola, pero son más potentes. En las Guerras Clon, los soldados de la República suelen usar fusiles de la familia DC-15, que ofrecen tanto carabinas cortas como fusiles de cañón largo. Se enfrentan a droides de combate B1 equipados con fusiles bláster E-5 o con los sistemas integrados de armas de droidekas o superdroides de combate B2. Los blásteres B2 se complementan con cohetes dirigidos en la muñeca, que ganan mala fama entre los soldados clon que los sufren.

Los blásteres pesados, con mayor ritmo de disparo que los modelos menores, dan una gran potencia de fuego a los soldados. Empleados en la formación especial de tropas de asalto, los DLT-19 y RT-97C son dos modelos habituales de las armerías imperiales. La soldado de choque rebelde Cara Dune prefería utilizar este tipo de armas, más serias, durante los tiroteos. Entre los blásteres más potentes, el cañón repetidor pesado E-Web es una plataforma artillera capaz de arrasar personal y equipamiento.

Fabricación de armas

La producción de blásteres es un buen negocio, sea cual sea el modelo o la guerra en que se use. Durante la Guerra Civil Galáctica, Industrias BlasTech suministra al ejército imperial el arma corta más exitosa de su historia: el fusil bláster E-11. Después expande su fabricación para satisfacer la creciente demanda y funda nuevas fábricas en mundos en expansión, como Lothal.

Tras la caída del Imperio, tratados restrictivos impiden a los fabricantes suministrar armas a la Primera Orden. Esta ley impulsa a BlasTech y su rival Municiones Merr-Sonn a formar la Corporación Sonn-Blas. Desde las Regiones Desconocidas, esta nueva compañía logra que ambos fabricantes se beneficien del surgimiento de la Primera Orden vendiéndole casi todo su armamento. ∎

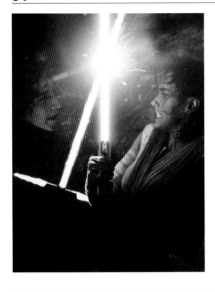

UN ARMA ELEGANTE
ESPADA DE LUZ

HOLOCRÓN

NOMBRE
Espada de luz

DESCRIPCIÓN
**Arma cuerpo a cuerpo
de energía**

USUARIOS DESTACADOS
Jedi y Sith

> Esta espada es tu vida.
> **Obi-Wan Kenobi**

Una espada de luz es más que un arma; es un reflejo del usuario de la Fuerza que la blande. La espada de luz, el símbolo más duradero de la Orden Jedi y de sus eternos enemigos, los Sith, es un arma única que se puede utilizar para atacar y para proteger a otros del peligro. Las espadas de luz han ganado guerras, derrocado repúblicas y acabado con imperios. Su construcción es sorprendentemente sencilla, pero llena de una historia compleja y un ritual misterioso.

La hoja de energía de la espada puede cortar casi cualquier material sólido, y lo que mejor la detiene es la energía de otra espada. La electrovara, un arma de asta energética, está entre las pocas armas que resisten su golpe. Las espadas funcionan bajo el agua y en el vacío espacial, y, a diferencia de los blásteres, no exigen ser recargadas en medio del combate. Aunque cualquiera puede usar una espada de luz, solo un usuario de la Fuerza extrae de ella todo su potencial.

Hay espadas de muchos colores, tamaños y estilos. Determinadas por el cristal kyber en su interior, la mayoría de las espadas Jedi son verdes o azules, pero a veces pueden ser de

Poder púrpura El maestro Jedi Mace Windu lleva una rara espada de color púrpura.

Cristales kyber

El corazón de toda espada es el cristal kyber, una gema en sintonía natural con la Fuerza, a la que centra y amplifica. Se dice que el cristal escoge a su usuario y crea una profunda conexión entre él y quien lo descubre. El cristal adquiere su color durante su hallazgo.

En épocas de la Orden Jedi, los jovencitos viajaban hasta el planeta Ilum para buscar su primer cristal kyber. Cuando entran en sus gélidas cavernas, estos se enfrentan a una prueba personal de su determinación, y acaba revelándoseles el cristal que les está destinado. Durante los años posteriores a la caída de la orden, aspirantes a Jedi buscan cristales en otros lugares sagrados o toman espadas de Jedi de antaño.

Durante esta oscura época, quienes creen en la Fuerza reconocen el valor espiritual de los cristales kyber. El Imperio profana lugares sagrados y los arrasa en busca de cristales kyber para llevar a cabo sus nefastos propósitos.

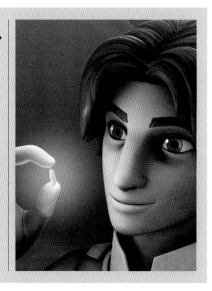

color púrpura. El amarillo es el color habitual de las espadas de los Guardianes del Templo Jedi, pero también se han visto de otros colores. En general, las hojas de los usuarios del lado oscuro son rojas, consecuencia de corromper el cristal con el lado oscuro, un proceso llamado «sangrado». Si un cristal evita esta corrupción, adquiere un color blanco brillante, como el de las hojas de la ex-Jedi Ahsoka Tano.

Diseño y construcción

La mayoría de las hojas tienen unos 91 centímetros de longitud. La espada que utiliza el maestro Yoda es más corta, adecuada a su baja estatura. La empuñadura es una creación única de cada usuario, hecha con todo tipo de materiales. En términos generales, las espadas son idénticas: poseen un remate final, un manguito de empuñadura, un interruptor y un emisor que proyecta la hoja. El diseño final es un reflejo de su usuario. La espada del conde Dooku es muy refinada, y su empuñadura curva le ofrece un control preciso para su fluido estilo de combate. La espada de hoja púrpura de Mace Windu es esbelta y

precisa, con líneas verticales, equilibradas por un acabado de aleación de electrum. Aunque la mayoría de los usuarios blanden una hoja, otros, como Ahsoka Tano o Asajj Ventress, empuñan dos. Otros, como Darth Maul, Jaro Tapal o Pong Krell, emplean empuñaduras con dos hojas opuestas, que forman una especie de espada doble. La espada de Kylo Ren se remonta a antiguos diseños, con su hoja aumentada por las dos que forman la cruceta. Su cristal kyber fisurado le otorga una hoja inestable y peligrosa.

Los usuarios de espadas de luz pasan incontables horas entrenando. En los Jedi, esto comienza cuando son jovencitos. Los estudiantes utilizan espadas de prácticas para aprender, hasta que toman parte en un ritual llamado La Asamblea: entran en la cueva de los Cristales, en Ilum, para encontrar uno que encaje con su presencia en la Fuerza. Durante generaciones, el antiguo droide Huyang ha supervisado la creación de casi cada espada Jedi, ayudando a los estudiantes a escoger materiales y ensamblar las partes. ∎

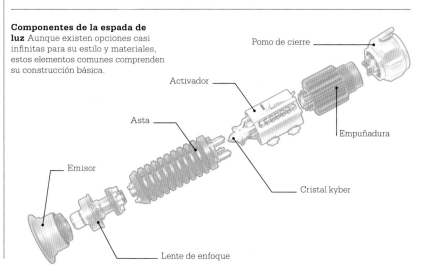

Componentes de la espada de luz Aunque existen opciones casi infinitas para su estilo y materiales, estos elementos comunes comprenden su construcción básica.

Pomo de cierre

Activador

Asta

Emisor

Empuñadura

Cristal kyber

Lente de enfoque

PROTEGER Y DEFENDER
ESCUDOS

HOLOCRÓN

NOMBRE
Escudos

DESCRIPCIÓN
Campos de energía que protegen seres y cosas

TIPOS
Escudos deflectores; escudos de plasma; escudos de rayos; escudos de partículas

No todas las tecnologías energéticas se destinan a las armas. Algunas sirven para lo opuesto, y actúan como escudos para defender la vida de sus usuarios. Los escudos de energía dan a pacíficos y combatientes una oportunidad de sobrevivir a las armas enemigas, ya sea deflectando sus rayos o absorbiendo su energía. Algunos de estos escudos de energía forman barreras casi impenetrables, y otros permiten que pasen objetos si se mueven a cierta velocidad y con cierta trayectoria.

Los escudos más pequeños ofrecen protección personal a usuarios humanoides. Algunos guanteletes mandalorianos incorporan rodelas energéticas, escudos portátiles de hasta 50 cm de circunferencia que protegen de disparos de bláster.

Los droidekas tienen reputación de fieros combatientes gracias a su armamento pesado y sus generadores de escudos, que proyectan una burbuja esférica a su alrededor. En las Guerras Clon, los soldados aprenden que el campo de energía permite pasar objetos a escasa velocidad: un detonador térmico puede rodar hasta los pies del droide, pasando el perímetro del escudo, y explotar.

En el planeta Naboo, donde se cosecha plasma para varias tecnologías gungan, se pueden encontrar muchos tipos de escudos. El Gran

¡Pon en ángulo las pantallas deflectoras mientras cargo la munición!
Han Solo

Ejército Gungan, por ejemplo, utiliza escudos personales para su infantería, y escudos mayores, montados en animales, que protegen toda la fuerza combatiente de tierra. Su preferencia por los escudos no es casual: refleja la prolongada necesidad de los gungan de protegerse frente a los invasores.

Escudos en naves

La aplicación más habitual de los escudos es la de proteger naves estelares. Las naves de guerra emplean potentes generadores para rodear con escudos la nave, dándole así más resistencia contra las salvas de naves enemigas e impidiendo incluso los ataques de los cazas estelares más temerarios. Los destructores estelares imperiales llevan dos generadores de escudos sobre las torres del puente de mando. El entrenamiento de los pilotos rebeldes se centra en atacarlos. Si se destruyen las esferas, la nave entera queda expuesta. Los pilotos más valientes aprenden que una nave pequeña puede penetrar la barrera defensiva, lo que significa que si se acercan lo suficiente pueden ignorar el escudo. El *Raddus*, nave insignia de la Resisten*cia, va* equipado con escudos deflectores experimentales que soportan enor-

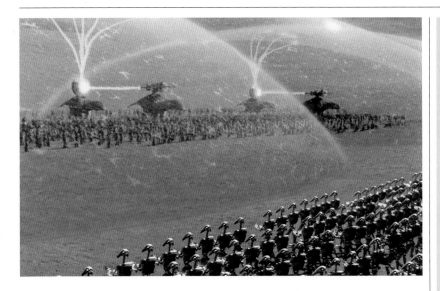

Ataque en Endor

Mientras el Imperio construye en secreto su primera Estrella de la Muerte, esta es hallada y posteriormente destruida, lo cual provoca que se proteja mejor la siguiente. El Imperio construye una nueva Estrella de la Muerte en la órbita de la Luna Boscosa de Endor, situándola justo por fuera de la atmósfera. Su órbita baja la sitúa en el rango de un proyector de escudos terrestre, alojado en una instalación. El generador de escudo planetario SLD-26 envuelve toda la estación en una poderosa barrera, evitando un ataque rebelde mientras es construida.

Si la Alianza quiere destruir la estación, primero ha de sabotear el escudo. Su idea para acabar con esta maravilla mecánica es primitiva: se infiltrarán e instalarán explosivos en el generador del escudo. Con la ayuda de los ewoks, el escudo desaparece y logran destruir la estación de combate.

mes daños si se orientan en el ángulo adecuado contra el fuego enemigo, y sin los cuales la Resistencia no habría sobrevivido a su huida de la Primera Orden.

El *Halcón Milenario* cuenta con generadores de escudos de clase militar; uno para la proa y otro diferente para la popa. Se añaden al blindaje extra aplicado a áreas críticas del casco, lo que permite a Han Solo huir en más de una ocasión en la que se ve superado en capacidad de fuego. Sus compañeros rebeldes emplean tecnología de escudos en sus cazas para proteger sus valiosas naves y a sus pilotos, los cuales gozan de una protección que el Imperio no ofrece a los suyos.

Escudos estáticos y planetarios

Los tamaños de los generadores de escudos estáticos varían en función de su propósito: los hay de unos pocos metros, y otros pueden rodear un sector entero, e incluso un planeta.

Cuando el canciller Palpatine aparece en público en las Guerras Clon, se erige un escu-

Bestias de guerra Un grupo de fambaas portan los generadores de escudo de energía gungan en la batalla en las grandes praderas de Naboo.

do en torno a él para protegerlo de intentos de asesinato. Los separatistas defienden sus droides de combate con grandes generadores de escudos en la batalla de Christophsis y en la segunda batalla de Geonosis, entre otras.

Durante la Guerra Civil Galáctica, el Imperio cubre todo el planeta Scarif con un escudo planetario, para proteger el valioso archivo allí localizado.

La Alianza Rebelde, por su parte, reutiliza tecnología de escudo imperial para evitar bombardeos orbitales a su base de Hoth, aunque dicho escudo no cubre todo el planeta.

Protección personal La infantería gungan utiliza escudos de mano para protegerse del fuego de blásters en combate.

Más tarde, la Primera Orden protege su base Starkiller con un escudo planetario. Pero ninguna barrera, ni siquiera las que cubren planetas enteros, es completamente impenetrable. En casi todos los casos, y con un poco de ingenio, el bando opuesto consigue rodear, desactivar o destruir los escudos. ∎

DESAFIAR LA GRAVEDAD
RAYOS TRACTORES Y REPULSORES

HOLOCRÓN

NOMBRE
Rayos tractores y repulsores

DESCRIPCIÓN
Manipulación tecnológica de la gravedad

FABRICANTES
Compañía de Repulsores Aratech; Corporación SoroSuub; Ingeniería Pesada Rothana (entre otros)

La gravedad es una poderosa fuerza natural, pero puede ser superada e incluso explotada con los avances tecnológicos. Rayos tractores y motores repulsores son tecnologías diferentes pero relacionadas. Ambas desafían la gravedad, aunque de formas distintas: los repulsores empujan contra la fuerza de gravedad, mientras que los rayos tractores tiran de un objeto. Ambas son herramientas vitales en el combate, el comercio, los viajes y la vida diaria.

Repulsores
Se equipan con repulsores los deslizadores, las naves estelares e incluso simples sillones y trineos, que pueden así flotar o volar. La moderna tecnología repulsora es muy eficaz, y puede ser instalada en chasis relativamente pequeños. Algunos objetos, como bloques de carbonita o cajas de almacenaje, llevan repulsores incorporados para poderlos mover fácilmente mientras flotan sobre el suelo. Los trineos repulsores ayudan a mover objetos que ca-

recen de repulsores, y son habituales en fábricas y hangares en los que hay que redistribuir constantemente equipo pesado. En la vida diaria, los asientos con repulsores ofrecen movilidad a personas con discapacidades. Las cunas con repulsores permiten transportar suavemente a los niños y mantenerlos cerca de sus padres.

Los diseños de deslizadores, saltadores, motodeslizadoras y barredoras varían mucho, pero usan la misma tecnología básica. Unidades repulsoras, en racimos, matrices o grupos, mantienen el vehículo elevado en todo momento. A grandes velocidades, los repulsores producen mucho calor y exigen refrigeración o

Niñera El cazarrecompensas Din Djarin encuentra una sorpresa sensible a la Fuerza en una cuna repulsora.

¡Nos han atrapado en un campo de tracción!
Han Solo

Mochilas propulsoras

Las mochilas propulsoras ofrecen una movilidad máxima sin necesidad de emplear deslizadores a cualquiera tan valiente como para probarlas. La República entrena soldados aéreos para combatir contra droides de combate, y los soldados aéreos imperiales continúan la tradición en la Guerra Civil. Las mochilas propulsoras contienen combustible limitado para propulsar al soldado en el aire, lo que le permite saltar sobre obstáculos o bombardear sus objetivos.

Los guerreros mandalorianos son famosos por sus mochilas propulsoras, una tecnología que llaman Fénix Naciente. Entrenarse para utilizar estas mochilas conlleva muchas horas de vuelo. Dominar este aparato hace de un mandaloriano un soldado aún más letal: añade velocidad, verticalidad y agilidad a su impresionante arsenal.

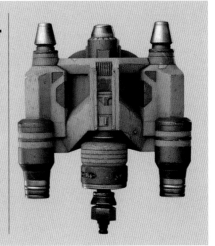

colectores de escape para no sobrecalentarse. Muchos deslizadores van equipados con aspas de descarga estática para evitar la acumulación de energía peligrosa mientras el vehículo se desplaza.

Rayos tractores

Mediante fuerzas gravitatorias, los rayos tractores son capaces de apoderarse de un objeto y controlarlo. Suelen emplazarse en naves estelares y apuntarse hacia otras naves estelares. Se necesita un rayo tractor o más para tomar el control de un objeto, y a partir de ese momento pueden empujarlo o tirar de él a voluntad. Aplicando suficiente potencia, estos rayos pueden crear una atracción tan fuerte que el objeto es incapaz de huir por sus propios medios.

Los pilotos y los trabajadores industriales son usuarios habituales de rayos tractores para manipular la carga u obtenerla desde una distancia segura. Las aplicaciones militares también son comunes: a veces, controlar una nave es mejor que desarmarla o destruirla.

Si el Imperio Galáctico busca una manera de atar a la galaxia, los rayos tractores hacen realidad este deseo. Los destructores estelares imperiales poseen potentes rayos tractores en sus proas, y los utilizan para perseguir otras naves. Un ejemplo es la nave *Tantive IV*, de la princesa Leia Organa, que es capturada así mientras trata de huir con los planos de la primera Estrella de la Muerte, antes de la batalla de Yavin. Una vez desactivado el reactor principal, los imperiales la remolcan al hangar principal para abordarla. En los sistemas en que la piratería es habitual, la Armada Imperial usa cruceros clase Cantwell: naves diseñadas en torno a tres potentes proyectores de rayos de tracción. Las naves sospechosas o que no obedecen las órdenes imperiales son remolcadas al hangar del crucero para su inspección posterior. Las Estrellas de la Muerte están equipadas con numerosos rayos tractores. Las naves que pasan demasiado cerca de ellas son atrapadas, y rara vez una nave puede huir, a menos que se desactiven los generadores de rayos tractores desde dentro de la estación. ∎

Deslizador chatarra Rey ha creado su propio deslizador con partes rescatadas de naves.

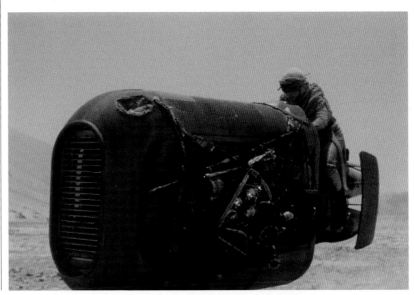

VIAJERAS ESPACIALES
NAVES ESTELARES

En la galaxia, la explosión de viajes interplanetarios crea demanda de naves espaciales de todo tipo. El comercio pide cargueros y transportes civiles de diversos tamaños. Proteger dichas naves y sus mundos es tarea de naves militares, desde los pequeños cazas monoplaza hasta enormes naves de guerra de más de 40 000 pasajeros y tripulantes.

Cargueros

Las naves militares pugnan por controlar las estrellas, pero la mayor parte del tráfico espacial se realiza con naves civiles más modestas. Pilotos y contrabandistas transportan bienes en incontables cargueros, y ninguno es más famoso que el *Halcón Milenario*. Este carguero ligero corelliano YT-1300 cambia de manos a menudo durante su vida útil; las más famosas, las de Lando Calrissian, justo antes de Han Solo. Las modificaciones de Lando afectan al estilo y al rendimiento, una elección que Han Solo no comparte. Las numerosas (y a veces ilegales) mejoras de Han aumentan las capacidades del carguero y lo hacen ideal para huir de los problemas de trabajos de contrabando desafortunados. Han convierte la nave, ya velocísima, en una de las más rápidas de la galaxia, y su reputación crece con sus numerosas hazañas y misiones para la Alianza Rebelde.

Las naves con más de un tripulante, desde cargueros hasta naves

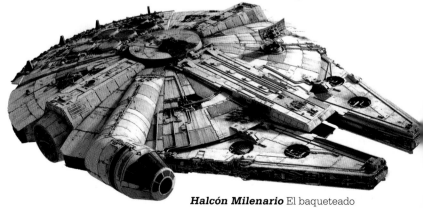

Halcón Milenario El baqueteado aspecto de la nave de Han Solo es consecuencia de frecuentes problemas.

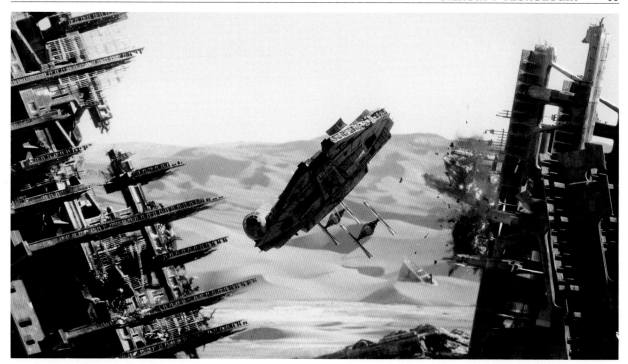

Huida de Jakku Mejor armado que la mayoría de los cargueros, el *Halcón Milenario* vuelve a huir de los cazas TIE.

insignia, llevan cápsulas de salvamento de emergencia. Las más pequeñas son monoplazas, pero la mayoría pueden acoger a dos o más pasajeros. Una vez lanzadas, las cápsulas llevan a sus pasajeros a planetas habitables cercanos o, si no hay un aterrizaje accesible, ofrecen suficiente soporte vital hasta ser rescatadas por otra nave.

Fabricación y evolución

Las naves se construyen en astilleros y fábricas de toda la galaxia, aunque algunos fabricantes tienen más éxito comercial que otros. Ingeniería Kuat-Entralla construye en secreto los destructores estelares y superdestructores de asedio de la Primera Orden y el destructor estelar clase Xyston del Sith Eterno. La nueva empresa trabaja en secreto para construir las naves y enviar suministros a Exegol.

El planeta Corellia es famoso por sus astilleros y por la dura vida de quienes trabajan en ellos. Es un lugar famoso por indeseable; los astilleros son un sector durísimo para quienes trabajan en los muelles. Quizá sea por ello que algunos de los mejores pilotos de la galaxia proceden de Corellia, pues no solo conocen las naves desde niños, sino que están muy motivados para abandonar el planeta.

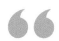

¿No habéis oído hablar del Halcón Milenario? Es la nave que hizo el Corredor de Kessel en menos de doce pársecs.
Han Solo

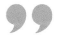

Los astilleros orbitales, como los de Propulsores Kuat, son tan grandes que rodean el planeta como un anillo. Los colonos acuden en masa a lugares como los Astilleros Nadiri, en el sector Bormea, en busca de trabajo, lo cual causa tensiones con los nativos. Aunque el proceso de construcción es en gran parte el mismo, las naves evolucionan con la introducción de nuevos modelos y tecnologías mejoradas.

Durante la República, los compradores buscan estilo y elegancia en sus naves. Sin embargo, a medida que el Imperio se asienta, trae nuevas sensibilidades. La artesanía cede paso a la funcionalidad. Las estilizadas curvas desaparecen por la dura uniformidad. Y es que al Imperio no le interesan la estética ni los avances tecnológicos; le basta la producción en masa y el tamaño. En las décadas siguientes al fin del Imperio, muchos de esos rasgos perduran en sus sucesores de la Primera Orden, aunque la tecnología mejora de manera notable. La mayoría de »

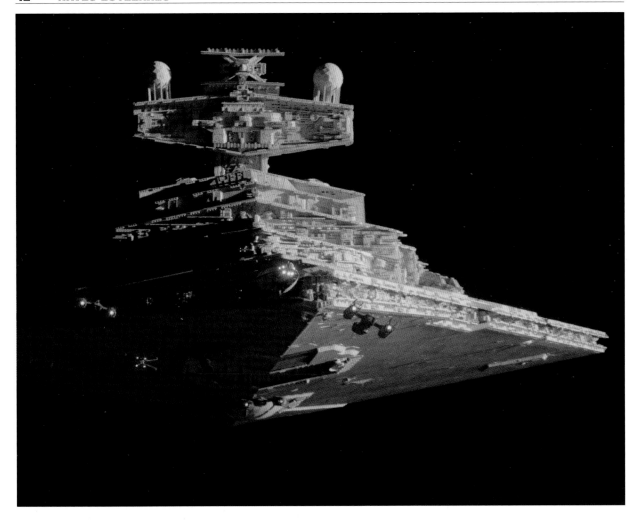

La nave de Vader En la batalla de Scarif, el destructor estelar de Vader, el *Devastador*, se enfrenta a la flota rebelde.

¿Diez mil? ¡Con eso podríamos comprarnos una nave propia!
Luke Skywalker

las batallas no las ganan los almirantes en sus naves insignia, sino la bravura de los pilotos de caza a los que envían. Los pilotos de caza se sientan en la cabina de pequeñas naves, con frecuencia en solitario, pilotando aparatos que parecen frágiles en comparación con las grandes naves. El destino de un piloto está en sus propias manos: su pilotaje y sus disparos determinan si vivirá o morirá.

Los pilotos imperiales están en las circunstancias más precarias. Los cazas TIE que pilotan ofrecen velocidad y no poca potencia de fuego, pero nada de protección en forma de escudos. Los fabrica, por millones,

Sistemas de Flota Sienar, que desarrolla múltiples variantes para casi cualquier aplicación militar; desde los destructivos bombarderos hasta los bien denominados «bestias TIE», con cañones pesados, su diseño evoluciona constantemente.

La Alianza Rebelde no tiene esa capacidad productiva, y ha de procurarse los cazas allá donde pueda. El Ala-Y se remonta a las Guerras Clon, pero demuestra una sorprendente importancia incluso después de la caída del Imperio. El caza con más historia en manos rebeldes es el Ala-X. Este, una evolución del viejo Z-95 Cazacabezas, es un caza todoterreno.

El T-65B Ala-X es la nave básica de la Alianza Rebelde y el caza favorito de Luke Skywalker. El Jedi conserva su nave –Rojo Cinco– hasta mucho después de la guerra. Modelos posteriores mejoran sus increíbles capacidades; la Nueva República adopta los modelos T-70 y T-85 para sus flotas defensivas. El T-70, considerado anticuado durante la formación de la Resistencia, es el principal caza de su pequeña flota. Más de 30 años después del final de la última guerra, el siguiente conflicto enfrenta nuevamente a Ala-X y TIE en batallas que convierten en héroes a sus pilotos.

Naves insignia

Las naves insignia, en general las más impresionantes e importantes de cada flota, están entre las más grandes de la galaxia. El destructor estelar es el ejemplo más notable, y sus raíces modernas se remontan a las naves clase Venator, de la República. Pese a que es una nave formidable, que convirtió a muchos oficiales en héroes, el Imperio la desecha en favor de los más grandes destructores estelares para extender su poder. Cada nave alberga a más de 40 000 pasajeros, y su armamento pesado permite el bombardeo orbital. Atacar a un destructor se considera

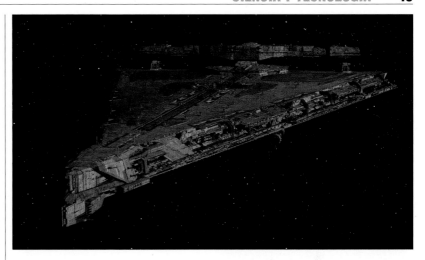

Arma pesada El superdestructor *Fulminatrix*, de la Primera Orden, tiene más potencia de fuego que diez destructores estelares.

una misión suicida: la presencia de uno solo de ellos es suficiente para mantener un planeta a raya. Superan a casi cualquier nave coetánea, incluidos los cruceros mon calamari de la Alianza Rebelde.

Estas naves poseen hangares de aterrizaje propios para lanzar naves más pequeñas, como decenas de cazas. La Primera Orden aprovecha el legado de los destructores estelares con sus naves de clase Resurgente, que mejoran casi todos

Ágiles cazas La Resistencia enfrenta sus T-70 Ala-X de excedente a los avanzados cazas TIE de la Primera Orden.

los aspectos. Sin embargo, incluso estas palidecen en comparación con el superdestructor de asedio de clase Mandator-IV, una gigantesca plataforma capaz de arrasar flotas enteras. ∎

Espaciopuertos

Bordeando las ciudades más pequeñas, o alzándose en las metrópolis más gigantescas, los espaciopuertos ofrecen un servicio valioso a capitanes en busca de refugio. Aquí pueden reparar sus naves o repostar, o permanecer en un lugar seguro. Las ciudades más pobladas operan con controladores aéreos que asignan bahías de atraque; los puertos más aislados son autogestionados. Redadas imperiales llevan a estrictos controles en mundos como Corellia, en los que los agentes deben aprobar a cada ser que entra o sale de este estratégico centro industrial.

La cantina local, los representantes del Gremio de Cazarrecompensas y los pilotos de alquiler merodean siempre cerca del espaciopuerto: es clave para muchos ciudadanos y emprendedores en busca de oportunidades de negocio en industrias asociadas.

TRANSPORTE TERRESTRE
VEHÍCULOS PLANETARIOS

HOLOCRÓN

NOMBRE
Deslizadores y caminantes

DESCRIPCIÓN
**Transporte atmosférico
y de baja altitud**

PELIGROS
**Colisiones con objetos,
secuestros, fallo de los
repulsores en pleno vuelo**

A menudo, cruzar vastos planetas o viajar por alguna de las populosas ciudades de la galaxia exige utilizar vehículos clasificados como deslizadores.

Muy habituales en cualquier garaje, los deslizadores son una forma de transporte muy económica para residentes tanto urbanos como rurales. Luke Skywalker encuentra momentos de libertad a los mandos de su deslizador X-34. Incluso este viejo modelo puede cruzar los desiertos de Tatooine a velocidades de hasta 250 km/h.

Para quienes prefieren velocidad –y quizá un poco de peligro–, las motos deslizadoras y las barredoras ofrecen mejor rendimiento y maniobrabilidad, a expensas de una menor carga. El Aratech 74-Z es un modelo popular durante las Guerras Clon y más adelante. Las tropas imperiales las usan para operaciones de exploración, con soldados especializados a los controles. El bláster delantero de la 74-Z es eficaz contra tropas terrestres cuando se usa en ataques sorpresivos por oleadas. Velocidades tan elevadas en un vehículo poco blindado deja expuesto al jinete; un mal movimiento puede conllevar graves heridas e incluso la muerte.

Los Jinetes de las Nubes, liderados por Enfys Nest, prefieren las más poderosas y peligrosas barredoras, un tipo de vehículo muy popular entre los forajidos. Sus repulsores generan más altitud que los de un deslizador, por lo que resultan más prácticos para atravesar terrenos montañosos.

Los aerodeslizadores están diseñados para vuelo atmosférico de gran altitud. Llenan los cielos del planeta-ciudad Coruscant, donde sus acaudalados propietarios

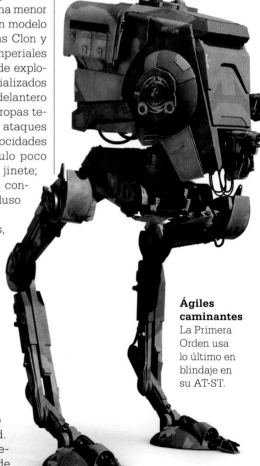

Ágiles caminantes
La Primera Orden usa lo último en blindaje en su AT-ST.

Transporte animal

En entornos duros y mundos atrasados, las criaturas vivas resultan más económicas o fiables que las máquinas. Puede que sean primitivos, pero algunos animales pueden superar a la tecnología. Tan solo en Tatooine, el dewback, el bantha, el eopie, el ronto, el jerba y el etobi están entre los animales empleados para carga o transporte.

Si se los entrena bien, los blurrg pueden ser monturas, y se los valora en planetas como Ryloth por su firmeza en medio del combate. Los guerrilleros twi'lek se enorgullecen de sus criaturas, y las tienen en tan alta estima que las consideran superiores a los Transportes de Reconocimiento Todoterreno (AT-RT) de la República. Otra criatura usada en combate es el orbak, un cuadrúpedo de la luna Kef Bir, que Jannah y su tribu montan. Toman parte en la batalla de Exegol, cargando valientemente contra soldados Sith acorazados.

atraviesan los cielos en una caótica trama de carriles de tráfico. Aquí, donde la mayoría de los ciudadanos no ven los estratos más altos en toda su vida, poseer un deslizador es un símbolo de estatus inalcanzable para la mayoría.

Vehículos acorazados

Con sus potentes cañones y sus densos blindajes, los caminantes y los tanques refuerzan la infantería en su asedio a defensas atrincheradas. La Confederación de Sistemas Independientes usa varios tanques-droide, incluido el tanque blindado de asalto (AAT) de la Federación de Comercio.

El armamento estándar del AAT es temible: arrasa tropas terrestres con un cañón pesado, láseres antipersona y lanzagranadas. Es capaz de hacer frente a los caminantes todoterreno de la República, como por ejemplo el ejecutor táctico todoterreno (AT-TE), de seis patas. Estos caminantes son los predecesores de los imperiales, gigantescos aparatos que empequeñecen a los de la República.

El transporte acorazado todoterreno (AT-AT) se desplaza sobre cuatro altas patas y está provisto de múltiples cañones. Puede transportar tropas de infantería en su casco resistente a los impactos. Los caminantes de dos patas proporcionan más flexibilidad, con potencia de fuego intermedia en menos espacio. El bípedo transporte de exploración todoterreno (AT-ST) requiere dos tripulantes y es capaz de arrasar compañías enteras de infantería.

La Primera Orden cumple con la tradición acorazada, construyendo sus propios AT-ST, AT-AT e incluso el más imponente AT-M6 (todoterreno megacalibre 6). Sus caminantes están mejorados con la última tecnología, pero comparten su ADN con los caminantes de la República de 50 años atrás. ∎

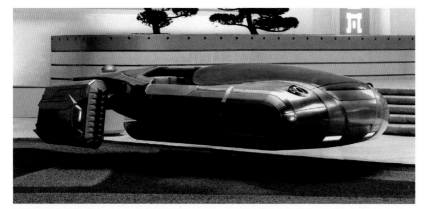

Modelos de lujo Los residentes del mundo casino Canto Bight exhiben su riqueza con algunos de los deslizadores más caros del mercado.

Desde que ha salido el XP-38 ya no los quiere nadie.
Luke Skywalker, tras vender su XP-34

PODER DEFINITIVO
SUPERARMAS

HOLOCRÓN

NOMBRE
Superarmas

DESCRIPCIÓN
Armas de destrucción masiva

OBJETIVO
Victoria militar mediante un poder sin precedentes

En la inacabable carrera por controlar la galaxia, algunos eligen desarrollar superarmas cada vez más poderosas y que superen a cualquier otra anterior. Estas terroríficas tecnologías son una exhibición de imaginación, poder y, a menudo, enorme arrogancia. Son la consecuencia de creer que ostentar un gran poder conducirá a poseer un control absoluto. Pero, irónicamente, estas costosas armas casi siempre resultan un fracaso, y no son destruidas por maravillas tecnológicas rivales, sino por el ingenio de unos cuantos individuos.

Los rumores de terribles inventos, como rayos congeladores interestelares o armas químicas que petrifican lo orgánico, persisten a lo largo del tiempo. Lo cierto es que algunas mega-

armas son reales. Uno de los primeros ejemplos fue el gran motor diseñado por el lord Sith Darth Momin. El arma posee la capacidad de destruir una ciudad entera, una hazaña en su época. Forma parte de una tradición de superarmas por parte de los Sith: más de mil años después, Darth Sidious planea sus propios y terribles aparatos.

La estación orbital Estrella de la Muerte ha de ser el arma definitiva del Imperio. Su desarrollo comienza antes de las Guerras Clon, cuando los geonosianos crean los planos de una estación de combate del tamaño de una luna. En su fase solo teórica, se confiaron sus planos a Darth

Esta estación es la potencia definitiva del universo, y yo sugiero que la utilicemos.
Almirante Motti

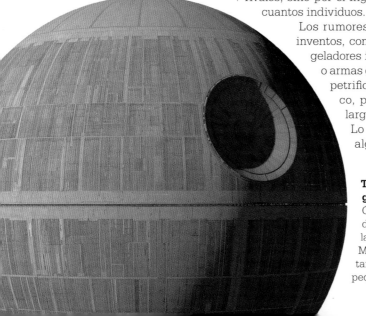

Tamaño gigante
Con 160 km de diámetro, la Estrella de la Muerte tiene el tamaño de una pequeña luna.

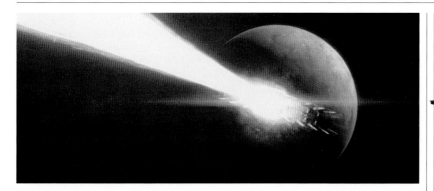

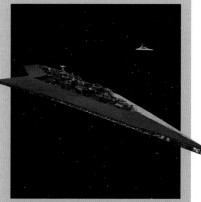

Una máquina cruel La base Starkiller, situada en el planeta Ilum, dispara su arma, potenciada por cristales kyber, atravesando la galaxia.

Tyranus para que su amo pudiera comenzar a construirla tras el fin de la República. Pese a que requiere una inversión de recursos gigantesca, el montaje de la estación es relativamente sencillo. Los muchos retrasos de la estación están causados por su arma principal, que resulta una pesadilla tanto en investigación como en desarrollo.

Bajo la guía del director Orson Krennic, científicos imperiales intentan encauzar el poder y la amplificación de los cristales kyber para crear un láser tan poderoso como para destruir un planeta. La aplicación práctica de esta teoría causa años de demoras hasta que Galen Erso resuelve los retos técnicos. Una vez acabada, la Estrella de la Muerte cumple con sus expectativas, y su prueba más devastadora destruye por completo el planeta Alderaan.

Sin embargo, en las entrañas de la estación hay un defecto fatal, y la Alianza Rebelde acaba encontrándolo y destruyéndola con un ataque dirigido desde cazas. Aunque en el Imperio algunos opinan que este fracaso es una razón para cambiar de doctrina, el emperador insiste. Indiferente a la historia y para disgusto de parte de su alto mando, comienza a construir una segunda Estrella de la Muerte.

El Imperio toma precauciones para proteger mejor la Estrella de la Muerte II. Se corrigen los errores de diseño del reactor y se envuelve la estación con un escudo defensivo mientras se construye a toda prisa. Palpatine intenta usar la estación antes de tenerla acabada como cebo para atrapar a la Rebelión en una trampa, pero su plan fracasa. La segunda estación de combate sufre el mismo destino que la primera.

La base Starkiller

Los principios científicos aplicados a la Estrella de la Muerte se aplican a una escala más terrorífica en la construcción de la base Starkiller. La Primera Orden convierte el planeta Ilum en una superarma, y enfoca el núcleo rico en kyber del planeta para crear un arma capaz de disparar a través de la galaxia. Cargar el láser requiere la energía de un sol cercano, que se consume para alimentar cada disparo. La Primera Orden destruye el sistema Hosnian al completo (y con él, la flota de la Nueva República) antes de que la Resistencia se infiltre y destruya la estación.

El regreso del emperador Palpatine al escenario galáctico trae consigo la amenaza de una nueva superarma. Su flota de destructores estelares clase Xyston, armados con cañones superláser de precisión, amenaza con desplegarse por la galaxia. Habrían acabado con miles de planetas de no ser por la llegada de una flota liderada por la Resistencia. ∎

Meganaves

Con la llegada de naves insignia cada vez más imponentes, de tamaño y potencia sin precedentes, la guerra naval evoluciona. La Alianza separatista construye el *Malevolencia*, una nave de guerra armada con megacañones de iones capaces de anular toda una flota de naves con un disparo.

Tras aumentar el tamaño de sus destructores estelares, el Imperio sigue la tendencia con sus acorazados de clase Ejecutor. Estos tienen doce veces más eslora que los destructores estelares estándar de clase Imperial, y sirven de naves insignia a los oficiales de más alto rango. Darth Vader y el emperador Palpatine usan sendos superdestructores como naves de mando.

El líder supremo Snoke supervisa e impulsa la Primera Orden desde su meganave, el *Supremacía*. Es una nave de tan grandes dimensiones que no solo sirve de centro de mando y nave de combate, sino también de fábrica móvil.

PRODUCCION EN SERIE

CLONACIÓN

HOLOCRÓN

NOMBRE
Clonación

DESCRIPCIÓN
**Duplicación genética
de un organismo en
una o más copias**

EJEMPLOS DESTACADOS
Ejército Clon de la República

Con el tiempo, el campo de la genética arroja muchos hallazgos, pero pocos tan importantes como el de la clonación. Aunque se practica en todas partes, los kaminoanos son los más famosos en esta ciencia, ya que la han convertido en un gran negocio. Con el ADN del cazarrecompensas Jango Fett crean millones de soldados para la República. Son físicamente idénticos al original, pero los kaminoanos alteran aspectos de su ADN para hacerlos más dóciles.

Aunque los kaminoanos han llevado este arte a la perfección, clonar humanos no es una ciencia exacta. Hay ocasionales defectos, que dan lugar a ejemplares tanto deseados como no deseados. Con una muestra genética se pueden crear millones de copias, pero estas no son eternas. La muestra original se degrada con el tiempo, lo que exige que el donante esté disponible para donar muestras de sustitución o adoptar un nuevo donante.

En las Guerras Clon, el ADN de Jango Fett se considera un recurso militar de la máxima importancia. Los separatistas preparan un complicado ataque a Kamino para intentar detener la producción de clones. La destrucción de la sala de clonación de ADN detendría la producción, pero los soldados de la Repúbli-

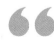

Los clones pueden pensar de un modo creativo. Comprobará que son inmensamente superiores a los droides.
Primer ministro Lama Su

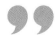

Baby boom El kaminoano Lama Su muestra a Obi-Wan Kenobi los clones en crecimiento, entre lo mejor que ha creado.

ca consideran Kamino su hogar y lo dan todo por defenderlo. Su valentía asegura la continuación de la clonación, al menos de momento.

Tras la caída de la República, nuevos reclutas sustituyen a los clones en el ejército imperial, pero Palpatine se interesa en la clonación por sus propias y oscuras razones. Se extienden los rumores de intentos imperiales de crear clones de especies únicas. Cuando su cuerpo es destruido en la Estrella de la Muerte II, el emperador Palpatine transfiere su consciencia a un cuerpo clonado de sí mismo que le espera en el mundo Sith de Exegol. ∎

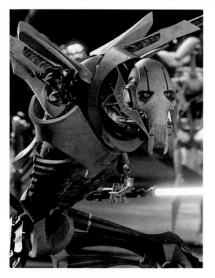

HABILIDADES AUMENTADAS
CIBERNÉTICA

HOLOCRÓN

NOMBRE
Cibernética

DESCRIPCIÓN
Aumentar las formas de vida orgánicas con mejoras electrónicas

SUJETOS
Seres con consciencia y animales

EJEMPLOS DESTACADOS
General Grievous; Tseebo; Lobot; cargobestias

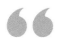

No me sometí a ellos.
Los escogí.
General Grievous

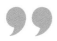

Desde siempre, los seres orgánicos han buscado modos de mejorarse. Con los avances cibernéticos, las oportunidades de aumentar las propias capacidades son casi ilimitadas. Aunque las sencillas sustituciones de miembros son habituales tras accidentes, hay quien lleva las mejoras mucho más lejos, y aumenta su cuerpo hasta el extremo.

El droide general Grievous, un kaleesh de nacimiento, es un ejemplo de ser que escoge someterse a sustituciones casi completas de su cuerpo. La transformación se lleva a cabo en un largo periodo de tiempo, sumando cada mejora hasta que solo permanecen sus órganos vitales. Grievous considera su nuevo cuerpo, sus extremidades y su placa facial como mejoras necesarias para lograr su objetivo de ser el mejor guerrero de la galaxia. Y sufre frecuentes daños en combate, lo que requiere un montón de piezas de sustitución para su nuevo cuerpo.

Así como Grievous busca mejoras físicas, otros emplean la cibernética para mejorar sus capacidades cognitivas. Miembros de la Oficina de Información Imperial adoptan los equipos craneales de Industrias BioTech para mejorar su eficacia, aunque se sabe que las potentes unidades causan amnesia y conducta errática. Además, en algunos casos, el ordenador se impone a la mente del usuario, y lo deja casi sin emociones.

No todos los individuos cibernéticamente mejorados consienten dichas mejoras. El fugitivo doctor Cornelius Evazan está condenado a muerte en doce sistemas por delitos que incluyen cirugías cibernéticas ilegales. Evazan crea una hueste de ciberesclavos llamados los Descraneados, individuos cuyos cerebros y cráneos son totalmente sustituidos por equipo cibernético. Estos obedientes cíborgs trabajan como sirvientes para amos ricos y sin escrúpulos, como el grupo criminal Crimson Dawn. ∎

Cargobestia
Bestias de carga cíborgs descubren y transportan chatarra en el planeta Jakku.

LA FUERZA

El místico campo de energía conocido como la Fuerza rodea la galaxia y une a todos los seres vivos. Es enigmática para algunos, fascinante para otros y mitológica para gran parte de la galaxia. Los grandes misterios de la Fuerza siguen desafiando, eludiendo y confundiendo a quienes los estudian, ya se alineen con el lado oscuro o con el luminoso.

LA FUERZA ESTA CONTIGO
LA FUERZA

HOLOCRÓN

NOMBRE
La Fuerza

ALIAS
El Ashla; el Bogan; la Visión; la Corriente de Vida; la Niebla Luminosa; el Viento de Vida

La Fuerza es un misterioso campo de energía mística que ha existido desde hace millones de años y que crean los seres vivos. La vida lo crea y lo hace crecer, y al mismo tiempo conecta y mantiene unida a la galaxia. Todo lo que vive lo hace en y mediante la Fuerza, y está imbuido de ella. Tiene una naturaleza orgánica y al mismo tiempo espiritual: una paradoja para eruditos y místicos, e incluso para los Jedi. La Fuerza tiene voluntad propia, pero en ocasiones el usuario puede guiarla.

Nadie sabe cuándo la galaxia reconoció por primera vez la Fuer-

Medir midiclorianos Los Jedi pueden comprobar cuántos midiclorianos posee un sujeto. El resultado de Anakin, 20 000, se sale de las escalas.

za, y, aunque se sabe mucho de ella, todavía hay mucho más por descubrir. Estos misterios se han estudiado, explorado y teorizado desde hace milenios. Alguien ducho en la Fuerza puede canalizar su energía espiritual para utilizar poderes y habilidades muy superiores a los de los individuos normales. La Fuerza es un poderoso aliado que pueden aprovechar los Jedi, los Sith y otros seres sensibles a ella. Sin embargo, la Fuerza no pertenece a ningún grupo específico, pese a que algunos seres están más conectados a ella que otros.

La Fuerza Cósmica y la Fuerza Viva

Hay dos aspectos de la Fuerza: la Fuerza Cósmica y la Fuerza Viva.

Vergencias de la Fuerza Por toda la galaxia, numerosos mundos poseen vórtices de la Fuerza. En estos lugares, los sensibles a la Fuerza tienen interacciones más fuertes con ella.

Ahch-To
Hogar del primer templo Jedi

Dagobah
Localización de la Cueva del Mal

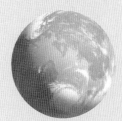

Dathomir
Hogar de las Hermanas de la Noche

Exegol
Antiguo mundo Sith

Fuente de Vida
Hogar de los midiclorianos

Ilum
Un mundo sagrado Jedi con muchos cristales kyber

Lothal
Planeta del Borde Exterior con un antiguo templo Jedi

Malachor
Hogar de un templo Sith y de una potente arma

Moraband
Mundo original de los antiguos Sith

Mortis
Reino etéreo ocupado por poderosos usuarios de la Fuerza

Mustafar
Mundo volcánico poderoso en el lado oscuro de la Fuerza

Seres luminosos somos. No esta materia bruta.

Yoda

Ambas trabajan juntas en armonía, creando un bello y delicado equilibrio entre lo orgánico y lo espiritual. Los seres vivos generan la Fuerza Viva, que alimenta la fuente de poder que es la Fuerza Cósmica. Es un maravilloso tipo de simbiosis cósmica. La Fuerza Cósmica posee voluntad propia, y es lo que conecta a los sensibles a la Fuerza con los midiclorianos, vinculándolo todo. La creencia en este aspecto de la Fuerza no estaba tan extendida entre los Jedi. »

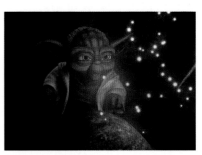

Uno con la Fuerza Qui-Gon Jinn es el primer Jedi conocido capaz de retener su identidad en la Fuerza tras su muerte. Contacta con Yoda en Dagobah.

Árbol sagrado Los árboles uneti son increíblemente raros en la galaxia. El ejemplar del Templo Jedi ha crecido durante generaciones.

No obstante, el maestro Jedi Qui-Gon Jinn aprende esta distinción y, entrenando, es el primero en mantener su consciencia tras morir, como espíritu de la Fuerza. Pasa la información a Yoda, en Dagobah, y luego a Obi-Wan Kenobi, en Tatooine. A punto de morir, un Jedi entrenado sencillamente se desvanece y pasa a la Fuerza, sin dejar atrás un cuerpo que enterrar.

Sensibles a la Fuerza

Un individuo sensible a la Fuerza es capaz de aprovecharla y conocer sus deseos gracias a los midiclorianos, formas de vida inteligentes microscópicas que comunican los deseos de la Fuerza. Se encuentran en las células de los organismos vivos y forman una relación simbiótica con sus huéspedes. Sin midiclorianos, la vida no existiría y el universo no conocería la Fuerza. Son una puerta de entrada al conocimiento de la Fuerza y, mediante su conexión espiritual

con el huésped, crean una impronta orgánica en el individuo que se puede identificar con una prueba de sangre. Mediante la meditación, un poderoso usuario de la Fuerza es capaz de escucharlos. Cuanto más alto sea el recuento de midiclorianos en un individuo, más poderosas serán las habilidades de la Fuerza que podrá usar.

Algunas criaturas sin consciencia, las plantas y los minerales son también poderosas en la Fuerza. La espada de luz, el arma de un Jedi, contiene un cristal kyber en sintonía con la Fuerza, que conecta con el usuario de un modo muy perso-

El miedo es el camino hacia el lado oscuro.
Yoda

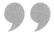

nal. Es una extensión de la consciencia del Jedi y le ayuda a mantenerse centrado en combate o en meditación. Los cristales kyber no toman un color específico hasta que se unen a un Jedi, y suelen ser azules o verdes, aunque hay raras excepciones. El árbol uneti es originario de Ahch-To y también tiene una fuerte conexión con la Fuerza. El ejemplar más famoso es el Gran Árbol, que crece en el Gran Templo Jedi de Coruscant y que es especialmente poderoso en la Fuerza.

Lado oscuro contra lado luminoso

Dos de los principales grupos que se han dedicado a estudiar la Fuerza son los Jedi y los Sith. Ambos perciben que la Fuerza tiene dos caminos: los lados luminoso y oscuro de la Fuerza. Los Jedi buscan cumplir el deseo de la Fuerza y se entregan al lado luminoso, y utilizan sus dones de manera altruista. Son guardianes de la paz de la galaxia, y usan la Fuerza para el conocimiento y la defensa, nunca para el ataque. Un Jedi tiene prohibido el apego, pues este puede ser la semilla de la codicia. Un Jedi se

El derrotado Malherido por Obi-Wan Kenobi, Darth Vader es rescatado por su amo, quien lo convierte en un cíborg para mantenerlo con vida.

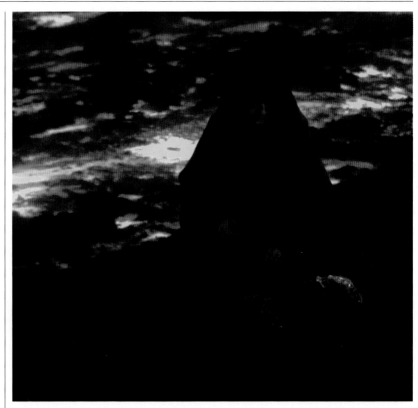

hace uno con la Fuerza cuando está en calma y ha hallado paz y estabilidad a través de la meditación.

Los Sith veneran el lado oscuro y no buscan cumplir la voluntad de la Fuerza. Desean poder, control y aprovechar su poder para hacer el mal. La ira, el miedo y la agresión son sus herramientas, y un gran sufrimiento es el resultado. Un verdadero Sith nunca se sacia, porque busca incansablemente más y más poder. Darth Plagueis y Darth Sidious, en especial, intentan controlar la muerte y subvertir el orden natural de las cosas en el acto definitivo de manipulación del universo y de la voluntad de la Fuerza.

El Elegido

Los Jedi han hablado desde siempre del equilibrio en la Fuerza, aunque no está claro qué significa para la galaxia. Algunos opinan que equilibrio es igualdad entre luz y tinieblas. Para otros, por el contrario, el lado luminoso es el estado natural de la Fuerza, y el lado oscuro crea desequilibrio. Según una antigua profecía Jedi, hay un individuo que traerá el equilibrio a la Fuerza. El maestro Jedi Qui-Gon Jinn cree que Anakin Skywalker, una vergencia en la Fuerza, es El Elegido, pero otros Jedi no están tan seguros. Como tantas otras cosas sobre la Fuerza, hay mucho desconocido y mucho por aprender. ∎

Un mundo entre mundos

En el templo Jedi de Lothal hay un umbral místico tras una antigua pintura de los dioses míticos de Mortis. Este mundo entre mundos contiene sendas y umbrales que pueden otorgar al viajero la capacidad de ver y afectar cualquier momento y lugar de la historia. Es un poder muy codiciado por Palpatine. Sin embargo, no logra acceder a la misteriosa dimensión a través de la Fuerza Viva.

El padawan Ezra Bridger, un nativo de Lothal con una fuerte conexión con la Fuerza Viva, entra y ve un portal con Ahsoka Tano, a la que se creía muerta tras su duelo a muerte con Darth Vader en Malachor. Ezra accede milagrosamente al umbral, y literalmente saca a Ahsoka de la historia, salvando su vida. Después de impedir que Palpatine obtenga acceso, Ahsoka regresa a su línea temporal, tras la partida de Vader. Ezra cierra la entrada definitivamente e impide que nadie interfiera con la realidad. Mediante la Fuerza todo es posible.

MI ALIADA ES LA FUERZA

HABILIDADES DE LA FUERZA

HOLOCRÓN

NOMBRE
La Fuerza

HABILIDADES CLAVE
Telequinesis; sentidos mejorados; visiones; trucos mentales; sondeos mentales; doma de bestias; curación; relámpago; psicometría; estrangulamiento; vínculo en la Fuerza

Los poderes en la Fuerza son manifestaciones extraordinarias de la capacidad de conectar con esta energía mística. Todo aquel sensible a la Fuerza puede hacer uso de ella; algunas habilidades le serán más instintivas; otras, en cambio, le exigirán concentración y práctica, mientras que otras quedarán fuera de su alcance.

La Fuerza aumenta también las propias características. Tanto los Jedi como los Sith poseen más velocidad, resistencia, capacidad atlética y agilidad, que aumentan con los años de entrenamiento y práctica; y la mayoría de los sensibles a la Fuerza pueden también utilizarla instintivamente y predecir acontecimientos menores. Todo ello supone una gran ventaja en el combate. El maestro Yoda tiene casi 900 años, pero todavía es capaz de increíbles hazañas en los duelos.

Otra habilidad son las visiones: quien las recibe ve destellos del pasado, del presente o de un futuro posible. Estas apariciones, a menudo muy reales y obsesivas, son la base de numerosas antiguas profecías Jedi. En años más recientes, los Jedi desconfían de estas manifestaciones y dudan de su fiabilidad. La Orden Jedi acepta el uso de la meditación para aumentar la sensibilidad a los cambios en la Fuerza, pero acontecimientos de grandes proporciones, como la destrucción de Alderaan, se pueden sentir sin concentrarse.

Los sensibles a la Fuerza son capaces de manipular la galaxia en torno a ellos. La telequinesis, o movimiento de objetos con la Fuerza, es común, y se puede usar en combate para empujar a un oponente o desviar un arma. Otros pueden cambiar telequinéticamente su entorno, como, por ejemplo, cuando el gran maestro Yoda saca el Ala-X de Luke Skywalker del pantano del planeta Dagobah. La Fuerza puede em-

Proteger a otros Mediante la Fuerza, los Jedi pueden repeler el gas y protegerse a sí mismos y a la senadora Amidala.

plearse para manipular la atmósfera y crear burbujas en torno al usuario o a otros, lo cual ofrecerá protección en entornos nocivos.

Impactar en otros

Los sensibles a la Fuerza pueden influir en seres con consciencia. Así, los Jedi pueden utilizar trucos mentales para hacer que individuos débiles hagan, digan u olviden algo, sin causar con ello dolor ni molestias al individuo. Aunque los Jedi rara vez irán más allá de este nivel de manipulación, se sabe que otros sensibles, sobre todo los partidarios del lado oscuro, han utilizado la Fuerza para convertir a otros en seguidores, o incluso para modificar sus re-

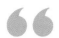

> La posibilidad de destruir un planeta es algo insignificante comparado con el poder de la Fuerza.
>
> **Darth Vader**

cuerdos. Los sensibles a la Fuerza pueden sondear mentes e invadirlas cruelmente para obtener información y descubrir secretos.

Los Jedi prefieren influir en criaturas antes que en seres con consciencia. Pueden domar temporalmente bestias para utilizarlas como monturas. Un ejemplo es el padawan Ezra Bridger, quien tiene una aptitud natural para ello y consigue convocar un cardumen de purrgil para ayudarle a ganar la batalla de Lothal.

Los Sith emplean el lado oscuro de la Fuerza para dañar a otros, estrangulando a quien les disgusta. Los señores Sith más poderosos pueden disparar relámpagos de Fuerza que causan daños terribles.

Habilidades más raras

Algunas habilidades de la Fuerza requieren años de estudio, cierta aptitud instintiva o una conexión muy fuerte con la Fuerza. Muy pocos usuarios de la Fuerza, entre ellos Rey y Cal Kestis, poseen la rara habilidad de la psicometría: averiguar cosas acerca de gente o acontecimientos tocando un objeto asociado a ellos.

Ben Solo y Rey son una unión en la Fuerza. Esta rara conexión no se ha visto durante generaciones, y significa que ambos tienen un vínculo en la Fuerza que les permite ver y sentir lo que el otro experimenta, e incluso pasarse objetos a gran distancia a través de la Fuerza.

Quienes están en esa unión tienen otra rara habilidad. Pueden emplear la Fuerza para curar a una persona o criatura. Sin embargo, este acto exige que el sanador transfiera parte de su Fuerza, lo que los debilita temporalmente. Después de la batalla contra Darth Sidious, Ben Solo sacrifica su vida y toda su energía vital para traer de regreso a Rey de la muerte.

Los más grandes Jedi pueden utilizar la Fuerza de modos poderosos. El gran maestro Yoda es capaz de absorber enormes cantidades de energía, que distribuye, inocua, por su cuerpo, o que devuelve al atacante. Por su parte, Luke Skywalker puede proyectar una imagen de sí mismo a través de la galaxia, pero cuanto más realista y lejana, más peaje vital se cobra.

Tanto el lado oscuro como el lado luminoso poseen habilidades que alteran la vida. Algunos señores Sith manipulan los midiclorianos para prolongar la vida o engañar a la muerte. Hay quien asegura que Darth Plagueis incluso podía crear vida. Gracias a su entrenamiento con las misteriosas sacerdotisas de la

Sanar heridas Después de causar una grave herida a Kylo Ren en Kef Bir, Rey utiliza su Fuerza para sanarlo.

Lobos de Lothal

Algunas raras criaturas de la galaxia tienen poderes en la Fuerza que les dan una cualidad mítica. Una de ellas es el lobo de Lothal, criatura de leyenda que aparecía en antiguas pinturas rupestres.

Aunque todo lo orgánico está conectado a la Fuerza, los lobos de Lothal actúan con propósito y protegen el lado luminoso de la Fuerza. Estas majestuosas criaturas pueden hablar en el lenguaje básico, pero rara vez lo hacen. Poseen notables poderes en la Fuerza y son capaces de atravesar místicamente grandes distancias en su mundo natal. El prometedor aprendiz de Jedi Ezra Bridger forma un potente vínculo con los lobos de Lothal, que le ayudan contra el Imperio.

Fuerza, algunos Jedi pueden mantener su consciencia en la Fuerza después de la muerte e interactuar con el mundo físico. Mientras que Qui-Gon Jinn solo puede manifestarse como una voz, Luke Skywalker y Yoda pueden utilizar la Fuerza para interactuar con la galaxia física tras su muerte. ∎

GUARDIANES DE LA PAZ Y LA JUSTICIA
LA ORDEN JEDI

HOLOCRÓN

NOMBRE
La Orden Jedi

TEMPLOS MÁS
IMPORTANTES
Ahch-To, Coruscant, Ilum, Lothal

EJEMPLOS DESTACADOS
Yoda; Obi-Wan Kenobi; Anakin Skywalker; Luke Skywalker; Rey Skywalker; Mace Windu; Ahsoka Tano; Leia Organa; conde Dooku; Qui-Gon Jinn; Avar Kriss

OBJETIVO
Paz; justicia; equilibrio de la Fuerza

ESTADO
En reconstrucción

La Alta República En la era dorada llamada Alta República (en la Antigua República), la galaxia confió a los Jedi su protección y la resolución de disputas.

Los caballeros Jedi, una orden de guardianes tan antigua como la República que juraron proteger, son los principales seguidores de la Fuerza, una energía mística que une a los seres vivos. Durante milenios han sostenido los ideales de la República, y su filosofía se centra en mantener el equilibrio y la armonía. Gracias a la Fuerza logran hazañas de agilidad, percepción, telepatía y telequinesis. El rasgo distintivo de un Jedi es la capacidad de sentir la conexión y armonía de la vida que le rodea, y de arrancar las raíces del desequilibrio. Pero, pese a esta ventaja, fuerzas oscuras opuestas a su filosofía casi consiguen eliminarlos por completo.

Los Jedi dedican toda su vida a estudiar la Fuerza. Suelen comenzar como iniciados, siendo jovencitos cuando los identifican y conducen a la Orden: bebés y niños son la norma, y hay raras excepciones para niños mayores. Intentan evitar que sus mentes impresionables se centren en el miedo, el odio y otras emociones oscuras que se desarrollan muy pronto. Para la mayoría, en la República, ofrecer un niño sensible a la Orden es un gran honor, pero también es una elección desgarradora. Según la doctrina de la Orden, el niño no puede conocer a su familia. Los vínculos familiares se suprimen para servir a la Orden.

Círculo de vida
Conforme los jovencitos maduran, se los distribuye en grupos denomina-

El ascenso de la Orden Jedi

C. 25 000 ASW4
Antiguos inicios
Se funda la Orden Jedi, posiblemente en Ahch-To.

C. 300 ASW4–C. 100 ASW4
Gloria Jedi
La Alta República y los Jedi disfrutan una era de heroísmo.

24 ASW4
Origen de los separatistas
Dooku lidera el movimiento separatista.

19 ASW4
Exilio Jedi
La Orden 66 acaba con la mayoría de los Jedi; empiezan tiempos oscuros.

15 DSW4
Una nueva Orden
Luke comienza a entrenar a su sobrino, Ben Solo.

C. 1032 ASW4
Auge de la República
Se reforma la República tras la «victoria» de los Jedi ante los Sith.

42 ASW4
Abandono sorpresa
Dooku abandona a los Jedi.

22 ASW4
La galaxia, en guerra
Comienzan las Guerras Clon.

3 DSW4
Instrucción en Dagobah
Luke Skywalker entrena con el maestro Jedi Yoda.

34 DSW4
¿La última Jedi?
Luke comienza a entrenar a Rey.

dos clanes. Estos clanes aprenden a las órdenes de un solo maestro Jedi. En mitad de su adolescencia (o en la fase equivalente en especies no humanas) a cada joven se le asigna un maestro Jedi para un entrenamiento más directo. Los aprendices padawan acompañan a sus maestros Jedi en sus misiones, y aprenden acerca de la galaxia mediante la experiencia directa.

Tras una década como aprendiz, el padawan se somete a las pruebas.

Templo Jedi El Templo Jedi de Coruscant es un antiguo edificio cuyas raíces se adentran en las profundidades de la ciudad.

Cada prueba Jedi es algo muy personalizado y distinto para cada aprendiz, pensada para desafiar específicamente sus puntos ciegos y sus debilidades. Después de superar dichas pruebas, por veredicto del Consejo Jedi, el padawan es nombrado caballero. Uno de los mayores honores para un caballero Jedi es tomar un aprendiz, perpetuando de esta forma el ciclo de formación y educación. Con frecuencia, el Consejo Jedi une a maestros y padawans para que aprendan lo máximo posible el uno del otro.

La siguiente fase del camino de un caballero Jedi es la Maestría, y la culminación total es lograr un »

> Durante más de mil generaciones, los caballeros Jedi fueron los guardianes de la paz y la justicia en la Antigua República… Antes de estos tenebrosos tiempos… Antes del Imperio.

Obi-Wan Kenobi

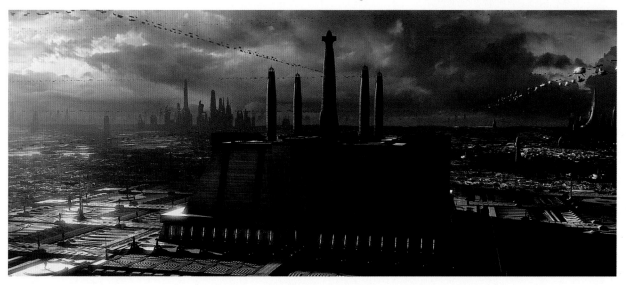

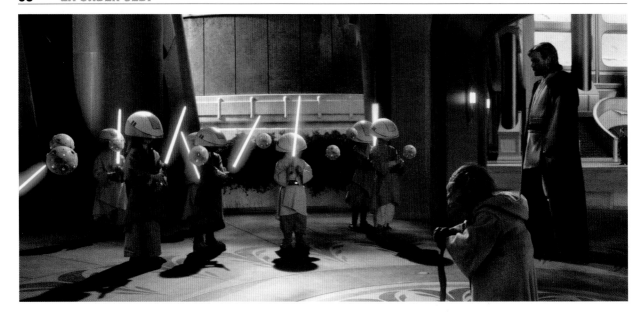

El Clan del Oso Un clan de jovencitos aprende del maestro Yoda.

asiento en el Consejo Jedi. Este órgano está formado por doce maestros Jedi, e incluso ellos siguen sondeando los misterios de la Fuerza, buscando nuevos conocimientos.

El símbolo de los Jedi es su espada de luz, que es también su única posesión en una vida de renuncias. Aunque los Jedi no se consideran a sí mismos guerreros, la espada es un arma: una hoja de plasma luminoso capaz de cortar casi todo, excepto otra hoja de espada de luz. Las espadas de luz son muy escasas, y su construcción solo es posible para los tocados por la Fuerza. Aunque todo el mundo puede blandir una, solo un usuario entrenado en la Fuerza puede dominar su manejo, ya que su hoja es muy difícil de controlar.

El origen de la Orden Jedi es antiquísimo, y se pierde en la noche de los tiempos. El primer templo –un lugar de entreno y contemplación– se encuentra en una isla de Ahch-To. Con el tiempo surgen más templos, a menudo en lugares conocidos como «vergencias»: concentraciones naturales de la Fuerza.

Importancia política

Conforme la República se asienta y abarca gran parte de la galaxia, los Jedi se trasladan a Coruscant, el mundo capital. La Orden Jedi se convierte en una extensión del poder judicial de la República, y responde ante el Senado. Cuando las disputas se vuelven muy problemáticas y superan a las fuerzas del orden locales –o si traspasan las fronteras del espacio local y se convierten en un problema entre sistemas–, el Senado envía a los Jedi a resolver el asunto mediante la negociación. El Consejo Jedi y la mayoría de la Orden operan desde el Templo Jedi, una gigantesca estructura con torres que sobresale de su entorno.

Yo no voy a ser el último Jedi.
Luke Skywalker

Hace milenios, los caballeros Jedi y los señores Sith combatieron; y lo que estaba en juego era el destino de la galaxia. En esa era se forjaron numerosas leyendas Jedi; y muchos lugares, como el planeta Malachor, todavía muestran las cicatrices de esas épicas guerras. Mil años antes de su caída final, la República se jugó su supervivencia en un conflicto que pareció acabar con los Sith

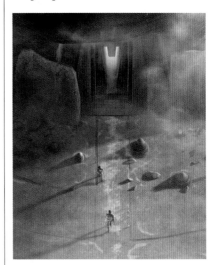

Templo de Lothal Aún se pueden hallar antiguos templos olvidados en mundos distantes.

de forma definitiva. Mil años de paz comenzaron ese día, pero al final fue solo una treta.

Los Jedi están lejos de sospechar que los Sith han sobrevivido y que planean en las sombras su venganza. La Orden Jedi se torna complaciente y cómoda en su elevado estatus en la estructura de poder de la República. Algunos Jedi se ven desencantados con esa corrupción. El más famoso de estos rebeldes es el maestro Dooku, que abandona la Orden. Esto precipita una crisis separatista azuzada por Dooku que pone a los Jedi a la defensiva.

El ocaso de los Jedi

La creciente amenaza separatista conduce a la galaxia al borde de la guerra. La Orden Jedi descubre que uno de ellos había encargado en secreto un ejército clon para esta amenaza, ya prevista. Con escasas opciones, los Jedi aceptan liderar este ejército para defender la República cuando estallan las Guerras Clon. Se trata de la primera guerra a gran escala que ha visto la galaxia en más de un milenio, y los Jedi –que

se ven a sí mismos como guardianes de la paz– son mandos militares en el conflicto.

La guerra es un complejo complot urdido por el canciller supremo Palpatine para cimentar su poder en la galaxia. Él es, en realidad, el señor del Sith Darth Sidious, y ha implantado una directriz en la biología de los soldados clon. Así, a una señal suya, se vuelven contra sus mandos Jedi y los consideran traidores a la República. Miles de Jedi mueren a manos de sus soldados clon. Con sus peores enemigos derrotados, Palpatine se declara emperador y proscribe a todo Jedi superviviente.

En los oscuros tiempos que siguen, pocos Jedi existen, cazados por agentes del emperador como Darth Vader y los Inquisidores. Los maestros Jedi Obi-Wan Kenobi y Yoda sobreviven para entrenar al joven Luke Skywalker, quien lleva la antorcha de los caballeros Jedi y acaba con los Sith y con el Imperio. Aunque Luke Skywalker intentó entrenar a una nueva generación de Jedi, la Orden no ha regresado a su antigua dimensión. ∎

El Código Jedi

El Código Jedi, que ha evolucionado con el paso de los siglos, es un conjunto de normas que rigen las acciones y la conducta y de principios que encarnan ideales. Algunas normas tratan asuntos prácticos de la formación, como la que prohíbe a un maestro tener más de un alumno a la vez. Otras plantean restricciones en las relaciones personales: aunque se anima a los Jedi a sentir compasión por todos los seres vivos, el amor romántico está prohibido, pues puede causar apego y codicia. Un koan del Código Jedi dice:

No hay emoción,
hay paz.
No hay ignorancia,
hay conocimiento.
No hay pasión,
hay serenidad.
No hay caos,
hay armonía.
No hay muerte,
hay la Fuerza.

La senda Jedi **Paso de rango** El Código Jedi prescribe un orden de progresión por los rangos de la Orden.

Iniciado Se mide el potencial de los captados en edad infantil.

Jovencito En su infancia, los Jedi aprenden en clases llamadas clanes.

Padawan Se empareja a los Jedi adolescentes con maestros o caballeros.

Gran maestro El más sabio de los maestros Jedi.

Maestro Caballero que ha entrenado a un padawan hasta hacerlo caballero.

Caballero Jedi adulto que ha superado las pruebas.

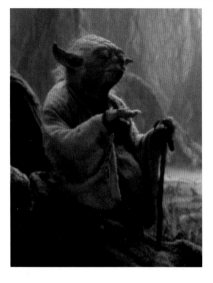

MAESTRO Y APRENDIZ
YODA

HOLOCRÓN

NOMBRE
Yoda

ESPECIE
Desconocida

MUNDO NATAL
Desconocido

AFILIACIÓN
Jedi

HABILIDADES
Reflejos mejorados; agilidad; habilidades de combate; telequinesis; visión del futuro

OBJETIVO
Enseñar, aprender y proteger

ESTADO
Uno con la Fuerza

Yoda es un legendario maestro Jedi y quizá uno de los maestros más influyentes de la historia de la Orden Jedi. Su pequeña estatura contrasta con su sabiduría, su poder y la influencia que tiene sobre sus discípulos, sobre los Jedi y en la República. A Yoda se lo considera también el más grande combatiente Jedi, aunque muestra este talento en pocas ocasiones. Yoda prefiere las soluciones diplomáticas, y opta por comunicar sus ideas mediante su característica manera de hablar.

Durante ochocientos años instruye a incontables Jedi, y en su último siglo de vida enseña a muchos padawans, como el conde Dooku y Luke Skywalker. Gracias a su estilo de enseñanza, muy adaptable, Yoda llega a alumnos difíciles y saca de ellos lo mejor; sabe cuándo animar y cuándo criticar. No es reacio a compartir sus pensamientos; tiene un juguetón sentido del humor, y es excelente escuchando. Estos rasgos le son útiles como gran maestro del Consejo Jedi.

Cuando la Federación de Comercio bloquea Naboo, su liderazgo se pone a prueba. Envía al maestro Qui-Gon Jinn y a su padawan, Obi-Wan Kenobi, a resolver la disputa. Durante la crisis, Yoda se da cuenta de que se ha descubierto una vergencia en la Fuerza, un niño llamado Anakin Skywalker, y que los enemigos de la Orden, los Sith, han resurgido. Yoda hace una excepción a las reglas y, aunque reacio, acepta que el recién nombrado caballero Kenobi entrene a Anakin, mucho mayor que un iniciado habitual.

Azuzadas por el antiguo padawan de Yoda, ahora señor del Sith conde Dooku, las Guerras Clon son un reto a Yoda y al Consejo. Obligados a aceptar puestos militares en el ejército de la República, la transición de guardián de la paz a guerrero resulta demasiado natural para los Jedi, y, con tantos sistemas en peligro, no hay tiempo para debatir. Pese a esto, la naturaleza bondadosa de Yoda es evidente en su trato a los clones, a los Jedi y a quienes necesitan ayuda. Pasa tanto tiempo en el campo de batalla como guiando a los demás.

Sin embargo, incluso con su poderosa conexión a la Fuerza, Yoda

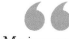

Me juzgas por mi tamaño, ¿verdad?
Yoda

Mucho que aprender, aún tiene

Incluso como gran maestro, la formación de Yoda no se acaba nunca. Hacia el fin de las Guerras Clon, Yoda oye la voz de Qui-Gon Jinn y teme que el conflicto galáctico se haya cobrado su cordura. Cuando una serie de pruebas revela que está sano, Yoda recibe otra visita de la voz de Qui-Gon, quien lo envía a Dagobah, donde aprende que hay dos aspectos en la Fuerza: la Fuerza Viva y la Fuerza Cósmica. Qui-Gon ha aprendido a mantener su consciencia tras la muerte y enseña a Yoda a hacer lo mismo. En Dagobah, Yoda hace frente a una versión oscura de sí mismo y viaja por toda la galaxia, pasando varias pruebas espirituales. Advierte que el orgullo le impidió evitar que los Jedi se convirtieran en guerreros, y aprende el secreto de la inmortalidad mediante la Fuerza, que luego enseña a Obi-Wan Kenobi.

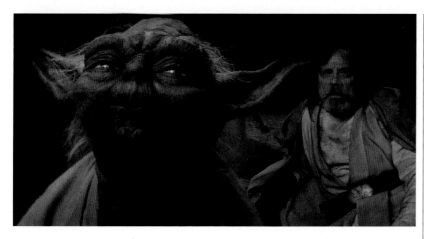

es incapaz de predecir que el canciller supremo Palpatine es un señor del Sith, y tampoco la conversión de Anakin al lado oscuro como Darth Vader. En Kashyyyk, Yoda siente las muertes de numerosos Jedi durante la Orden 66, y acaba con los clones que le atacan. Se enfrenta al ahora emperador Palpatine; sin embargo, apenas consigue salvar la vida. Consciente de que no se puede derrotar todavía a los Sith, Yoda se exilia en el planeta Dagobah. Decide esperar hasta poder entrenar como Jedi a los hijos de Anakin, solo conocidos por algunos.

Es una época oscura, y pocos Jedi continúan vivos. No obstante,

La última lección En Ahch-To, Yoda se aparece a su último alumno, Luke, para guiarle.

Yoda sigue inspirando y guiando a sensibles de la Fuerza, como Ezra Bridger y la ex-Jedi Ahsoka Tano. Yoda aprende a confiar más profundamente en la voluntad de la Fuerza y a dejar que las cosas sucedan naturalmente. Aunque los Jedi casi han desaparecido, Yoda no ha perdido la confianza en que el bien prevalecerá.

Cuando el hijo de Anakin, Luke, visita Dagobah, Yoda entrena al prometedor Jedi en las vías de la Fuerza, y le anima a ser reflexivo, pa-

ciente y a hacer frente a sus miedos. Aunque a Yoda le decepciona que Luke quiera acabar su entrenamiento antes de tiempo, le ayuda a recuperar su caza, sacándolo del pantano con la Fuerza.

Hacia el final de su vida, Luke visita nuevamente a Yoda, el cual le confirma su linaje. También le revela que hay otra Skywalker: la princesa Leia Organa. Yoda se hace uno con la Fuerza y mantiene su consciencia tras la muerte. Como espíritu de la Fuerza, Yoda contempla las celebraciones de la victoria rebelde en Endor.

A Luke aún le quedan muchas lecciones por aprender de su maestro. Treinta años más tarde, Yoda se aparece a un desencantado Luke en Ahch-To, desafiando el farol del maestro de quemar los textos sagrados de los Jedi, e incluso provocando él mismo el relámpago. Aunque puede que Yoda no sepa que Rey, la alumna de Luke, ha robado los libros, desea enseñar a Luke una última lección. Yoda ha aprendido a confiar plenamente en la Fuerza y a vivir el momento, a pensar por sí mismo y no adherirse rígidamente a una doctrina que, 53 años atrás, podría haber contribuido a la caída de los Jedi. ∎

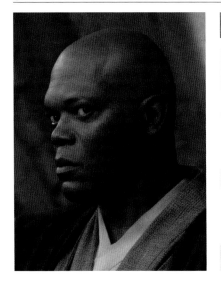

UN JEDI DISCIPLINADO

MACE WINDU

HOLOCRÓN

NOMBRE
Mace Windu

ESPECIE
Humana

MUNDO NATAL
Haruun Kal

AFILIACIÓN
Jedi

HABILIDADES
Reflejos de Fuerza; agilidad; profecía; esgrima

OBJETIVO
Adherirse a la doctrina Jedi y derrotar al Sith

ESTADO
Fallecido

El maestro Jedi Mace Windu es muy disciplinado, resuelto y firme en su compromiso con la Orden Jedi. Tan solo el maestro Yoda lo supera en destreza con la espada, en sabiduría y en respeto de sus pares. Poderoso en la Fuerza, Mace sospecha de cualquiera que perciba como una amenaza a las enseñanzas y tradiciones de la Orden Jedi, que considera sagradas. Así, cuando el rebelde Jedi Qui-Gon Jinn presenta a Anakin Skywalker al Consejo Jedi, Mace desconfía del niño, creyéndolo demasiado mayor para unirse a la Orden, y se muestra escéptico ante la revelación de que los Sith han regresado.

El comienzo de las Guerras Clon eclipsa sus reservas. Como estratega y general en el conflicto galáctico, Mace es un combatiente superior, capaz de derrotar a múltiples enemigos con su característico estilo de combate. Es un espadachín nato con su hoja púrpura en la mano, así como una importante figura del ejército de la República. En ocasiones se muestra impaciente con la política y prefiere la acción directa. Sin embargo, Mace también es un hábil negociador y ayuda al twi'lek Cham Syndulla a mediar una tregua en Ryloth.

A lo largo de las Guerras Clon, Mace se adhiere a las rígidas leyes de la Orden Jedi, pero se da cuenta de algunas de sus potenciales carencias. Así, cuando el canciller supremo Palpatine pide a Anakin Skywalker que sea su representante en el Consejo, Mace tiene fuertes dudas. Respeta las habilidades de Anakin, pero considera al joven demasiado emotivo, y no cree en la antigua profecía de que puede llevar el equilibrio a la Fuerza.

Al igual que el resto del Consejo, Mace Windu no es capaz de percibir la auténtica amenaza que tiene delante de sus ojos: Palpatine es el señor del Sith Darth Sidious. Cuando llega el momento, y a pesar de creer que los Jedi no deberían implicarse en política, Mace lidera el intento Jedi de arrestar a Palpatine. El despliegue de poder oscuro del Sith le sorprende, y es ya tarde: muere a manos de Sidious. ◼

Detención interrumpida Mace es doblemente traicionado: por Anakin, cuando se muestra como un Sith; y por Sidious, que lo defenestra.

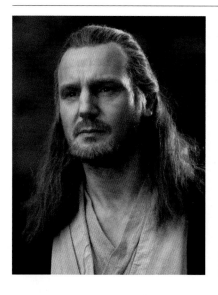

REBELDE E ILUMINADO
QUI-GON JINN

HOLOCRÓN

NOMBRE
Qui-Gon Jinn

ESPECIE
Humana

MUNDO NATAL
Coruscant

AFILIACIÓN
Jedi

HABILIDADES
Agilidad, fuerza y reflejos mejorados por la Fuerza; consigue ser uno con la Fuerza Viva

OBJETIVO
Ser uno con la Fuerza Viva y aprender sus misterios

ESTADO
Uno con la Fuerza

El estimado Qui-Gon Jinn, posiblemente el único miembro Jedi en rechazar una invitación al Consejo, tiene reputación de contravenir habitualmente los deseos de sus aliados en la Fuerza. No es que lleve la contraria; es su creencia en la voluntad de la Fuerza Viva. No se adhiere a la estricta doctrina que en ocasiones puede distraer a los Jedi de lo que Qui-Gon cree que es su misión. Es como padawan del conde Dooku que Qui-Gon aprende a pensar por su cuenta y a creer en sus instintos, lo que en ocasiones le provoca tensiones cuando entrena a su propio padawan, Obi-Wan Kenobi.

Estas diferencias filosóficas llegan a su culmen cuando Qui-Gon Jinn conoce a un joven llamado Anakin Skywalker, inusualmente poderoso en la Fuerza. Qui-Gon opina que Anakin llevará el equilibrio a la Fuerza y, a pesar de la opinión del Consejo, toma al niño como su padawan. Su enseñanza se ve interrumpida cuando Darth Maul lo asesina en un enfrentamiento en el planeta Naboo. El deseo del Jedi moribundo es que Obi-Wan entrene a Anakin, y el Consejo lo acepta, pese a sus reservas iniciales, por respeto a la lealtad de Obi-Wan a su maestro.

Qui-Gon regresa, manteniendo su consciencia después de atravesar la muerte y unirse a la Fuerza. Convence a Yoda de que aún le queda mucho que aprender, y le pide que se dirija a Dagobah, un planeta muy poderoso en la Fuerza. Allí enseña al gran maestro muchos misterios inéditos de la Fuerza. Posteriormente, Qui-Gon pasa este conocimiento a Obi-Wan en Tatooine, en una misión para proteger al joven Luke Skywalker. ∎

Codo con codo Qui-Gon y Obi-Wan luchan bien juntos aunque tengan diferentes personalidades.

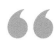

Siente. No pienses. Usa tu instinto.
Qui-Gon Jinn

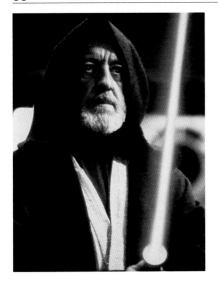

GUARDIAN DE LA PAZ
OBI-WAN KENOBI

HOLOCRÓN

NOMBRE
Obi-Wan Kenobi

ESPECIE
Humana

MUNDO NATAL
Stewjon

AFILIACIÓN
Jedi

HABILIDADES
Reflejos mejorados; telequinesis; experto en esgrima

OBJETIVO
Vigilar y entrenar a Luke Skywalker para llevar el equilibrio a la Fuerza

ESTADO
Uno con la Fuerza

Obi-Wan Kenobi es un prometedor aprendiz de Jedi, poderoso en la Fuerza y ansioso de demostrárselo a su maestro y al Consejo Jedi. Desde muy joven Obi-Wan ha sido un líder natural, nada reacio a dar su opinión, siempre respetuosa. Su seguimiento de la filosofía de la Orden y su integridad lo enfrentan a menudo con su maestro, Qui-Gon Jinn, más dado a cuestionar al Consejo o las doctrinas establecidas. Sin embargo, ambos Jedi forjan un fuerte vínculo en su misión para proteger a la princesa del planeta Pijal.

En una posterior misión para levantar el bloqueo a Naboo y proteger a la líder del planeta, la reina Amidala, Obi-Wan y Qui-Gon conocen al niño Anakin Skywalker, especialmente poderoso en la Fuerza. Qui-Gon cree que Anakin es El Elegido: una figura profetizada que llevará el equilibrio a la Fuerza. Obi-Wan es escéptico acerca de la profecía, y cree que un niño de diez años es muy mayor para entrenarse como Jedi. Posteriormente, ambos Jedi se enfrentan al señor del Sith Darth Maul en un terrible duelo en el que Qui-Gon muere y Obi-Wan acaba con el Sith. Por esta hazaña es nombrado caballero.

Irónicamente, el reto de Qui-Gon parece haber pasado a Obi-Wan, quien honra el deseo de su maestro muerto de entrenar a Anakin a pesar del rechazo del Consejo. Durante diez años, Obi-Wan instruye a Anakin, y no siempre están de acuerdo. Cuando la antigua reina y ahora senadora Padmé Amidala corre peligro, a Anakin se le encomienda su protección, mientras Obi-Wan sigue la pista a un asesino que atenta contra la senadora.

La investigación de Obi-Wan deja al descubierto un complot para crear un ejército clon en el planeta Kamino, y, finalmente, lleva

Duelo en Mustafar En su épico enfrentamiento en el planeta volcánico, Anakin y Obi-Wan se lo juegan todo.

Enemigos jurados

A lo largo de su vida, uno de los grandes enemigos de Obi-Wan es Darth Maul, a quien se creyó muerto tras el duelo de ambos en Naboo. Sin embargo, Maul sobrevivió y cobró importancia en las Guerras Clon. Es incansable en su búsqueda de Obi-Wan, y busca venganza por sus pérdidas físicas y psicológicas. Ambos combaten en varias ocasiones durante las Guerras Clon, pero ninguno obtiene una ventaja clara. La sed de sangre de Maul acaba llevándolo a matar al antiguo amor de Obi-Wan, la duquesa Satine Kryze, lo que destroza a Kenobi. Sin embargo, a diferencia de su enemigo, Obi-Wan se niega a dejarse llevar por la ira o el odio, lo que consolida su fama de persona noble y digna.

Esperando matar al Jedi, Maul rastrea a Obi-Wan hasta Tatooine, donde está vigilando a Luke. Pero Kenobi es quien lleva su espada de luz a la victoria, y acaba acunando al asesino con compasión mientras Maul exhala su último aliento.

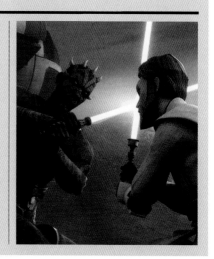

a un enfrentamiento con el antiguo Jedi el conde Dooku, líder de los separatistas. Dooku atrapa a Obi-Wan, e intenta en vano obligarlo a traicionar a la República. Anakin y Padmé acuden al rescate de Obi-Wan, pero también son capturados. El trío está a punto de ser ejecutado, hasta que la República lanza una misión para rescatarlos.

Durante la huida y el posterior combate, Padmé cae de una cañonera, y, cuando Anakin quiere saltar para salvarla, Obi-Wan insiste en que deben perseguir al conde Dooku, al darse cuenta de que su captura podría acabar con el conflicto. Sin embargo, fracasan en su intento de detener al conde, y estallan las Guerras Clon.

Durante tres años, Obi-Wan, que ahora es general de la República, dirige misiones por toda la galaxia. Su reputación como líder militar y negociador crece rápidamente, así como su amistad con Anakin. Pero la galaxia vive en una constante agitación, y Obi-Wan no se da cuenta del alcance de las manipulaciones de los Sith hasta muy tarde. Obi-Wan es uno de los pocos supervivientes a la Orden 66, cuando los soldados clon traicionan a sus generales Jedi. Le duele darse cuenta de que Anakin, a quien veía como un hermano, ha traicionado a los Jedi y se ha unido al Sith.

Entonces Obi-Wan se ve obligado a enfrentarse a su antiguo discípulo en el planeta volcánico Mustafar. Un desgarrado Obi-Wan hiere de gravedad a Anakin. Viéndose incapaz de apaciguar a Anakin y conseguir la paz para la galaxia, el destrozado Jedi lo da por muerto y lamenta la pesadilla en que se ha convertido la galaxia con el final de los Jedi y el auge del Imperio. Pero no hay tiempo para lamentarse.

El también superviviente Yoda le encarga la misión de llevar a Luke Skywalker, uno de los hijos de Anakin, a quien se cree muerto, a Tatooine, para que lo críen sus tíos. Los Jedi creen que el niño puede ser su única esperanza para restaurar la paz en la galaxia. En Tatooine, Kenobi adopta el nombre de Ben Kenobi. Diecinueve años después, Obi-Wan salva al adolescente Luke Skywalker de los incursores tusken, y le dice que debe aprender los caminos de la Fuerza y convertirse en Jedi, como su padre.

Finalmente, Darth Vader y Obi-Wan vuelven a encontrarse, y este último acaba rindiéndose a la Fuerza cuando Darth Vader lo golpea. Su capa cae al suelo cuando él se hace uno con la Fuerza. Ahora como espíritu de la Fuerza, Obi-Wan cree que Luke es El Elegido, y le dice al prometedor Jedi que busque a Yoda en Dagobah.

La tozudez de Luke recuerda a la de su padre: Obi-Wan vuelve a tener un discípulo rebelde. Pero, con la guía de Obi-Wan, Luke redime a su padre y devuelve el equilibrio a la Fuerza. Junto al espíritu de la Fuerza de Anakin, Obi-Wan contempla la celebración en Endor tras la derrota del Imperio, agradecido porque la paz ha vuelto a la galaxia y al linaje Skywalker. ∎

La Fuerza te acompañará... Siempre.
Obi-Wan Kenobi

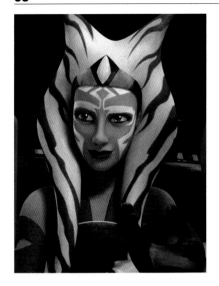

LUCHADORA INDEPENDIENTE
AHSOKA TANO

HOLOCRÓN

NOMBRE
Ahsoka Tano

ESPECIE
Togruta

MUNDO NATAL
Coruscant (criada allí)

AFILIACIÓN
Jedi (antaño); rebeldes (actualmente)

HABILIDADES
Formación Jedi; pilotaje; aptitudes mecánicas

OBJETIVO
Desafiar al lado oscuro

ESTADO
Vista por última vez viajando a las Regiones Desconocidas

Ahsoka Tano pasa su infancia en el Templo Jedi, al que la lleva el maestro Plo Koon. El Consejo Jedi la pone como aprendiz de Anakin Skywalker, al entender que su relación será útil para el desarrollo de ambos. Su estatus de pa-dawan la convierte en comandante en las Guerras Clon, mientras Anakin sirve como general.

Durante el conflicto, Ahsoka madura y se convierte en una temible guerrera. Refleja muchos de los atributos de Anakin, como su terco e impulsivo enfoque del conflicto y del peligro. Cuando el dúo investiga una bomba en el Templo Jedi, descubre pruebas que implican en el acto a Ahsoka.

Anakin se niega a creerlo; aun así, los Jedi expulsan a Ahsoka de la Orden. Está a punto de acabar encerrada por ese crimen, pero el intenso trabajo de detective de Anakin, ayudado por quien menos se lo espera, limpia su nombre y le evita la pena de muerte. No obstante, la fe de Ahsoka en el Consejo Jedi se ha roto, y abandona la Orden, dejando atrás la única vida que ha conocido. Se establece en los niveles más bajos de Coruscant para crearse una nueva existencia.

Las necesidades de las Guerras Clon la devuelven a los Jedi para llevar a cabo una última misión y capturar a Maul, el antiguo señor del Sith que está arrasando Mandalore. Cuando Palpatine se hace con el control de la República, Ahsoka se oculta, sabedora de que su antigua afiliación con los Jedi y su conexión con la Fuerza la hacen un objetivo.

En el Borde Exterior, Ahsoka intenta mantenerse fuera del alcance del creciente Imperio y sus mortales inquisidores. Adopta muchos alias; no deja de moverse y a menudo está sola. Sus acciones en la organización de la resistencia local en Raada llaman la atención del senador Bail Organa, de Alderaan, quien la invita a ayudar a la naciente Rebelión.

… Justo cuando crees que entiendes la Fuerza te das cuenta de lo poco que sabes realmente.
Ahsoka Tano

Ahsoka comienza a trabajar de incógnito, facilitando la comunicación entre células aisladas y ayudando a reclutar candidatos a la causa. Adopta un viejo nombre en clave de

Morai la vigilante

Durante las Guerras Clon, Ahsoka, Anakin y Obi-Wan entran en una vergencia de la Fuerza, contenida en un monolito errante por el espacio en el sistema Chrelythiumn. Este portal sobrenatural los transporta al reino de Mortis, un lugar que es un nexo y amplificador de la Fuerza. En este reino habitan tres criaturas semejantes a dioses, personificaciones de aspectos de la Fuerza: la Hija es la luz;

el Hijo es la oscuridad; y el Padre es el equilibrio. Aquí, Ahsoka ve un destello de su «yo» del futuro; es poseída y asesinada por el Hijo y devuelta a la vida por una transferencia de energía de la Fuerza de la Hija.

Se desconoce si estos acontecimientos son reales, pero, desde entonces, a Ahsoka suele acompañarla un convor llamado Morai, que se cree que es una manifestación o representación de la Hija en el reino de los mortales.

cuando las Guerras Clon, Fulcrum, usado por insurgentes para ayudar a la República en la guerra. Ahsoka es el punto de contacto clave entre Hera Syndulla y la tripulación del *Espíritu*, a los que conecta con la Rebelión. A medida que los inquisidores se vuelven una amenaza, Ahsoka está decidida a detenerlos. Esto la lleva a ella y a los miembros del *Espíritu* sensibles a la Fuerza –Kanan Jarrus y Ezra Bridger– al antiguo mundo de Malachor, donde buscan algún tipo de ventaja contra el lado oscuro.

Ahsoka arregla cuentas con el señor oscuro, Darth Vader, en el antiguo templo Sith de Malachor. En un momento del combate se da cuen-

Una reunión desgraciada Anakin se muestra implacable con su antigua padawan en Malachor. La culpa de haberlo abandonado cuando más la necesitaba.

ta de que Darth Vader fue una vez Anakin Skywalker. Queda desgarrada por no ser capaz de sentir nada del Anakin que conoció, debido a la oscuridad. Vader intenta matar a Ahsoka sin piedad, pero se lo impide la explosión del templo, que libera enormes torrentes de Fuerza. Ella desaparece en un portal creado en el corazón del templo, y entra en el misterioso más allá de la Fuerza: un mundo entre mundos.

Allí, en ese lugar más allá del tiempo, ella conoce al futuro Ezra Bridger, quien la saca de Malachor. Aprende del futuro que el destino de Vader va por un camino que no la incluye a ella. Regresa a su tiempo y lugar, y halla que Vader ha huido y el templo está en ruinas.

Tras la caída del Imperio, Ahsoka escoge regresar a la tripulación del *Espíritu*, y se une a Sabine Wren en un viaje a las Regiones Desconocidas, ahora como parte del equipo. ■

Símbolo de Fulcrum Por toda la galaxia se utiliza una estilizada representación de las marcas faciales de Ahsoka como símbolo de Fulcrum.

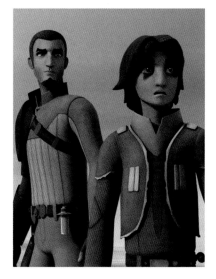

TIEMPOS OSCUROS

SUPERVIVIENTES DE LA PURGA JEDI

HOLOCRÓN

EJEMPLOS DESTACADOS
Kanan Jarrus; Ezra Bridger; Cal Kestis; Cere Junda; Oppo Rancisis; Coleman Kcaj; Obi-Wan Kenobi; Yoda

AFILIACIÓN
Jedi; República; Alianza Rebelde

PODERES
Lado luminoso de la Fuerza

OBJETIVOS
Preservar el legado de los Jedi

Cuando Darth Sidious ejecuta la Orden 66, al final de las Guerras Clon, pocos Jedi sobreviven a la emboscada inicial, y los que lo hacen están mal preparados para la lucha que se avecina. Acusados de traidores, no les queda más que esconderse, ya que los buscan las tropas clon y se ven incapaces de confiar en nadie a su alrededor.

Como líderes de los ejércitos clon, los miembros del Consejo Jedi se encuentran esparcidos por la galaxia cuando se ejecuta la Orden 66. Mu-chos caen ante sus camaradas clon, lo que deja a la Orden casi sin líderes. Los maestros Rancisis y Kcaj sobreviven y se ocultan. El maestro Yoda consigue huir a Kashyyyk, y Obi-Wan escapa de sus soldados en Utapau, pero ambos se dan cuenta de que el Imperio ha dispuesto una trampa, un falso mensaje ordenando a los Jedi regresar al Templo. Así, antes de exiliarse definitivamente, los Jedi emprenden una peligrosa misión en Coruscant para evitar la emisión de la orden, con lo cual logran salvar a muchos de la trampa de Sidious.

Son tiempos oscuros en los que los demás Jedi sobreviven como fugitivos, conscientes de que la sola detección de sus espadas de luz atraería la atención de la Inquisición. Algunos de estos caen ante algún inquisidor o ante la hoja de Vader –como la bibliotecaria Jocasta Nu–; otros se enfrentan a un destino peor: prisión y tortura. Algunos Jedi capturados son ejecutados, como la maestra Luminara Unduli, pero la padawan Trilla Suduri y otros caen en el lado oscuro y se unen a los inquisidores.

Los Jedi, antaño orgullosos, aceptan ahora cualquier trabajo. El padawan de Depa Billaba, Caleb Dume, cambia su espada por un bláster, y su antiguo nombre, por uno nuevo,

Al habla el maestro Obi-Wan Kenobi. Lamento informar de que tanto la Orden Jedi como la República han caído, y la oscura sombra del Imperio se alza para ocupar su lugar. Este mensaje es una advertencia y un recordatorio a todo Jedi superviviente. Confiad en la Fuerza. No regreséis al Templo. Ese momento ha pasado, y el futuro es incierto. Todos afrontamos un reto: nuestra confianza, nuestra fe, nuestras amistades. Pero debemos perseverar, y, con el tiempo, una nueva esperanza surgirá. Que la Fuerza os acompañe siempre.

Mensaje de Obi-Wan Kenobi a los Jedi supervivientes

Jedi caídos en desgracia

Algunos Jedi supervivientes se aferran a los principios de la Orden, pero otros caen bajo el influjo del lado oscuro. Uno de ellos es Taron Malicos, un maestro famoso por su buen mando en la batalla. Aunque escapa de sus soldados, su nave se estrella en el planeta rojo de Dathomir. Ya sea por las energías oscuras del planeta o por su propia ira por la caída de la Orden Jedi, Malicos abraza el lado oscuro. Lleno de cicatrices físicas y psíquicas, acaba liderando a los Hermanos de la Noche, y cree que los Jedi se habían condenado a sí mismos.

El padawan Ferren Barr desea la caída de los Sith y tiene una visión en la Fuerza, en la que los mon calamari tienen un papel. Su objetivo es noble pero no así sus métodos, pues usa la Fuerza para manipular a individuos. En Mon Cala, Barr coacciona al rey mon calamari y mata al embajador del Imperio, lo que lleva a la invasión imperial del planeta. En esta aventura, Barr se aleja de la doctrina Jedi, y acaba muriendo en un duelo con Vader. Más allá de su moralidad, las acciones de Barr hacen que la flota del éxodo mon calamari huya del planeta y acabe formando parte de la armada de la Alianza Rebelde.

Kanan Jarrus. Se siente culpable por sobrevivir a la Orden 66, y el alcohol le proporciona un escaso consuelo. Se gana la vida como piloto de carguero antes de unir fuerzas con la rebelde Hera Syndulla, que da una nueva finalidad a su vida.

La insurgencia en Lothal lleva a Kanan Jarrus a descubrir a un huérfano sensible a la Fuerza, Ezra Bridger. El terco adolescente es un extraño candidato a Jedi; y Jarrus es un maestro mal preparado. Pero su deseo de llevar justicia a la galaxia los une como padawan y maestro. Jarrus enseña a Ezra todo lo que puede acerca de la Fuerza, pero a menudo se pregunta si posee lo necesario para ejercer como maestro Jedi. En sus muchas misiones en Lothal y más allá, ambos se ven puestos a prueba y tentados, pero al final Ezra se convierte en un buen Jedi. En su última misión juntos, Jarrus se sacrifica para salvar al resto de la tripulación. La pérdida de su maestro afecta mucho a Ezra, cuyas pruebas más importantes están aún por llegar.

Dando ejemplo de lo que ha de ser un Jedi, rechaza la tentación de

Darth Sidious y demuestra su valor en la batalla de Lothal. En un intento de salvar a los rebeldes del gran almirante Thrawn, Ezra desaparece con destino desconocido en el hiperespacio. Aunque se desvanece, su sacrificio salva a Lothal del Imperio para siempre.

Igual que Kanan Jarrus, el Jedi Cal Kestis inicia una nueva vida tras la Orden 66, ocultando su identidad y trabajando para el Gremio de Chatarreros en Bracca, y desconectándose de la Fuerza. Al usar la Fuerza para salvar a un amigo en un accidente, atrae la atención de los inquisidores

Nave contratada Cal Kestis y Cere Junda viajan a bordo de la *Stinger Mantis*, yate capitaneado por Latero Greez Dritus.

y de los nuevos aliados. Cere Junda, otra antigua Jedi, lo acoge en su tripulación. Intentan alcanzar un holocrón Jedi con los nombres de niños sensibles a la Fuerza antes de que lo haga el Imperio. Kestis vuelve a conectar con la Fuerza, pero Junda no lo logra, debido a los traumas sufridos. Juntos, obtienen la lista y la destruyen antes de que el Imperio pueda hallar a los jovencitos. ∎

PODER ILIMITADO
LA ORDEN SITH

HOLOCRÓN

NOMBRE
La Orden Sith

LOCALIZACIÓN DE
LOS TEMPLOS CLAVE
**Exegol; Coruscant;
Moraband; Malachor;
Ashas Ree**

EJEMPLOS DESTACADOS
**Darth Sidious; Darth Vader;
Darth Tyranus; Darth Maul;
Darth Plagueis; Darth Tanis**

OBJETIVO
Conquista y dominio eternos

ESTADO
Derrotados

Los Sith son una orden fundada por un grupo disidente de Jedi que descubrieron que se puede lograr el poder cultivando el lado oscuro. La dedicación del Sith al lado oscuro otorga poderes que un Jedi no tiene, como la capacidad de corromper la Fuerza mediante la rabia canalizada para lanzar mortales relámpagos con los dedos. Mientras que los Jedi siguen un código que controla sus acciones para beneficio de muchos, los Sith creen en dominar a la gente para su propio beneficio. Como antítesis de los democráticos y pacíficos Jedi, los Sith ansían poder.

Debido a su origen como rama de los Jedi, su apariencia asemeja la de los caballeros Jedi. Sus ropajes y capuchas poseen fuertes influencias Jedi, y su arma preferida es la espada de luz. Los Sith vierten su odio y su rabia en los cristales kyber que constituyen el núcleo de sus armas. Esto crea una hoja de color rojo, algo que no se halla entre los Jedi.

A pesar de su número, los Sith no mantienen una orden bien estructurada, como sí lo está la Orden Jedi.

Su filosofía básica es la de ascender a cualquier coste. Cualquier estructura demasiado rígida se derrumbaría cuando los ambiciosos señores del Sith lucharan por el poder. Y las

La Orden Sith Darth Shaa y Darth Momin son antiguos Sith de una época en que los señores oscuros luchaban abiertamente por el poder y el dominio.

intrigas y traiciones son habituales en sus filas.

Esto hace que fracase el intento original de los Sith de gobernar la galaxia, mil años antes de la era moderna. Aunque están a punto de conquistar la República, las luchas internas aceleran su caída, y la Orden Jedi los derrota.

Los Jedi creen que su enemigo ha sido destruido; no obstante, un visionario Sith, Darth Bane, diseña una nueva estrategia de conquista. En vez de construir un ejército de señores del Sith para desafiar las legiones de caballeros Jedi, opta por contener el poder del Sith en solo dos individuos: el maestro, que encarna el poder, y el aprendiz, que lo ansía. Cuando el aprendiz está listo, reta al maestro, con lo cual puede ascender a su posición o morir en el intento. Seguir la Regla de Dos de Bane permite a los Sith ocultarse durante generaciones.

Los Sith permanecen en las sombras como una amenaza fantasma durante mil años. El heredero definitivo de la conspiración de Bane, Darth Sidious, diseña un complejo plan para derribar la República y acabar con los Jedi. Bajo la apariencia del ambicioso Sheev Palpatine, Darth Sidious se convierte en un simpático senador que representa su mundo natal, Naboo. Luego se convierte en un amado canciller al

Antiguo alfabeto El alfabeto rúnico Sith procede de la lengua antigua, un idioma ya extinto. La República Galáctica prohibió por decreto traducir runas Sith.

timón de la República en tiempos de conflicto. Sin embargo, la gente ignora que él ha alimentado estos conflictos solo para ganarse su »

Darth Bane Se dice que el espectro de Darth Bane ronda su tumba. Bane reconstruyó la Orden Sith para su supervivencia.

Historia de la Orden Sith

C. 5000 ASW4
Batallas contra los Jedi
Comienza una era de conflictos con los Jedi, incluida la batalla de Malachor.

32 ASW4
Ascenso al poder
Sheev Palpatine, en secreto Darth Sidious, se convierte en canciller de la República.

19 ASW4
Fin de las Guerras Clon Darth Tyranus es derrotado; ascenso de Darth Vader.

35 DSW4
La secta Sith
La Orden Final y el Sith Eterno son derrotados.

C. 1032 ASW4
Regla de Dos Los Sith son aparentemente destruidos. Darth Bane, empero, sobrevive y continúa la Orden.

32 ASW4
Batalla de Naboo
Darth Maul es derrotado, y los Jedi toman conciencia de que los Sith aún existen.

4 DSW4
Batalla de Endor
Darth Sidious es derrotado, aunque el culto al Sith continúa en secreto.

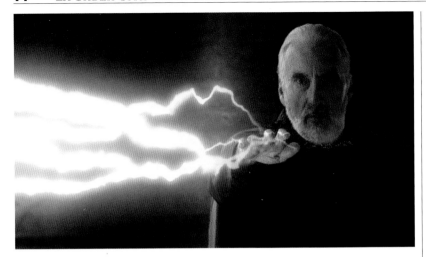

Los Sith confían en su pasión por su fuerza. Piensan hacia adentro, solo en sí mismos.

Anakin Skywalker

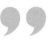

confianza. En la cúspide de la República, con sus ciudadanos cediendo de buen grado su libertad a la autoridad, se declara emperador y decreta que los Jedi son traidores. Tras mil años en las sombras, los Sith ya tienen su venganza contra la Orden Jedi que los derrotó hace tantas generaciones.

El Sith Eterno

Darth Sidious surge para gobernar la galaxia con Darth Vader como aprendiz. Los Jedi son exterminados por soldados clon que ejecutan la Orden 66. Vader y los inquisidores cazan a los Jedi supervivientes.

Poderes del mal Darth Tyranus lanza un relámpago de Fuerza, una habilidad del lado oscuro de los señores del Sith.

A pesar de su poder, hay un enemigo que el Sith no puede derrotar: la mortalidad. La Regla de Dos exige que el aprendiz mate al maestro, para que únicamente los más poderosos y astutos asciendan. Pero Darth Sidious, en especial, no está dispuesto a morir para asegurar la continuación de la Orden Sith. Sondea los secretos del lado oscuro en busca de modos de burlar a la muerte, inspirado por los antinaturales

experimentos de su maestro, Darth Plagueis el Sabio.

Con su puesto como «emperador Palpatine» asegurado, Sidious desaparece de la vista pública, y deja que sus subordinados gobiernen por él. Esto le permite centrarse en arcanos Sith, y en construir una base de poder en Exegol, el mundo trono del Sith en las Regiones Desconocidas. Mediante un abanico de ciencias oscuras y avanzada tecnología de clonación, Sidious busca aprender los secretos de la inmortalidad. A una orden suya, el ejército imperial aplasta cualquier subversión que desafíe su dominio del Imperio Galáctico. Esto lleva al surgimiento de la Rebelión y al estallido de la Guerra Civil Galáctica.

La caída del emperador Palpatine llega en la batalla de Endor. La Alianza Rebelde destruye al Imperio y restaura la democracia en la galaxia. Pero los planes de Sidious en tal caso incluyen que su espíritu despierte en un cuerpo clonado en Exegol, asistido por sus sectarios del Sith Eterno. Los procesos distan de estar perfeccionados, y el cuerpo clonado de Sidious se deteriora rá-

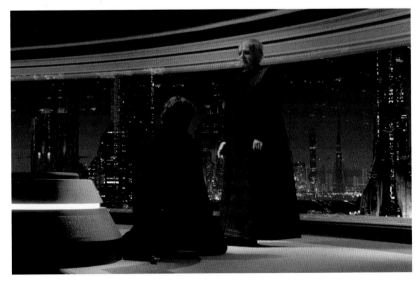

Corrupción completa Anakin Skywalker se arrodilla ante Darth Sidious y recibe su nuevo nombre: Darth Vader, oscuro señor del Sith.

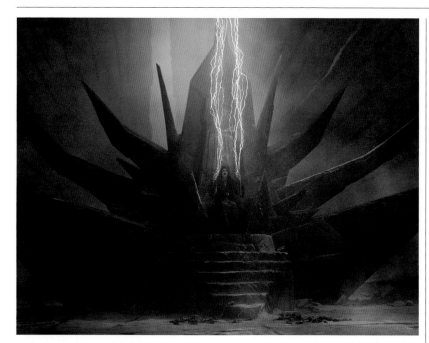

Un trono premonitorio El castigado trono de los Sith se reserva en el antiguo Exegol a los señores del Sith que tienen más poder.

pidamente, quedando atrapado en Exegol, pues su frágil forma es incapaz de salir. En los confines de su santuario, planea la siguiente fase de la venganza Sith definitiva, así como la derrota final de los Jedi.

En las décadas posteriores a la batalla de Endor, surge la Primera Orden, una seria amenaza para la galaxia. Lo que la mayor parte de la gente no sabe es que la Primera Orden es solo la punta del iceberg, que llega hasta el planeta Exegol, a las órdenes de Darth Sidious. El líder supremo Snoke, un representante de Sidious creado genéticamente, parece mandar en la Primera Orden. Aunque Snoke emplea el lado oscuro de la Fuerza, no está públicamente afiliado al Sith. A través de Snoke, Darth Sidious corrompe a Ben Solo —nieto de Darth Vader—, quien le sirve con el nombre de Kylo Ren. La investigación científica imperial facilita la tecnología de la superarma de la Primera Orden, capaz de destruir sistemas estelares: la base Starkiller. Durante varias décadas, en los astilleros secretos de Exegol se concentra una vasta flota de destructores estelares clase Xyston, armados con superláseres capaces de arrasar planetas enteros. Se trata de la Orden Final: la culminación del sueño de Darth Sidious de aplastar toda disensión y crear una galaxia sin conflictos y en la que pueda vivir para siempre. Desde las Regiones Desconocidas se emite un ultimátum que exige la rendición de todos los mundos y que revela a una incrédula galaxia que el emperador ha regresado. En esta ocasión no oculta su afiliación Sith. Rey —nieta de Palpatine— y Ben Solo —nieto de Darth Vader— viajan a Exegol y desafían a Sidious. Al final, Rey canaliza la Fuerza —animada por espíritus de Jedi del pasado— para acabar con Sidious y el Sith, así como con sus sueños de inmortalidad. ∎

Esbirros del Sith

Aun cuando la Orden Sith tenía muchos miembros, contrataba a agentes para realizar tareas. Cuando se adopta la Regla de Dos, se hace necesario tener subordinados y aliados que realicen actos encubiertos contra los Jedi y la República, manteniendo en secreto a los Sith. Individuos igualmente codiciosos, como los barones corporativos de la Federación de Comercio, y cazarrecompensas y asesinos, como Cad Bane u Ochi de Bestoon, hacen el trabajo sucio de los Sith, a menudo sin sospechar la naturaleza de sus clientes y sus intenciones oscuras.

Cuando un esbirro es fuerte en la Fuerza, puede volverse muy peligroso y desequilibrar la Regla de Dos. Durante las Guerras Clon, cuando la asesina Asajj Ventress, sirviente de Darth Tyranus, se convierte en una amenaza para su amo, Sidious decide que es una rival que amenaza su poder, y, poniendo a prueba la lealtad de su aprendiz, ordena a Tyranus que la mate.

LA AMENAZA FANTASMA
DARTH SIDIOUS

HOLOCRÓN

NOMBRE
Sheev Palpatine

ESPECIE
Humana

MUNDO NATAL
Naboo

AFILIACIÓN
Sith; Senado Galáctico; Imperio

HABILIDADES
Intriga política; formación Sith; arcanos (incluido el relámpago)

OBJETIVO
Gobernar para siempre sin rival

ESTADO
Destruido en Exegol

El origen de Sidious es un secreto que se ha llevado a la tumba más de una vez. No se sabe cuándo comenzó a aprender los caminos del lado oscuro de su mentor, Darth Plagueis, pero, conforme a la tradición Sith, lo mató para ascender a maestro. Sidious hereda los estudios de Plagueis: investigaciones de las fuentes biológicas de la vida, en un intento de burlar a la muerte.

La galaxia conoce a Darth Sidious como Sheev Palpatine, senador de Naboo. En este papel aprovecha la ola de simpatía generada por la invasión de Naboo por la Federación de Comercio, y gana las elecciones a canciller supremo de la República. Lo que no sabe nadie del Senado es que Sidious ha orquestado la ocupación para conseguir sus fines.

Con Sidious oculto, su aprendiz Maul es a menudo su agente en el exterior. Sidious arrebata a Maul, siendo niño, de la Madre Talzin, líder del clan de las Hermanas de la Noche, del planeta Dathomir. Cuando madura, Maul hace de sigiloso asesino, ansioso de vengarse de los Jedi. Darth Maul es derrotado por el Jedi Obi-Wan Kenobi durante el bloqueo a Naboo, y es dado por muerto, por lo que Sidious toma un nuevo aprendiz, Darth Tyranus, un antiguo maestro Jedi llamado conde Dooku. Tyranus —como cara visible del movimiento separatista— y Sidious provocan las Guerras Clon. Este conflicto de escala galáctica asegura que Palpatine ejerza de canciller durante el estado de emergencia y más allá de su duración límite establecida. Tyranus muere en las Guerras Clon, y lo remplaza el siguiente aprendiz de Sidious, Darth Vader —el antiguo Jedi Anakin Skywalker—. Al final de las Guerras Clon, Palpatine se proclama emperador y se vuelca en la eliminación sistemática de los Jedi.

Obsesionado con la inmortalidad, se retira de la vida pública para indagar sobre los secretos del lado oscuro. En las Regiones Desconocidas, Sidious prepara el

El político sonriente
Palpatine es un genio político, amado por la República en tiempos de crisis.

> Tus débiles habilidades no pueden competir con el poder del lado oscuro.
> **Emperador Palpatine**

antiguo trono Sith de Exegol para que sea su base de poder permanente. Sus seguidores experimentan con tecnología de clonación para extender su vida. Cuando es derrotado en la batalla de Endor, Sidious transfiere su consciencia, mediante la Fuerza, a un cuerpo clonado ya preparado. El proceso es imperfecto: su mente se ve atrapada en un cuerpo en descomposición.

Traición Palpatine se niega a renunciar al poder extraordinario del tiempo de guerra, revelando su lado Sith a los Jedi que van a detenerlo.

En las décadas siguientes, Sidious continúa su obsesiva investigación acerca del rejuvenecimiento. Entre los clones resultado de este proceso está su «hijo», quien huye de Exegol en un intento de apartarse de la oscuridad. Otra construcción genética es Snoke, subordinado al que Sidious nombra líder supremo de la naciente Primera Orden. A través de él, Sidious manipula al nieto de Anakin, Ben Solo, y lo atrae al lado oscuro. Además, siente el despertar de la Fuerza en Rey, hija de su hijo clonado, y decide captarla para su oscura causa.

Sidious atrae a Ben Solo y a Rey a Exegol, revelando así a la galaxia que él continúa existiendo y que cuenta con recursos militares. En un primer momento, Sidious planea utilizar el cuerpo de Rey como receptáculo para su espíritu, pero le sorprende descubrir que Kylo y Rey son una unión en la Fuerza de enorme poder. Absorbiendo su poder, puede rejuvenecer su cuerpo. Sin embargo, Rey y Ben frustran su plan; Rey canaliza el poder de la Fuerza y de los espíritus de los Jedi del más allá para, finalmente, destruir a Sidious en cuerpo y alma. ∎

La senda hacia la inmortalidad

El maestro de Sidious, Darth Plagueis, creía que la senda a la inmortalidad estaba en la ciencia. Podía engañar a los midiclorianos —microscópicos simbiontes en las células corporales que canalizan la Fuerza— para que crearan nueva vida. Sus experimentos fueron incompletos, pero prometedores.

Sidious codicia cuanta vergencia hay en la Fuerza, pues necesita esas concentraciones de poder para romper las reglas que rigen la vida y la muerte. Llama su atención en especial un nexo de la Fuerza: la leyenda de un portal tras el templo Jedi de Lothal. Agentes del emperador hallan marcas que se alinean con el mundo entre mundos de la Fuerza. Sidious no puede abrir el paso, e intenta obligar a hacerlo a Ezra Bridger —quien sí puede, quizá por su herencia de Lothal—, pero el joven Jedi se niega.

El planeta Exegol alberga los experimentos más prometedores. La tecnología de clonación modificada y el lado oscuro concentrado en el mundo trono Sith eluden la muerte por un tiempo, pero la vida eterna es algo que se le escapa al señor oscuro.

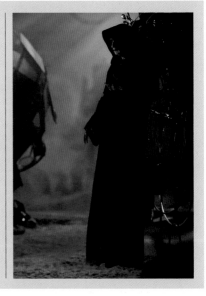

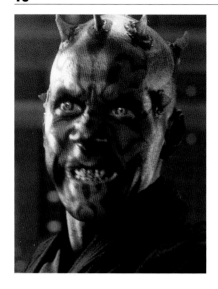

AGENTE DEL CAOS
DARTH MAUL

HOLOCRÓN

NOMBRE
Darth Maul

ESPECIE
Zabrak de Dathomir

MUNDO NATAL
Dathomir

AFILIACIÓN
Sith; Colectivo Sombra; Crimson Dawn

HABILIDADES
Mente criminal; entrenamiento Sith; combate con espada de luz

OBJETIVO
Gobernar sin oposición

ESTADO
Muerto a manos de Obi-Wan Kenobi en Tatooine

En su búsqueda de poder, los señores del Sith se aferran a la vida, sobreviviendo a graves heridas para llevar una miserable existencia. Darth Maul es un trágico ejemplo de alguien que rara vez escogió su camino, siempre ma-

nipulado por quienes tenían poder e intenciones oscuras. Pese a ello, se niega a aceptar las cartas que le da el destino.

Maul es hijo de la Madre Talzin, líder de un aquelarre de brujas en el oscuro planeta Dathomir. El señor del Sith Darth Sidious arranca a Maul de su hogar para entrenarlo como su aprendiz Sith. Talzin jura venganza por lo que considera un robo, aunque sus planes tardarán décadas en materializarse.

Maul aprende artes marciales practicando con oponentes droides, y Sidious lo instruye en la traición y la manipulación, así como en el poder del lado oscuro. Maul está fuertemente adoctrinado en el dogma del Sith, y ansía darse a conocer y atacar a los Jedi. Le llega su oportunidad cuando el bloqueo de Sidious a Naboo atrae a negociadores Jedi. Maul lucha contra dos Jedi, y consigue matar al

maestro Qui-Gon Jinn. Sin embargo, el aprendiz de Jinn, Obi-Wan Kenobi, derrota a Maul seccionándolo en dos.

Según toda lógica, Maul debería haber muerto. Pero su fisiología dathomiriana, la magia de las Hermanas de la Noche y la tenacidad Sith lo mantienen con vida, pese a perder en ello la cordura. Su cuerpo destrozado cae en el planeta vertedero Lotho Menor, donde instintivamente construye para sí mismo una forma arácnida mecánica y vive como carroñero y chatarrero. Tras

Araña cibernética
El primitivo aparato que consigue Maul le permite al menos caminar nuevamente.

El Colectivo Sombra

La histórica incapacidad de los Sith para convivir pacíficamente obliga a implantar la Regla de Dos. Maul y su hermano Savage Opress saben que algún día tendrán que retar a Sidious, el maestro Sith, y que no será fácil. Maul idea la creación de una organización del submundo criminal que una a los hutt, los Pyke, el Sol Negro, la Guardia de la Muerte mandaloriana y el Crimson Dawn: el Colectivo Sombra. La toma de Mandalore por Maul es decisiva, y llama la atención de Darth Sidious, quien llega al arrasado planeta para combatir. El señor del Sith acaba con Savage y captura a Maul.

A pesar de todo su poder, Darth Maul solo es un peón en una partida muy grande. Su resurrección por la Madre Talzin es una estratagema para atraer a Sidious y vengarse de él. De igual manera, su captura por Darth Sidious atrae a Talzin. Sidious y Talzin se enfrentan, y Sidious sale victorioso. Maul vuelve a huir para regresar a sus actividades criminales.

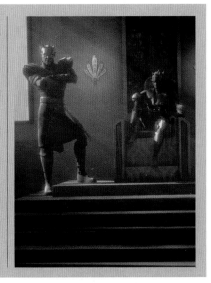

Por fin nos revelaremos a los Jedi. Por fin podremos vengarnos.
Darth Maul

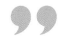

más de una década de esta horrible vida, su hermano Savage Opress, enviado por la Madre Talzin, lo rescata.

Opress lleva a Maul ante Talzin, quien sana su mente y le otorga piernas mecánicas humanoides. Maul jura venganza contra Obi-Wan, y, aprovechando el caos de las Guerras Clon, planea construirse un imperio en el submundo criminal. Su malvada empresa le permite hacerse con el dominio de Mandalore por un tiempo. Durante el asedio de Mandalore, la ex-Jedi Ahsoka Tano captura a Maul, pero el caos generado por la Orden 66 y el auge del Imperio le permiten escapar.

Con los años, la obsesión de Maul se duplica. Quiere vengarse de Obi-Wan por las heridas que acabaron con su carrera como señor del Sith. En segundo lugar, quiere derrocar a Darth Sidious. Sabe que no ha de subestimar a ninguno, de modo que explora mundos como Malachor y Dathomir en busca de la ventaja que necesita. Incluso coacciona al joven Jedi Ezra Bridger para que lo ayude. Con un holocrón Sith y otro Jedi, Ezra y Maul consiguen escudriñar en la Fuerza y hallar respuestas.

La fugaz imagen de un mundo con soles gemelos acaba llevando a ambos al planeta Tatooine, donde Obi-Wan vive oculto. Ezra corre a advertir a Kenobi, pero el viejo Jedi ya sabe quién viene. Kenobi y Maul se enfrentan una vez más, y Kenobi acaba rápidamente con Maul. Kenobi acuna el cuerpo de su antiguo enemigo, y finalmente le da paz al asegurarle que algún día llegará un héroe que acabará con el dominio de Darth Sidious. ∎

Viejos rivales Kenobi honra a Maul quemando su cuerpo en una pira tras derrotarlo.

TRAIDOR A LOS JEDI
CONDE DOOKU

HOLOCRÓN

NOMBRE
**Conde Dooku /
Darth Tyranus**

ESPECIE
Humana

MUNDO NATAL
Serenno

AFILIACIÓN
**Jedi (antiguamente);
Sith; separatistas**

HABILIDADES
**Relámpago de fuerza;
telequinesis; agilidad**

OBJETIVO
**Destruir a los Jedi
y a la República**

ESTADO
Fallecido

Dooku, nacido en Serenno, hijo del conde Gora y la condesa Anya, crece sin saber de su herencia aristocrática. Gora, perturbado por las habilidades latentes en la Fuerza de su hijo, lo abandona fuera del palacio, donde es hallado y entonces es llevado a los Jedi. Entrenando con Yoda, Dooku muestra prometedoras habilidades y asciende al rango de maestro, tomando a Qui-Gon Jinn como padawan.

Al conocer la verdad sobre su nacimiento, Dooku se entera de que tiene una hermana, Jenza, y mantiene correspondencia con ella, a pesar de que tales vínculos están prohibidos en los miembros de la Orden Jedi. Esto desgarra las ya inseguras lealtades de Dooku. Su búsqueda de poder, su fascinación por los artefactos del lado oscuro y su creciente frustración con la República lo llevan a abandonar la Orden Jedi. Reclama el título familiar y ordena la muerte de su hermana. Se convierte en el aprendiz secreto de Darth Sidious, sustituyendo a Darth Maul. El Consejo Jedi lo considera un idealista político, sin ver su lado más siniestro: el de un señor del Sith.

Guiado por su maestro, y con el nuevo nombre de Darth Tyranus, se convierte en un letal azote de la galaxia, tomando muchas vidas en su nuevo papel de líder separatista y provocando las Guerras Clon. Toma su propia aprendiz, Asajj Ventress, y la moldea cruelmente para que sea su asesina. Sin embargo, es leal a su maestro e intenta matar a Ventress

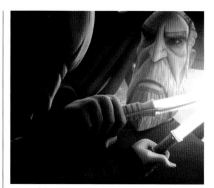

Asesina Sith Dooku no consigue asesinar a Ventress, pero se enfrenta a ella cuando vuelve para matarlo. Ella no consigue cumplir su misión.

por orden de Sidious, quien cree que se está volviendo demasiado poderosa.

En las Guerras Clon, el conde Dooku cumple numerosos papeles. Como político, supervisa el esfuerzo bélico de los separatistas y recluta miles de sistemas estelares. Es un legendario espadachín y discípulo del lado oscuro, y se enfrenta a los Jedi en combate en numerosas ocasiones. Aun así, al final, Sidious ordena la muerte de Dooku con el fin de tomar a Anakin Skywalker como aprendiz, en línea con el legado Sith de traiciones. ∎

ASESINA REDIMIDA
ASAJJ VENTRESS

HOLOCRÓN

NOMBRE
Asajj Ventress

ESPECIE
Dathomiriana

MUNDO NATAL
Dathomir

AFILIACIÓN
Sith; separatistas; Hermanas de la Noche; cazarrecompensas

HABILIDADES
Telequinesis; agilidad y reflejos mejorados; esgrima con dos espadas de luz

OBJETIVO
Detener al destructivo Dooku y encontrar un objetivo vital

ESTADO
Fallecida

No soy como tú. No me alimento de venganza.
Asajj Ventress

Asajj Ventress es muchas cosas en su vida: miembro de las Hermanas de la Noche, esclava, padawan, asesina Sith, general separatista y cazarre-compensas. El caos es una constante en ella: de bebé es robada a las Hermanas de la Noche, en su Dathomir natal, por el pirata Hal'Sted. A la muerte de este, la encuentra el maestro Jedi Ky Narec, quien la entrena hasta su pronta muerte, tras la cual ella cae bajo la influencia de Dooku.

El señor del Sith se aprovecha de su vida de dolor y pérdida, y la tortura y manipula mientras la entrena en el lado oscuro de la Fuerza. Excelente intimidando e infiltrándose en territorio enemigo, Asajj se convierte en la asesina a las órdenes de Dooku en las Guerras Clon, a la caza implacable de diversos Jedi y sirviendo de mando en el ejército droide separatista. Cuando Sidious decide que es una amenaza, ordena a Dooku que la elimine. Este fracasa, pero ella queda nuevamente abandonada.

Herida y planeando venganza, huye a su Dathomir natal, donde sus hermanas la reciben con los brazos abiertos. En un ritual de renacimiento, Asajj regresa al aquelarre. Su líder, la Madre Talzin, la ayuda en su venganza. Con el fin de conseguir su objetivo, Asajj entrena a un malvado miembro de los Hermanos de la Noche, Savage Opress, pero su conspiración fracasa, y la ira de Dooku cae sobre el clan. Con su gente extinguida, Asajj Ventress busca una finalidad en la vida como cazarrecompensas. Se une a Boba Fett y a su equipo de cazarrecompensas en una misión a Quarzite, e incluso, en una ocasión, a un viejo enemigo, Obi-Wan Kenobi. Cuando se acusa a la Jedi Ahsoka Tano de asesinato, Asajj la ayuda a conseguir justicia, demostrando que aún hay bien en ella.

Su nueva vida la lleva a una alianza y a un vínculo afectivo con el Jedi Quinlan Vos. Cuando se entera de que le han encargado matar a Dooku, accede a ayudarlo, entrenándolo en el lado oscuro de la Fuerza. Cuando Dooku ataca a Vos, Asajj ofrece su vida para salvar la de él, y así conoce, por fin, la paz. ∎

HIJAS DE DATHOMIR
LAS HERMANAS DE LA NOCHE

HOLOCRÓN

NOMBRE
Hermanas de la Noche

ESPECIE
Dathomiriana

MUNDO NATAL
Dathomir

AFILIACIÓN
Neutral

PODERES
Magia

Las Hermanas de la Noche son una antigua orden de brujas del misterioso planeta Dathomir. Sus miembros son mujeres que extraen poder de su oscuro planeta y emplean energías místicas, que llaman magia –un aspecto de la Fuerza que se manifiesta como energía verdosa–, para obtener poderes antinaturales. Viven en una sociedad estrictamente matriarcal en su duro planeta, y residen en aldeas y cavernas subterráneas. Rara vez se permite a los extranjeros poner los pies en el planeta: serán recibidos por un equipo de hermanas listas para defenderse con arcos de energía, afiladas espadas y dardos venenosos. Pero su mejor disuasión es su siniestra reputación: pocos extranjeros se atreven a visitar Dathomir.

Con su magia, las Hermanas de la Noche pueden conjurar sanadoras bebidas de raíz negra y curar cuerpos

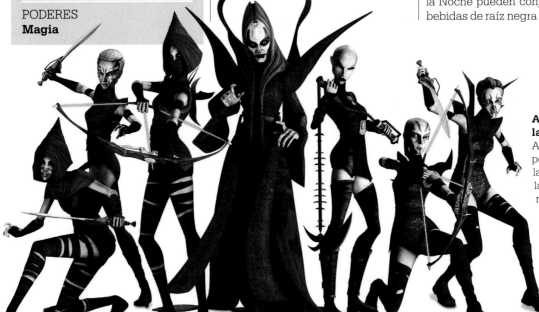

Armas de las hermanas
Además de su poderosa magia, las Hermanas de la Noche utilizan malignas armas.

Hermanos de la Noche

En el lado más apartado de Dathomir, los machos de la especie viven en tribus y primitivas aldeas. Liderados por el hermano Viscus, los Hermanos de la Noche son guerreros feroces que exhiben cuernos y piel tatuada. Las Hermanas de la Noche los mantienen lejos, pero de vez en cuando les dan órdenes.

En una serie de mortales juegos, Asajj Ventress escoge al hermano Savage Opress para convertirlo en asesino y vengarse de Dooku. La Madre Talzin lo transforma en una enorme bestia cuya prueba final es matar a un miembro de los Hermanos de la Noche. La misión fracasa, pero Savage sobrevive y se acaba reuniendo con su hermano Maul, dado por muerto. Los dos hermanos de la noche aterrorizan la galaxia hasta que Sidious acaba con Savage. Los Hermanos de la Noche no son objetivo de Grievous, y acaban uniéndose al Colectivo Sombra de Maul por orden de Talzin.

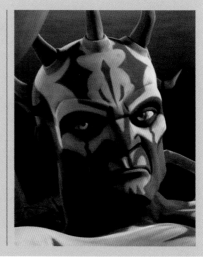

maltrechos, pero sus habilidades van más allá de los poderes restauradores. El icor oscuro les permite conjurar pociones de invisibilidad, encantar hojas, crear ilusiones, formar escudos de energía, teletransportarse y más. Sus maquinaciones más poderosas se dan en oscuros rituales ante un altar, donde la neblina verdosa se eleva mientras murmuran letanías que solo ellas conocen.

Las Hermanas de la Noche están lideradas por la Madre Talzin, una poderosa anciana matriarca de vida antinaturalmente larga. Esta forma una alianza con Darth Sidious para mezclar el poder del lado oscuro con su magia, con la esperanza de que

> 66
>
> Nadi, mah, riz, ven, du, la, tren.
>
> **Canto de conjuro de poción de las Hermanas de la Noche**
>
> 99

Recuerdos oscuros Al activar una espada de luz, Merrin recuerda el día en que sus hermanas murieron ante Grievous.

él le permita gobernar a su lado. El señor del Sith la traiciona y le roba a su hijo, Maul, para entrenarlo como un Sith. Ella ha de vender otros bebés para proteger el clan, incluida una hija llamada Ventress, cuyo regreso, años después, trae consigo la oportunidad de vengarse de los Sith. Talzin colabora en el intento de Ventress de asesinar a Dooku. Es una mala decisión con terribles consecuencias para el aquelarre.

La venganza de Dooku

Después del intento de Ventress de asesinarlo, Dooku ordena al general Grievous que lleve un ejército droide a Dathomir y extermine a las Hermanas de la Noche. Ante la invasión, Talzin pide ayuda a una anciana, la Vieja Daka, quien resucita a hermanas para que luchen como zombis y refuercen sus filas. Aunque las hermanas luchan fieramente contra los droides, ni una legión de no muertas basta para impedir la masacre, y hay pocos supervivientes. Talzin escapa, pero solo temporalmente. En su batalla final, ahora contra Grievous, Sidious y Dooku, se sacrifica para salvar a su hijo Maul. Cuando Grievous la golpea, la magia fluye de su cuerpo definitivamente.

Una superviviente de la masacre del general Grievous es la hermana Merrin. Entonces solo una niña, crece jurando vengarse por la muerte de sus hermanas. Se convierte en una poderosa bruja con un excelente control de la magia, y lidera a las Hermanas de la Noche. Tiene un curioso entendimiento con el Jedi Cal Kestis, también un joven superviviente de la guerra. Tras ayudarle en su lucha contra el Jedi caído Taron Malicos, Merrin se une a la tripulación de la *Stinger Mantis* en su misión para asegurar el futuro de los Jedi, con la esperanza de dejar atrás una infeliz vida en Dathomir. ∎

CRUELES CAZADORES
LA INQUISICIÓN

HOLOCRÓN

NOMBRE
Inquisición

ESPECIE
Varias

CUARTEL
Fortaleza de la Inquisición, en Nur

AFILIACIÓN
Sith; Imperio

PODERES
Lado oscuro de la Fuerza

OBJETIVO
Cazar a los últimos Jedi

Si bien la Orden 66 consiguió destruir la mayor parte de la Orden Jedi, algunos sobrevivieron a la traición inicial. Los clones son un arma eficaz cuando cuentan con el elemento sorpresa, pero los Jedi supervivientes están bien preparados. Cazarlos exige una organización capaz de enfrentarse a los Jedi cara a cara, espada de luz contra espada de luz. Sidious encarga a su ejecutor, Darth Vader, que rastree a los Jedi supervivientes, ayudado por el espionaje imperial y una nueva orden de agentes sensibles a la fuerza: la Inquisición.

En la creencia de que nadie es mejor para dar caza a un Jedi que uno de ellos, la Inquisición recluta a sus miembros de entre los miembros de la Orden Jedi. Corrompiéndolos o mediante la tortura, hace que estos supervivientes abracen el lado oscuro, y los equipa para dar caza a sus antiguos compañeros. Los nuevos inquisidores se deshacen de los símbolos de su pasado y abandonan sus nombres para ser un número junto a sus hermanos y hermanas. Cambian sus túnicas Jedi por corazas, construidas según los gustos de cada uno de ellos. Dado que sus espadas Jedi no son ya adecuadas, adoptan espadas de doble hoja con un emisor de anillo, ideales para arrojar, hacer girar y combatir a los Jedi que no estén acostumbrados a tales armas. Entrenan en instalaciones secretas de Coruscant y en su Fortaleza, en Nur (luna del sistema Mustafar), no lejos del castillo del propio Darth Vader, en la costa volcánica del planeta.

Los inquisidores se sirven de soldados de la Purga, la última remesa de soldados clon kaminoanos, que

Implacable investigador Gracias a los Archivos Jedi, el gran inquisidor puede pasar tiempo investigando la historia de sus objetivos Jedi.

> Los Jedi están muertos,
> pero hay otra senda:
> ¡el lado oscuro!
> **El gran inquisidor**

visten coraza negra y están especialmente entrenados para enfrentarse a espadas de luz. Si el soldado imperial estándar es de escasa ayuda contra los Jedi, los soldados de la Purga son ayudantes de la Inquisición de gran valor.

Para resultar aún más misteriosos, los inquisidores revelan muy poco de sí mismos; ni siquiera el tamaño de su orden es conocido. Responden a todos los informes creíbles de actividad Jedi, incluido un sospechoso avistamiento en el mundo vertedero de Bracca. Allí, la Segunda y la Novena Hermana comienzan su caza del antiguo padawan Cal Kestis. Cuando Cal derrota a la Novena Hermana en Kashyyyk, la Segunda Hermana lo atrae a la Fortaleza

Una tendencia siniestra Los inquisidores tienden a desconfiar entre sí y son muy competitivos.

de la Inquisición. Vader acaba con ella por no ser capaz de detener al joven Jedi.

Cazar espectros

El gran inquisidor manda en la orden de la Inquisición. Es un pau'ano y antiguo miembro de la Guardia del Templo Jedi que responde ante Darth Vader. Cae en combate ante Kanan Jarrus, el antiguo padawan al que da caza en Lothal. Aunque ese día fracasa, otros dos inquisidores, el Quinto Hermano y la Séptima Hermana, retoman la búsqueda. Estos forman

una pareja temible: únicamente la astucia y la agilidad de la Séptima Hermana igualan la ira y la fuerza del Quinto Hermano. En Malachor se les une el Octavo Hermano, que está cazando al antiguo Sith Maul. A los tres inquisidores les sorprende verse superados en número por usuarios de la Fuerza. La ex-Jedi Ahsoka Tano, el padawan Ezra Bridger y Jarrus firman una breve alianza con Darth Maul. Los excesivamente confiados inquisidores creen que tienen entre manos un magnífico día de caza, y que pueden con todos. Sin embargo, sus rivales demuestran ser demasiado para ellos: los tres inquisidores mueren ese día en Malachor. ∎

Proyecto Segador

El proyecto Segador, uno de los planes secretos de Darth Sidious, busca identificar y capturar a niños sensibles a la Fuerza y convertirlos en agentes del lado oscuro. En una base del planeta Arkanis, agentes de Sidious crían a los niños. El objetivo es crear un ejército de espías sensibles a la Fuerza que usen sus poderes para ver acontecimientos en toda la galaxia. El emperador

cree que así podrá ver y destruir a cualquiera que se le oponga.

Un objetivo del proyecto Segador es la hija del antiguo maestro Jedi Eeth Koth, quien comparte el potencial de conectar con la Fuerza de su padre. Otros posibles miembros, como Dhara Leonis, de Lothal, se encuentran en academias de cadetes, que identifican a niños potenciales en la Fuerza y los transfieren a Arkanis.

LÍDER SUPREMO

SNOKE

HOLOCRÓN

NOMBRE
Snoke

ESPECIE
Experimento genético (artificial)

MUNDO NATAL
Exegol

AFILIACIÓN
Sith (por poderes); Primera Orden

HABILIDADES
Percepción de la Fuerza; telequinesis; relámpago de Fuerza

OBJETIVO
Conquista de la galaxia

ESTADO
Asesinado por Kylo Ren

Durante casi toda su historia, la Primera Orden ha esperado en las sombras, en las Regiones Desconocidas. Su líder es un gigantesco humanoide de frágil cuerpo, lleno de cicatrices, llamado Snoke. Aunque es un usuario impresionante de la Fuerza, niega todo linaje Sith. En realidad, apenas se saben detalles de sus orígenes.

Puede que ni el mismo Snoke conozca su verdadera naturaleza. Snoke es una creación, un experimento genético del resurgido Sidious, quien lo usa como títere en el poder. Snoke posee libre albedrío, pero sus acciones y objetivos han sido orquestados por Sidious.

Snoke siente el despertar de Rey en la Fuerza, y le decepciona que el líder de la Primera Orden Kylo Ren sea incapaz de detenerla. Aguijonea a Ren solo para aumentar su oscuridad interna. Aunque es perfectamente conocedor de los pensamientos y motivos de Ren, Snoke no es

Hermanos clónicos En Exegol, el emperador posee muchas copias genéticas de Snoke en un tanque.

Ha habido un despertar. ¿Lo has sentido?
Snoke

capaz de prever que este lo superará en astucia.

Snoke es aprendiz de Sidious, quien elude la tradición según la cual el aprendiz mata a su maestro, gracias a que Ren traiciona a su propio maestro Snoke y lo corta en dos. Ren ocupa el cargo de líder supremo de la Primera Orden, e investiga el pasado de Snoke, lo cual arroja más misterios. Ren espera que la oscura voz que lleva años oyendo se apague al morir Snoke, pero esta persiste. Esto indica que alguien ha manipulado a Snoke, y Ren, en su búsqueda de respuestas, halla la presencia del emperador, al que se creía muerto, en Exegol. En un laboratorio dentro de un santuario Sith hay más cuerpos de Snoke, flotando en suero nutriente. ∎

MERODEADORES ENMASCARADOS
LOS CABALLEROS DE REN

Los Caballeros de Ren, banda de forajidos que ataca a presas vulnerables en los extremos sin ley de las Regiones Desconocidas, están tocados por el lado oscuro, pero no se adhieren a ninguna disciplina de la Fuerza. Son siete: Vicrul, el hombre de la guadaña; Cardo, el artillero; Ushar, que blande una porra; Trudgen, con un vibromachete; Kuruk, el fusilero; Ap'lek, con un hacha, y Ren, su líder, con una espada de luz. Los caballeros merodean por los mundos apenas colonizados de las Regiones Desconocidas en su amenazadora nave, el *Buitre Nocturno*.

Luke Skywalker y Ben Solo se encuentran con los Caballeros de Ren en Elphrona durante sus viajes, mientras Ben es aún un aprendiz de Skywalker. Aunque Luke derrota con facilidad a los caballeros (y les perdona la vida), cuyo uso del lado oscuro resulta muy básico, su carencia de reglas y su poder llaman la atención de Ben, que piensa en ellos durante años. Cuando Ben jura lealtad al líder supremo Snoke, este

Intimidación Los Caballeros de Ren intimidan allá donde van, ya sea buscando a Rey en Kijimi o a bordo de destructores estelares.

le asigna los Caballeros de Ren para que aprenda de ellos valiosas habilidades.

Como parte de su iniciación, Ben mata a Ren y adopta su título. Se convierte en Kylo Ren, líder de los Caballeros de Ren, y adopta un aspecto y un arma que reflejan su personalidad y su liderazgo. Tras ascender y convertirse en líder supremo de la Primera Orden, Kylo Ren envía a sus caballeros a rastrear a la chatarrera Rey; ellos persiguen a Rey y a sus amigos hasta Pasaana y Kijimi.

Después de abandonar su título, Ben Solo combate contra los Caballeros de Ren en las profundidades del planeta Exegol, y elimina a sus seis antiguos seguidores con su espada de luz. ∎

Demonios.
Soldado de asalto de la Primera Orden

MAS QUE JEDI Ó SITH
USUARIOS DE LA FUERZA

HOLOCRÓN

NOMBRE
Usuarios de la Fuerza; sensibles a la Fuerza

LUGARES DESTACADOS
Vergencias de la Fuerza; mundos antiguos de la galaxia

EJEMPLOS FAMOSOS
El Padre, el Hijo, la Hija; el Bendu; sacerdotisas de la Fuerza

OBJETIVO
Cultivar la Fuerza

ESTADO
El tiempo lo dirá

Imágenes en movimiento Un mural de los dioses de Mortis actúa como portal que lleva del templo Jedi de Lothal al mundo entre mundos.

El uso de la Fuerza va más allá de los Jedi y los Sith. Por toda la galaxia hay otros sensibles y usuarios de la Fuerza, aunque menos fácilmente definibles. Estos seres tienden a alinearse con el lado luminoso o con el oscuro, pero generalmente suelen salirse de las reglas de ambas órdenes y siguen su propio camino. Al igual que la Fuerza, muchas de estas entidades son enigmáticas, misteriosas y, en general, desconocidas para la galaxia.

Incluso cuando se adquiere conocimiento sobre tales seres, este suele ser difícil de retener. Durante las Guerras Clon, Obi-Wan Kenobi, Anakin Skywalker y Ahsoka Tano responden a una antigua señal Jedi de socorro y se reúnen en una inexplorada región del espacio llamada Mortis. En este cambiante y paradisíaco lugar, tres poderosas entidades, usuarias de la Fuerza, existen en perpetuo conflicto, luchando por la supremacía. El Padre mantiene el equilibrio entre el Hijo, encarnación del lado oscuro, y la Hija, contrapartida luminosa del Hijo.

Sabedor de que su tiempo llega a su fin, el Padre espera reclutar a Anakin para que tome su lugar, al creer que ese Jedi es El Elegido. La presencia de Anakin desequilibra al trío. El Hijo acaba con la Hija e intenta que Anakin se pase al lado oscuro. Anakin recibe terribles visiones de las atrocidades que un día cometerá como Darth Vader, pero resiste, esta vez, el tirón del lado oscuro. Los dioses de Mortis mueren (devolviendo el equilibrio al lugar), y los recuerdos de los visitantes sobre tal suceso se desvanecen.

El propio gran maestro Jedi Yoda aprende más de los aspectos más extraños de la Fuerza cuando el espíritu de Qui-Gon Jinn lo envía a un brillante mundo llamado Fuente de Vida, habitado por cinco sobrenaturales sacerdotisas. Estos seres místicos personifican la conexión entre la Fuerza Viva y la Fuerza Cósmica. Su hogar es el lugar de nacimiento de los midiclorianos y no aparece en los mapas. Las sacerdotisas se identifican como Serenidad, Alegría, Ira, Confusión y Tristeza, y ponen a prueba a Yoda con objeto de enseñarle el significado más amplio de

La Fuerza te acompaña La consciencia de la Fuerza y la habilidad de usarla para uno mismo varían en un amplio espectro según cada persona y cada grupo.

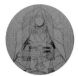

El Ordu Aspectu
Extinta secta Jedi que sacrificaba padawans con la esperanza de lograr la inmortalidad.

Orphne
Caprichosa ninfa de Aleen que ansía el equilibrio en la Fuerza en su mundo.

El culto Frangawl
Secta del lado oscuro que adora a Malmourral, el demonio bardottano de la guerra.

Los peregrinos de Jedha
Devotos creyentes en la Fuerza que buscan guía espiritual. Otros, en Jedha, como Chirrut Îmwe, enseñan el poder de la Fuerza.

La profecía de los lasat
Los lasat supervivientes de Lasan usan el «Ashla» (su término para la Fuerza) para que los guíe a su nuevo hogar, Lira San.

la Fuerza y cómo mantener la consciencia tras la muerte.

Por su propia senda pero formando una difícil relación con la rígida Orden Jedi está el grupo del planeta Bardotta llamado Maestros Dagoyanos, sensibles a la Fuerza que hacen hincapié en la meditación y conectan pasivamente con la Fuerza. No son guerreros; prefieren usar su conexión para sentir intuición, armonía y conocimiento. Tampoco la usan para afectar al mundo físico. Su senda establece una conexión más personal y que les hace no estar interesados ni en el lado luminoso ni en el oscuro. Todos los bardottanos se crían en escuelas dagoyanas, y allí aprenden el arte de la meditación.

Influencias malévolas

En el lado oscuro hay sensibles a la Fuerza que desatan su propio tipo de terror en la galaxia. Los zeffo son uno de estos grupos, que comenzaron como cultura pacífica y cayeron al lado oscuro. Esta antigua especie del planeta Zeffo se refiere a la Fuerza como «Viento de Vida». En su origen, aquellos que eran fuertes en la Fuerza y que conectaban con ella fueron llamados sabios. Sin embargo, liderados por Kujet, uno de los amados sabios caídos en el mal, establecen

un lugar de poder en Dathomir. Tras la muerte de Kujet, los demás zeffo abandonan el planeta hacia lo desconocido, intentando hallar la paz.

En lo profundo de las Regiones Desconocidas, en el remoto Exegol, los acólitos del Sith Eterno ocupan una antigua ciudadela Sith. Estas figuras encapuchadas son devotas de Palpatine y muestran un fanático apego a sus decisiones. Deseosos del regreso del gobierno del Sith, y casi carentes de voluntad propia, esperan a que Palpatine recupere todo su poder. Su ejército, incluidos los soldados Sith y otras fuerzas militares, puede ser enorme, pero sus habilidades en la Fuerza no se conocen. ∎

Mis hijos y yo manipulamos la Fuerza como nadie.
El Padre

El Bendu

En el terreno medio entre la luz y la oscuridad está el Bendu, que nunca se desvía hacia uno u otro lado. Este gigantesco ser vive en el planeta Atollon, descansando pacíficamente en el terreno rocoso. Bendu no interfiere en los caminos de los Jedi ni de los Sith, pero le gusta entrenar a sensibles a la Fuerza para que superen sus miedos y conflictos internos mediante pruebas. Su conexión con la Fuerza es grande, como su poder. El Bendu puede sentir las emociones ajenas, aparecer y desaparecer, crear tormentas y ver el futuro. También es longevo, y ha acumulado mucho conocimiento a lo largo de los años mientras medita en la Fuerza.

El Bendu ayuda a Kanan Jarrus a aceptar su ceguera, superar su inseguridad y reconectar con la Fuerza. Cuando el Imperio invade Atollon, el Bendu daña naves rebeldes e imperiales, negándose a tomar partido. Y luego desaparece.

LOS
SKYWAL

KER

Los Skywalker, quizá la familia más influyente de la historia de la galaxia, están por siempre vinculados a algunos de los momentos cruciales de los anales de la Orden Jedi, del resurgir de los Sith y de los asuntos de la República. El apellido Skywalker, sinónimo de gran poder, prestigio y, a veces, caos, protagoniza la restauración final de la paz en la galaxia.

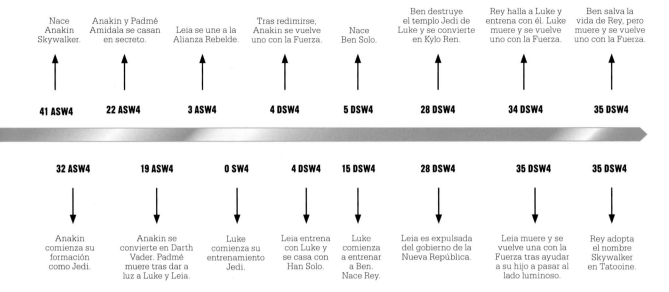

Nace Anakin Skywalker. — **41 ASW4**
Anakin y Padmé Amidala se casan en secreto. — **22 ASW4**
Leia se une a la Alianza Rebelde. — **3 ASW4**
Tras redimirse, Anakin se vuelve uno con la Fuerza. — **4 DSW4**
Nace Ben Solo. — **5 DSW4**
Ben destruye el templo Jedi de Luke y se convierte en Kylo Ren. — **28 DSW4**
Rey halla a Luke y entrena con él. Luke muere y se vuelve uno con la Fuerza. — **34 DSW4**
Ben salva la vida de Rey, pero muere y se vuelve uno con la Fuerza. — **35 DSW4**

32 ASW4 — Anakin comienza su formación como Jedi.
19 ASW4 — Anakin se convierte en Darth Vader. Padmé muere tras dar a luz a Luke y Leia.
0 SW4 — Luke comienza su entrenamiento Jedi.
4 DSW4 — Leia entrena con Luke y se casa con Han Solo.
15 DSW4 — Luke comienza a entrenar a Ben. Nace Rey.
28 DSW4 — Leia es expulsada del gobierno de la Nueva República.
35 DSW4 — Leia muere y se vuelve una con la Fuerza tras ayudar a su hijo a pasar al lado luminoso.
35 DSW4 — Rey adopta el nombre Skywalker en Tatooine.

A lo largo de varias generaciones, la familia Skywalker tiene un papel dominante en la historia, definiendo conflictos, como las Guerras Clon, la Guerra Civil Galáctica y el surgimiento de la Primera Orden. La familia rara vez está unida, y sus miembros ocupan papeles de liderazgo en facciones opuestas en cada época. Llena de esperanza, tragedia y renovación, la familia Skywalker es fuerte en la Fuerza y legendaria en la galaxia.

El hijo de Shmi Skywalker, Anakin, es un misterio, pues no tiene padre y quizá haya sido concebido por voluntad de la Fuerza. El niño empieza a predecir acontecimientos, lo que llama la atención del maestro Jedi Qui-Gon Jinn. El Jedi descubre que Anakin es increíblemente fuerte en la Fuerza y que incluso podría tratarse de El Elegido, una figura profetizada que devolvería el equilibrio a la Fuerza. Qui-Gon decide entrenar a Anakin como miembro Jedi. El valiente niño arriesga su vida para ayudar a Qui-Gon en su misión de ayudar a la reina Padmé Amidala a liberar su planeta de la Federación de Comercio. Cuando Qui-Gon cae

en combate, su antiguo padawan, Obi-Wan Kenobi, se convierte en el nuevo maestro de Anakin.

Una década más tarde, Anakin y Padmé, ahora senadora, tienen papeles cruciales en las Guerras Clon. Anakin y Padmé se enamoran, un acto vetado a los Jedi, y se casan en secreto. Cuando Padmé descubre que está embarazada, ambos se muestran entusiasmados. Sin embargo, Anakin empieza a temer que Padmé muera en el parto. Darth Sidious, oculto a la vista de todo el mundo como el canciller supremo Palpatine, aprovecha esta debilidad. Cuando Anakin descubre el secreto del canciller, expone al Sith a los Jedi, que intentan arrestarlo. Rechazando la orden de mantenerse al margen, Anakin impide el arresto y el Sith lo tienta a unirse al lado oscuro y traicionar a sus aliados. Tras ayudar a matar al maestro Mace Windu, se convierte en el señor del Sith Darth Vader, y ayuda a Sidious a destruir la Orden Jedi.

Padmé queda horrorizada por sus acciones, pero, en Mustafar, ella no consigue hacerle recapacitar. Obi-Wan se enfrenta a su antiguo pa-

dawan y lo deja malherido. Mientras Sidious salva a Vader, Padmé da a luz a la siguiente generación de Skywalker, y llama a los mellizos Leia y Luke. Padmé muere justo después. Obi-Wan y Yoda esperan que estos mellizos tengan el potencial para convertirse en Jedi como su padre, y los esconden. Bail y Breha Organa, amigos de Padmé, adoptan a Leia, y Luke se queda con la familia Lars, parientes de Shmi, en Tatooine.

Orígenes tiránicos

Con la Orden Jedi aniquilada, Palpatine reina como emperador y con Vader como su letal ejecutor. Como sus padres antes que ellos, Luke y Leia se convierten en protagonistas del siguiente periodo turbulento, la Guerra Civil Galáctica. Ambos ignoran que tienen un hermano. Leia se convierte en una líder capaz y carismática de la Alianza Rebelde. Arrojado sin saberlo a acontecimientos galácticos, Luke abraza la idea de convertirse en un Jedi, y aprende de Obi-Wan y Yoda, uniéndose a la Alianza. Con el arrogante y audaz contrabandista Han Solo, Luke y Leia forman un gran equipo

desde su encuentro en la Estrella de la Muerte.

En medio del conflicto, Luke queda horrorizado cuando se entera de que el señor del Sith Darth Vader es su padre. Vader también lo ha sabido hace poco, y desea gobernar la galaxia con su hijo Luke a su lado. El joven Jedi rechaza la oferta y huye con Leia, quien siente que Luke está en peligro con la Fuerza.

Poco antes de la batalla de Endor, Luke se entera de que Leia es su hermana. Tras comunicárselo a ella, Luke viaja a la segunda Estrella de la Muerte para enfrentarse a los Sith, mientras Leia toma parte en el ataque terrestre, en la Luna Boscosa de Endor. Luke redime a su padre con su compasión durante su enfrentamiento, y lo convence de volver a ser Anakin. Este se vuelve entonces contra Palpatine, a quien aparentemente mata, cumpliendo su papel como El Elegido. Tras convertirse en uno con la Fuerza, Anakin presencia cómo los rebeldes celebran su victoria.

Una era de esperanza

Después de propiciar una nueva era de paz, Luke y Leia se centran en mantenerla. Luke, ahora maestro Jedi, entrena a Leia durante un tiempo, hasta que ella tiene la premonición de que su hijo morirá al final de su época como Jedi. Decide centrarse en su carrera política en la Nueva República. Leia y Han se casan, y poco después tienen un hijo al que llaman Ben Solo.

Al igual que su abuelo, Ben tiene un gran poder y una gran sed de demostrarlo. Luke toma a Ben como padawan y crea un pequeño templo Jedi. Desde las sombras, Palpatine, que sobrevivió a su supuesta muerte, usa a sus agentes para volver a Ben hacia el lado oscuro. El antaño prometedor Jedi toma el nombre de Kylo Ren y se une al sucesor del Imperio, la Primera Orden. Atormentado por los reproches, Luke se exilia, abandonando la galaxia.

Cuando en la galaxia se sabe que Darth Vader era el padre de Leia, la expulsan de la política. Entonces, ella forma un pequeño ejército, llamado la Resistencia, para vigilar la creciente Primera Orden. Leia queda devastada al saber de la caída de su hijo en el lado oscuro, y su matrimonio se desmorona. Sin embargo sigue firme en su tarea de mantener la paz.

Cuando la Primera Orden inicia su dominio galáctico, hay miembros de la familia Skywalker en ambos bandos en conflicto. Una misteriosa chatarrera sensible a la Fuerza, Rey, se ve atrapada en la acción, al igual que Han Solo, quien toma a Rey bajo su protección. Rey ve una parte del mapa que conduce a Luke, por lo que Kylo Ren la secuestra. Tras reunirse con Leia, Han lidera una misión para rescatar a Rey de la base Starkiller de la Primera Orden y destruir la poderosa superarma. Aunque Rey escapa y la base es destruida, Kylo, deseoso de demostrar su lealtad, asesina a Han, su padre.

Leia tiene poco tiempo para llorar: ha de poner a salvo a sus fuerzas mientras Rey busca a Luke para que ayude a la Resistencia. Incitada por Luke, Rey desea aprender más de la Fuerza, y Luke comienza a entrenarla. Cuando los supervivientes de la Resistencia se ven amenazados por la Primera Orden, Luke gana tiempo para que Rey los salve. Su esfuerzo lo deja exhausto, y se convierte en uno con la Fuerza. Tras asesinar al líder supremo Snoke, Kylo dirige la Primera Orden.

Un año más tarde, tras reconstruir la Resistencia y pasar tiempo entrenando a Rey, Leia intenta comunicarse con su hijo, pero el intento le cuesta la vida. Su muerte y el uso de Rey de la Fuerza para salvar la vida de Ben motivan a este último para regresar al lado luminoso. Rey y Ben se enfrentan a Palpatine en Exegol, derrotándolo a él y al Sith de una vez por todas. El último acto de Ben es salvar a Rey, resucitándola y acabando con el linaje Skywalker. Ben y Leia se convierten en uno con la Fuerza. Rey, ahora la última Jedi, toma el apellido Skywalker, como continuación de un legado de valentía, sacrificio y fuerza. ◼

Mirando al futuro Ahora uno con la Fuerza, Luke y Leia ven orgullosos cómo Rey perpetúa su legado.

Árbol genealógico de los Skywalker

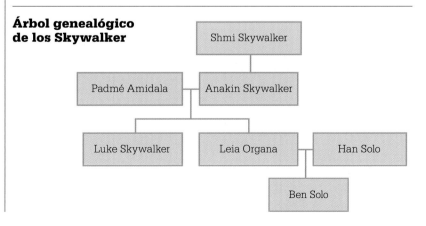

EL ELEGIDO
ANAKIN SKYWALKER

HOLOCRÓN

NOMBRE
**Anakin Skywalker /
Darth Vader**

ESPECIE
Humana

MUNDO NATAL
Tatooine

AFILIACIÓN
**Jedi; República;
Sith; Imperio**

HABILIDADES
**Reflejos mejorados;
velocidad; telequinesis;
esgrima**

OBJETIVOS SUCESIVOS
**Convertirse en Jedi;
evitar la muerte;
dominar la galaxia**

ESTADO
Uno con la Fuerza

Nacido en el desértico planeta Tatooine, Anakin Skywalker pasa su infancia como esclavo junto a su madre Shmi. Es bondadoso, amable con su madre y tiene mucho talento para reparar todo tipo de equipamientos mecánicos. También es capaz de ver cosas antes de que pasen, una habilidad sobrenatural que después sabrá que procede de su poderosa conexión con la Fuerza.

El maestro Jedi Qui-Gon Jinn descubre a este sensible a la Fuerza de nueve años y le ofrece la oportunidad de viajar por las estrellas y entrenar como Jedi. Esto empodera al ambicioso niño, y da a su vida un significado y una finalidad. Anakin conoce a Padmé Amidala, reina de Naboo, quien será una importante figura en su vida. Para convertirse en Jedi, ha de abandonar a su

Batalla de Naboo Anakin se une accidentalmente a la batalla y acaba destruyendo una nave enemiga crucial, un momento crítico del enfrentamiento.

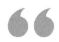

> ¿Es posible
> aprender ese poder?
> **Anakin Skywalker**

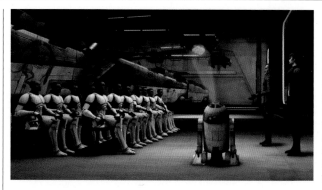

General Jedi
Anakin se convierte en un respetado general, y lleva a su 501.ª Legión a la victoria en muchos mundos, como Kamino y Teth.

madre y viajar a Coruscant, lo que lo desgarra por dentro. Qui-Gon cree que Anakin es una vergencia que devolverá el equilibrio a la Fuerza como El Elegido, lo cual respaldan los increíbles reflejos de Anakin y el sorprendente recuento de sus midiclorianos.

Caballero Jedi

El Consejo es reacio a entrenar a Anakin –especialmente los maestros Yoda y Mace Windu, que creen que es demasiado mayor–. Sin embargo, el surgimiento de los Sith y la convicción de Qui-Gon hacen que Yoda acceda. Anakin está ansioso por ser un Jedi y aprender de su nuevo maestro, al que acompaña a Naboo. Lamentablemente, un Sith mata a Qui-Gon. El antiguo padawan de este, Obi-Wan Kenobi, se convier-te en el nuevo maestro de Anakin. Habiendo perdido a dos figuras importantes de su vida, Anakin ansía estabilidad, la cual encuentra en su nuevo profesor.

Durante diez años, Obi-Wan entrena a Anakin en los caminos de la Fuerza. El dúo tiene un vínculo muy fuerte y se convierte en una poderosa fuerza del bien. Aunque hay momentos de desacuerdo y tensión entre ellos, en el fondo hay un vínculo de hermandad y confianza.

Cuando Padmé, ahora en el cargo de senadora, es atacada, el Consejo Jedi confía a Obi-Wan y Anakin su protección. Pronto Anakin y Padmé se enamoran. Se casan en secreto, y han de mantener oculta su relación debido a la prohibición de apego de los Jedi. Esto supone un gran reto para la pareja.

Durante tres años, las Guerras Clon siembran discordia en la ga-laxia, estresando a los caballeros Jedi al desdibujar los límites de su función. Aunque los Jedi no saben del matrimonio de Anakin, Yoda se da cuenta de que le cuesta desapegarse, como se exige a los miembros de la Orden Jedi, y le asigna una padawan, Ahsoka Tano, para que supere esta cuestión. Como su maestro, Ahsoka es terca; pero, a diferencia de Anakin, esta padawan togruta está más centrada y ejerce una influencia positiva en él. A lo largo de las Guerras Clon, ambos crecen como individuos y como equipo, dándose apoyo en una galaxia cambiante y envuelta en el caos. Cuando acusan falsamente a Ahsoka de un crimen, y los Jedi no la apoyan, ella se desilusiona con la Orden y la abandona. Una vez más, Anakin pierde así a otro valioso miembro de su círculo interno, y comienza a dudar de la Orden Jedi. **»**

Cronología de Anakin Skywalker

41 ASW4
Un nacimiento inexplicable
Shmi Skywalker da a luz a Anakin Skywalker en Tatooine.

19 ASW4
La padawan perdida Ahsoka, decepcionada con la Orden, la abandona.

19 ASW4
Cazador de Jedi
Vader comienza a cazar a los caballeros Jedi supervivientes.

4 ASW4
Asedio de Lothal
Darth Vader viaja a Lothal para acabar con una célula rebelde.

3 DSW4
Revelaciones familiares
Vader le revela a Luke Skywalker que es su padre.

32 ASW4
Padawan Obi-Wan comienza a enseñar a Anakin.

22 ASW4
Guerras Clon
Comienzan las Guerras Clon; Anakin desposa a Amidala.

19 ASW4
Darth Vader
Anakin abraza el lado oscuro y se convierte en Darth Vader.

4 ASW4
Reunión
Vader lucha contra Ahsoka Tano en un templo Sith en Malachor.

0 SW4
Batalla de Yavin El piloto rebelde Luke Skywalker destruye la Estrella de la Muerte.

4 DSW4
Regreso a la luz Vader salva a su hijo y se redime en la Fuerza.

> Si conocieras el poder del reverso tenebroso…
> **Darth Vader**

Hacia la oscuridad

El canciller supremo Palpatine, en secreto el señor del Sith Darth Sidious, orquesta las Guerras Clon para destruir la Orden Jedi y la República. Palpatine exige que Anakin le represente en el Consejo Jedi. Aunque los miembros del Consejo acceden a esta intervención sin precedentes, no dan a Anakin el título de maestro, lo que lo enfurece y aumenta sus dudas hacia la Orden. En un primer momento, Anakin está encantado al saber que Padmé está encinta. Sin embargo, empieza a tener visiones de Padmé muriendo en el parto. Palpatine aprovecha estos miedos para convencerlo de que puede salvarla gracias al lado oscuro de la Fuerza.

Cuando se revela la naturaleza de Palpatine, Anakin queda perturbado.

Un futuro oscuro En Mortis, Anakin tiene una terrorífica visión de su futuro como Vader. Gracias a una poderosa entidad de la Fuerza, olvida la experiencia.

El canciller ha sido siempre un mentor para él, y ahora tiene un profundo conflicto interno. Corre a informar a Mace Windu de este catastrófico giro de los acontecimientos, pero cuando Palpatine está casi derrotado, la oferta del Sith de salvar a Padmé lo convence: traiciona a Mace y le corta el brazo. Entonces, Palpatine mata al maestro Jedi. La incapacidad de Anakin de abandonar aquello que teme perder le lleva a traicionar a la República, a los Jedi y a Padmé cuando se arrodilla ante Sidious y se convierte en Darth Vader.

Tanto la galaxia como el recién nombrado señor del Sith pagan un alto precio. Vader dirige el ataque al Templo Jedi, matando a cuanto Jedi se encuentra. Padmé y Obi-Wan quedan horrorizados por sus acciones y se enfrentan a él en Mustafar, donde Anakin hiere a Padmé. A Obi-Wan le sorprende la horrorosa transformación de Anakin. Ambos luchan en Mustafar, y Obi-Wan deja a Anakin desfigurado y con graves quemaduras. Palpatine lo reviste con una coraza negra y le salva la vida con un sistema de soporte vital interno, lo cual acaba con sus últimos restos de humanidad. Para acentuar su metamorfosis, Sidious le dice a Vader que, en su ira, ha matado a Padmé, quien en realidad murió tras dar a luz, en secreto, a mellizos. Su inimaginable dolor se convierte en una rabia inextinguible, y le impide ver la luz que una vez brilló tan fuerte en él.

Durante más de dos décadas, Vader caza a los Jedi supervivientes y

El hombre en la máquina

Darth Sidious encarga a un especialista en cíborgs llamado Cylo la armadura con soporte vital de Vader. Vader suele actualizarla.

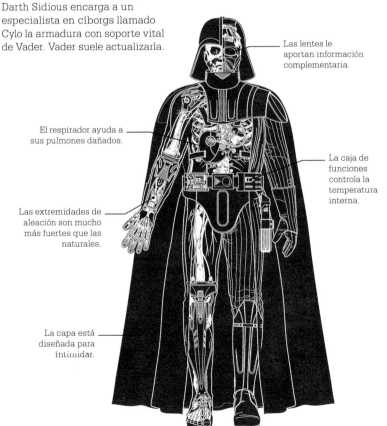

Las lentes le aportan información complementaria.

La caja de funciones controla la temperatura interna.

El respirador ayuda a sus pulmones dañados.

Las extremidades de aleación son mucho más fuertes que las naturales.

La capa está diseñada para intimidar.

a los representantes rebeldes, y lleva la muerte y la destrucción consigo. Su salvaje odio por sí mismo y por aquello en lo que se ha convertido alimenta su rabia y le impulsa a ser el ejecutor personal del emperador.

Vader no muestra piedad alguna, y está a punto de matar a su antigua

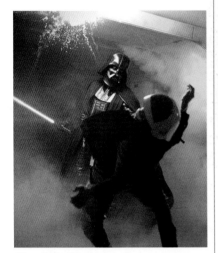

Sin piedad Desesperado por recuperar los planos de la Estrella de la Muerte, Darth Vader abate a las tropas rebeldes de la nave insignia de la Alianza, el *Profundidad*.

padawan Ahsoka Tano, dispuesta a sacrificarse y morir con Vader, pero ella es rescatada.

Poco a poco, Vader comienza a despreciar a Palpatine y sus ma-

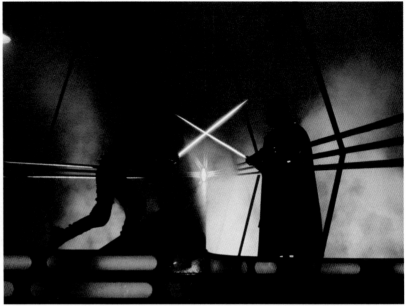

nipulaciones, y planea cómo destruirlo. Cuando descubre que su hijo Luke Skywalker está vivo, intenta reclutarlo para el lado oscuro en Bespin. El intento fracasa, y Luke apenas logra escapar con vida.

La fuerza interna y la dedicación Jedi de Luke impresionan a Vader, y erosionan sus convicciones Sith, así como su odio a sí mismo. Un año más tarde, durante un tenso enfrentamiento en la segunda Estrella de la Muerte, el emperador lanza su relámpago de Fuerza con-

Duelo en Ciudad de las Nubes
Vader está impresionado por cuánto ha aprendido Luke desde su último duelo en Cymoon 1.

tra Luke. Vader decide actuar: levanta a Sidious y lo arroja por el túnel del turboelevador hacia su supuesta muerte. Redimido por su acción, se convierte de nuevo en Anakin Skywalker y se hace uno con la Fuerza. Anakin se reúne con Yoda y Obi-Wan como espíritu de la Fuerza; es un héroe una vez más. ∎

Shmi Skywalker

En Tatooine, Shmi cría y educa a su hijo, consecuencia de un extraño embarazo, para que sea amable y cariñoso. Alimenta su curiosidad y afinidad por la maquinaria, un rasgo que ella también posee. El maestro Jedi Qui-Gon Jinn le corrobora que su hijo es fuerte en la Fuerza, y ella da su consentimiento a que Anakin se vaya y entrene como Jedi.

Shmi es una esclava hasta que Cliegg Lars la libera. Se enamoran y se casan, y pasan muchos años felices como granjeros de humedad. Shmi es secuestrada por incursores tusken, que la torturan. Su hijo regresa a Tatooine e intenta salvarla, pero las heridas son demasiado graves. Madre e hijo se reúnen brevemente, y luego Shmi muere, feliz de haber visto a Anakin por última vez.

UNA NUEVA ESPERANZA
LUKE SKYWALKER

HOLOCRÓN

NOMBRE
Luke Skywalker

ESPECIE
Humana

MUNDO NATAL
Tatooine

AFILIACIÓN
Jedi; Alianza Rebelde

HABILIDADES
**Visiones de la Fuerza;
reflejos Jedi mejorados;
esgrima; telequinesis;
proyección en la Fuerza;
trucos mentales Jedi**

OBJETIVO
**Resucitar la Orden Jedi
y restaurar la libertad
en la galaxia**

ESTADO
Uno con la Fuerza

Luke Skywalker crece en el desértico planeta Tatooine con sus tíos Beru y Owen Lars, desconocedor de quiénes son realmente sus padres. Aunque hace su trabajo en la granja de humedad, su deseo de aventura le hace mirar al horizonte, y sueña con vivir más allá de las estrellas. Cuando conoce a Ben Kenobi más allá del Mar de Dunas, su mundo cambia de golpe al saber de la Fuerza y de los Jedi. Ben había sido un Jedi y había luchado con el padre de Luke en las Guerras

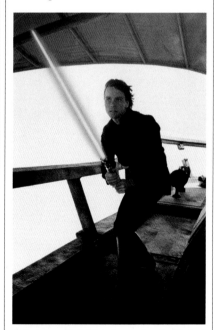

Caballero Jedi Tras la prueba de Ciudad de las Nubes, Luke se dedica a entrenar, y es ya un confiado líder durante el rescate de Solo en el palacio de Jabba el Hutt.

Clon. Luke nunca conoció a su padre, pero conocer a Ben aviva su deseo de aventuras.

Animado por Ben, accede a aprender los caminos de la Fuerza y a convertirse en un Jedi como su padre. Cuando descubre un mensaje de la líder rebelde Leia Organa en el droide astromecánico R2-D2, Ben contrata al contrabandista Han Solo y a su copiloto wookiee, Chewbacca, para viajar al planeta Alderaan.

Durante el viaje son capturados por el Imperio y llevados a la Estrella de la Muerte, y pronto descubren que Leia está a bordo. Huyen con la princesa y los planos de la estación espacial, pero Ben muere en un duelo de espadas de luz con el oscuro señor del Sith, Darth Vader. Con una nueva esperanza y un objetivo, los rebeldes atacan la Estrella de la Muerte. En un Ala-X, Luke recibe consejos de la voz de Ben, confía en la Fuerza y hace un disparo excepcional que causa la destrucción de la Estrella de la Muerte. Se trata de una victoria trascendental que lo hace famoso.

Tras la destrucción de la Estrella de la Muerte, Darth Vader sabe de la existencia de Luke. Para preparar a Luke, el espíritu de Ben le dice que acuda a Dagobah a aprender del maestro Jedi Yoda. Luke entrena con

Búsqueda de conocimiento

Como último Jedi, Luke se convierte en custodio del legado de la Orden. Después de la batalla de Endor, viaja a numerosos mundos y reúne el saber perdido de los Jedi. Descubre objetos que se creían perdidos, como textos sagrados, artefactos y holocrones de la maestra Nu, que contienen un tesoro de conocimientos e historia Jedi. Uno de sus viajes lo lleva al planeta salvaje Pillio, donde descubre una brújula Jedi que el emperador quería ver destruida. Luke también busca a sensibles en la Fuerza para la siguiente generación de Jedi. Con su sobrino y discípulo Ben Solo y con Lor San Tekka, viaja a Elphrona y se encuentra con los Caballeros de Ren en un templo Jedi abandonado. La estructura resulta una fuente más de conocimiento para Luke, pero el encuentro también hace que Ben se interese en los Caballeros de Ren, que usan el lado oscuro de la Fuerza.

Yoda y demuestra un enorme potencial. Sin embargo, el miedo a que sus amigos mueran lo anula. A pesar de la insistencia de Yoda y Ben en que continúe su entrenamiento, Luke acude a Ciudad de las Nubes a enfrentarse a Vader. En el duelo pierde una mano y descubre una terrible verdad: Darth Vader es su padre.

Luke aprende a controlar su miedo, y se enfrenta a Vader y al emperador Palpatine durante la batalla de Endor. Esta vez, Luke escoge el amor antes que la violencia, redimiendo a Vader, quien regresa al lado luminoso de la Fuerza. Vader muere protegiendo a su hijo del emperador, su antiguo maestro, a quien arroja a su aparente muerte.

Yo soy un Jedi, como mi padre antes que yo.
Luke Skywalker

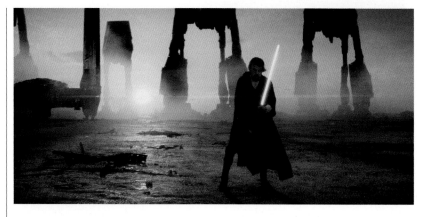

Reencuentro en Crait El engaño de Luke en Crait es una jugada maestra que engaña a la Primera Orden.

El último Jedi

Con el fin del Imperio, Luke se centra en reconstruir la Orden Jedi, y entrena a un grupito de estudiantes en su templo. También entrena a su hermana Leia. Cuando siente el lado oscuro en su sobrino, Ben Solo, se enfrenta a él. Esto causa la destrucción de la Orden de Luke y la caída plena de Ben Solo en el lado oscuro, tomando el nombre de Kylo Ren. Luke lo abandona todo, superado por las dudas y temeroso de haber decepcionado a su familia y a la galaxia. Se exilia en Ahch-To, donde se esconde.

Pronto la chatarrera Rey lo busca, lo encuentra y le pide que la entrene. Al principio, Luke se niega a implicarse en la nueva guerra galáctica, pero Yoda le recuerda que ha de vencer su miedo al fracaso. En su última hazaña, Luke se proyecta mediante la Fuerza al planeta Crait, donde se enfrenta a Kylo Ren para ayudar a que la Resistencia escape. Tras hacerlo, se vuelve uno con la Fuerza, pero sigue ayudando a que Rey venza sus miedos y salve la galaxia. Tras la victoria, a Luke le complace ver a Rey escoger su propio camino. ∎

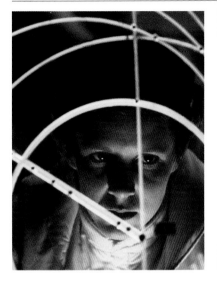

ESPERANZA ETERNA
LEIA ORGANA

HOLOCRÓN

NOMBRE
Leia Organa

ESPECIE
Humana

MUNDO NATAL
Alderaan

AFILIACIÓN
**Alianza Rebelde; Nueva
República; Resistencia**

HABILIDADES
**Visiones de la Fuerza; reflejos
Jedi mejorados; esgrima**

OBJETIVO
**Acabar con la opresión
en la galaxia**

ESTADO
Una con la Fuerza

De princesa de Alderaan a senadora de la Nueva República y general de la Resistencia, Leia Organa ha luchado por la libertad de la galaxia casi toda su vida. Se ha convertido en un símbolo de esperanza para su familia, sus amigos y muchos miles de personas.

Semillas de rebelión

Leia, que no sabrá hasta mucho más tarde que su padre es Darth Vader, crece como hija adoptiva de Bail y Breha Organa y heredera al trono de Alderaan. Muestra dotes innatas de liderazgo y entrena la mente, el cuerpo y el espíritu para ayudar a los necesitados, uniéndose en secreto a la Rebelión siendo muy joven.

En su huida de la batalla de Scarif en su corbeta, Leia transporta los planos robados del arma definitiva del Imperio: la Estrella de la Muerte. Darth Vader captura a Leia y su nave sobre Tatooine, pero ella consigue sacar los planos de la nave. Poco después, el gran moff Tarkin ordena destruir Alderaan ante sus ojos, dejándola sin familia, sin hogar y sin pueblo. Su pérdida es catastrófica, pero no deja que la detenga.

No todo el mundo comparte las convicciones de Leia. Uno de los que no lo hace es un contrabandista corelliano, Han Solo, al que conoce cuando él y Luke Skywalker llegan para rescatarla de Vader y Tarkin. Leia hace ver a Han que hay más por lo que luchar que uno mismo. Gracias a la suma de sus esfuerzos, la estación espacial es destruida, lo que supone un tremendo golpe al Imperio.

Leia pasa los siguientes tres años intentando restaurar la paz y la democracia en la galaxia. Se entera de un plan imperial para cazar a los supervivientes de Alderaan y dirige una misión para salvarlos. Tras esto, Leia lidera misiones rebeldes en Mon Cala, Cymoon 1 e incontables planetas más; su fe nunca flaquea.

La implacable persecución de los rebeldes por Vader lleva a la captura de Han Solo en Ciudad de las Nubes. El contrabandista es entregado al jefe criminal Jabba el Hutt. Leia, disfrazada, se infiltra junto a Luke, Chewbacca y Lando Calrissian en una misión por salvar a Han del perverso criminal.

Cuando se cierne la amenaza de una segunda Estrella de la Muerte,

No me digas lo que parece.
Dime lo que es.
General Leia Organa

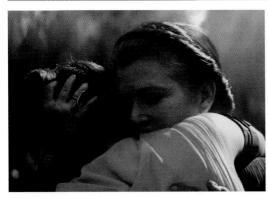

Sentir la luz Aunque Leia sabe que Rey es descendiente de Palpatine, no da por sentado que vaya a ser malvada.

Leia vuelve a ser clave para guiar a los rebeldes. Se alía con los ewoks nativos de la luna de Endor, y esta alianza asegura la victoria para los rebeldes. Sus aptitudes diplomáticas y su compasión siguen llevando esperanza a la galaxia.

Fuerte en la Fuerza
Hacia el final del Imperio, Leia se entera de que es hija de Anakin Skywalker y hermana de Luke. Sus poderes de la Fuerza cobran sentido de repente. Una vez, en Alderaan, sobrevivió a un alud de barro usando la Fuerza, aunque por aquel entonces no lo comprendió.

Al entrenar con Luke demuestra un gran potencial, e incluso lo derrota en un duelo con espadas de luz. Sin embargo, escoge interrumpir el entrenamiento para ayudar a la galaxia de otro modo..., sobre todo después de una visión en la que su hijo muere al final de su carrera como Jedi.

Poco después se casa con Han y nace su hijo, Ben Solo. Leia se halla dividida cuando comienza a sospechar que un nuevo mal está surgiendo: uno que es una auténtica amenaza para la Nueva República.

Pese a que se la tiene en alta estima, muchos dudan de los peligros de los que alerta. Para cambiar esto, y a pesar de sus reservas, Leia se propone para un nuevo papel de liderazgo: primera senadora. Sin embargo, cuando el senador rival Ransolm Casterfo, instigado por la senadora Carise Sindian, hace público que Leia es la hija de Darth Vader, su reputación queda destruida, lo cual acaba con su candidatura. Esto, junto al hallazgo de una nueva fuerza militar, alienta su creencia de que la galaxia está en peligro.

Surgimiento de la Primera Orden
Cuando surge la Primera Orden, Leia ignora a los incrédulos y forma la Resistencia. Su papel se vuelve más difícil cuando su hijo Ben se pasa al lado oscuro y se convierte en Kylo Ren, creando una separación entre Leia y su ahora desgarrado marido. Pero Leia sigue esforzándose, y recluta al genial piloto Poe Dameron, entre otros, para construir la Resistencia.

La presión de Kylo Ren y la Primera Orden es implacable, pero Leia se niega a rendirse respecto a su hijo, y cree que aún hay bondad en él. Su fe se ve recompensada con la llegada de Rey, quien trae luz a la Resistencia. Tras el sacrificio de Luke por su causa, es Leia quien continúa entrenando a Rey, convirtiéndose en una figura materna, una mentora y una maestra.

Cuando el emperador Palpatine regresa, Leia siente que el conflicto se acerca a su fin. Prepara a sus fuerzas para la batalla contra la Orden Final, y entrena a su padawan para que se enfrente al supremo señor del Sith. En sus últimos momentos contacta con su hijo. Esto actúa como catalizador del regreso de Kylo a la luz, pero el esfuerzo es demasiado para el cuerpo de Leia. Muere, pero no se hace una con la Fuerza hasta que Ben se une a ella y ambos entran juntos en la Fuerza Cósmica, hallando por fin la paz. ∎

Luchadora por la libertad
Mientras se prepara para ocupar el trono de Alderaan, Leia se entera de que sus cada vez más ausentes padres colaboran con la Rebelión. Se une a ellos y viaja a sistemas en riesgo por la opresión del Imperio, y logra reputación como diestra diplomática a la hora de burlar el creciente poder del Imperio. De adolescente viaja a Lothal. Conoce a miembros del Escuadrón Fénix –entre ellos Hera Syndulla, Garazeb Orrelios, Ezra Bridger, Kanan Jarrus y Sabine Wren–, y les ayuda a adquirir tres cruceros para su flota.

Tras la batalla de Endor, Leia viaja al mundo natal de su madre biológica, Padmé Amidala, para evitar que la póstuma operación Ceniza de Palpatine destruya el planeta. Allí recluta a Iden Versio y a Del Meeko, que habían sido parte del Escuadrón Infernal imperial, pero ahora luchaban por el bien. Como con tantos otros, ser aceptados por Leia es la confirmación que necesitan para alcanzar su pleno potencial.

DE LAS TINIEBLAS A LA LUZ
BEN SOLO / KYLO REN

HOLOCRÓN

NOMBRE
Ben Solo / Kylo Ren

ESPECIE
Humana

MUNDO NATAL
Chandrila

AFILIACIÓN
Jedi; Caballeros de Ren; Primera Orden

HABILIDADES
Psicometría de la Fuerza; sanación; agilidad y velocidad mejoradas; esgrima; telepatía; telequinesis

OBJETIVO
Extinguir su propia luz interior cueste lo que cueste

ESTADO
Reconvertido al lado luminoso y fallecido

Ben Solo, hijo de Han Solo y Leia Organa, no solo es el sobrino de Luke Skywalker, sino también su discípulo más prometedor. Su conexión con la Fuerza es prodigiosa, pero también lo es su conflicto interno. Con sus padres con frecuencia ausentes –Han Solo viajando por la galaxia, incapaz de establecerse; Leia habitualmente ocupada por sus tareas senatoriales–, Ben suele sentirse solo. Esta soledad se convierte en una debilidad fácil de explotar por otros, y eso lo hace muy vulnerable a las tentaciones del lado oscuro.

Las notables habilidades de Ben en la Fuerza, sumadas a su famoso linaje, lo convierten en el mejor premio para Snoke y su creador, Darth Sidious, quien los manipula a ambos desde las sombras. Luke siente la creciente oscuridad en su discípulo e intenta intervenir, pero lo hace mal. La trágica consecuencia es la destrucción de su templo Jedi y la muerte de los demás discípulos. Sintiéndose desplazado e incomprendido, Ben huye. Se pasa entonces al lado oscuro y se une a los Caballeros de Ren después de acabar con su líder, Ren. Libre de la presión de estar a la altura del apellido Skywalker, toma el nuevo nombre de Kylo Ren, y Snoke y la Primera Orden le otorgan una nueva finalidad como arma definitiva. La destrucción y la cantidad de muertes que causa solo son comparables al terrible legado de su abuelo en el lado oscuro –Darth Vader–, que Kylo usa como justificación.

Guerrero del lado oscuro Kylo Ren es un malvado y hábil guerrero en el campo de batalla.

Cuando Luke desaparece, Kylo Ren intenta hallarlo antes que los aliados de Luke. En esta empresa, Kylo descubre a Rey, una chatarrera poderosa en la Fuerza. Ella resiste su intento de extraerle información, e incluso lo derrota en combate con espada de luz, pese a su falta de entrenamiento en la Fuerza. Este incidente se ve eclipsado por el enfrentamiento final entre Kylo y su padre en la base Starkiller. En un intento de eliminar el bien en sí mismo y acabar con su conflicto interno, asesina a su padre.

Esta acción no tiene el efecto que Kylo buscaba: en realidad le causa más dolor e incertidumbre. En guerra consigo mismo, y más solo de lo que jamás ha estado, encuentra un raro consuelo en comunicarse con Rey, sin saber ninguno de ambos que son una profetizada unión en la Fuerza. La convence de que se reúna con él en el *Supremacía*, el destructor estelar de Snoke, esperando reclutarla para dar forma a la galaxia según su sesgada idea. Con Snoke distraído torturando a Rey, Kylo usa la Fuerza para activar la espada de Rey y seccionar a Snoke. Ambos unen fuerzas para acabar con la Guardia Pretoriana de Snoke. Tras el combate, Rey se niega a unirse a la causa de Kylo,

y él queda como líder supremo de la Primera Orden.

Furioso y vengativo, Kylo continúa acechando a Rey por orden de su nuevo maestro –el resucitado emperador Palpatine–, lo que también sirve para aumentar su obsesión por ella.

No más caballeros Ben acaba luchando contra los caballeros que entrenó, a fin de acabar con Palpatine.

Aún hay bondad en él

Entre las ruinas de la segunda Estrella de la Muerte, en Kef Bir, después de luchar otra vez contra Rey, Kylo siente la presencia de su madre, quien le recuerda la bondad que aún

hay en su interior. Sintiendo esta distracción, Rey lo atraviesa con la espada de luz. Horrorizada por su acción y por la idea de que puede estar descendiendo a su nivel, Rey emplea la Fuerza para sanarlo.

En un momento de crucial importancia, Kylo se enfrenta al recuerdo de su padre muerto. Conmovido por el amor de sus padres y por la compasión de Rey, arroja su inestable espada roja al océano, renuncia a la oscuridad y vuelve a ser Ben Solo. Su último acto es dirigirse a Exegol y ayudar a Rey a enfrentarse al emperador. Juntos derrotan al señor del Sith. El esfuerzo acaba con Rey. Sin dudarlo, Ben le transfiere su fuerza vital, resucitándola y sacrificándose: por fin se ha redimido. ∎

Estoy desgarrándome. Quiero liberarme de mi dolor.
Kylo Ren

Una historia complicada

Mientras entrena para ser un Jedi, Ben viaja con su maestro Luke en busca de antiguos secretos de la Fuerza. Junto al historiador de la Fuerza Lor San Tekka, hacen frente a los Caballeros de Ren en una antigua base Jedi de Elphrona. Ben protege a Lor San Tekka mientras Luke neutraliza a los guerreros. Su enigmático líder, Ren, siente el potencial del lado oscuro en Ben y se comunica con él. Ben queda asustado e intrigado por el usuario del lado oscuro.

Luke es un maestro atento, pero reparte su atención entre sus discípulos. Snoke emplea esto para seducir y manipular a Ben. Años más tarde, Luke siente la influencia de Snoke en su sobrino, pero no se da cuenta de que Ben está dividido entre las enseñanzas de ambos lados de la Fuerza. Cuando se vuelve hacia el lado oscuro, Ben adopta el nombre Kylo Ren, y Snoke le recompensa dándole los Caballeros de Ren como su guardia.

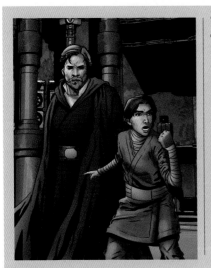

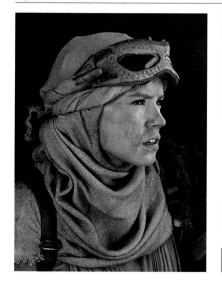

EN BUSCA DE IDENTIDAD

REY SKYWALKER

HOLOCRÓN

NOMBRE
Rey Skywalker

ESPECIE
Humana

MUNDO NATAL
Jakku

AFILIACIÓN
Resistencia; Jedi

HABILIDADES
Psicometría de la Fuerza; sanación; agilidad y velocidad mejoradas; esgrima; trucos mentales Jedi

OBJETIVO
Hallar a su familia y salvar la galaxia

ESTADO
Maestra Jedi que intenta restaurar la paz

La aparentemente normal chatarrera Rey, que creció sola en el planeta desértico Jakku, vive casi aislada, esperando volver a reunirse con sus padres. A pesar de que no sabe si algún día regresarán, de dónde procede o siquiera su propio apellido, ella resiste con tesón. Sus talentos naturales como piloto, mecánica y luchadora le son de gran ayuda mientras recupera chatarra de una guerra librada hace años. Mientras lleva a cabo esta tarea para el duro jefe Unkar Plutt, lo que realmente busca no lo puede encontrar en una chatarrería: un sentido de pertenencia.

Su vida cambia a los 19 años de edad, cuando conoce al droide astromecánico BB-8, al soldado desertor Finn y al héroe de guerra Han Solo. Rey no deseaba abandonar Jakku, pero la guerra entre la Resistencia y la Primera Orden no ha hecho más que empezar. Rey y sus nuevos amigos se enteran de que BB-8 tiene un mapa que lleva al legendario Jedi Luke Skywalker. En su intento de devolver a BB-8 a la Resistencia, el grupo se dirige a Takodana, donde Rey siente que algo la atrae al sótano del castillo de Maz Kanata. Allí se produce su primer encuentro intenso con la Fuerza, que le confirma lo que siempre ha sabido pero no comprendido: hay un poder enorme latente en ella. La Fuerza la lleva a la espada de luz de Luke, y en cuanto la toca se ve abrumada por voces y visiones aterradoras.

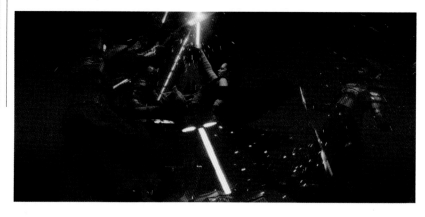

Un dúo en duelo En lugar de luchar entre ellos, Rey y Ben unen fuerzas para vencer a Snoke. Luchan instintivamente espalda contra espalda, sintiendo los movimientos del otro.

La cueva de los espejos

Rey quiere saber quiénes son sus padres y hallar su lugar en la galaxia. Espera que Ahch-To sea el lugar que le dé respuestas. El templo de Ahch-To aloja una concentración del lado luminoso de la Fuerza, que una siniestra cueva marina, fuerte en el lado oscuro, equilibra. La cueva le habla a Rey, prometiéndole conocimiento. A pesar de las advertencias de Luke de que no entre sola, ella se adentra.

Bajo la superficie, pide a la Fuerza que le muestre quiénes eran sus padres. Como respuesta, la cueva revela no una madre y un padre, sino su propia imagen reflejada mil veces. La cueva juega con el peor de sus miedos, el de haber estado sola siempre y quedarse así por siempre. Pero también le ayuda a comprender que, quizá, la única persona a la que necesita es a ella misma, y que no la definen sus padres, sino sus elecciones.

Primeros pasos

Cuando es capturada por la Primera Orden, su líder, Kylo Ren, siente también algo en ella. Intenta extraerle la localización de Luke mediante la Fuerza. Rey nunca ha entrenado, pero, para sorpresa de ambos, resiste a Ren. Consigue huir y derrotar a Kylo, utilizando la espada de Luke por instinto. La general Organa recluta a Rey para que busque a su hermano Luke y lo haga venir desde Ahch-To, hogar del primer templo Jedi. Rey ansía ayudar, y espera que Luke la entrene en los caminos de los Jedi. Al principio, Luke se niega. Pero Rey se muestra inflexible: ha sentido la llamada de la Fuerza toda su vida, y espera que le ayude a descubrir quién es.

También Kylo Ren está fascinado por la identidad de Rey, y ambos se ven extrañamente unidos, conectados en una unión en la Fuerza, capaces de comunicarse a grandes distancias. Ella escoge llamarlo por su verdadero nombre, Ben Solo, y él la desafía acerca de sus padres, sugiriéndole que no fueron nadie especial. Ambos se unen para derrotar al líder supremo Snoke, pero ninguno da su brazo a torcer. Rey huye y regresa con la Resistencia. Reanuda su entrenamiento Jedi con renovadas fuerzas gracias a su nueva maestra, Leia Organa, en Ajan Kloss. Rey

Fuerza vital Mediante la Fuerza, Rey puede sanar a la serpiente Vexis, herida en los túneles subterráneos de Pasaana.

aprende mucho, incluida la capacidad de sanar con la Fuerza.

Cuando se revela que el emperador Palpatine ha regresado de entre los muertos, Kylo vuelve a referirse a

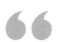

Necesito que me muestren cuál es mi lugar en todo esto.
Rey

los orígenes de Rey, para revelarle que es la nieta de Palpatine. Temerosa de que su búsqueda de identidad la lleve al lado oscuro, tiene una visión de una versión malvada de sí misma en el trono de Palpatine. Como su primer maestro, Rey huye a Ahch-To, temerosa de aquello en lo que puede convertirse. Luke, como espíritu de la Fuerza, le dice que ha de enfrentarse a sus miedos para convertirse en Jedi. Decidida a forjar su propia identidad, Rey viaja a Exegol y lucha contra Palpatine, y está a punto de morir. Tras aceptar todo lo que es, las voces de muchos Jedi legendarios se unen a ella, dándole fuerzas para alzarse y destruir a Palpatine con ayuda de Ben Solo, que ha vuelto a la luz. En Tatooine, Rey entierra las espadas de Luke y Leia y adopta el apellido Skywalker. Su elección, no su linaje, define quién es ella, y eso le proporciona paz y resolución. ∎

LOS GOBIER GALACTICOS Y SUS DISIDENTES

NOS

A lo largo de los siglos, el equilibrio de poder oscila entre democracias y dictaduras. Según se asienta un gobierno, otra facción se levanta para impugnarlo. Héroes y villanos se convierten en leyenda mientras combaten en guerras para decidir el destino de la galaxia. Estos son los principales gobiernos, grupos e individuos que influyen en ese destino.

República Galáctica
Cae el Imperio Sith y se instaura la democracia.

Poderes emergentes
Palpatine se sirve de la crisis de las Guerras Clon, que él mismo instiga, para adquirir poderes de emergencia y controlar a las fuerzas de la República.

Rebelión organizada
Se funda la Alianza para Restaurar la República (también llamada Alianza Rebelde o Rebelión).

Victorias rebeldes
La Alianza Rebelde cosecha sus primeras grandes victorias en Scarif y Yavin.

c. **1032 ASW4** **22 ASW4** **2 ASW4** **0 SW4**

32 ASW4 **19 ASW4** **0 SW4**

Elección de Palpatine
El senador Palpatine –que en realidad es el señor del Sith Darth Sidious– es elegido canciller supremo.

Imperio Galáctico
Palpatine se declara emperador y da la Orden 66, que lleva a la ejecución de casi todos los Jedi.

Abolición del Consejo
Palpatine disuelve el Senado imperial.

L a República Galáctica se cuenta entre los mayores logros políticos de la historia de la galaxia, ya que ha unificado a miles de planetas en un único gobierno democrático que representa los intereses de billones de seres. Tras la caída del Imperio Sith, dicha República se convierte en el gobierno galáctico en funciones, pero las maquinaciones de los Sith no acaban ahí. Gracias a las intrigas del Sith Darth Sidious, el equilibrio del poder galáctico oscila entre la democracia y la dictadura. Sidious desea destruir la República, pero no mediante la fuerza militar, sino desde dentro.

Un milenio antes de las Guerras Clon, la Orden Jedi derrota al Imperio Sith y allana el camino para la génesis de la República Galáctica. Casi todos los planetas acceden a unirse en un solo gobierno a fin de participar de ella. Todos ellos obtienen representación en el Senado Galáctico, que corre a cargo de un senador de su nombramiento, a menudo asistido por un grupo de representantes júnior, ayudantes y diputados en ciernes. El planeta-ciudad de Coruscant es la capital de la República, cuyo seno político se halla en la magnífica Gran Sala del Senado. En sus numerosos pasillos y vestíbulos, miles de senadores colaboran y debaten sobre la legislación.

En la República Galáctica la paz reina durante milenios y, cuando surgen disputas, la Orden Jedi es la encargada de mantener la paz. Al igual que antes sirvió a la Antigua República, dicha orden es un socio vital para la cancillería, y trabaja en nombre del Senado para resolver disputas, negociar tratados y aconsejar a los líderes políticos. Debido en parte a la estabilidad política y en parte a la eficacia de los Jedi, la República no tiene ejército permanente. Para defenderla de los peligros que la acechan, basta un reducido cuerpo de seguridad, junto con los ejércitos privados y autoridades de defensa locales.

En su apogeo, al que a veces se alude como Alta República, el gobierno es un modelo ejemplar de prospe-

Jamás permitiré que esta República, que ha vivido unida durante miles de años, se divida en dos.
Canciller supremo Palpatine

Caída de Palpatine
El emperador Palpatine es derrotado en la batalla de Endor.

República dividida
Varios mundos abandonan la Nueva República; inicio político de la Primera Orden.

Guerra sin cuartel
La Primera Orden se expande por la galaxia, combatida tan solo por una reducida Resistencia.

4 DSW4

29 DSW4

34 DSW4

4 DSW4

5 DSW4

34 DSW4

35 DSW4

Regreso de la Democracia
Se declara la Nueva República, gobernada por un nuevo Senado.

Fin del Imperio
Derrota de la flota imperial en Jakku. Los supervivientes de la flota imperial huyen a las Regiones Desconocidas.

Incidente de Starkiller
La Primera Orden exhibe su poderío militar con la destrucción del Senado en Hosnian Prime.

Sith Eterno
Tras burlar a la muerte, Palpatine se desvela como la mente tras la Primera Orden. La victoria de la Resistencia en Exegol frena el renacer de Palpatine. Caída de la Primera Orden en toda la galaxia.

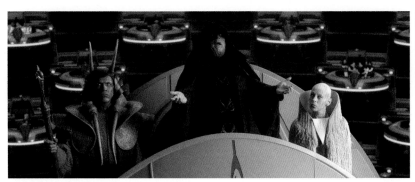

Nueva Orden Palpatine se alza ante el Senado y se declara nuevo emperador del Imperio Galáctico.

ridad gracias a la cooperación y al comercio interplanetarios. Pero en las últimas décadas no es más que una sombra de lo que fue. Los comités ineficaces, la ingente burocracia, los tribunales desbordados y la arraigada corrupción la convierten en una maquinaria ineficiente. El canciller Finis Valorum es el rostro de su declive, y durante la crisis de Naboo acaba siendo remplazado debido a su incompetencia para refrenar el poder de la Federación de Comercio. Lo sustituye Sheev Palpatine, de Naboo, que en realidad es un señor del Sith llamado Darth Sidious y dedica su tiempo como canciller supremo a colocar secretamente los cimientos de una dictadura galáctica con él al mando.

Las maniobras de Palpatine avivan el malestar en el Borde Exterior, y ello conduce a una crisis separatista que amenaza con escindir la República. Para combatir los peligros que plantean los separatistas, la República vota y acepta crear un Gran Ejército, lo que brinda a Palpatine un poder de emergencia sin precedentes. Estalla la guerra contra los separatistas, al mando de su propio Parlamento, y sin saber que los Sith juegan en ambos bandos. Conforme crecen los estragos por las Guerras Clon, Palpatine continúa centralizando el poder en su cargo. En las postrimerías del conflicto, por fin tiene cuanto necesita para destruir a su enemigo, los Jedi, declararse emperador y gobernar la galaxia como dictador tiránico.

La era del Imperio
Una vez cumplido el plan de Palpatine, la República se transforma en el »

Imperio Galáctico y concede poder unilateral al señor del Sith, por encima del gobierno y del creciente ejército. La asamblea legislativa, ahora llamada Senado Imperial, sigue operativa, pero solo como mero recuerdo simbólico del antiguo régimen; no es más que una fachada que aprueba leyes en consonancia con el programa de Palpatine. El Senado no ejerce una influencia real sobre el Imperio, pero desde el seno del gobierno cultiva las primeras semillas de la Rebelión. Los senadores leales a la democracia, como Bail Organa, de Alderaan, y Mon Mothma, de Chandrila, se sirven del Senado para expresar su oposición y construir en secreto una coalición de simpatizantes rebeldes.

Cuando acaba la construcción de la Estrella de la Muerte, destructora de planetas, Palpatine ya no necesita al Senado para controlar sus sistemas solares. Convencido de que su nueva estación de combate inspira suficiente miedo como para desalentar una sublevación, desmantela la asamblea legislativa y entrega el poder a los moff regionales. Ahora, el gobierno se halla plenamente en manos de militares que responden directamente ante Palpatine. Para muchos, la democracia no es más que un recuerdo, así como la esperanza de la Alianza Rebelde.

La Nueva República

A medida que aumentan las atrocidades imperiales, la Alianza Rebelde se fortalece, lo cual conduce a batallas decisivas en Scarif, Yavin y Endor. Tras la muerte del emperador en Endor y con la flota imperial sumida en el caos, la Rebelión cumple con su promesa original: la restauración de la República. Ahora se presenta como la Nueva República y adopta una estructura similar a la de su predecesora. Un canciller electo dirige el Senado, recién reinstaurado. En lugar de Coruscant, elige fijar una capitalidad rotatoria: cada planeta

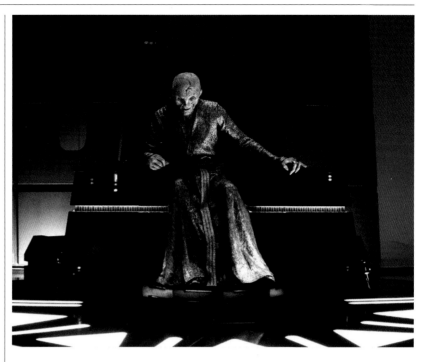

alberga al Senado alternativamente durante un periodo de tiempo. El nuevo Senado, con la canciller Mon Mothma al frente, mantiene a flote a la Nueva República hasta los últimos años de la guerra y derrota a la flota imperial en Jakku; y los imperiales que sobreviven firman el Concordato Galáctico, que pone fin oficialmente a la guerra civil entre la Nueva República y el Imperio.

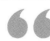

A fin de poder garantizar la seguridad y mantener la estabilidad, la República, de forma inmediata, ¡se convierte en el primer Imperio Galáctico! Para preservar el orden y la seguridad de la sociedad.

Emperador Palpatine

Líder supremo Snoke, poderoso receptor del lado oscuro de la Fuerza, es el misterioso caudillo de la Primera Orden. Pero hasta sus miembros ignoran que es la marioneta de un poder todavía más siniestro.

El regreso a la democracia no es fácil. La Nueva República nunca alcanza el tamaño y la influencia de la antigua y, debido a la Ley de Desarme Militar, nunca tiene el mismo poder militar que los gobiernos anteriores. En las décadas que siguen a la Guerra Civil Galáctica, la facción centrista del gobierno presiona para conseguir un poder ejecutivo más sólido y mayor fuerza militar, en la misma línea que el Imperio. Este debate divide al Senado entre las facciones centrista y populista, y desemboca en la salida de la Nueva República por parte de los primeros, que prefieren un poder de corte dictatorial y se unen a la Primera Orden, con el líder supremo Snoke a la cabeza. Sin embargo, la Nueva República es demasiado lenta en reaccionar a esta amenaza, pues no se da cuenta de que la Primera Orden lleva

La galaxia remota

La Antigua República, el Imperio y la Nueva República son los mayores gobiernos de la galaxia, pero su influencia nunca se impone en todos los planetas. Su presencia se concentra en las regiones del Núcleo de la galaxia, donde el Estado de derecho tiene más precedentes. En los rincones más remotos, como los territorios del Borde Exterior, la afiliación es menos habitual. Los planetas republicanos del Borde Exterior sostienen que el Núcleo es objeto de favoritismos, lo cual crea en parte la tensión que conduce a la crisis separatista.

Muchos planetas exteriores al Núcleo se rigen por sindicatos criminales, el cártel del Hutt, monarcas independientes o consejos locales. El Imperio amplía sus reivindicaciones territoriales durante el mandato de Palpatine, pero la naturaleza anárquica de algunos mundos es tal que nunca sienten la presión del Imperio, y se convierten en un refugio para individuos que buscan la libertad (y beneficios libres de gravamen). Los ciudadanos ávidos de librarse de la burocracia lo hacen en lugares como la Ciudad de las Nubes, metrópolis demasiado pequeña como para atraer la atención del Imperio.

años preparándose desde las entrañas de las Regiones Desconocidas.

La Primera Orden y la Orden Final

Para cuando la Nueva República se percata de lo peligrosa que es la Primera Orden, ya es demasiado tarde. Esta fulmina de un plumazo el sistema Hosnian, el Senado Galáctico y casi toda la flota de la Nueva República con un solo golpe de su Estrella de la Muerte. La Resistencia, dirigida por la exsenadora Leia Organa, destruye la superarma, pero no puede enfrentarse sola a la Primera Orden.

La Primera Orden se parece mucho al Imperio del que nació. Sus armas, tropas y estructura de liderazgo son encarnaciones modernas de sus predecesoras imperiales, y muchas antiguas figuras imperiales permanecen a su servicio como oficiales de alto rango. Y detrás de ella no hay otro que Palpatine, el propio Darth Sidious. Gracias a un plan de contingencia que puso en marcha antes de su derrota en la batalla de Endor, el señor del Sith sobrevive en secreto.

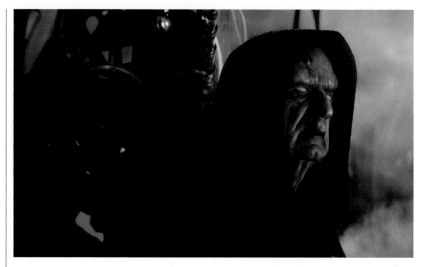

La Primera Orden es solo el primer paso de su plan para gobernar bajo el Imperio Sith, plan llamado también Orden Final. Desde el planeta Exegol, en las entrañas de las Regiones Desconocidas, se prepara para desatar su venganza contra la galaxia mediante el despliegue de una flota secreta de destructores estelares de clase Xyston. Esta Orden Final habría logrado su objetivo de no ser por la llegada de

El mal renacido El emperador Palpatine burla a la muerte en la batalla de Endor y gana tiempo para volver a la galaxia con su venganza final.

la Resistencia y de una flota de nuevos aliados que aplastaron el resurgir capitaneado por los Sith. La batalla de Exegol corona una lucha milenaria entre la dictadura Sith y la democracia galáctica. ■

UNA ERA MAS CIVILIZADA

LA REPÚBLICA GALÁCTICA

HOLOCRÓN

NOMBRE
República Galáctica

CAPITAL
Coruscant

MUNDOS DESTACADOS
**Alderaan; Corellia; Naboo;
Chandrila; Eriadu; Ryloth**

OBJETIVO
Gobierno democrático

ESTADO
**Extinto; transformado
en el Imperio**

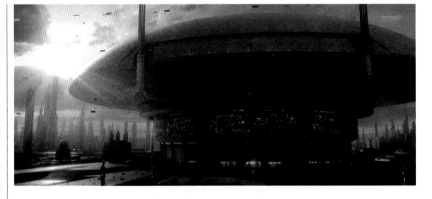

Gran Sala del Senado La cúpula del Senado domina la silueta del Distrito Federal de Coruscant.

La República Galáctica es el sistema de gobierno democrático que mantiene el orden de forma pacífica en la galaxia durante un millar de años antes de que la suplante el Imperio Galáctico a raíz de las Guerras Clon.

Su antecesora, que se ha dado en llamar «Antigua República», fue una civilización mucho más arcaica, y constituyó una era menos pacífica y tranquila. Fue entonces cuando los Jedi derrotaron a los Sith por primera vez, lo cual llevó a estos últimos a recluirse en la sombra durante un milenio.

El gobierno de la República recae en el Senado Galáctico, un cuerpo democrático de representantes elegidos de entre los diversos mundos miembros, los cuales se reúnen habitualmente para debatir sobre política y aprobar leyes en la Gran Sala del Senado, situada en el Distrito Federal de Coruscant. A su vez, el Senado está presidido por un canciller supremo elegido dentro de dicho organismo. El canciller cumple un mandato de cuatro años, tras los cuales el cargo se somete de nuevo a elecciones. Si resulta reelegido, podrá desempeñar un segundo mandato consecutivo, pero ese es el tiempo máximo del puesto. Si un canciller ya no fuera del agrado de la República, un senador con suficientes aliados políticos podría solicitar una moción de censura y conducir a unas elecciones inmediatas.

El Senado Galáctico se compone de representantes de mundos, sistemas y sectores; las diferentes poblaciones representadas y los distintos rangos de poder político entre sus constituyentes garantizan la diversidad representativa. En los últimos años de la República, ciertos gigantes del comercio han amasado tal poder que han logrado representación en el Senado. La Federación de Comercio, el Gremio de Comercio, la Alianza Corporativa y el Clan Bancario Intergaláctico, por ejemplo, pueden amoldar la legislación a su favor si presiden el Senado.

Esas grandes corporaciones son duchas en poner trabas al progreso y detectar lagunas en los códigos del gobierno para obtener más beneficios, y llenan las arcas de más de un senador corrupto para satisfacer sus deseos. La estancada burocracia de la República Galáctica no está bien dotada para detener los abusos de esos magnates; los pocos senadores a los que no tienen en plantilla son incapaces de frenar su ostensible avaricia. La paz engendra comodidad, la comodidad engendra autocomplacencia, y la autocomplacencia engendra corrupción.

La Orden Jedi mantiene la paz en la República. En épocas anteriores, esta tuvo un ejército permanente para sofocar los ataques de los sistemas remotos fuera de su seno. Sin embargo, a medida que pasa el »

Gran Sala del Senado Cientos de plataformas repulsoras cubren el interior de la cámara.

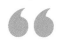

Yo soy el Senado.
Canciller supremo Palpatine

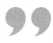

La era de la República

~25 000 ASW4	232 ASW4	24 ASW4	19 ASW4
Antigua República	**Estación Starlight**	**Cisma**	**Fin de la República**
Se forma la Antigua República.	Se lanza la estación Starlight como baliza del Borde Exterior.	Inicio de la crisis separatista.	Se declara el primer Imperio Galáctico.

1032 ASW4	32 ASW4	22 ASW4
Caída de los Sith	**Influencia corruptora**	**Las Guerras Clon**
Los Sith son derrotados y se restaura la República.	El canciller supremo Sheev Palpatine asciende al poder.	Estalla la guerra entre la República y los separatistas.

Guardia del Senado Los centinelas de ornado casco del Senado Galáctico montan estricta guardia.

Insignia de la República En los últimos años de la República Galáctica, el gobierno emplea dos emblemas en casi todo su patrimonio y equipamiento.

Gran Sello Galáctico
El emblema del Sello Galáctico adorna el podio del canciller en la Cámara del Senado.

Símbolo de la República Galáctica
Presente en toda la sociedad, tanto en el contexto militar como civil.

tiempo, disminuye la necesidad de tal cuerpo militar. Los sectores y sistemas estelares locales gestionan la defensa de sus territorios. Cuando lo precisan, solicitan consejo al Senado y piden ayuda a la Orden Jedi, que favorece la diplomacia y la pacificación frente a la agresión.

La eclosión de una crisis separatista y la existencia de ejércitos droides son grandes amenazas para la República, lo cual lleva a crear el Gran Ejército de la República. La Ley de Creación Militar es polémica. Muchos temen que la guerra sea inevitable, y su preocupación se ve pronto justificada.

La caída de la República

Alrededor de una década antes de las Guerras Clon, el maestro Jedi Sifo-

Ahora tengo la certeza de que la República ya no funciona.
Reina Amidala

Dyas encarga en secreto a los clonadores de Kamino que creen un ejército para la República. Cuando el hecho sale a la luz años después, la Orden Jedi muestra su total sorpresa: no hay documentación del acuerdo, y Sifo-Dyas lleva mucho tiempo muerto, por lo que no puede dar explicaciones. Lo cierto es que son los ardides de los señores del Sith Darth Tyranus y Darth Sidious los que provocan que ese ejército listo para el combate genere un conflicto que permitiría a los Sith dominar la galaxia.

El cazarrecompensas Jango Fett es la plantilla genética del ejército clon. Su ADN es la base para crear millones de soldados que compartirán su rostro, voz y talento guerrero. Los clones se han manipulado genéticamente para facilitar su instrucción y control, y su crecimiento se ha acelerado para que alcancen la madurez en una década. El caballero Jedi Obi-Wan Kenobi los descubre en el lejano Kamino mientras cumple otra misión. Cuando el Senado sabe de la existencia de un ejército clon, los senadores inquietos por la seguridad de la República solicitan de inmediato su uso contra las fuerzas separatistas.

El destino pone fin a ese debate cuando Obi-Wan Kenobi descubre que también los separatistas están

Despacho del canciller La oficina del canciller, aquí ocupada por el emperador Palpatine, se halla bajo el Senado.

creando ejércitos: infinitos droides de combate listos para atacar. El Senado vota para conferir poderes de emergencia al canciller supremo Sheev Palpatine a fin de que active el ejército en el acto, y luego para que gestione la consiguiente guerra. Y, en nombre de la seguridad, Palpatine ya nunca renunciará a esos poderes.

Parte del Senado, como Padmé Amidala, Bail Organa y Mon Moth-ma, prefiere negociar una solución pacífica para la guerra. Amidala llega incluso a mandar enviados secretos a los senadores separatistas. La guerra amenaza con arruinar a la República, hasta el punto de que Palpatine se hace con el control del Clan Bancario Intergaláctico para que la economía no se estanque. Su poder es tal que es capaz de seleccionar a un caballero Jedi –Anakin Skywalker– para que represente sus intereses en el Consejo Jedi.

Amidala y sus aliados del Senado presentan a Palpatine la petición de dos mil senadores, afines a ellos y muy preocupados por la acumulación de poder del canciller, a fin de impugnarlo. Palpatine ignora sus inquietudes, y los senadores plantan las semillas de lo que acabará siendo una rebelión. Palpatine se niega a renunciar a su autoridad tras la derrota del conde Dooku y el general Grievous, dirigentes separatistas, lo cual decide a los Jedi a arrestarlo. Sin embargo, el canciller vuelve las tornas, declara al Senado que ha habido un intento de golpe de Estado y activa la Orden 66, un plan de emergencia secreto encriptado en la biología de los clones que hace que ataquen a sus generales Jedi. Con el fin de las Guerras Clon, la derrota de los separatistas y la «rebelión» Jedi expuesta, Palpatine se halla en su apogeo político, y se sirve de ese impulso para anunciar reformas radicales en la estructura de la República, al tiempo que consolida su posición como su gobernante. Se declara emperador, y la República Galáctica deja de existir. La mayoría del Senado aplaude su gesto, ya sea porque cree en su promesa de paz y seguridad o porque el cambio le beneficia tanto como para no preocuparse ante ese sigiloso auge de autoritarismo. ∎

El Senado

La Gran Sala del Senado es una inmensa cúpula que alberga el auditorio donde se reúnen los representantes galácticos. Esta cámara circular tiene 1024 plataformas repulsoras: discos flotantes con asientos y podios alineados en las paredes donde se acomoda cada delegación. Cuando un senador desea hablar, la plataforma se separa de su anclaje y flota hacia el espacio abierto. En el centro de la sala hay una torre en cuya cima se sienta el canciller supremo y sus asistentes. La torre se repliega en una oficina bajo la Gran Sala, que hace las veces de despacho secundario del canciller supremo.

Cuando surge el Imperio, el Senado continúa activo –aunque ya no exista el cargo de canciller supremo–, y el gran visir, Mas Amedda, preside casi todas sus sesiones. Cuando se termina la Estrella de la Muerte, el emperador disuelve el Senado y nombra a sus gobernadores regionales representantes de los sistemas estelares.

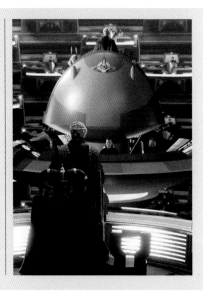

NOBLE VISIONARIA
PADMÉ AMIDALA

HOLOCRÓN

NOMBRE
Padmé Amidala

ESPECIE
Humana

MUNDO NATAL
Naboo

AFILIACIÓN
**Casa Real de Naboo;
Senado Galáctico**

CUALIDADES
Diplomacia; liderazgo

OBJETIVO
**Paz y prosperidad
para la galaxia**

Padmé Amidala lleva una vida dedicada a servir a los demás, ya sea como miembro de la realeza o como política. Nacida como Padmé Naberrie en Naboo, un tranquilo planeta del Borde Medio, ya de niña muestra su inclinación por el servicio público. De joven se une a su padre y a un amigo de la familia, Onaconda Farr, en una misión de asistencia que tiene como objetivo salvar del desastre ecológico a la población de Shadda-Bi-Boran, mundo del Borde Exterior. También desempeña el papel de aprendiz de legisladora de Naboo y representa a su planeta natal en la capital galáctica, Coruscant, junto a otros jóvenes con aptitudes políticas de muchos sistemas de la galaxia.

Gracias a su experiencia cívica, es elegida reina de Naboo a los catorce años de edad, por lo que se convierte en la persona más joven que haya ocupado ese cargo. Como manda la tradición, adopta un nuevo nombre –Amidala–, y sirve sin descanso a Naboo durante una de las épocas más duras de su historia. Durante su reinado, la Federación de Comercio bloquea y después invade el planeta para forzar un acuerdo sobre las rutas mercantiles. Amidala negocia entonces una alianza con los gungan, la especie nativa de Naboo, para liberarse de la Federación. Tras siglos de tensiones entre los gungan y los colonos humanos, esa colaboración forja una paz que dura décadas.

Una política pacífica

Cuando acaba su mandato como reina, Amidala acepta una oferta de la nueva soberana, Réillata, para representar a Naboo en el Senado

Traje de combate Los voluminosos trajes reales de Naboo suelen ser resistentes a los blásteres y ocultan artilugios.

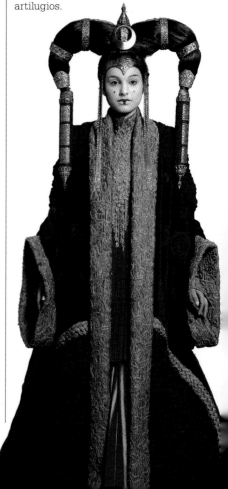

El fin de una era

Padmé dedica casi toda su vida a procurar el bien a desconocidos, y al final es víctima del mal de quien tiene más cerca. Su matrimonio secreto con el Jedi Anakin Skywalker acaba en tragedia cuando su esposo se entrega al lado oscuro de la Fuerza. Anakin ayuda a Darth Sidious a destruir la República a la que sirve Padmé, poniendo fin así a la democracia que ella ha protegido con tanto ahínco.

El antiguo maestro de Anakin, Obi-Wan Kenobi, escolta a Padmé, embarazada, hasta un centro médico. Allí, Padmé da a luz a gemelos, a quienes llama Luke y Leia. Por desgracia, ella muere poco después. Miles de habitantes de Naboo asisten a su funeral para honrar a su antigua reina y sus incontables contribuciones en favor de la paz y la unidad tanto en su planeta como en toda la galaxia.

Galáctico, y se alía con los senadores Bail Organa y Mon Mothma en oposición al canciller. La brillante dirigente se pone enseguida manos a la obra en ese nuevo cargo, que le permite servir no solo a su pueblo de Naboo, sino a causas de individuos de toda la galaxia. Su primera ley, la Moción de Cooperación del Borde Medio, salva a millones de seres en Bromlarch. Después actúa como miembro del Comité Lealista y ayuda a proteger la República del creciente peligro de la crisis separatista. Se opone con firmeza a la creación de un ejército de la República, y reconoce que la Ley de Creación Militar solo acarreará conflictos. Diez años después de la crisis de la Fe-

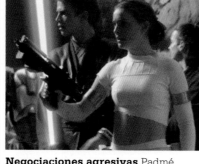

Negociaciones agresivas Padmé siempre trata de dar con una solución pacífica al desacuerdo, pero recurre al bláster cuando hace falta.

deración de Comercio en Naboo, un atentado frustrado contra su vida a cargo de la infame cazarrecompensas Zam Wesell desvela la verdadera intención de los separatistas: la movilización de un ejército droide para destruir la República. Ello provoca el inicio de las Guerras Clon, que paradójicamente colocan a Padmé en el centro de la contienda que tanto ha luchado por evitar.

Una galaxia en guerra

A pesar de los repetidos atentados contra su vida, Amidala continúa brindando su servicio público con valentía. Ella y el canciller Sheev Pal-

patine proceden del mismo mundo, pero su actitud hacia el poder es totalmente opuesta. Padmé rechaza una oferta para modificar el proceso político y permitirle permanecer en el poder como reina, pero Palpatine acepta sin reparos la autoridad adicional que le ofrece el Senado de la República.

Mientras las Guerras Clon hacen estragos, Amidala está muy preocupada por el mandato sin precedentes de Palpatine y sus irrenunciables poderes de emergencia. A pesar de su heroico servicio al Senado en misiones por toda la galaxia, su postura pacifista la enfrenta a los senadores partidarios de la guerra, entre los que se hallan los kaminoanos, que se benefician de la producción de tropas clon. Impertérrita, Padmé trata de encontrar soluciones diplomáticas para poner fin al conflicto con los separatistas, incluidas negociaciones directas con los políticos separatistas hastiados de la guerra. No obstante, la paz siempre la esquiva, pues ignora que el propio Palpatine es quien frustra sus tentativas en secreto.

Cuando por fin Palpatine se declara emperador, Amidala ve la situación tal como es: el fin de la larga democracia de la República. ∎

Así es como muere la libertad: con un estruendoso aplauso.

Senadora Padmé Amidala

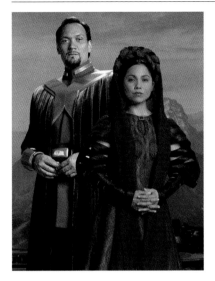

REALEZA REBELDE
BREHA Y BAIL ORGANA

HOLOCRÓN

NOMBRE
Breha y Bail Organa

ESPECIE
Humana

MUNDO NATAL
Alderaan

AFILIACIÓN
**Casa Real de Alderaan;
República; Alianza Rebelde**

OBJETIVO
**Paz y libertad para
la galaxia**

ESTADO
**Muertos en la destrucción
de Alderaan**

Breha y Bail Organa, en comparación con otros miembros de la élite gobernante, rompen el molde, pues ambos están igual de comprometidos con su pueblo y con las vicisitudes de toda la galaxia. Estos compasivos dirigentes de Alderaan brindan un liderazgo insólito en las postrimerías de la República y los oscuros tiempos del Imperio. Breha atiende asuntos de su planeta natal, mientras que Bail representa a Alderaan en el Senado Galáctico y luego se convierte en un político destacado de la Alianza Rebelde. En los últimos días de la República, es un amigo habitual de los caballeros Jedi. Oculta a Yoda y a Obi-Wan Kenobi cuando Palpatine declara traidores a todos los Jedi, gracias a lo cual los dos maestros Jedi escapan a la purga de la Orden 66. Los Organa también acceden a adoptar a Leia, hija de su difunta amiga Padmé Amidala y del recién nombrado Darth Vader.

Durante la era imperial, Bail y Breha crean en secreto una Alianza unificada a base de organizar a muchas células rebeldes, que reclutan con la ayuda de agentes llamados Fulcrum, o bien invitando a aliados potenciales a banquetes en su palacio. Breha también se ocupa de las finanzas de su planeta, y desvía dinero clandestinamente a varias células rebeldes y envía ayuda a todo planeta bajo el yugo imperial. Su incansable labor en la creación y organización de los grupos que se convertirán en la Alianza Rebelde es crucial para sus futuras victorias. Bail y Breha mueren cuando el Imperio destruye Alderaan, pero su espíritu rebelde sigue vivo en Leia. Se erigen estatuas en su honor, pero su legado más duradero serán Leia y la Alianza Rebelde que ayudaron a forjar. ∎

Princesa de Alderaan Los Organa educan a Leia para que sea una diligente soberana.

¿Crees que finalmente admitirán que solo se puede derrotar al Imperio mediante acción directa?
Breha Organa

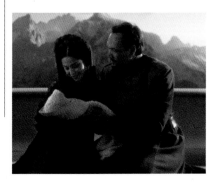

POLITICA REBELDE
MON MOTHMA

HOLOCRÓN

NOMBRE
Mon Mothma

ESPECIE
Humana

MUNDO NATAL
Chandrila

AFILIACIÓN
**República; Alianza Rebelde;
Nueva República**

OBJETIVO
**Restauración de
la democracia**

ESTADO
**Canciller retirada de
la Nueva República**

Dirigir una rebelión es muy arriesgado e incierto. Sin embargo, el eterno compromiso de Mon Mothma con la paz y su inquebrantable moral son sólidos cimientos sobre los que forjar una oposición oficial al Imperio Galáctico. Durante toda la existencia de la Alianza Rebelde, Mothma es un modelo de liderazgo político ínte-gro que guía a la Rebelión hacia su triunfo final.

Como senadora de la República Galáctica, presiona para dar una salida pacífica a las Guerras Clon y trabaja como miembro activo del Comité Lealista, dedicado a mantener la democracia que el canciller Palpatine mina tan insidiosamente. Sirve en el Senado Imperial hasta que la tachan de traidora por denunciar el papel del Imperio en la masacre de Ghorman. En su condición de prófuga, ofrece una declaración pública y funda de forma oficial la Alianza para Restaurar la República, y, aunque aboga por defenderse, le preocupa la guerra sin cuartel, lo cual la enfrenta a los sectores más militaristas de la Rebelión. Después de la muerte de Bail Organa, Mothma es la principal dirigente política durante la Guerra Civil Galáctica hasta la derrota del emperador en la batalla de Endor.

La canciller Mothma
Ya sin el emperador, la Alianza se declara como Nueva República y elige a Mon Mothma como canciller suprema para que gobierne durante ese tumultuoso periodo e imponga el orden tras la guerra. Mothma opta por la desmilitarización y la automatiza-ción del ejército restante. Asimismo, se inclina por la indulgencia para los eximperiales, y firma el Concordato Galáctico, un tratado de paz entre la Nueva República y los remanentes imperiales. Motivada por el anhelo de que el nuevo gobierno no sea tan tiránico como el caído, sirve como líder electo hasta que se ve obligada a dejar el cargo por enfermedad.

En resumen, podría decirse que el idealista compromiso de Mothma con la paz y la desmilitarización de la Nueva República dejó al gobierno desvalido para enfrentarse a la Primera Orden años después. Por desgracia, las creencias que la ayudaron a ganar la Guerra Civil Galáctica contribuyeron al auge de la Primera Orden. ∎

Decisiones difíciles Enfrentados a una superarma imperial, los líderes de la Alianza deciden el destino de la galaxia.

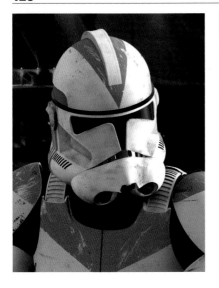

LEGIONES DE PODERIO
LAS TROPAS CLON

HOLOCRÓN

NOMBRE
Varios números de identificación (algunos clones adoptan apodos)

ESPECIE
Humana (clon)

MUNDO NATAL
Kamino

AFILIACIÓN
República; Imperio

MEJORAS
Crecimiento rápido; instrucción en combate

ADN ORIGINAL
Jango Fett

Durante gran parte de su historia milenaria, la República carece de ejército permanente. Los Jedi mantienen la paz y ayudan a imponer la ley y, al no enfrentarse a amenazas militares a gran escala, no hay necesidad de una fuerza centralizada. Pero, en la crisis separatista, el gobierno cambia de opinión al descubrir a todo un ejército de clones listo para servir.

Los clonadores de Kamino crean esos excelsos soldados a escala industrial en sus modernas instalaciones de la galaxia remota, supuestamente por orden del maestro Jedi Sifo-Dyas. Los ejércitos mecánicos de los separatistas suelen superarlos en número, pero la inteligencia e instrucción superior de los clones eclipsa la programación de los droides de combate.

La creación de un ejército mejor

Los clones, hechos para luchar, reciben un exhaustivo entrenamiento que incluye destreza física, tácticas de combate y puntería. Cada uno es físicamente idéntico al donante de la muestra, el cazarrecompensas Jango Fett. Gracias a su ADN modificado, los clones crecen al doble de velocidad que un humano corriente, con lo cual están listos para el combate en la mitad de tiempo. En la época de las Guerras Clon, la primera tanda de clones ha recibido diez años de instrucción a tiempo completo.

Pese a usar la mejor tecnología de clonación, se dan mutaciones genéticas, pero los clones con mutaciones convenientes se destinan a servicios especializados. Conforme la guerra va haciendo estragos, queda claro

que, aunque los clones comparten el mismo ADN, muestran un asombroso grado de individualismo, adoptan nombres y modifican su aspecto para reflejar su personalidad.

Un rasgo que distingue a los soldados del Gran Ejército de la República de otros cuerpos militares de la época es la blanca armadura de su infantería. Esta, que los cubre prácticamente de pies a cabeza, los protege de entornos hostiles, de muchas armas de combate cuerpo a cuerpo y de disparos bláster, y reduce su exposición al vacío del espacio. Las armas pequeñas de factura estándar derivan de la serie de rifles y carabinas bláster DC-15, un tipo de armas adaptables y fiables. Para tareas más

Mirad a vuestro alrededor. Todos somos iguales: mismo corazón, misma sangre.
CT-5555, alias «Cincos»

Rangos y comandantes

Los Jedi son los principales generales del Gran Ejército de la República, pero las tropas clon tienen su propia jerarquía. Los sargentos suelen comandar escuadrones de nueve soldados, y los tenientes dirigen un pelotón compuesto por múltiples escuadrones. Dichos pelotones obedecen a un capitán que responde ante el comandante clon, que suele ser el clon de más alto rango de una unidad llamada legión. En las largas campañas de las Guerras Clon, los comandantes suelen establecer relaciones de confianza con sus generales Jedi.

Como líder del 212.º Batallón de Ataque, el comandante Cody sirvió junto al maestro Obi-Wan Kenobi durante todo el conflicto, incluidas las batallas de Christophsis, Teth, Ryloth, Saleucami, Utapau y la segunda invasión del planeta Geonosis. El comandante Wolffe, del 104.º Batallón, sirvió al maestro Plo Koon, y el comandante Bly dirigió al 327.º Cuerpo Estelar para la Jedi Aayla Secura.

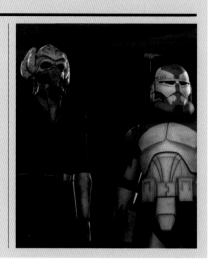

especializadas, algunos clones reciben entrenamiento y equipo específicos, como armas antivehículos o armaduras adaptadas al clima. Los clones más brillantes se destinan al servicio especial y desempeñan cargos como el de Comando de Reconocimiento Avanzado (soldados ARC) o Comando de la República. Trabajan en pequeñas unidades que ejecutan misiones decisivas. La República dota a estas unidades únicas de armaduras especializadas que reflejan sus especiales cometidos.

Una orden sin corazón Durante el ataque al Templo Jedi, dos soldados matan a un padawan a tiros y sin piedad.

La Orden 66

A petición de Sidious, a cada clon le instalan un chip inhibidor cuando es un embrión. Esto se mantiene en secreto, ya que esos chips tienen un nefasto objetivo: cuando los invocan, los clones están programados para traicionar a sus comandantes Jedi. Esta directriz, llamada Orden 66, se activa al finalizar las Guerras Clon, y los clones destruyen casi en el acto a la Orden Jedi, lo cual permite a Sidious declararse emperador.

En el Imperio, los clones siguen siendo la espina dorsal del ejército, y algunos sirven incluso en la Guardia Real, que protege al emperador. No obstante, debido a su rápido envejecimiento y a la llegada de reclutas de nacimiento natural atraídos por la propaganda imperial, las tropas clon van siendo suprimidas gradualmente tras las Guerras Clon. Al no ser necesarios para el concreto fin para el que fueron entrenados, muchos se retiran. Pero su legado no se olvida pronto, pues las tropas de asalto que los remplazan se ven a menudo por toda la galaxia. ∎

Armadura rediseñada En plenas Guerras Clon, los kaminoanos introducen una nueva armadura.

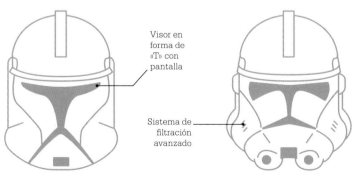

Visor en forma de «T» con pantalla

Sistema de filtración avanzado

Cascos de Fase I Estos cascos de soldado clon, inspirados en la armadura de Jango Fett, tienen sistemas de soporte vital.

Cascos de Fase II Son más cómodos y pueden personalizarse más que los anteriores.

COMANDANTE CLON
CAPITÁN REX

HOLOCRÓN

NOMBRE
CT-7567 «Rex»

ESPECIE
Humana (clon)

MUNDO NATAL
Kamino

AFILIACIÓN
República; Alianza Rebelde

RASGOS DESTACADOS
Hábil líder; guerrero altamente cualificado

Algunos clones, entre millones nacidos iguales en todo, descuellan entre el resto. Esto se debe a que algunos destacan por su liderazgo o sus habilidades de combate; otros, por el valor que infunden a sus tropas o las relaciones que establecen con otros líderes. En el caso de Rex, es la suma de todas esas cosas.

Durante las Guerras Clon, Rex es un capitán de la 501.ª Legión Jedi del general Anakin Skywalker, y forja una íntima relación con el Jedi y su padawan, Ahsoka Tano. Sirve con mérito en las batallas de Arantara, Christophsis, Anaxes, Saleucami y muchas más. En Umbara, dirige un golpe para arrestar al traidor general Jedi Pong Krell y protege a sus hombres evitando una matanza inútil.

En los últimos días de la guerra, se reúne con Ahsoka, que ha abandonado la Orden Jedi, para dar fin al gobierno de Maul en Mandalore. Rex dirige la 332.ª Compañía, creada a partir de la 501.ª, para luchar en esta batalla junto a Ahsoka, en cuyo honor la unidad pinta sus cascos. Cuando se da la Orden 66 a bordo de su destructor estelar, Rex se vuelve contra Tano, pero esta lo incapacita y le extrae el chip inhibidor. Luego ambos trabajan juntos para escapar de la nave. Tras fingir su muerte, huyen al exilio.

Rebelión
Años después, Rex abandona su retiro en Seelos, donde caza a los monstruosos joopas, para servir de nuevo junto a Ahsoka, que ahora es una reclutadora rebelde. Rex se une al Escuadrón Fénix, participa en la liberación de Lothal y en la batalla de Endor, y una y otra vez demuestra que, a pesar de envejecer rápido, su lealtad a Tano y su entrega a la lucha con honor no han decaído con los años. ∎

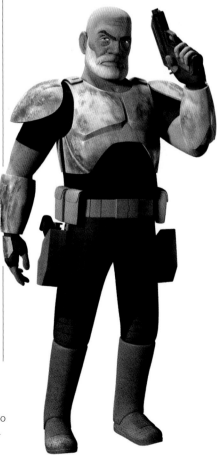

Aún en forma Años después de las Guerras Clon, Rex se une de nuevo a un ejército. Los rebeldes precisan de su talento estratega y su destreza en artes marciales.

CRUELDAD IMPERIAL
GRAN MOFF TARKIN

HOLOCRÓN

NOMBRE
Wilhuff Tarkin

ESPECIE
Humana

MUNDO NATAL
Eriadu

AFILIACIÓN
República; Imperio

OBJETIVO
Imponer el orden en la galaxia mediante el miedo y la fuerza militar

ESTADO
Muerto en la batalla de Yavin

Nacido en una familia rica pero curtida, Tarkin supera pruebas de supervivencia a una edad muy temprana en su planeta, que debe proteger del desgobierno. Pronto aprende que la crueldad es una herramienta útil para prosperar en una galaxia peligrosa. Conoce al futuro emperador imperial Sheev Palpatine durante la Cumbre de Comercio de Eriadu, donde Palpatine sugiere la transición del capacitado Tarkin a la política. Siguiendo su consejo, Tarkin sirve por un tiempo como gobernador de Eriadu. Cuando estallan las Guerras Clon, se une al ejército de la República, y pronto asciende al rango de almirante.

En los albores del Imperio, el emperador lo nombra moff y le encarga supervisar un sector galáctico. Con la crueldad que lo caracteriza, Tarkin se aplica a fondo en sofocar sublevaciones, aplasta las rebeliones de Mon Cala y Antar 4, y funda la Iniciativa Tarkin, entregada a la creación de superarmas. Finalmente, es nombrado gran moff de los Territorios del Borde Exterior para lidiar con la célula rebelde de Berch Teller. Después supervisa un ambicioso plan para ampliar el dominio imperial en el Borde Exterior. La actividad insurgente en Lothal es una mancha en su historial casi inmaculado, pues allí sus métodos brutales no consiguen erradicar la rebelión.

Tarkin tiene una fe ciega en la Estrella de la Muerte, pero se mantiene lo suficientemente al margen del proyecto como para que no lo culpen de sus incontables retrasos. Cuando se asegura de que el superláser funciona, asume el mando y se lleva el mérito. Ya con el arma, espera aplastar

La confianza del emperador Junto con Darth Vader, Tarkin es un miembro vital del círculo íntimo de Palpatine.

toda resistencia y expandir el Imperio mediante el miedo. Pero su soberbia es su perdición. Se niega a evacuar la Estrella de la Muerte cuando cae ante la Alianza Rebelde en Yavin, pues cree que está a punto de triunfar sobre la Rebelión. Su sanguinario auge acaba con la destrucción de la superarma, lo cual lleva a que los líderes imperiales debatan durante años sobre la validez de la estrategia de poder de Tarkin. Aunque, pese a sus debates, en cuatro años ya tienen otra Estrella de la Muerte plenamente operativa. ∎

REBELDES POLITICOS
LOS SEPARATISTAS

HOLOCRÓN

NOMBRE
**Confederación de
Sistemas Independientes**

JEFE DE ESTADO
Conde Dooku

CAPITAL
Raxus

OBJETIVO
Separarse de la República

ESTADO
**Vencido en las Guerras Clon
y reabsorbido por el Imperio**

Líderes separatistas El conde Dooku, flanqueado por Poggle el Menor y Nute Gunray, observa la arena Petranaki, en Geonosis, al inicio de las Guerras Clon.

El gran peligro para la República Galáctica son sus sistemas descontentos, inspirados por la promesa de libertad y prosperidad que ofrece el conde Dooku de Serenno, antiguo maestro Jedi. La Confederación de Sistemas Independientes –también llamados separatistas– quiere abandonar la República para crear su propio gobierno. No sospecha que en su intento de alcanzar la independencia conducirá a una guerra que no puede ganar y dará pie a un régimen mucho más implacable que acabará remplazando a la República de la que quiso huir.

Es fácil atribuir la eclosión de la crisis separatista a las maquinaciones de los Sith, pero la crítica de los separatistas contra la República es genuina. El gobierno ineficaz, los elevados impuestos y la percepción de los favoritismos hacia los Mundos del Núcleo frente a sus homólogos del Borde Exterior hacen que muchos sistemas se muestren receptivos ante la promesa de un nuevo gobierno por parte del conde Dooku. Ese descontento se cuece durante décadas; Dooku solo aprovecha la ocasión de convertir esa disidencia en deslealtad. Para muchos, su Discurso de Raxus, un mitin cáustico que enumera sus críticas a la República, resume la verdad, lo cual le granjea miles de seguidores para su causa. En el

Consejo oculto Tras la muerte del conde Dooku, el Consejo Separatista se oculta en Utapau bajo la protección del general Grievous.

periodo previo a la batalla de Geonosis, sistema tras sistema le prometen lealtad, y la salida de esos miembros despierta múltiples reacciones en el Senado de la República. Mientras el Comité Lealista trata de buscar una salida pacífica a la crisis, cada vez más facciones militaristas piden la creación de una fuerza armada para defenderse contra una posible amenaza separatista. Ese debate bélico solo sirve para avivar más las llamas,

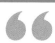

Investido de esta autoridad, mi primera decisión es la de formar un ejército al servicio de la República para hacer frente a la amenaza de los separatistas.
Canciller Palpatine

y conduce a un conflicto generalizado entre los separatistas y la República llamado Guerras Clon. Muchos de los separatistas se identifican con sus sistemas estelares, pero la Confederación de Sistemas Independientes es única; incluye un número desproporcionado de entidades empresariales, como la Alianza Corporativa, el Gremio del Comercio, el Clan Bancario Intergaláctico, la TecnoUnión, la Asamblea Minorista y la Federación de Comercio. Dichas corporaciones, atraídas por la falta de regulación que brindará mayores beneficios, ponen sus vastos recursos al servicio de la causa. La Confederación **»**

Cronología separatista

42 ASW4
Jedi caído
Dooku deja la Orden Jedi para convertirse en el conde de su planeta natal, Serenno.

22 ASW4
Batalla de Geonosis
Las Guerras Clon empiezan con un ataque a las fábricas de drones de Geonosis.

21 ASW4
Invasión de Kamino
Los separatistas tratan de desbaratar la producción de clones de la República.

24 ASW4
Discurso de Raxus
El vehemente discurso de Dooku inspira a los sistemas a abandonar la República.

21 ASW4
Negociaciones socavadas
Las senadoras Amidala y Bonteri abordan conversaciones de paz, pero Dooku las sabotea.

19 ASW4
Fin de la guerra
Sidious traiciona a Dooku, Grievous y al Consejo Separatista, y pone fin a la guerra con una sola orden.

depende de sus notables cuerpos de seguridad privados, cuyos ejércitos de droides de combate, flotas de naves estelares y hordas de unidades blindadas son un formidable rival para el ejército de clones de la República. El apoyo de algunas de estas empresas a la Confederación de Sistemas Independientes es un secreto a voces. A lo largo de la guerra, la Federación de Comercio permanece leal de forma oficial a la República y, al declararse neutral, conserva un escaño en el Senado Galáctico, pese al evidente despliegue de sus ejércitos de droides para los separatistas.

Al final, todos los separatistas sufren a causa de su elección. Y es que no imaginaban que la guerra estaba orquestada por Sidious –el canciller Palpatine– y Dooku, también conocido como el aprendiz Darth Tyranus. En cuanto Sidious asume el pleno control de la República, pone fin a la guerra y somete a los sistemas separatistas. Algunos de ellos, situados en los márgenes de la galaxia, siguen resistiendo, y otros acaban uniéndose a la Rebelión, pero la mayoría se convierten en reacios ciudadanos del Imperio y aceptan su destino tras haber sufrido ya demasiado a cambio de muy poco.

Cuerpos militares

Tras declararse la Confederación, el ejército separatista está listo para la guerra gracias a los cuerpos de seguridad droides de los empresarios que lo apoyan. Las fundiciones, desde Geonosis hasta Akiva y más allá, producen droides por millones, que superan con mucho en número a sus adversarios clonados. En tierra, las filas se llenan de los droides de combate B1 que la Federación de Comercio hizo famosos. Y, aunque individualmente no destacan como soldados, en gran número pueden arrollar a las unidades clon e incluso a los caballeros Jedi. La fabricación de droides más capaces y especializados, como los de combate B2, los des-

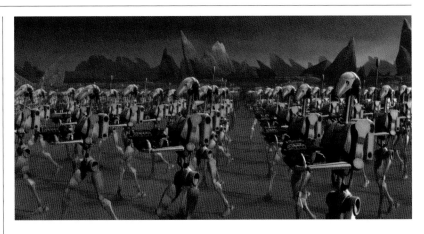

tructores droidekas y los de mando, es más cara y limitada. Otras entidades corporativas despliegan a su vez sus unidades, como el tridroide de la TecnoUnión, los droides araña del Gremio de Comercio, los droides Hailfire del Clan Bancario y los tanques droide NR-N99 de la Alianza Corporativa. Los soldados biológicos, tanto las milicias locales y los cuerpos de defensa como los de Umbara y Geonosis, componen una fracción reducida del ejército global, pero también se unen al movimiento separatista.

El conde Dooku supervisa la estrategia militar, y recluta al sanguinario y veterano general Grievous para que dirija el ejército droide. Distintos oficiales no droides ocupan otros puestos de alto rango, como el general Whorm Loathsom en

Los gremios se preparan para la guerra; de eso no hay duda.
Bail Organa

Batalla de Malastare Los ejércitos droides, que superan en número a los clones de la República, arrollan a su enemigo en Malastare y otros horizontes.

Christophsis, el almirante Trench en la armada, Riff Tamson en Mon Cala y Lok Durd, que siente gran interés por el desarrollo de armas especiales. Los droides tácticos ayudan con el análisis en el campo de batalla y desempeñan cargos de liderazgo cuando no hay oficiales biológicos disponibles.

Liderazgo político

A lo largo de la guerra, el conde Dooku es el líder público del movimiento separatista, pero responde en secreto ante su maestro Sith, Darth Sidious. Astuto y carismático, Dooku gestiona activamente la dirección política y militar del movimiento. Su álter ego como señor del Sith es apenas conocido, pero en muchas ocasiones se ve obligado a intervenir en persona para influir en la guerra con su espada de luz por si fallaran sus subalternos.

Desde el punto de vista oficial, la Confederación elige un Parlamento con Dooku como presidente para legislar sobre asuntos que afectan a sus sistemas. Pero, en privado, Dooku dirige un consejo de grandes líderes separatistas. Las corporaciones que financian su guerra en la clandestinidad obtienen codiciados puestos en el consejo, al igual que sus primeros partidarios, como Po Nudo de Ando y Tikkes, un quarren de Mon Cala.

Parlamento separatista

La Confederación de Sistemas Independientes está insatisfecha por la ineficacia de la República, pero decide replicar su sistema representativo mediante el establecimiento de uno propio. El Parlamento Separatista funciona de un modo muy semejante al de su homólogo republicano, pues permite a los representantes de sus mundos debatir y votar leyes y mociones, aunque sin la aplastante burocracia, los tratados y la intromisión corporativa que asedian al Senado Galáctico.

El conde Dooku preside el Parlamento con la ayuda de Bec Lawise, líder del Congreso Separatista y representante íntegro que ignora las tramas siniestras de Dooku. Muchos de los senadores son veteranos de la República con mucha experiencia, y algunos apoyan la negociación con sus antiguos colegas para encontrar una solución pacífica a las Guerras Clon. Su resolución la presenta Mina Bonteri, de Onderon, la amiga y mentora de Padmé Amidala, pero Dooku manda matarla para evitar que triunfen las negociaciones de paz.

Para crear aún más descontento en la República, Dooku pacta alianzas con algunas de las facciones más dudosas de la galaxia, como un clan de mandalorianos partidarios de la guerra llamados la Guardia de la Muerte y el Imperio esclavista zygerriano. La Guardia de la Muerte espera que su alianza acabe con el gobierno de la duquesa pacifista Satine Kryze en su planeta Mandalore, mientras que los zygerrianos ansían el regreso de la esclavitud, ahora prohibida por la República dentro de sus fronteras.

La caída de la Confederación

Tras años de contienda, las esperanzas separatistas de ganar la guerra empiezan a menguar. Efectúan un ataque desesperado contra la capital de la República en un intento de capturar al canciller supremo para forzar un acuerdo. Durante la batalla, matan al conde Dooku, al que ha traicionado su maestro, quien ha estado controlando ambos bandos del conflicto. Entonces, Darth Sidious traiciona al general Grievous y al Con-

sejo Separatista, y ordena desactivar el ejército droide. Las Guerras Clon acaban sin necesidad de un tratado, un fin insatisfactorio para los sistemas separatistas, que no tienen más remedio que someterse al dominio del recién declarado Imperio. Casi todas las corporaciones que componen el ejército droide continúan bajo el nuevo régimen, y los vestigios de su antigua gloria, los droides de combate, permanecen durante décadas en talleres de droides o al servicio de piratas y partisanos. ◼

Símbolos separatistas Los miembros corporativos de la Confederación tratan de ocultar sus contribuciones a la guerra mediante el remplazo de sus logos por el emblema de la Alianza Separatista.

Confederación de Sistemas Independientes Este icono hexagonal adorna el equipo y las naves unidos bajo el emblema separatista.

TecnoUnión Gremio de casas de tecnología dirigido por Wat Tambor. Provee de droides de combate a la Confederación.

Federación de Comercio Este logo, en su día vinculado al comercio y el transporte, se convierte en sinónimo de guerra.

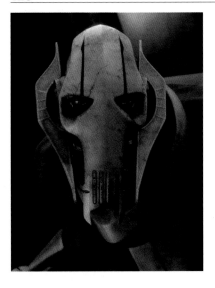

TIRANO CIBORG
GENERAL GRIEVOUS

HOLOCRÓN

NOMBRE
General Grievous

ESPECIE
Kaleesh

MUNDO NATAL
Kalee

AFILIACIÓN
Separatistas

HABILIDADES
Cuerpo de aleación de duranio y mejoras cibernéticas que le confieren reflejos superiores; cuatro brazos mecánicos; pies magnéticos

OBJETIVO
Destrucción de los Jedi

De todos los temibles combatientes de las Guerras Clon, tal vez ninguno infunda más terror en el corazón de los soldados de la República que el general Grievous, taimado y sanguinario dirigente militar del ejército droide separatista y entregado cazador de caballeros Jedi.

Este señor de la guerra kaleesh remplaza poco a poco sus miembros biológicos por otros mecánicos mejorados, hasta que solo conserva sus órganos vitales, su cerebro y sus ojos originales. Dichas mejoras convierten a un guerrero ya de por sí competente en una máquina de matar casi imparable en el campo de batalla, pues le confieren habilidades que eclipsan las de cualquier soldado corriente.

Grievous no usa la Fuerza, pero sus agudizados sentidos, la precisión de sus miembros mecánicos y la instrucción que recibe del señor del Sith Dooku le permiten combatir con espadas de luz. Sus dos brazos se dividen en cuatro, por lo que puede blandir hasta cuatro espadas a la vez. A diferencia de sus enemigos Jedi, él usa además un bláster DT-57, de modo que aprovecha toda la tecnología a su alcance.

Sin embargo, sus habilidades no son solo físicas. Su máscara oculta a uno de los estrategas militares más astutos de la época, y además no teme retirarse cuando las cosas vienen mal dadas. De hecho, a menudo huye para evitar que lo capture la República, y así vive para seguir luchando.

El conde Dooku atiende asuntos de Estado para la Confederación de Sistemas Independientes, mientras que el general Grievous se ocupa de la ejecución militar. Sus motivaciones parecen puramente personales, ya sea el orgullo de dirigir al mayor ejército de droides que la galaxia haya visto jamás o su sed de aniquilar a los Jedi. Suele comandar batallas navales desde su acorazado insignia, *Mano Invisible*, pero su brutalidad y experiencia guerrera deslumbran en el combate cuerpo a cuerpo. Suele comandar desde el frente, y emplea sus habilidades físicas mejoradas para atacar a las tropas enemigas.

Con frecuencia le decepciona que el ejército droide no esté a la altura de sus exigencias, y no teme demostrar su frustración mediante un cruel castigo físico.

Descansaré cuando todos los Jedi hayan muerto.
General Grievous

Enemigos habituales

A lo largo de las Guerras Clon, el general Obi-Wan Kenobi, estratega y sabio Jedi, es la némesis del general Grievous. Sus espadas se encuentran en muchas ocasiones, entre ellas en el duelo a bordo del *Malevolencia*, crucero de combate y superarma de Grievous; a bordo del crucero *Steadfast*, en el sistema Saleucami; en la nave de mando de Kenobi, cerca de Florrum, y sobre Coruscant, hacia el final de la guerra.

El general está a punto de derrotar a Kenobi en múltiples ocasiones, pero es el Jedi quien finalmente vence al separatista en Utapau. Tras una dramática persecución por Pau City, Kenobi dispara el bláster del propio Grievous contra él y le da de lleno en los órganos vitales, y así lo poco que quedaba de su cuerpo original acaba siendo su perdición.

Una vena asesina

Grievous se cree un guerrero superior a los Jedi y anhela demostrarlo en combate. Al final de la guerra, se rumorea que ha capturado o asesinado a docenas de Jedi, entre ellos al maestro Neebo y a Nahdar Vebb, recién nombrado caballero, que localiza la fortaleza personal de Grievous en Vassek 3 pero cae ante el bláster oculto del general durante un duelo. Los Jedi consideran cobardes esas taimadas tácticas, pero Grievous carece de tales nociones sobre el honor.

Más bien al contrario, pues se enorgullece de su creciente colección de trofeos de guerra: las espadas de luz de sus enemigos vencidos y las trenzas de los padawans derribados en la flor de la vida.

Esa vena despiadada va más allá de los Jedi, pues mata en persona al general gungan Tarpals en Naboo y masacra a las Hermanas de la Noche de Dathomir. Allí no muestra piedad mientras aniquila a todo un clan de brujas y deja solo a un par de supervivientes.

Después de años de terror imparable, su vena asesina muere cuando Darth Sidious lo traiciona y desvela a los Jedi su escondrijo en Utapau para no dejar cabos sueltos. Acorralado por el maestro Obi-Wan Kenobi cuando trata de huir en su caza, *El Desalmado*, al fin Grievous da con su igual. ∎

Audaz Después de descender de una elevada pasarela, el valiente general Obi-Wan Kenobi se bate en duelo con Grievous.

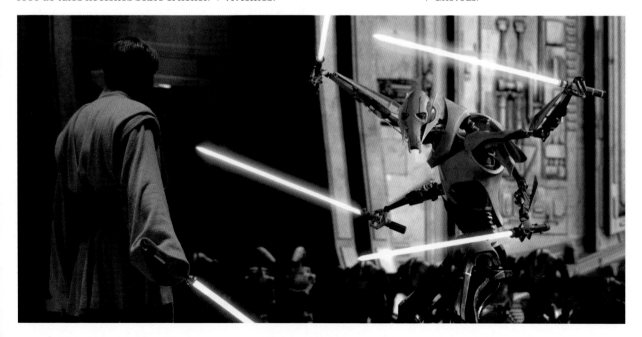

LA GALAXIA EN GUERRA

LAS GUERRAS CLON

Las Guerras Clon es el conflicto más grande y destructivo que haya vivido la galaxia en un milenio. Estalla en la tierra y el mar, en el cielo y el espacio, enfrentando a clones de la República nacidos para luchar contra hordas de droides de combate separatistas. A los tres años de contienda, la guerra acaba con la caída de los gobiernos republicano y separatista, propiciando el auge del autoritario Imperio Galáctico.

Las semillas de la guerra se siembran diez años antes del conflicto.

Sifo-Dyas, maestro Jedi con el don de la clarividencia, tiene una visión de la guerra y encarga un ejército humano a los clonadores de Kamino, sin decírselo al Consejo Jedi. Cuando los clones encargados van tomando forma, Darth Sidious descubre su existencia y reconoce el valor que tienen para su plan de desestabilizar a los Jedi y la República Galáctica.

En la etapa previa a la guerra, la amenaza de los antiguos sistemas que abandonaron la República para unirse a la Confederación de Sistemas Independientes del conde Dooku genera un debate sobre la creación de un gran ejército para defender la República. En cuanto el Senado vota la creación de un ejército, ya tiene uno listo para el combate gracias a las legiones de clones que se encargaron en la clandestinidad años antes.

La creciente tensión se desborda cuando los separatistas capturan en Geonosis al Jedi Obi-Wan Kenobi, a Anakin Skywalker y a la senadora Padmé Amidala. Allí, estos descubren que la Confederación está fabri-

Cronología de las Guerras Clon

32 ASW4
Concepción del ejército clon Sifo-Dyas ordena crear un ejército clon a espaldas de la República.

22 ASW4
Armas secretas El gran crucero separatista *Malevolencia* aterroriza a la flota republicana.

21 ASW4
Segunda batalla de Geonosis La República recupera Geonosis con una cara reinvasión.

22 ASW4
Batalla de Geonosis
El hallazgo de fábricas de droides en Geonosis provoca la guerra.

21 ASW4
Batalla de Malastare
La República pone a prueba una nueva bomba antidroide en su retirada.

20 ASW4
Alianza zygerriana
Los separatistas forman una alianza secreta con los esclavistas de Zygerria.

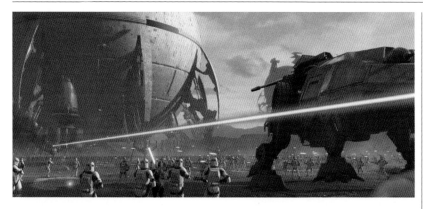

Batalla de Geonosis La guerra estalla con la primera batalla de Geonosis, que enfrenta a las tropas clon y sus vehículos AT-TE contra el ejército droide.

cando millones de droides de combate y presencian la llegada del ejército de clones dirigido por los Jedi, que desencadena la guerra en toda la galaxia. La primera vez que la República pone a prueba a sus nuevas tropas es en la batalla de Geonosis, y los clones luchan como valientes. Los separatistas son vencidos y sus líderes huyen.

Las fábricas de droides en Geonosis están cerradas, al menos temporalmente, pero los separatistas ganan ventaja tras hacerse con las principales rutas hiperespaciales, estrategia que separa a la República de la mayoría de sus tropas clon y les impide establecerse en el Borde Exterior. Ese tira y afloja se repite durante todo el conflicto, pues cada bando adquiere alternativamente cierta ventaja para perderla poco después. Con cada nueva superarma, campaña y estrategia, las dos facciones parecen siempre a punto de vencer, pero solo alargan la disputa. Esa guerra incesante casi arruina a la República, lo cual obliga al Senado a desregular los bancos para abrir cada vez más líneas de crédito. La responsabilidad fiscal y moral deviene secundaria frente al aumento de la deuda, las tropas y el conflicto.

Casi al final de la guerra, una serie de batallas conocidas como los Asedios del Borde Exterior inclinan la balanza en favor de la República. En un intento de capturar al canciller supremo y forzar una tregua, el liderazgo separatista, temeroso de perder en el campo de batalla, ataca Coruscant, capital de la República. Pero su estratagema fracasa, y conduce a la muerte de Dooku y a una serie de acontecimientos que desembocan en el fin de la guerra. Finalmente, el plan de Darth Sidious surte efecto. Con el ejército que usa para luchar en la guerra que él ha provocado, ahora tiene el poder de destruir a los Jedi. Los ciudadanos, hastiados de la guerra, están listos para aceptar cualquier forma de orden y permiten que Sidious se declare emperador galáctico.

Los efectos de un conflicto tan generalizado se prolongan durante décadas. En ciertas partes de la galaxia, el recuerdo de los Jedi se va borrando. El Imperio recorta los sueldos y reduce las medidas de seguridad del Gremio Chatarrero por ayudar a los separatistas en la guerra, y eso es solo un ejemplo de las represalias contra los sistemas separatistas. Las reliquias bélicas se pudren en desguaces como la Estación Reklam y Bracca, y las cicatrices físicas y mentales de la guerra persisten en ciudadanos y soldados durante el resto de sus vidas.

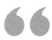

En esta guerra, la política no es tan en blanco y negro como yo creía.
Ahsoka Tano

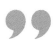

Ningún análisis de las Guerras Clon es exhaustivo si no contempla a los clones que les dan nombre. Los kaminoanos se enorgullecen de su creación, y con motivo, pues los clones están tan bien entrenados y equipados que procuran a la República su primer triunfo contra los ejércitos droides casi inmediatamente **»**

19 ASW4
Asedios del Borde Exterior Una serie de batallas inclina la balanza en favor de la República.

19 ASW4
Batalla de Anaxes La Confederación pretende capturar astilleros clave.

19 ASW4
Asedio de Mandalore La República lucha en un tercer frente contra las facciones de los bajos fondos al mando de Maul.

19 ASW4
Invasión de Bracca Los separatistas tratan de hacerse con el control de este mundo rico en chatarra con la ayuda del gremio local.

19 ASW4
Batalla de Coruscant Primer ataque militar a Coruscant en un milenio.

19 ASW4
Batalla de Utapau Obi-Wan Kenobi mata al general droide Grievous.

Estructura secreta Oficialmente, Dooku dirige la Confederación. Pocos saben que Darth Sidious es el auténtico cerebro de los separatistas y la República.

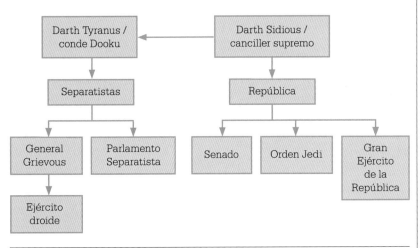

después de su hallazgo. Son mentalmente superiores a los droides, y la tecnología mejora su forma física para aumentar las posibilidades de sobrevivir contra las incesantes oleadas de los separatistas. Las tropas clon pueden servir durante toda la guerra sin apenas descanso, pues su único fin es luchar. Desarrollan una auténtica animadversión hacia sus enemigos y adoptan una jerga despectiva como «hojalatas» para referirse a los droides de combate de la Confederación. Algunos llegan incluso a coleccionar piezas de droide como trofeos de guerra. Mucho después del conflicto, los clones y muchos ciudadanos albergan un hondo resentimiento contra toda clase de droides.

Potencia naval

Esta guerra destaca por sus batallas navales. Es una de las pocas veces en la historia galáctica reciente que las armadas de dos potencias están tan igualadas y son tan grandes. Las flotas republicanas, provistas de clo-

Batalla sobre Coruscant Sobre la ciudad-planeta, cazas Jedi y cazas republicanos ARC-170 se acercan a un destructor separatista de clase Providencia para rescatar al canciller.

nes bajo el mando de oficiales de nacimiento natural, se enfrentan con la armada separatista. Muchas de las estaciones a bordo rebosan de droides de combate, mientras que los oficiales biológicos comandan los movimientos y la estrategia de la flota. Incluso los cazas estelares separatistas son droides, y aprovechan su ventaja numérica al enfrentarse a los cazas y sus pilotos clon republicanos. La República se percata de la importancia de los combates entre flotas y adopta destructores estelares de

clase Venator para acompañar a sus naves de asalto de clase Acclamator, más ligeras de armas, que transportan clones al campo de batalla. A lo largo de la guerra, Grievous saca provecho de sus ágiles flotas y desestabiliza a la República con ataques a planetas como Falleen y Dorin. Esta, al verse incapaz de adivinar dónde atacará de nuevo el general droide, se desconcierta y deja mundos ya conquistados a merced de los separatistas. Ese es el caso de la segunda batalla de Geonosis, que estalla cuando el archiduque Poggle el Menor reabre sus fábricas droides y la República debe invadir de nuevo el planeta, cosa que paga con muchas bajas.

A lo largo de esta guerra por toda la galaxia, la información sobre las posiciones enemigas, la potencia de sus tropas y su capacidad son activos fundamentales para ambos bandos. Cada uno invierte en puestos de espionaje, como los republicanos en Pastil y la Luna de Rishi, o las estaciones separatistas en Vanqor y Skytop.

Sistemas neutrales

No todos los sistemas se unen a la guerra. Unos 1500 se unen al mando de la duquesa Satine Kryze para formar un Consejo de Sistemas Neutrales. Algunos se oponen al conflicto

> Esta guerra ha durado
> ya casi tres años estándar.
> Y apenas podemos contar
> el número de caídos.
>
> **Maestro Plo Koon**

Asedio de Mandalore La 332.ª División de la República, al mando de Ahsoka Tano, sitia a los guerreros mandalorianos de Maul. Ambos luchan en Sundari, capital de Mandalore.

por razones morales, pero ser neutral también permite el comercio y el transporte con ambos bandos. Varios pacifistas se ocultan pensando que el aislamiento estricto los protegerá del conflicto. Los colonos lurmen de Maridun no tienen esa suerte; pronto descubren que incluso la avanzada más remota tiene valor estratégico como campo militar de pruebas.

El mundo del hampa aprovecha también la ocasión creada por la guerra. Los cazarrecompensas hallan trabajo en ambos bandos, ya sea como instructores o efectuando encargos al margen de las reglas de la guerra.

Los hutt pretenden controlar las rutas hiperespaciales durante la contienda, y obtienen beneficios y hacen tratos con los dos bandos, pues ambos necesitan cruzar su territorio. Todo un conjunto de sindicatos y criminales se une al mando del ex aprendiz Sith Maul. Se dan en llamar el Colectivo Sombra, y anhelan beneficiarse del caos para establecerse en Mandalore y destinos más lejanos. ∎

Generales Jedi

Tras la creación fortuita del ejército clon, los caballeros de la Orden Jedi tienen el deber de dirigir la batalla. El Consejo Jedi supervisa casi todos los asuntos de estrategia militar para la República, y también lidera el ataque desde el frente. Los Jedi han mantenido la paz durante generaciones, pero hacer de oficiales en un conflicto prolongado es algo nuevo para ellos. La guerra deja poco tiempo para las responsabilidades más esotéricas de un Jedi. Los padawans, a quienes suele concederse tiempo para hallar su camino bajo la tutela de sus maestros, se ven abocados al combate a muy temprana edad.

El papel de los caballeros Jedi como líderes militares también crea tensión entre la Orden y quienes esta jura proteger. Muchos separatistas los ven como un mal, y algunos republicanos se preguntan si de verdad buscan el fin de la guerra.

Los Jedi, trastornados y debilitados por la perpetua contienda, no están preparados cuando descubren que el canciller supremo Palpatine es en realidad un Sith. Cuando este los declara traidores a la República, la galaxia está dispuesta a aceptar sus mentiras. Y, pese al servicio milenario prestado a la República y a la lealtad demostrada durante el conflicto, las Guerras Clon provocan su caída.

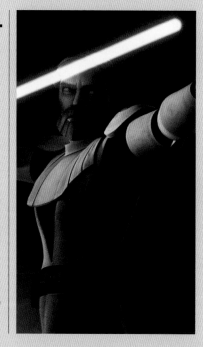

PODERIO IMPERIAL
EL IMPERIO GALÁCTICO

HOLOCRÓN

NOMBRE
Imperio Galáctico

CAPITAL
Coruscant

LÍDER
Emperador Palpatine

OBJETIVO
Orden y seguridad

ESTADO
**Sucedido por la
Nueva República**

El miedo mantendrá el orden en los sistemas locales. El miedo a esta estación de combate.
Gran moff Tarkin

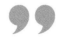

Tras años de guerra, muchos habitantes de la galaxia desean aceptar la paz a cualquier precio, incluso a cambio de ceder todo el poder a un dictador. Cuando el canciller supremo Palpatine se declara emperador, el Senado celebra el Nuevo Orden con un aplauso atronador. Pero ese orden y esa seguridad van acompañados de abusos por parte de los funcionarios imperiales, y, a medida que el empe-

rador afianza su control sobre la galaxia, se constata que la tan esperada paz es efímera.

En la transición de la República al Imperio persisten vestigios del antiguo régimen. El Senado se conserva como una organización en gran parte simbólica, y Palpatine levanta su palacio en el Templo Jedi de Coruscant. Los clones de la República son las

primeras tropas de asalto imperial, y sirven en los albores del Imperio hasta que los remplazan nuevos reclutas. La HoloRed imperial, un sistema de comunicación de gran alcance, transmite un flujo constante de propaganda que retrata a un idealizado Palpatine. Sus transmisiones deben ofrecerse en lugares públicos designados a tal fin por decreto ley. Dicha propaganda es tan eficaz que el Imperio no necesita comprar tropas clon a Kamino, pues millones de seres se alistan para servir al emperador.

La corrupción y la codicia son ubicuas en el Nuevo Orden. Los oficiales compiten a toda costa por los altos rangos y el poder. Los ciudadanos ricos y los políticos locales desatienden sus sistemas estelares para ganarse el favor del emperador o aumentar su fortuna personal. Entretanto, los desgraciados ciudadanos de esos planetas se enfrentan al desahucio, el hambre y el trabajo forzado. El Imperio esclaviza a especies enteras, deforesta extensiones de Kashyyyk en busca de materia prima, explota las minas de mundos como Lothal e inicia proyectos de excavación en busca

Visita imperial Tropas de asalto, oficiales, varios moff y Vader reciben a Palpatine mientras desciende de la lanzadera imperial.

de reliquias en mundos como Zeffo. Esas duras medidas contra la población se consideran necesarias mientras el Imperio blinda su poder sobre sus dominios y se expande hacia sectores más cercanos al Borde de la galaxia. El Borde Exterior, tanto tiempo ignorado por la República, se convierte en el objetivo de la expansión imperial. Palpatine también tiene un interés personal en los territorios galácticos más remotos: las misteriosas Regiones Desconocidas.

La ampliación del ejército es crucial para esa expansión y para imponer el orden en los sistemas rebeldes. La crueldad imperial incita a una sublevación dispersa, pero el Imperio ignora al principio esas revueltas por considerarlas actividad partisana local. Cuando las células rebeldes empiezan a unirse, Palpatine prosigue sus inversiones en superarmas más potentes.

Sin embargo, al final, las exhibiciones de poder no surten efecto contra la insurrección. La Alianza Rebelde, respaldada por imperiales subversivos, destruye la Estrella de la Muerte en la batalla de Yavin. En los siguientes cuatro años, el emperador

se entrega a aplastar la Rebelión, pero él mismo cae en la batalla de Endor. Su aparente muerte es todo un punto de inflexión en la Guerra Civil, pero no supone el fin de su régimen. Después de Endor, el rencoroso tirano se venga de la galaxia durante otro año a través de sus agentes. En la batalla de Jakku, sus adversarios obtienen una decisiva victoria contra lo que queda de la flota imperial y obligan al liderazgo político a firmar un tratado de paz –el Concordato Galáctico– con la Nueva República. Algunos imperiales se establecen como señores de la guerra de territorios marginales, pero su poder rara vez tiene mayor alcance. La mayoría son absorbidos en la Nueva República. Pero, en los rincones más remotos de la galaxia, varios imperiales selectos habitan las Regiones Desconocidas, resueltos a continuar el legado del Imperio en forma de la Primera Orden.

Las Guerras Clon acaban, pero, cuando Palpatine declara el Imperio, la producción militar no mengua. Los astilleros de Kuat, Corellia, Fondor y otros lugares cumplen con estrictas cuotas que llenan la galaxia de flotas bélicas imperiales, y emplean ese poderío expansionista para llevar el orden a la galaxia antaño dividida. El ejército imperial es tan sanguinario »

Auge del Imperio

19 ASW4
Nueva Orden
Palpatine transforma la República en el primer Imperio Galáctico.

0 SW4
Destrucción del poder definitivo La Alianza Rebelde aprovecha un fallo para destruir la Estrella de la Muerte poco después de que se pruebe su turboláser en Jedha, Scarif y Alderaan.

5 DSW4
Derrota en Jakku
Los restos de la flota imperial caen en Jakku. El tratado del Concordato Galáctico pone fin a la guerra.

18 ASW4
Día del Imperio La galaxia celebra el primer aniversario del Imperio, lo que se convierte en una tradición anual llamada Día del Imperio.

4 DSW4
Caída del emperador
Al parecer, Palpatine muere tras la batalla que destruye la segunda Estrella de la Muerte.

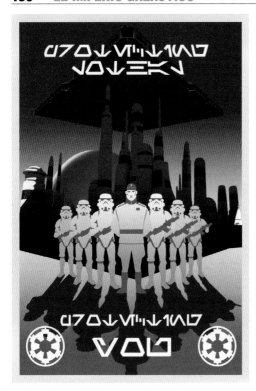

Propaganda imperial Toda una división del gobierno se dedica a crear y distribuir propaganda.

como eficaz, desde los humildes técnicos hasta los grandes almirantes y grandes generales de la cúspide.

Los soldados de asalto imperiales, tropas de blanco y sin rostro de la Primera Orden, son un perdurable símbolo de su ejército. Sus filas se llenan de voluntarios atraídos por la persuasiva propaganda o por la promesa de una vida mejor en mundos oprimidos. Los reclutas son más baratos que los clones, y el fanatismo los hace igual de leales. Se entrenan en Arkanis, Carida y Academia Skystrike, entre otros lugares, y los cadetes más prometedores se convierten en pilotos de la armada. Los mejores sirven en escuadrones de élite, como los famosos Ala Sombra, Titán o Vixus. Los cadetes sumisos o de talento medio se derivan a la infantería de las tropas de asalto. El Imperio emplea a droides para múltiples

tareas; suelen encargarse de la instrucción, la seguridad y el mantenimiento, así como de labores administrativas, para que los miembros biológicos puedan desempeñar deberes más apremiantes.

Entre la vasta flota del Imperio, el destructor estelar y el caza TIE son iconos de su superioridad naval. Las naves capitales son mayores y más potentes que sus predecesoras republicanas, y los TIE, de fabricación barata, confieren a su flota una aplastante ventaja numérica frente al enemigo.

Una serie de proyectos de armas especiales dirigidos por el departamento imperial de investigación y desarrollo complementa esa tecnología. El Imperio invierte billones de créditos en las superarmas llamadas Estrella de la Muerte, en superdestructores estelares del tamaño de ciudades y en formidables defensores TIE. El régimen se afana en la aplicación de cristales kyber, unas piedras raras de Jedha e Ilum para cuya extracción funda operaciones mineras. El proyecto Poder Celestial reúne a los mejores científicos para que estudien y apliquen tecnología kyber a escudos y armas imperiales, incluida la Estrella de la Muerte.

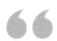

Todo aquello que ha sucedido ha sido de acuerdo con mis designios.
Emperador Palpatine

Con un ejército tan descomunal, unas armas terroríficas y unos servidores llevados por el fanatismo, el Imperio comete incontables atrocidades. Su brutalidad en Mon Cala, Lasan, Ghorman y Alderaan pretende imponer el orden, pero solo aviva la rebelión.

Logo imperial El sello del Imperio, adaptación del logo de la República, es ubicuo en la sociedad imperial.

Gobernar el Imperio

El emperador tiene la última palabra en todo lo relacionado con el Imperio, pero delega su autoridad en generales-gobernadores para reforzar su voluntad y mantener el orden. Durante un tiempo, Palpatine mantiene el Senado Imperial, pero esa asamblea de títeres queda abolida oficialmente tras la finalización de la Estrella de la Muerte, cuando se concede absoluta autoridad a los gobernadores de sector, los moff, para que gestionen sus sistemas. Bajo las directrices de los moff, los gobernantes planetarios ofrecen liderazgo político y seguridad local, mientras que los oficiales de alto rango supervisan los movimientos de las flotas que operan en todos los sistemas. Varios consejeros asisten a Palpatine, como el gran visir Mas Amedda, dotado de aguda astucia política. También le ayuda un reducido consejo asesor, que incluye a Yupe Tashu, fanático de los Sith que satisface el interés personal del emperador

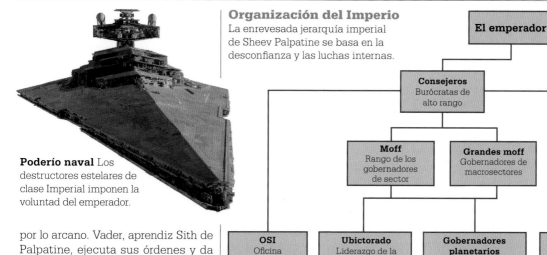

Poderío naval Los destructores estelares de clase Imperial imponen la voluntad del emperador.

Organización del Imperio
La enrevesada jerarquía imperial de Sheev Palpatine se basa en la desconfianza y las luchas internas.

El emperador

Consejeros
Burócratas de alto rango

Moff
Rango de los gobernadores de sector

Grandes moff
Gobernadores de macrosectores

OSI
Oficina de Seguridad Imperial; funciones de inteligencia y seguridad

Ubictorado
Liderazgo de la inteligencia imperial

Gobernadores planetarios
Políticos y comandantes del ejército imperial (con poder limitado)

COMPNOR
Comisión para la Preservación del Nuevo Orden; promoción de la ideología del Nuevo Orden

por lo arcano. Vader, aprendiz Sith de Palpatine, ejecuta sus órdenes y da caza a los Jedi supervivientes con la ayuda de los inquisidores, sensibles a la Fuerza. Los tribunales atienden asuntos de disciplina menores, y la Oficina de Seguridad Imperial (OSI) desempeña funciones de inteligencia y seguridad. La labor de los agentes de la OSI es detectar la insurrección y la deslealtad. Tras la aparente muerte del emperador se da un vacío de poder, y varios líderes imperiales pugnan por el control del fragmentado Orden. Conforme estos tratan de eliminar a sus rivales o declararse al mando, el caos desemboca en luchas internas. Tras la batalla de Jakku, la autoridad recae en Mas Amedda, que debe ejecutar los Instrumentos Imperiales de Rendición y, por tanto, acabar de modo oficial con el gobierno imperial y la guerra. ■

Contingencia

Las intrigas de Darth Sidious no acaban tras su caída en Endor. Su plan en caso de derrota, similar a las maquinaciones que lo llevaron al poder, son una enmarañada serie de acciones cuyo alcance solo él conoce. Con su Contingencia, Palpatine pretende tanto la venganza como la supervivencia en tres partes: vengarse del Imperio por fallarle, aplastar a la Rebelión y acumular recursos en las Regiones Desconocidas para reconstruir su Imperio y dejarlo listo para su regreso.

Casi inmediatamente después de su defunción, los droides centinelas transmiten sus deseos a los fieles líderes imperiales, que dirigen la operación Ceniza, un intento de castigar a mundos como Naboo, Abednedo y Vardos con satélites que hacen estragos en su equilibrio ecológico, aunque la Rebelión salva a Naboo.

Gallius Rax, protegido de Sidious, recibe la orden de reunir fuerzas cruciales en las Regiones Desconocidas, y el resto de la flota imperial debe congregarse en Jakku. La gran almirante Rae Sloane socava el plan matando a Rax y, pese a la derrota imperial en Jakku, ella y varios lealistas selectos huyen a las Regiones Desconocidas; son las semillas del ejército de la Primera Orden, aunque ni siquiera ellos conocen el plan definitivo de Sidious para burlar a la muerte en Exegol.

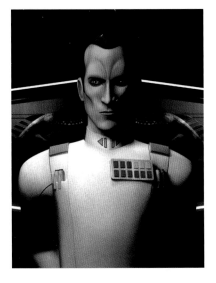

EL INTELECTUAL
GRAN ALMIRANTE THRAWN

Mitth'raw'nuruodo, también llamado Thrawn, es un atípico oficial imperial, no solo porque es un alienígena y un forastero procedente de la más remota galaxia, sino por su enfoque único de la guerra y su política. En vez de una lealtad ciega y una ambición implacable por amasar poder, su fuerza reside en su formidable intelecto. Su ingenio llama la atención de Darth Vader, del gran moff Tarkin y del emperador Palpatine, y lo convierten en uno de los oficiales del Imperio de más rápida ascensión. Es un estudioso de la guerra y la cultura. Mediante el esmerado análisis de la historia y el arte, obtiene una visión personal del enemigo que luego aprovecha en el combate. Este calculador líder va casi siempre al menos un paso por delante.

Es miembro de la Ascendencia Chiss, un gobierno secreto de las Regiones Desconocidas, y su cometido es averiguar si la República Galáctica es una aliada potencial en su lucha contra una creciente amenaza en su región espacial. En un encuentro con el caballero Jedi Anakin

Digno adversario Thrawn estudia con atención la historia de su némesis, la líder rebelde Hera Syndulla.

Skywalker, Thrawn juzga deficiente a la República. Pero su sucesor, el Imperio Galáctico, le causa mejor impresión, y entonces se une a la flota imperial, donde asciende hasta el rango de gran almirante.

Thrawn se da buena cuenta de los peligros que una Alianza Rebelde unida representa para el Imperio, y dedica mucho tiempo a pensar cómo derrotarla. Mientras el gran moff Tarkin y otros oficiales depositan su fe en la superarma de la Estrella de la Muerte, su análisis adopta un enfoque distinto. En su opinión, el proyecto Defensor TIE es la plataforma excelsa para combatir la amenaza rebelde, pues cree que un TIE mejor equipado arrasaría entre los preciados cazas de la Rebelión. Y seguramente está en lo cierto, teniendo en cuenta que los cazas monoplaza resultan ser la perdición de la Estrella de la Muerte. Sin embargo, al final, Thrawn ya no está para ver finalizar el proyecto Defensor TIE ni la Estrella de la Muerte, pues se pierde en un salto hiperespacial imprevisto en la batalla de Lothal. Se ignora su paradero, pero su conocimiento de las Regiones Desconocidas es útil para los imperiales que huyen al acabar la guerra para crear la Primera Orden. ◼

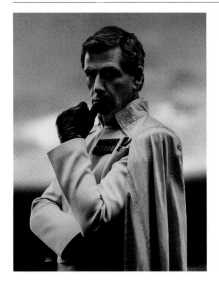

EL ARQUITECTO
DIRECTOR ORSON KRENNIC

HOLOCRÓN

NOMBRE
Orson Krennic

ESPECIE
Humana

MUNDO NATAL
Lexrul

AFILIACIÓN
Imperio

OBJETIVO
Reconocimiento por su liderazgo en el proyecto de la Estrella de la Muerte

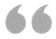

Teníamos la gloria a nuestro alcance; nos faltaba esto… para llevar la paz y la seguridad a la galaxia.
Director Krennic

El manipulador y ambicioso Orson Krennic está hecho para el liderazgo imperial. Su implacable empuje lo catapulta hasta convertirlo en director de la división militar imperial de Investigación de Armas Avanzadas, desde la que supervisa la construcción de la Estrella de la Muerte. Construir en secreto una estación de combate del tamaño de una luna ya es una proeza en sí, pero en realidad el proyecto gira en torno al desarrollo de un arma destructora de planetas. Los cristales kyber podrían ofrecer la base para dicha arma, pero dominar su energía exige el genio de Galen Erso, científico y antiguo amigo de universidad de Krennic.

Durante un tiempo, Krennic consigue manipular a Erso para que aplique su trabajo al programa de investigación, pero el científico huye al descubrir el objetivo último del proyecto. Krennic se da cuenta de que la ambición por sí sola no basta para acabar las armas, por lo que presiona a Erso para que vuelva al servicio. Para ello, Krennic lo separa de su hija y ordena matar a su esposa, con lo que demuestra que hará lo que sea para triunfar.

Al acabar el arma, el gran moff Tarkin asume el mando de la esta-

Oficial de alto rango Las tropas de la muerte velan sin tregua por Krennic, miembro esencial del Imperio.

ción alegando retrasos y un fallo de seguridad que amenaza con desvelarla a la galaxia antes de tiempo. Krennic se indigna al ver con cuánta facilidad le arrebatan su éxito, y se dispone a atar los cabos sueltos. Pero al final su ambición provoca su caída. Teme tanto al fracaso que trata de hacerse con el mando de la situación en persona. Es incapaz de evitar que la Alianza Rebelde robe los planos técnicos de la Estrella de la Muerte, y muere atrapado en una descarga de la estación de combate, asesinado por su mayor logro. ∎

SEMILLAS DE REBELION
PRIMERAS FACCIONES REBELDES

HOLOCRÓN

NOMBRE
Células rebeldes

ESPECIE
Mixta

EJEMPLOS DESTACADOS
Espectros; Escuadrón Fénix; Grupo Massassi; Flota del Éxodo Mon Calamari

OBJETIVO
Caída del Imperio

ESTADO
Integradas en la Alianza Rebelde

El Imperio encuentra oposición desde su surgimiento, pero las primeras células rebeldes aún no reflejan lo que será la Alianza Rebelde que acabará ganando la guerra. En esos primeros años, el Imperio logra aplastar revueltas menores; después, las facciones divididas empiezan a unirse, y entonces sí son una auténtica amenaza para el gobierno imperial.

Esas células rebeldes en ciernes comparten un mismo propósito definitivo, pero carecen de un liderazgo centralizado y de estructura militar. Bail y Breha Organa se hallan entre los primeros dirigentes que ven el potencial de unir las pequeñas facciones, pero deben trabajar con cuidado para no alertar al Imperio antes de contar con una masa crítica. Los Organa emplean a agentes de confianza que adoptan el nombre en clave de Fulcrum para identificar y reclutar células individuales en la incipiente alianza. La antigua Jedi Ahsoka Tano y el oficial de inteligencia Cassian Andor usan ese nombre. Entre las células reclutadas se cuenta el Escuadrón Fénix de Jun Sato y los Espectros de Hera Syndulla, que operan como una pequeña unidad antes de que los absorba el Grupo Massassi a las órdenes de Jan Dodonna, de Yavin 4.

Los rebeldes afines a Mon Mothma o Bail Organa adoptan un enfoque moral, pero no todos siguen la misma táctica. Los Partisanos de Saw Gerrera recurren al interrogatorio, la tortura y el asesinato del enemigo. En sus ataques a las operaciones imperiales, ignoran los daños colaterales, por lo que otras células los tachan de extremistas violentos. Puede que esas tácticas inflijan cierto daño al Imperio, pero también favorecen su propaganda antirrebelde. Gerrera aprende que

Lazos familiares Su enfoque es distinto, pero tanto Cham Syndulla como su hija, Hera, resisten al Imperio.

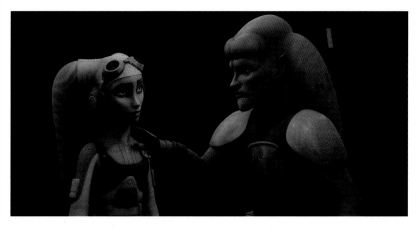

Saw Gerrera

Temible, independiente e inflexible, Gerrera se pasa casi toda la vida combatiendo a tiranos, y aprende de primera mano que la rebelión es un asunto turbio. En las Guerras Clon lucha junto a su hermana Steela para destronar a un monarca corrupto aliado con los separatistas. La muerte de Steela durante el alzamiento moldea para siempre su punto de vista sobre la rebelión. A medida que la República deviene Imperio, Gerrera se centra en la lucha contra la nueva dictadura.

En Kashyyyk, Gerrera organiza una banda de paladines de la libertad para desbaratar al Imperio, y después ingenia el ataque con bomba que mata al moff Panaka en Naboo. En Geonosis, busca sin tregua pistas para descubrir un secreto imperial, y para ello sacrifica a muchos de sus soldados y traiciona a compañeros rebeldes. Sus pesquisas lo llevan a Jedha, donde él y sus Partisanos atacan cargamentos. Descubre que el secreto que perseguía es la Estrella de la Muerte, que unos instantes después dispara contra el planeta. Ese día muere, pero algunos de sus Partisanos siguen luchando con sus duras tácticas extremistas.

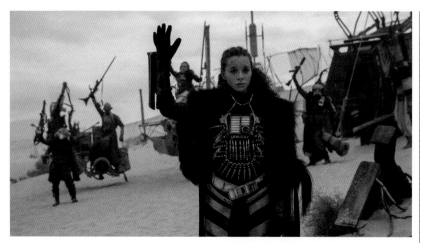

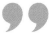

> No somos maleantes. Somos aliados. Y la guerra ha empezado.
> **Enfys Nest**

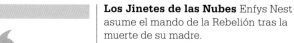

Los Jinetes de las Nubes Enfys Nest asume el mando de la Rebelión tras la muerte de su madre.

en la guerra hay pocas reglas. En ese sentido, tiene mucho en común con el Movimiento Ryloth Libre de Cham Syndulla. Syndulla es un fanático de la libertad de su pueblo, los twi'lek, y muestra poco interés por la rebelión general. Sus duras tácticas abren una brecha entre él y su hija, Hera, quien lo convence de que servirá mejor a su causa si apoya a la Rebelión más allá de sus fronteras.

A simple vista, los Jinetes de las Nubes parecen simples merodeadores; sin embargo, su auténtica motivación es luchar contra sus opresores. Son una banda variopinta, bajo el mando de Enfys Nest, cuyos miembros han sufrido a manos de cárteles como el Crimson Dawn, y saben que hay que detener a los sindicatos, que están conchabados con el Imperio. A tal fin, se alían para robar suministros vitales para financiar la Alianza Rebelde.

El sufrimiento de los mon calamari también los arrastra a la rebelión. Tras una batalla por su planeta, la ocupación de Mon Cala por parte del Imperio y el encarcelamiento de su monarca conduce a un éxodo masivo guiado por sus líderes, que se lanzan en sus naves al espacio. Las estructuras subacuáticas que en su día fueron edificios gubernamentales se alzan del planeta para unirse a la flota rebelde y reconvertirse en naves militares. Esa flotilla instantánea resulta crucial para la guerra en los años siguientes. ∎

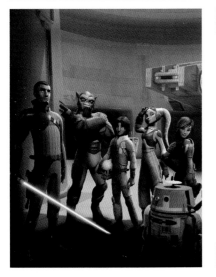

EL ESPECTRO DE LA REBELION
LA TRIPULACIÓN DEL *ESPÍRITU*

HOLOCRÓN

MIEMBROS
Hera Syndulla; Garazeb «Zeb» Orrelios; C1-10P «Chopper»; Sabine Wren; Ezra Bridger; Kanan Jarrus

NAVE
Espíritu

BASE PRINCIPAL
DE OPERACIONES
Lothal

OBJETIVO
Justicia para el pueblo de Lothal; fin del Imperio

La tripulación del *Espíritu*, una pequeña banda de rebeldes que se hacen llamar los Espectros, está unida por su deseo de hacer lo correcto. Son un grupo diverso de varios rincones de la galaxia cuyas luchas los convierten en una insólita familia.

Hera Syndulla es más que la piloto y propietaria del *Espíritu*; es la líder del grupo, y su visión y entereza bajo presión mantienen unida a la banda cuando surgen peligros y tensiones. Es hija del paladín de la libertad twi'lek Cham Syndulla, y sabe lo que está en juego cuando se combate contra unos opresores que ocupan un planeta por la fuerza.

El lasat Zeb Orrelios aporta fuerza al grupo. La aparente destrucción de su pueblo a manos del Imperio le inspira a contraatacar como el último de los lasat. Sabine Wren, mandaloriana, artista y experta en explosivos, vive atormentada por su pasado. Antes de unirse a los Espectros, crea sin saberlo un arma imperial capaz de detectar la armadura propia de su pueblo y abrasar a quien la lleve. Por culpa de sus errores, acaba desterrada. El astromecánico cascarrabias Chopper, o C1-10P, es un antiguo modelo que en su día sirvió en la República. Para ser un droide, da muchos problemas, pero es muy leal y se puede confiar en él. Junto con el superviviente Jedi Kanan Jarrus y su padawan, el lothalita Ezra Bridger, todos los Espectros tienen motivos para rebelarse.

Alzamiento rebelde

Al principio, su lucha contra el Imperio es modesta y se centra en combatir las injusticias que sufre Lothal. Hera se comunica en secreto con el misterioso agente Fulcrum, que no es otro que la antigua Jedi Ahsoka Tano, pero el resto del grupo ignora que está vinculado a un movimiento rebelde embrionario más amplio. Los asaltos a convoyes de suministros alertan a la Oficina de Seguridad Imperial (OSI) y a uno de sus agentes, Alexsandr Kallus. Los Espectros logran eludirlos, pero la presencia de Kanan y Ezra llama la atención de los inquisidores del Imperio —Jedi caídos que ahora persiguen a sus antiguos hermanos— y, finalmente, del gran moff imperial Tarkin. Cuando Tarkin captura a Kanan, los Espectros preparan su rescate, ayudados por sus compañeros rebeldes.

El resto de la tripulación se da cuenta de que su lucha no es solo personal. Ahora deben desempeñar un papel en la batalla galáctica contra la tiranía. Su empeño alerta a

Sea cual sea su precio, esta Rebelión lo vale.
Hera Syndulla

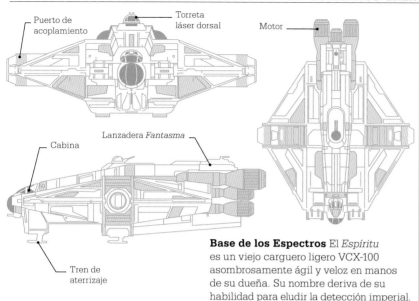

Puerto de acoplamiento

Torreta láser dorsal

Motor

Cabina

Lanzadera *Fantasma*

Tren de aterrizaje

Base de los Espectros El *Espíritu* es un viejo carguero ligero VCX-100 asombrosamente ágil y veloz en manos de su dueña. Su nombre deriva de su habilidad para eludir la detección imperial.

El «Ala de Hoja»

Desesperada por romper el bloqueo imperial en Ibaar, Hera lleva a cabo una misión de alto riesgo en Shantipole, donde el mon calamari Quarrie ha creado el «Ala de Hoja» *(«Blade Wing»)*, un prototipo de caza fuertemente armado. La nave brinda a los rebeldes la ventaja necesaria para salvar Ibaar, pero es el talento de Hera como piloto lo que convence al reticente ingeniero de que se la deje. Con Hera al mando, el ágil y pertrechado caza demuestra lo que vale.

Cuando Hera destruye el bloqueo, el diseñador está tan impresionado con su pilotaje que ayuda a los rebeldes a fabricar su prototipo en serie. Gracias a Quarrie y a Hera, ese Ala-B se convierte en parte crucial de la flota de la Alianza. Sus modelos posteriores sirven a la Resistencia, como, por ejemplo, en la batalla de Exegol.

Darth Vader, que sitia Lothal. Los Espectros se ven forzados a huir de su hogar, se unen a una célula rebelde llamada Escuadrón Fénix y se interesan por otros mundos, como Ibaar y Garel. Incluso les encargan una misión crucial: transportar a la rebelde senadora Mon Mothma al planeta Dantooine. Desde la cabina del *Espíritu*, esta inspiradora líder anuncia de modo oficial el nacimiento de la Alianza Rebelde.

Para cuando el grupo regresa a Lothal, comprueba que en su ausencia la situación ha empeorado aún más. Los imperiales, al mando del astuto gran almirante Thrawn, despojan al planeta de recursos y esclavizan a sus gentes para alimentar la creciente maquinaria de la guerra. Con la ayuda de la Alianza, los Espectros lanzan un ataque final para liberar Lothal y arrebatan su control al Imperio. Pero su victoria tiene un precio, pues Kanan da la vida por salvar a su familia, y Ezra se pierde en el espacio.

Retrato familiar Este mural de la tripulación del *Espíritu* obra de Sabine cuelga en la antigua casa de Ezra en Lothal.

Una vida de servicio

El legado más duradero de los Espectros es su compromiso con los demás. Una vez liberado Lothal, Hera, Zeb y Chopper continúan sirviendo a la Rebelión durante años. Hera pilota el *Espíritu* en las batallas de Scarif y Endor. También cría a Jacen, el hijo que tiene con Kanan. Al acabar la guerra, Zeb guía a los supervivientes lasat a un nuevo mundo. Para honrar a Ezra, Sabine permanece en Lothal para defenderlo hasta que cae el Imperio. Luego se une a Ahsoka en la búsqueda de su amiga extraviada. ∎

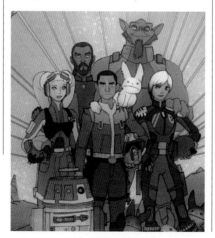

CONTRA TODO PRONOSTICO
LA ALIANZA REBELDE

La Alianza Rebelde pasa de su origen humilde a formar una facción política y militar tan bien organizada y equipada que se convierte en la mayor esperanza de restaurar la democracia en la galaxia. A lo largo de casi toda la guerra, el Imperio confía en su poder e infravalora de continuo la habilidad y resolución de la Alianza, cuyos miembros están dispuestos a arriesgarlo todo por la libertad. Pese a una serie de acontecimientos aciagos, obtienen victorias contra todo pronóstico gracias a un puñado de individuos que revierten la situación.

Gran parte de su éxito se basa en las acciones de unos cuantos héroes destacados. En la batalla de Scarif, Jyn Erso y su equipo –el Rogue One– triunfan en una arriesgada misión para infiltrarse en una blindada instalación de archivos imperiales y robar los planos de la Estrella de la Muerte. Lo logran gracias al trabajo en equipo, pero sacrifican sus vidas. Su valentía permite a la princesa Leia Organa entregar los planos a la Alianza Rebelde mediante el banco de memoria de R2-D2. Pero la Rebelión no tiene siempre tanta suerte. Las derrotas en Vrogas Vas, Mako-Ta y Hoth son un recordatorio de que los rebeldes suelen ser inferiores en número y armamento.

La Alianza asesta un importante golpe en la batalla de Endor mediante la cuidadosa gestión de sus recursos y un reclutamiento constante. Ataca a la segunda Estrella de la Muerte con todo lo que tiene en un intento de arrasar la nueva estación

Ave estelar rebelde La insignia de la Alianza Rebelde es sinónimo de libertad y resistencia ante la opresión.

de combate, y con ella al emperador. Gracias al valor de Leia, Luke Skywalker, Han Solo, Lando Calrissian y muchos otros, los rebeldes obtienen una victoria memorable que se celebra por toda la galaxia. Ahora, la Alianza tiene la oportunidad de restaurar la democracia, y consigue reunir más apoyos en la etapa previa a la batalla final contra el Imperio en Jakku, donde libra un combate culminante que consigue

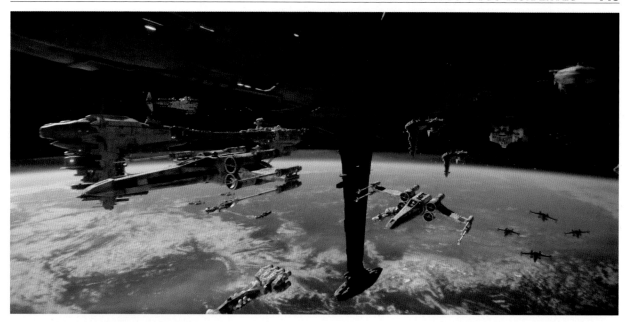

Vos formáis parte de la Alianza Rebelde; sois una traidora. ¡Lleváosla!

Darth Vader a Leia Organa

destrozar la flota imperial y da paso a décadas de paz.

Un sólido liderazgo

El triunfo de la Alianza Rebelde en Endor es la culminación de varios años de atenta organización y estrategia. Múltiples facciones rebeldes se han agrupado en una sola Alianza con los mismos objetivos y estructura de mando. El Alto Mando de la Alianza y su principal dirigente, Mon Mothma, supervisan la Rebelión. El senador Bail Organa es un miembro decisivo hasta su muerte, momen-

Flota rebelde La flota de la Alianza se reúne en Scarif. La lidera el almirante Raddus a bordo del *Profundidad*, su nave insignia.

to en que su hija, la princesa Leia, desempeña un papel aún mayor. El consejo se compone de líderes políticos y militares de alto rango, como el general Jan Dodonna y los almirantes Raddus y Ackbar. Juntos ofrecen una orientación vital según aumenta la flota y se forman los escuadrones.

A medida que se acerca el fin de la guerra, Mon Mothma trabaja con »

Auge de la Rebelión

2 ASW4
Alianza unificada
La senadora Mon Mothma anuncia la formación de la Alianza para Restaurar la República.

0 SW4
Batalla de Yavin La destrucción de la Estrella de la Muerte es una gran victoria, pero la Rebelión debe salir luego a escape en busca de otra base.

3 DSW4
Batalla de Hoth
Los rebeldes abandonan su base oculta de Hoth, asediada por Darth Vader.

4 DSW4
Nuevos aliados
La Rebelión crece tras la derrota de Palpatine, ya que obtiene nuevos aliados y los imperiales desertan.

0 ASW4
Liberación de Lothal
Los rebeldes corren en ayuda de los Espectros y expulsan al Imperio de Lothal, mundo del Borde Exterior.

0 ASW4
Rogue One La Alianza se plantea un golpe a gran escala contra el Imperio. La batalla de Scarif es su primer triunfo destacado.

4 DSW4
Espías en Bothan Los espías rebeldes entregan información sobre una nueva Estrella de la Muerte y la presencia de Palpatine.

5 DSW4
Nueva República
La flota imperial cae en Jakku, y la Nueva República nace de forma oficial.

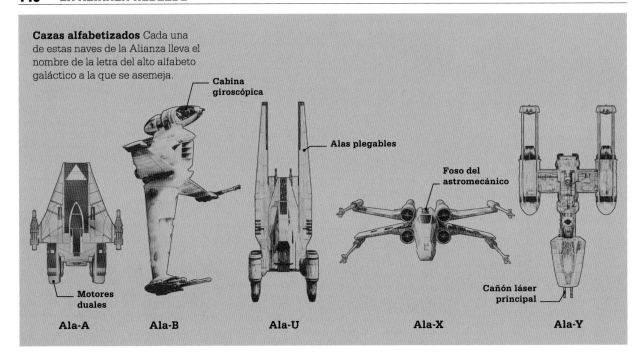

Cazas alfabetizados Cada una de estas naves de la Alianza lleva el nombre de la letra del alto alfabeto galáctico a la que se asemeja.

Cabina giroscópica

Alas plegables

Foso del astromecánico

Motores duales

Cañón láser principal

Ala-A Ala-B Ala-U Ala-X Ala-Y

ahínco para que la Rebelión cumpla con su propósito de restaurar la República. Y es que teme, con razón, que la organización se convierta en el gobierno tiránico que trata de destruir, por lo que procura garantizar una transición sin tropiezos. Los rebeldes comparten la firme determinación de imponerse, pero desean hacerlo sin daños colaterales, represalias ni crímenes de guerra. Esos valores continúan vivos al crearse la Resistencia tres décadas después, cuando, de nuevo, un pequeño grupo de rebeldes se ven superados en número por el sucesor del Imperio.

Aunque restaurar la paz en la galaxia es el objetivo final de la Alianza Rebelde, esta ve la guerra contra el Imperio como una necesidad. Para combatir a su enemigo en tierra, mantiene varios grupos de asalto, regimientos de exploradores, escuadrones de extracción y compañías de infantería. Los soldados de la Alianza Rebelde son reclutas independientes o personal de seguridad de mundos afines, como Alderaan. Son voluntariosos, pero nunca consiguen la uniformidad de los cuerpos de asalto del Imperio.

La Alianza invierte gran parte de sus limitados recursos en la construcción y el mantenimiento de sus escuadrones de cazas. El Ala-Y es un modelo antiguo, vestigio de las Guerras Clon, pero el Ala-X es un caza moderno superior a sus homólogos imperiales. Este caza, armado con

Todo lo que he hecho, lo he hecho por la Rebelión. Y cada vez que intentaba huir de algo que quería olvidar… me decía que lo había hecho por la causa en la que creía.
Cassian Andor

cuatro cañones, lanzatorpedos y un droide astromecánico, confiere a su limitada reserva de pilotos voluntarios muchas ventajas tecnológicas frente a sus coetáneos imperiales. La Rebelión depende en gran parte de sus escuadrones de cazas, junto con los veloces Ala-A, los pertrechados Ala-B y los versátiles Ala-U.

A medida que trata de adelantarse al Imperio, la Alianza emplea una serie de burladores de bloqueo, fragatas y naves de transporte para conservar movilidad. Los cruceros mon calamari, que se suman a la causa rebelde tras la ofensiva imperial en su planeta, sirven como naves capitales y centros de mando móviles durante gran parte de la guerra. Los voluntarios mon calamari son una parte esencial de la armada, tanto en calidad de tripulación como de oficiales sénior. En los últimos meses de la guerra, los Astilleros de Nadiri usan las armas del Imperio en su contra al transformar destructores estelares imperiales en formidables naves bélicas de clase Starhawk y dotar a la flota rebelde de un nivel

Mando móvil La Alianza, a menudo a la fuga, utiliza la nave insignia del almirante Ackbar, *Hogar Uno*, como centro de mando móvil.

de potencia de fuego que no tenía al empezar el conflicto.

Espías e inteligencia

Como nunca superará en número al Imperio, la Rebelión depende de una red de espías, oficiales de inteligencia y aliados de la causa. Estos trabajan en la sombra y ayudan a identificar nuevas células rebeldes, evitar la detección del Imperio y localizar objetivos factibles. Líderes como los generales Cracken y Draven supervisan a agentes de toda la galaxia y los ayudan a evitar la detección a toda costa. La naturaleza de su trabajo es a menudo turbia y deja poco margen para el idealismo, por lo que los mejores agentes de campo son los que están dispues-

tos a hacer lo que sea para triunfar. Cassian Andor es uno de ellos. Su labor antes de la batalla de Yavin es primordial para el descubrimiento de la existencia de la Estrella de la Muerte, pero le exige hacer cosas que preferiría no hacer. Espiar es un juego peligroso, y no menos para los bothanos que ofrecen la información que desemboca en la batalla de Endor. Su conocimiento sobre la ubicación de la segunda Estrella de la Muerte y la presencia de Palpatine es esencial, pero muchos lo pagan con su vida.

El engaño es una estrategia útil para la Alianza. Durante la operación Luna Amarilla, los rebeldes sacan partido a la prominencia de Leia para evitar que el Imperio detecte la concentración de la flota rebelde antes de la batalla de Endor. El Imperio centra su atención en Organa, sin saber que esta es solo un señuelo. La Alianza también suele utilizar códigos robados de transpondedores imperiales y vehículos robados, como hace en las batallas de Scarif y Endor.

Una generación después del fin de la guerra de la Rebelión, sus valores, tácticas, tecnología y bases son los cimientos de la Resistencia. La experiencia de Leia Organa la prepara para enfrentarse a la Primera Orden. ■

Héroes de la Rebelión Luke Skywalker, Chewbacca y Han Solo son reconocidos por sus hazañas en la batalla de Yavin.

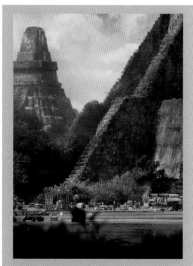

Bases ocultas

La Alianza Rebelde garantiza su supervivencia mediante el uso de bases ocultas en planetas remotos. Como se reubica a menudo, construir edificios le resulta inasequible y poco práctico, de modo que aprovecha la infraestructura existente. En Yavin 4, los rebeldes se trasladan al antiguo templo Massassi, que ofrece espacio de sobras para un buen centro de mando, alojamiento para la tripulación y un hangar de cazas. En Hoth, la base Echo se excava en las cuevas subterráneas de hielo, aprovechando y ampliando lo poco que existe en el desolado planeta de nieve.

Aparte de esas grandes bases, la Rebelión establece avanzadas menores en Tierfon, Horox III y Crait, entre otras. La estación abandonada de Crait resulta útil tres décadas después, cuando la Resistencia escapa de la Primera Orden. La Resistencia continúa el legado rebelde de emplear bases ocultas en D'Qar y Ajan Kloss.

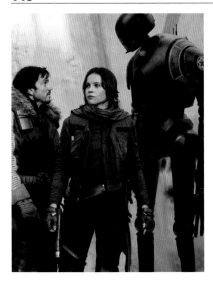

AUGE REBELDE

ROGUE ONE

HOLOCRÓN

MIEMBROS
Jyn Erso; Cassian Andor; Chirrut Îmwe; Baze Malbus; Bodhi Rook; K-2SO

ESPECIE
Humana (excepto K-2SO)

AFILIACIÓN
Alianza Rebelde

OBJETIVO
Robar los planos técnicos de la Estrella de la Muerte

ESTADO
Muertos en combate en Scarif

En la lucha galáctica contra las fuerzas de la tiranía, la Alianza Rebelde halla esperanza en lugares impensados. Tras seguir el rastro de una misteriosa actividad durante años, su inteligencia descubre que los rumores sobre una nueva superarma imperial son ciertos. Esa maravilla tecnológica, llamada Estrella de la Muerte, no solo tiene poder para destruir planetas, sino que podría aniquilar en poco tiempo a la incipiente Rebelión. Alguien llamado

Erso envía a un desertor imperial con más información sobre la superarma. La Alianza cree que el tal Erso es nada menos que el científico imperial Galen Erso, así que busca a su hija disidente, Jyn, con la esperanza de que los ayude.

Cassian Andor fue un niño soldado, y desde pequeño sabe bien qué es un conflicto. Ahora está en la veintena y desafía al Imperio Galáctico, sucesor de la República, aliándose con los rebeldes y convirtiéndose en capitán. Como parte de la inteligencia rebelde, opera en los márgenes junto con K-2SO, su droide imperial, cuya personalidad se ha reprogramado pero cuyo aspecto le permite pasar desapercibido. K-2SO ayuda a rescatar a Jyn Erso del cautiverio imperial. A Jyn no le hace mucha gracia unirse a una rebelión mayor, pero, para reconectar con su padre, debe ayudar a los rebeldes.

La información vital que estos buscan llega de un aliado inesperado: el piloto de transporte imperial Bodhi Rook. Su misión lo lleva a transportar cristales kyber desde su mundo natal, Jedha, a los laboratorios de investigación imperial de Eadu, lo cual lo hace cómplice del saqueo en Jedha. Deserta por influencia de Galen Erso.

Ya en Jedha, Jyn, Andor y K-2SO topan con dos antiguos Guardianes de los Whills, Chirrut Îmwe y Baze Malbus. La pareja, que protegió el lugar más sagrado de Jedha, forja una leal amistad en estos tiempos oscuros, aunque se ha distanciado desde el punto de vista ideológico: Îmwe persevera en su firme creencia en la Fuerza, pero Baze se ha convertido en un pragmático empedernido.

La estrategia de la Estrella de la Muerte

Durante la misión en Jedha, Jyn descubre que su padre ha incluido un fallo en el diseño de la Estrella de

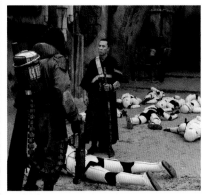

Guardianes Cuando todo parece perdido, Baze y Chirrut rescatan a Jyn y a Cassian de una patrulla imperial.

Agente Rogue

Jyn Erso no nace abocada a la Rebelión. Es la hija de los científicos Galen y Lyra Erso, y vive una infancia feliz. Pero de niña ignora la presión que el Imperio ejerce sobre su padre. Galen trata de ocultar a su familia y llevar una vida tranquila como granjeros.

Pero, cuando se descubre su escondrijo, Jyn se queda sola. Un viejo amigo de la familia, Saw Gerrera, la acoge en su banda de rebeldes, los Partisanos, donde crece entre fugitivos. Cuando Jyn tiene

16 años, varios compañeros guerreros empiezan a sospechar quién es y obligan a Gerrera a abandonarla en una misión en Tamsye Prime. Tras esa traición, Jyn tiene que sobrevivir por su cuenta, aferrada a una arraigada vena rebelde que la coloca al otro lado de la ley imperial. Para cuando la Alianza Rebelde da con ella, el Imperio la busca por múltiples delitos, pero, bajo otra identidad, ella cumple condena a trabajos forzados en Wobani, desesperanzada respecto a su futuro.

la Muerte. Jyn, que siempre albergó la esperanza de que su padre no se hubiera entregado por entero a la causa imperial, insta a los líderes de la Alianza a dar un osado golpe para robar los planos de la estación de una base imperial en Scarif, a fin de analizarlos a fondo. El consejo rechaza su estrategia, pues no quiere arriesgarse a provocar una guerra abierta contra el Imperio, y además duda de la información de Jyn, pero su apasionado mensaje de esperanza inspira al almirante Raddus, que respalda con su flota esa misión secreta no autorizada. Con sus nuevos aliados y el nombre en código de Rogue One, estos insólitos rebeldes se infiltran

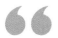

Soy uno con la Fuerza; la Fuerza está conmigo.
Chirrut Îmwe

en el mundo imperial de Scarif, aparentemente impenetrable.

Rogue One es la máxima esperanza de la Rebelión, pero lo tiene todo en contra. Para acceder a los planos hay que crear una gran maniobra de distracción fuera de la Ciudadela, maniobra que acaba con las vidas de Chirrut, Baze, Bodhi y el equipo de asalto de comandos rebeldes, muy inferiores en número. Mientras Jyn y Cassian acceden a las vitales cintas de datos, K-2SO también se sacrifica para detener a los guardias imperiales. Jyn transmite los planos a la flota rebelde, que aguarda sobre Scarif, pero ni ella ni el resto de la tropa consigue huir antes de que la Estrella de la Muerte entre en la órbita del planeta y arrase su superficie.

Su sacrificio no es en vano. La transmisión de Jyn llega a una esperanzada princesa Leia Organa y acaba en la comandancia rebelde de Yavin 4. Pese al peligro de una superarma fulminadora de mundos y el sacrificio de muchos valientes rebeldes, el osado plan de Rogue One brinda a la Rebelión mucho más que los planos técnicos de la estación: le da su mayor esperanza de restaurar algún día la libertad en la galaxia. ■

La ruta de los planos

En la batalla de Scarif, el ingenio rebelde es vital para transmitir los planos desde las cámaras de la Ciudadela.

Rogue One se infiltra en la torre de la Ciudadela y localiza los planos de la Estrella de la Muerte.

La armada rebelde destruye el escudo sobre Scarif y los datos pueden entrar en órbita.

Profundidad, la nave insignia del almirante Raddus, recibe los datos. Los soldados rebeldes descargan los planos y los envían a la *Tantive IV*.

La princesa Leia Organa huye con los planos a bordo de la *Tantive IV*.

PILOTO ESTELAR
HAN SOLO

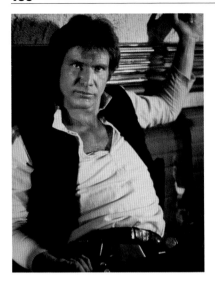

HOLOCRÓN

NOMBRE
Han Solo (adoptó el apellido en su huida de Corellia)

ESPECIE
Humana

MUNDO NATAL
Corellia

AFILIACIÓN
Alianza Rebelde; Resistencia

HABILIDADES
Pilotar; jugar al sabacc

NAVE
Halcón Milenario

FAMILIA
Leia Organa (esposa); Ben Solo (hijo)

Por fuera, Han Solo parece un contrabandista interesado y egoísta, pero su trayectoria como cazarratas, legendario piloto, general rebelde y, por último, guerrero de la Resistencia deja ver que le importan más los demás de lo que aparenta. Se queda huérfano a muy tierna edad en Corellia, y de niño vive como ladrón y estafador en la banda de los Gusanos Blancos. Se mete en líos con frecuencia, y al final lo sorprenden jugando a dos bandas en una negociación y robando valioso hipercombustible. Entonces trata de huir del planeta junto a su cómplice, Qi'ra, a base de sobornos. Sin embargo, su treta fracasa, tiene que abandonar a Qi'ra y se alista en la armada imperial.

Su habilidad como piloto es incuestionable, pero nunca llega a creer en la causa imperial, y se toma muchas libertades con las órdenes. Como castigo, lo transfieren a la infantería, donde lucha en Mimban. Allí empatiza con la milicia local y, harto del Imperio, deserta y se une a un grupo de rufianes con su nuevo aliado wookiee Chewbacca, alias «Chewie».

El grupo, dirigido por el veterano canalla Tobias Beckett, trabaja para el infame sindicato del crimen Crimson Dawn. Han quiere verse como Beckett —mercenario y caballero—, pero al reunirse con Qi'ra, que ahora es teniente de Crimson Dawn, se da cuenta de que aún le importan los demás. Para compensar un golpe chapucero, Beckett, Solo y el resto planifican una misión para robar un hipercombustible en crudo llamado coaxium en el planeta Kes-sel. Qi'ra se une al equipo a petición del señor del crimen Dryden Vos y recluta al llamativo contrabandista Lando Calrissian.

La misión se tuerce, y Han debe pilotar la nave del grupo, el *Halcón Milenario*, que pertenece a Lando, y bate un récord en el Corredor de Kessel. Antes de entregar el combustible, Han descubre que el comercio ilegal de coaxium causa sufrimiento a inocentes, así que cambia de opinión y se lo ofrece a una banda de rebeldes. Entonces, Beckett lo traiciona, y Han se ve obligado a matarlo en una pelea. Qi'ra lo abandona, y él y Chewie empiezan de cero.

Contrabandista y rebelde
Han le gana el *Halcón* a Lando en una partida de sabacc, se entrega al contrabando junto con su copiloto Chewie y a menudo trabaja para el señor del crimen Jabba el Hutt. Años después, en Tatooine, negocia un vuelo privado a Alderaan, pues cree que con Ben Kenobi, Luke Skywalker y algunos droides saldará sus deudas con Jabba. Ni se imagina que esos pasajeros cambiarán su vida. Cuando el Imperio los captura a todos, Han los ayuda a rescatar a Leia Organa, la líder de la Alianza Rebelde, y escapan.

Capitán Solo

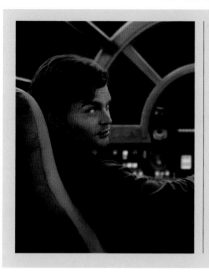

Han Solo puede ser muchas cosas, pero por encima de todo es un piloto. Tras pulir su talento en Coruscant y pilotar naves imperiales como cadete, tiene seguridad al volante de casi cualquier nave.

En una misión a Kessel, queda fascinado con el *Halcón Milenario*, de Lando Calrissian. Es en ese trascendental viaje cuando ocupa el asiento de capitán por primera vez y sobrevive a un corredor letal atravesando el torbellino que envuelve al planeta. Luego se juega las escasas ganancias del golpe para hacerse con la nave en una partida del juego de naipes sabacc. Con los años, Han modifica la nave de acuerdo con su personalidad y sus necesidades. El *Halcón*, tosco y siempre con alguna avería, es una de las naves más rápidas de la galaxia. Y, como Solo, se convierte en un icono legendario de la Rebelión.

Tras recibir una suculenta recompensa por su labor, Han regresa para combatir al Imperio en la batalla de Yavin y se convierte en héroe rebelde. Siempre insiste en que no forma parte de la causa, pero colabora en muchas misiones de la Alianza. No obstante, nunca se aleja mucho de su antigua vida, y acepta trabajos de contrabandista y participa en peligrosas carreras de naves.

Después de huir de la batalla de Hoth con Leia y Chewie en un maltrecho *Halcón*, Han decide visitar a su viejo amigo Lando en la Ciudad de las Nubes para reparar la nave. Pero, cuando llega el Imperio y captura a los rebeldes, Han malinterpreta la situación; no se da cuenta de que Lando no tiene más remedio que entregarlos. Darth Vader congela a Han en carbonita y se lo envía a Jabba mediante el cazarrecompensas Boba Fett. Sus amigos lo rescatan, y entonces se entrega a fondo a la lucha rebelde y es ascendido a capitán. En la batalla de Endor, recibe la orden de dirigir el ataque por tierra, y sus artes de truhán le son muy útiles para hacer que la guarnición imperial cometa un error que será crucial para el triunfo rebelde.

Tras la batalla, Han y Leia se casan y tienen un hijo, al que llaman Ben Solo. El pequeño muestra un increíble potencial como Jedi, y su tío, el maestro Jedi Luke Skywalker, lo entrena. Sin embargo, Ben también es un niño problemático. Manipulado por figuras siniestras, se entrega al lado oscuro de la Fuerza y destruye la Orden Jedi de Luke. Ahora se llama Kylo Ren, y sus horrendos actos separan a Han y Leia. Han se siente culpable y vuelve a su vida de contrabandista junto a Chewie.

Cuando la Primera Orden asciende al poder, Han ha perdido el *Halcón* y se halla a la fuga por sus deudas. Cuando por fin da otra vez con la nave, también da con la chatarrera Rey. El viejo contrabandista se hace cargo de ella y, cuando la captura la Primera Orden, Han lidera el golpe de la Resistencia en Starkiller, base de la superarma, para rescatarla y destruir la instalación. La misión lo encara con su hijo perdido, a quien trata de convencer de que vuelva a casa. Pero fracasa, y Kylo mata a su propio padre, acabando así con la vida de uno de los héroes más grandes e insólitos de la galaxia. ∎

Te aseguro que a veces me asombro de mí mismo.
Han Solo

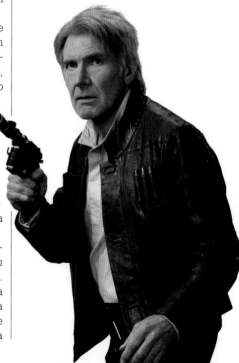

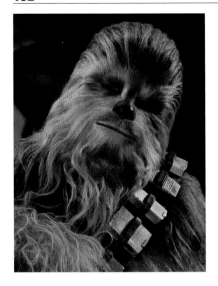

CON LA FRENTE BIEN ALTA
CHEWBACCA

HOLOCRÓN

NOMBRE
**Chewbacca,
alias «Chewie»**

ESPECIE
Wookiee

MUNDO NATAL
Kashyyyk

AFILIACIÓN
**República; Alianza
Rebelde; Resistencia**

EDAD
**Más de 230 años en la época
del incidente de Starkiller**

No conviene
soliviantar a un wookiee.
Han Solo

Algunos lo conocen como rebelde, y otros, como contrabandista. Ha sido miembro de una tribu, guerrero republicano, esclavo, mecánico, piloto, esposo, padre y buen amigo. En sus más de 200 años de vida, ha sido muchas cosas para muchos seres. Pero, al margen del papel que desempeñe en cada momento, este wookiee siempre es más de lo que parece.

Chewbacca nace en Kashyyyk, el mundo de su especie, dos siglos antes de que naciera la Alianza Rebelde, y lleva una vida digna jalonada por periodos de pesar y conflictos. En las Guerras Clon, una banda de cazadores trandoshanos lo captura y lo envía a Wasskah en calidad de presa. Los trandoshanos subestiman al noble wookiee, que se alía con unos padawans para huir de sus cazadores. Chewie sorprende a los Jedi con su habilidad tecnológica al arreglar un transmisor que procura su rescate. En un momento posterior de las Guerras Clon, defiende su mundo de la invasión separatista.

Reunión en Mimban La legendaria amistad de Chewie y Han nace en un foso de lodo donde ambos están presos.

Un piloto nato Chewie nació para pilotar, y le encanta ser el copiloto a bordo del *Halcón Milenario*.

Chewbacca trabaja junto a algunas de las figuras galácticas más destacadas de su tiempo, como el jefe wookiee Tarfful y el maestro Jedi Yoda, a quien ayuda a salvarse de la Orden 66.

La caída de la República acarrea sufrimiento a los wookiees, obligados a trabajar como esclavos bajo la ocupación imperial. Chewie es prisionero en Mimban, donde lo consideran poco más que una bestia salvaje enjaulada en un foso de fango. Entonces se alía con el reticente imperial Han Solo para tramar una inteligente fuga y escapar del cautiverio con una banda de granujas. Durante su misión en Kessel, Chewbacca exhibe su talento como piloto y sorprende a la tripulación al hacer de copiloto en el *Halcón Milenario* durante su célebre paso por el Corredor de Kessel. La misión forja un duradero vínculo entre Chewie y Solo, que permanecen juntos durante décadas. Empiezan como contrabandistas, e incluso trabajan para el infame gánster Jabba el Hutt y el famoso cazador de reliquias Dok-Ondar.

La forja de un rebelde
Gracias a una trascendental misión a Alderaan con Ben Kenobi y su aprendiz, Luke Skywalker, Chewie no dura mucho de contrabandista. Cuando por fin él y Han Solo los entregan –junto con la princesa Leia Organa–

a la Alianza Rebelde por una suculenta recompensa, es Chewbacca quien insta a Han a ayudarlos en la subsiguiente batalla de Yavin. Este heroico wookiee siempre quiere ayudar a los desvalidos, y luego continúa sirviendo a la Alianza hasta que se declara la Nueva República. Llegado ese punto, regresa a su mundo para liberarlo de las brutales garras del gran moff Lozen Tolruck. El poderoso wookiee se hace con el mando del destructor estelar *Dominio* y utiliza sus armas para obligar al Imperio a rendirse. A continuación se reúne con su familia liberada –su esposa Mallatobuck y el hijo de ambos, Lumpawaroo–, pero de vez en cuando vive alguna que otra aventura con Han.

La era de la Resistencia
Varias décadas después de la caída del Imperio, Han y Chewie reanudan su vida de contrabandistas. Chewie siempre apoya a Han, incluso después de una serie de tratos comerciales fallidos y la pérdida del *Halcón*. El reencuentro con su querida nave arrastra a la pareja a una guerra junto a Leia en contra de la nueva amenaza: la Primera Orden. Poco después, Chewie lidia con la devastadora pérdida de Han, pero encuentra un nuevo aliado en Rey, la aspirante a Jedi a quien acompaña de copiloto al planeta Ahch-To para dar con Luke Skywalker. Luego, Chewie y Rey participan en la batalla de Crait y salvan a los pocos individuos que componen la Resistencia de Organa.

Al año siguiente, Chewie contribuye a reconstruir el grupo. Justo antes de la batalla de Exegol, colabora con el viejo aliado Lando para reunir una flota que ayude a la Resistencia, la cual habría perdido la batalla sin esos refuerzos cruciales. De todos los héroes que se han convertido en leyendas de la historia galáctica, pocos son tan sabios, leales y compasivos como Chewbacca. ∎

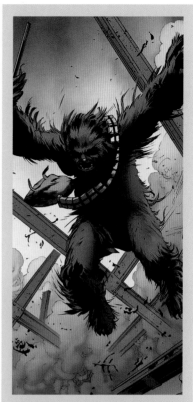

Valeroso guerrero

Con sus 2,3 metros de altura y su célebre fuerza wookiee, Chewie es un competente guerrero y veterano de muchos conflictos. La Alianza Rebelde aprovecha su experiencia y su fuerza en muchas ocasiones. Tras un aterrizaje forzoso en solitario en Andelm IV, Chewbacca combate junto a los mineros locales contra la opresión. Su lucha por los sometidos se prolonga en Cymoon 1, donde ayuda a liberar a los esclavos haciendo estragos en una de las fábricas vitales del Imperio. Su papel en la captura del destructor estelar imperial *Heraldo* lo enfrenta a un soldado de asalto de élite de la Fuerza Operativa 99 que acaba en un duelo a muerte.

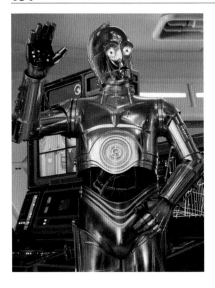

VALOR REFINADO
C-3PO

HOLOCRÓN

NOMBRE
C-3PO

TIPO
Droide de protocolo

FABRICANTE
Anakin Skywalker

AFILIACIÓN
República; Alianza Rebelde; Resistencia

FUNCIÓN PRINCIPAL
Habla y traduce más de siete millones de formas de comunicación

En su medio siglo de leal servicio a la República, a la Rebelión y, más tarde, a la Resistencia, C-3PO demuestra que el valor adopta muchas formas. Este droide de protocolo chapado en oro no está programado para el heroísmo ni dotado para la aventura, pero se topa con ambas cosas muy a menudo.

En calidad de asistente de la senadora Padmé Amidala durante las Guerras Clon, a menudo se halla en peligro. Trabaja con el representante Jar Jar Binks en Rodia, donde aporta una calma muy necesaria frente al calamitoso gungan, y sobrevive con valentía a la captura de los separatistas. Durante una misión a Aleen, salva a ese planeta del Borde Medio de una catástrofe natural que amenaza con destruirlo.

Al servicio de la Rebelión, C-3PO vuela con gallardía junto a R2-D2 en una cápsula de salvamento a Tatooine para entregar un mensaje secreto a Obi Wan Kenobi, y su ingenio salva al dúo de las garras imperiales en Mos Eisley. En la Estrella de la Muerte, cuando los descubre un soldado de asalto, sus creativas mentiras permiten a la pareja huir de nuevo. Después sirve a la general Leia Organa y crea un grupo de droides espías que ofrecen información crucial a la Resistencia, como el paradero de Han Solo, Rey, Finn y BB-8 en Takodana.

Traductor
La etiqueta y el protocolo no sirven de mucho en el campo de batalla, pero la habilidad de C-3PO para traducir más de siete millones de idiomas es una aportación vital a la causa de la Rebelión: se comunica con el ordenador del *Halcón Milenario* para repararlo tras la batalla de Hoth; traduce huttés durante el rescate de Han Solo de las garras del señor del crimen Jabba el Hutt; y descifra el dialecto único de los ewoks cuando los rebeldes llegan a la Luna Boscosa de Endor, con lo que salva a sus amigos de convertirse en el primer plato de un banquete de celebración.

Cuando Rey encuentra una reliquia Sith en Pasaana que podría llevar a una pista de vital importancia sobre el planeta oculto de Exegol, C-3PO descifra su antiguo texto. Por desgracia, su programación le impide compartirlo. Pero, aun a sabiendas de que se le borrará la memoria, accede con entereza a que lo opere un reprogramador de droides para que la misión triunfe, y ese valor es innegable. ∎

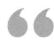

¡Estamos condenados!
C-3PO

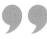

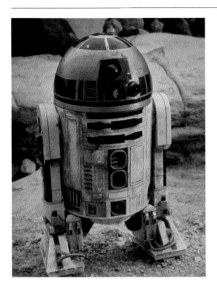

HEROE INVETERADO
R2-D2

HOLOCRÓN

NOMBRE
R2-D2

TIPO
Droide astromecánico

AFILIACIÓN
**Casa Real de Naboo;
República; Alianza
Rebelde; Resistencia**

ARTILUGIOS DESTACADOS
**Sondas de datos; brazos
mecánicos; escáneres;
holoproyectores;
lanzacohetes**

Los droides astromecánicos son ayudantes versátiles, y R2 siempre es el droide ideal para todo, pase lo que pase. Si un amigo está en apuros, este diligente droide lo saca del aprieto usando con ingenio una de sus muchas herramientas. Puede que ello se deba a que nunca se ha sometido a un borrado de memoria completo.

R2-D2 empieza su servicio en la nave real de la reina Amidala. Durante un intento de romper el bloqueo planetario de la Federación de Comercio, arregla el generador de escudo del vehículo, hazaña que salva a la tripulación al completo, incluida la reina. Y esa es solo la primera vez que sirve heroicamente a la realeza.

Décadas después, la princesa Leia recurre a él para que lleve los planos robados de la Estrella de la Muerte a Obi-Wan Kenobi. Y en esa misión su ingenio salva a la princesa y a sus compañeros de morir aplastados en un compactador de basura. Durante el auge de la Primera Orden, R2-D2 permanece junto a Leia. Después, tras una temporada semirretirado, se activa justo a tiempo para compartir un mapa estelar crucial que lleva a la Resistencia hasta Luke Skywalker.

Compañero de los Jedi
R2-D2 sirve junto a grandes Jedi a lo largo de varias generaciones. Acompaña al padawan Anakin Skywalker a Geonosis cuando estallan las Guerras Clon, y permanece a su lado cuando este asciende a caballero y durante casi todo el conflicto. En la batalla de Coruscant, R2-D2 libra una inteligente lucha contra los droides de combate para salvar a Anakin y a Obi-Wan durante su misión para rescatar al canciller de la República. Es el droide personal de Luke en la Guerra Civil Galáctica y en épocas posteriores, y arregla el hiperimpulsor del *Halcón Milenario* en Ciudad de las Nubes para que sus amigos rebeldes puedan huir de Vader.

Mucho después, retransmite un viejo mensaje alojado en sus bancos de datos para convencer a su antiguo amo de que instruya a Rey como Jedi: el holograma de la princesa Leia diciendo «eres mi única esperanza» persuade a Luke para que brinde una oportunidad a Rey y forje así un futuro para los Jedi. ∎

Marcando estilo R2-D2 lleva propulsores en las patas, pero se averían en algún momento tras las Guerras Clon.

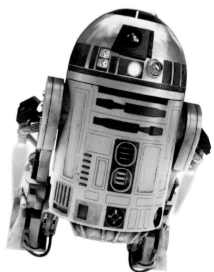

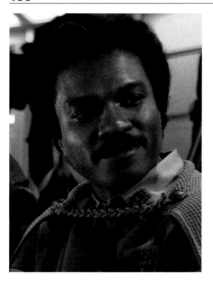

HEROE DE OFICIO
LANDO CALRISSIAN

HOLOCRÓN

NOMBRE
Landonis Balthazar Calrissian

ESPECIE
Humana

MUNDO NATAL
Socorro

AFILIACIÓN
Independiente; Alianza Rebelde; Resistencia

OCUPACIÓN
Empresario; barón administrador; ermitaño

HABILIDADES
Carisma; estilo; astucia

Desde sus inicios como piloto hasta su triunfo en Exegol, la vida de Lando Calrissian es una sucesión de apuestas. Y aunque algunas partidas no le van como esperaba, los que apuestan por este zalamero jugador de sabacc descubren que la suerte no lo elude por mucho tiempo. Y es que este ambicioso emprendedor tiene un don para crear su suerte y siempre halla el modo de reincorporarse al juego.

De joven se gana la vida como contrabandista y capitán mercenario a bordo de la niña de sus ojos, el *Halcón Milenario*, un carguero corelliano que modifica a fondo acorde con su refinado gusto. Lando tiene anécdotas sobre aventuras en Felucia, hazañas en el sistema Rafa, encontronazos con la infame cazarrecompensas

Aurra Sing y el asalto al templo sagrado de los sharu, por nombrar algunas. Y aunque suele renunciar a los golpes más arriesgados, acepta un trabajo para transportar armas a Kullgroon que acaba con su valiosa nave confiscada por el Imperio, lo cual no le deja otra opción que aceptar un encargo de Qi'ra, de la banda criminal Crimson Dawn. Ella y una banda de granujas, que incluye a Han Solo y a Chewbacca, buscan transporte al sistema Kessel. El viaje casi destroza su querida nave, y se mete en más apuros en Savareen, tras lo cual decide retirarse y abandonar al equipo. Pero su suerte se agota de verdad cuando pierde el *Halcón* frente a Solo en una partida de sabacc.

Emprendedor galáctico

La pérdida de su nave favorita no lo detiene mucho tiempo, pues Lando siempre encuentra modos cada vez más creativos de amasar créditos. Desde el contrabando con cerdos inflables en Lothal hasta el comercio de equipamiento militar, siempre guarda un as bajo la manga. Pero esos trabajillos son menudencias en comparación con su último afán comercial como barón administrador de Ciudad de las Nubes, una hermosa colonia minera que flota en la atmósfera su-

Un montón de chatarra
Desde que Lando lo viera por primera vez, el *Halcón Milenario* se ha mejorado y modificado muchas veces.

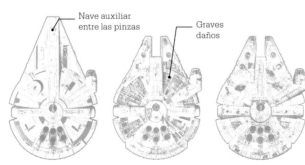

Nave auxiliar entre las pinzas

Graves daños

Halcón de Lando *Halcón* post Corredor de Kessel *Halcón* de Han

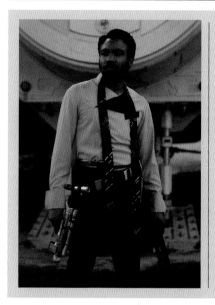

Los socios de Lando

A lo largo de décadas, Lando forja relaciones duraderas con unos cuantos aliados, cuya confianza en él les acarrea triunfos y tragedias. Cuando es dueño del *Halcón*, su copiloto es el droide L3-37, un autómata «hecho a sí mismo» independiente, ingenioso y con un talento sin igual para orientarse. L3-37 inspira una revuelta droide en Kessel y es abatido por fuego de bláster. Lando carga su programación en el ordenador del *Halcón* y ello permite a su tripulación batir un récord en el Corredor de Kessel.

Lando también se asocia con Lobot, un humano con mejoras cibernéticas que lleva ciberimplantes de su antiguo trabajo como analista imperial y es un hábil estratega. En un fatídico trabajo, Lando intenta robar un valioso artefacto del *Imperialis*, sin saber que dicho yate pertenece al mismísimo emperador Palpatine. La misión se tuerce y Lobot resulta herido. En su frágil estado, los implantes de Lobot se hacen con el control de su mente y alteran su personalidad para siempre.

perior del gigante gaseoso Bespin. Sin embargo, en pleno apogeo de su suerte, Han regresa a su vida, y eso hace que el Imperio le preste una atención no deseada. Lando tiene que entregar a Solo a Darth Vader, pero arriesga su vida para salvar a los amigos de Han: Chewbacca y la princesa Leia. Tras huir de Bespin con el Jedi Luke Skywalker, se une a la Rebelión y asciende al rango de general por su actuación en la misión de rescate de Han de las garras de Jabba el Hutt. Durante la batalla de Endor, recibe la orden de pilotar el *Halcón* y dirige el exitoso intento de destruir la segunda Estrella de la Muerte.

Después de su época en la Rebelión, sienta la cabeza y crea una familia. Pero secuestran a su hija pequeña. Al principio, su desaparición es un misterio, pero después queda claro que fue un objetivo de la Primera Orden, pues también había secuestrado a los hijos de otros exlíderes de la Alianza. Lando se une a la misión de Luke Skywalker para rastrear a unos agentes Sith, pero su pista muere en el planeta Pasaana. Entonces decide quedarse allí y llevar una vida tranquila como ermitaño. No obstante, sus días como héroe no han acabado.

> Todo lo que oigas sobre mí es cierto.
> **Lando Calrissian**

Regreso a la lucha

Lando regresa junto a Leia y se incorpora nuevamente a la Resistencia de Leia en los últimas días de su lucha contra la Primera Orden. En el *Halcón Milenario*, junto a Chewbacca, recluta a una vasta flota para la causa y llega a la batalla de Exegol justo a tiempo de garantizar una victoria para la Resistencia. Conforme la Primera Orden se desmorona por toda la galaxia, Lando se plantea su futuro y se ofrece a ayudar a la ex soldado de asalto Jannah a buscar a su familia, con la esperanza de que juntos den con sus parientes perdidos, aunque lo tengan todo en contra. ∎

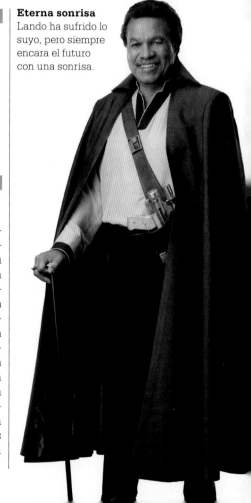

Eterna sonrisa
Lando ha sufrido lo suyo, pero siempre encara el futuro con una sonrisa.

RESTAURAR LA DEMOCRACIA
LA GUERRA CIVIL GALÁCTICA

HOLOCRÓN

NOMBRE
Guerra Civil Galáctica

UBICACIÓN
La galaxia

PARTICIPANTES
Imperio contra Alianza Rebelde

DIRIGENTES
Emperador Palpatine (Imperio); Mon Mothma (Alianza Rebelde)

CONCLUSIÓN
Rendición imperial tras la firma del Concordato Galáctico

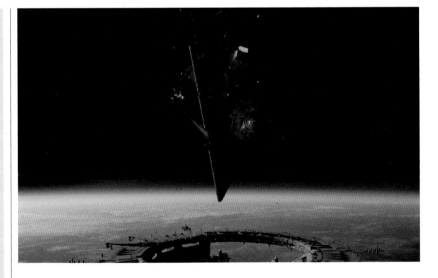

La mano dura del Imperio es caldo de cultivo para la insurrección. Sin embargo, antes de la batalla de Scarif, la acción rebelde es escasa y local. Tras años de revueltas a pequeña escala por toda la galaxia, la noticia de un arma destructora de planetas obliga a la Alianza Rebelde a atacar antes de estar preparada. La creación de la Estrella de la Muerte –estación espacial para aplastar toda resistencia– provoca el inicio de la Guerra Civil Galáctica. En Scarif, al igual que en muchas batallas posteriores, la Rebelión está al borde del fracaso, pero se las arregla para triunfar frente a un enemigo mucho más formidable.

Curso de iniciación Gracias al ingenio y el sacrificio rebeldes, dos destructores imperiales colisionan. Sus escombros destruyen el escudo de Scarif.

La batalla de Scarif
El Imperio se toma muchas molestias para que la galaxia no descubra la Estrella de la Muerte, pero, cuando el servicio de inteligencia de la Alianza confirma su existen-

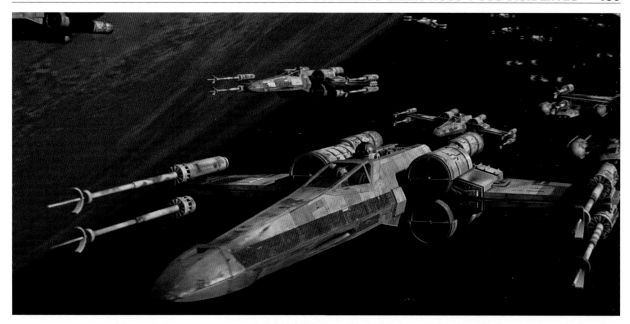

Rojo Cinco El nuevo rebelde Luke Skywalker se une al asalto contra la Estrella de la Muerte. Es su primera vez en una cabina de Ala-X.

cia, estalla un debate en el liderazgo rebelde. Algunos miembros reconocen que un arma así es el fin de la Rebelión, cuyos partidarios no tendrán más remedio que someterse o enfrentarse a la aniquilación de sus planetas. En la última etapa de la construcción de la Estrella de la Muerte, un equipo llamado Rogue One organiza una misión suicida para robar los planos de la estación. Cuando el grupo se infiltra en la torre de la Ciudadela de Scarif, la flota rebelde acude en su ayuda con el almirante Raddus al mando. El equipo de tierra se hace con los planos, pero un escudo orbital impide transmitirlos a la flota que aguarda arriba. Un ataque improvisado pero coordinado entre los bombarderos Ala-Y de la Alianza y una corbeta Hammerhead hace que un destructor imperial se estrelle contra el escudo, tras lo cual la flota logra interceptar los planos. Pero en cuanto envían los datos a la nave insignia rebelde, la *Profundidad*, la Estrella de la Muerte entra

en órbita junto a la nave insignia de Darth Vader, el *Devastador*. La estación dispara sobre Scarif y mata por igual a imperiales y rebeldes, mientras Vader aborda la *Profundidad*. Ya está solo a unos pasos cuando la princesa Leia Organa huye con los planos en la *Tantive IV*, que aguardaba amarrada en lo alto.

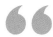

> El emperador ha cometido un error y ha llegado el momento de atacar.
> **Mon Mothma**

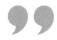

La batalla de Yavin

Organa logra entregar los planos de la Estrella de la Muerte a la Alianza, y los técnicos de la base rebelde de

la luna Yavin 4 localizan un punto débil en el diseño de la estación. El gran moff Tarkin, dirigente imperial, sigue la pista a los rebeldes hasta su base y se dispone a fulminar la luna entera con la Estrella de la Muerte para acabar con la Rebelión de una vez por todas. Pero los pilotos rebeldes ejecutan un audaz ataque contra el punto débil de la estación de combate con dos escuadrones de cazas. Tienen muy poco tiempo antes de que el arma cargue contra su base. El gran piloto rebelde Luke Skywalker apunta al blanco cuando apenas quedan unos segundos y asesta un golpe letal a la estación.

Por desgracia, las celebraciones duran poco: la Rebelión apenas tiene tiempo de disfrutar su victoria. Y es que, aunque la Estrella de la Muerte está destruida, la determinación del Imperio es inquebrantable, y Darth Vader está deseando vengar el vergonzoso fracaso de sus tropas para detener a la Alianza.

Los rebeldes se dispersan por todas partes en busca de una nueva sede, pero la flota imperial emplea sus vastos recursos para darles caza y despliega droides sonda para »

explorar los rincones más remotos de la galaxia.

La batalla de Hoth

El Imperio no cesa en su búsqueda de la nueva base rebelde, y esa perseverancia resulta fructífera cuando un droide sonda la detecta en un gélido planeta deshabitado del sistema Hoth. La armada personal de Vader, el Escuadrón de la Muerte –al mando del almirante Ozzel–, desciende al planeta. Pero Ozzel abandona el hiperespacio dentro del rango de la base, y ello da tiempo a los rebeldes para activar su escudo planetario y preparar su evacuación. Ese error de cálculo le sale muy caro al Imperio, y Ozzel lo paga con la vida a manos de Darth Vader. Incapaz de efectuar un bombardeo orbital, el Imperio lanza una invasión terrestre con caminantes AT-AT y AT-ST. Los rebeldes no pueden defenderse contra eso, pero derriban varios vehículos improvisando con cables de remolque, lo cual ralentiza el ataque y permite evacuar a la mayoría de los suyos. Las naves de transporte de la Alianza logran salir del sistema gracias al cañón de iones v-150 fijado en tierra, que incapacita temporalmente a los

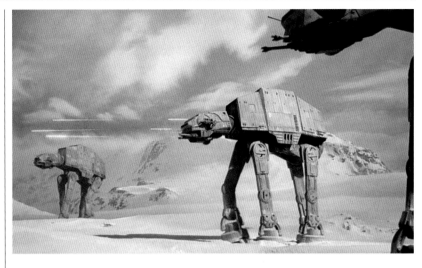

destructores imperiales situados en órbita. Una vez más, el Imperio está a punto de aplastar a la Rebelión, pero un error fatal de su liderazgo –y la creatividad de los rebeldes– tuerce sus planes.

La batalla de Endor

La Rebelión descubre una segunda Estrella de la Muerte con el emperador Palpatine a bordo, lo cual es un incentivo perfecto para atacar. La Alianza cree que la flota imperial está dispersa por toda la galaxia y

Asalto imperial Un trío de AT-AT al mando del general Veers ataca el generador de escudo de la Alianza.

que el arma aún no está operativa, de manera que la ataca con todo lo que tiene. Su plan depende de un grupo de ofensiva dirigido por el general Solo, que aterriza en la Luna Boscosa de Endor para desactivar el escudo de energía que protege la estación en órbita. Los cruceros defenderán el perímetro mientras los soldados del general Lando Calrissian invaden la estación y destruyen su reactor principal. Pero no saben que la información que recibieron es falsa, una mentira elaborada por el propio Palpatine para atraer a la Rebelión a una batalla final.

La flota de la Alianza llega a Endor y descubre un generador de escudo activo, una flota imperial gigantesca y una Estrella de la Muerte plenamente operativa. Sufre graves bajas en el espacio mientras el equipo en tierra es capturado. Cuando todo parece perdido, una tribu local de ewoks se apiada de la Rebelión y la ayuda con armas primitivas en un ataque sorpresa que confunde a la guarnición imperial. El equipo de Solo detona el escudo justo a tiempo para que Calrissian efectúe su ataque al reactor. El emperador cae

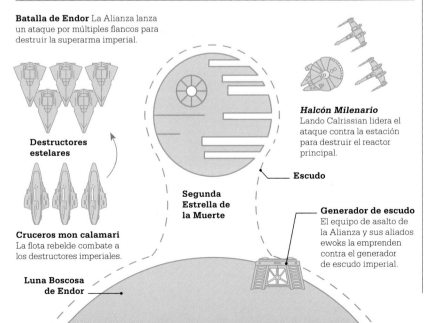

Batalla de Endor La Alianza lanza un ataque por múltiples flancos para destruir la superarma imperial.

Destructores estelares

Cruceros mon calamari
La flota rebelde combate a los destructores imperiales.

Luna Boscosa de Endor

Segunda Estrella de la Muerte

Generador de escudo
El equipo de asalto de la Alianza y sus aliados ewoks la emprenden contra el generador de escudo imperial.

Escudo

Halcón Milenario
Lando Calrissian lidera el ataque contra la estación para destruir el reactor principal.

Granujas en guerra

Cuando la guerra civil asola la galaxia, ciertas partes que desean mantenerse al margen se ven atrapadas en la lucha. Ello incluye a contrabandistas, granujas y cazarrecompensas. El destino de los contrabandistas Han Solo y Chewbacca cambia cuando se unen a la batalla de Yavin. En un primer momento, Han se niega a involucrarse, pero su estatus como héroe de guerra le dificulta zafarse del Imperio. Han pone a los imperiales tras la pista de su exsocio, Lando Calrissian, que esperaba pasar desapercibido en su querida Ciudad de las Nubes. Después de traicionar al Imperio para ayudar a sus amigos, Lando tampoco tiene más remedio que ayudar a la Alianza.

El afán de la arqueóloga Chelli Aphra por amasar fortuna la arrastra a la guerra cuando Darth Vader la recluta. Aphra no profesa lealtad a ninguna causa, pero su implicación con el señor del Sith la lleva a jugar en ambos bandos para sobrevivir.

debido a sus errores de cálculo, y la Estrella de la Muerte es destruida.

La lucha final

Creyendo al emperador muerto, la flota imperial se sume en el caos. Por primera vez, la Rebelión y el Imperio parecen igualados. Ahora que la Alianza tiene más probabilidades de victoria, se unen a su causa más individuos. Entretanto, el Imperio se fractura a raíz de la deserción y la tensión de las luchas internas.

La guerra sigue a un ritmo frenético y desemboca en un atroz enfrentamiento en Jakku. Pero el Imperio

Cementerio de naves Tras la batalla de Jakku, pecios de naves rebeldes e imperiales alfombran el planeta.

no tiene nada que hacer frente a las nuevas naves de combate de clase Starhawk de la Rebelión. Con la flota destruida, el malestar civil en sus dominios y muchos de sus prometedores líderes huidos a las misteriosas Regiones Desconocidas, el Imperio accede a firmar el tratado del Concordato Galáctico para poner fin de forma oficial a la Guerra Civil Galáctica. La Rebelión, ahora llamada Nueva República, sale victoriosa y restaura el Senado democrático. Sin embargo, algunos remanentes imperiales hacen caso omiso de la declaración recién firmada y siguen operativos. ∎

La Guerra Civil Galáctica

0 ASW4
Batalla de Scarif
Un equipo de rebeldes roba los planos técnicos de la Estrella de la Muerte para dar con su punto débil.

0 DSW4
Batalla de Vrogas Vas
El Imperio, con Vader a la cabeza, obtiene una victoria contra la flota rebelde.

4 DSW4
Batalla de Endor
Casi toda la flota rebelde se reúne para atacar a Palpatine, que está a bordo de la segunda Estrella de la Muerte. El remanente de la flota imperial se dispersa tras la derrota.

0 SW4
Batalla de Yavin
Los cazas rebeldes asestan un golpe colosal al Imperio y arrasan su Estrella de la Muerte, destructora de planetas.

3 DSW4
Batalla de Hoth
El Imperio descubre la base Echo. El ataque imperial dispersa a la Rebelión.

5 DSW4
Batalla de Jakku
La flota imperial cae en Jakku y se acaba la Guerra Civil Galáctica.

DE ENTRE LAS CENIZAS DEL IMPERIO
LA NUEVA REPÚBLICA

HOLOCRÓN

NOMBRE
Nueva República

MUNDO NATAL
**Móvil, con Chandrila
y Hosnian Prime como
antiguas capitales**

OBJETIVO
**Unidad pacífica de la galaxia;
gobierno democrático**

ESTADO
**Destruida por la
Primera Orden**

Tras las Guerras Clon y la subsiguiente Guerra Civil Galáctica, la cúpula de la victoriosa Alianza Rebelde se compromete a no repetir los errores del pasado. La Nueva República deberá por tanto aplicar restricciones para que ningún individuo amase el poder que tuvo Palpatine. A tal fin, el nuevo gobierno crea una estructura descentralizada y brinda a sus mundos más participación en los asuntos galácticos. Entre sus primeros actos se cuenta la firma del Concordato Galáctico, que pone fin oficial a la Guerra Civil Galáctica.

La Nueva República se afana en evitar que criminales oportunistas se aprovechen del caos de la revolución. Además, la última gran guerra antes del Imperio la causaron los planetas separatistas que no querían participar de la República. Convencerlos de que las cosas serán distintas es un desafío difícil.

Conforme a la Ley de Desarme Militar, la Nueva República elimina flotas y ejércitos capaces de desplegarse a escala galáctica. Su despojada flota es pequeña en comparación con las del Imperio o la República Galáctica que la precedieron, pero establece una nueva pauta. De hecho, la Nueva República también es me-

¿Es el mundo más pacífico desde la revolución? Yo no veo sino caos y muerte.
El cliente

nor que esos regímenes anteriores. Y es que cada vez más sectores deciden «ir por libre».

Pese a la paz, la Nueva República no es la prometida unidad anunciada por la caída del Imperio. Su falta de cohesión conduce a un colapso de los servicios esenciales y a una peligrosa relajación de la vigilancia. Muchos mundos se cuestionan el valor de su membresía y la abandonan. Y en lugar de arriesgarse a abarcar demasiado, la República deja que se vayan. En ese ambiente incierto, los agentes de la Primera Orden siembran el descontento y prometen un gobierno más efectivo y eficaz mediante el poder centralizado.

Tras más de dos décadas en el poder, la Nueva República se enfrenta a una gran pregunta sobre su futuro. Como solución potencial, aflora el concepto de un «primer senador» que presida el Senado. Es un polémico paso, sobre todo para quienes recuerdan la resbaladiza deriva de Palpatine hacia el autoritarismo. El estancamiento político a ese respecto, salpicado por la violencia orquestada por los agentes de la Primera Orden, desemboca en una nueva crisis separatista. Los mundos que abogan por un gobierno centralizado se escinden de la Nueva República y

Remanentes imperiales

Un año después de la batalla de Endor, Mon Mothma, de la Nueva República, y Mas Amedda, del Imperio Galáctico, firman un tratado que pone fin a la Guerra Civil Galáctica. En los márgenes de la galaxia, los reductos imperiales se niegan a someterse y a reconocer el acuerdo. En el sector de Anoat, el moff Adelhard cierra sus fronteras, gobierna un feudo privado y tacha de propaganda los informes sobre la muerte del antiguo emperador Palpatine.

Otros señores de la guerra imperiales ejecutan sin saberlo el plan de contingencia de Darth Sidious para crear un enclave secreto de poder en las Regiones Desconocidas. Algunos solo amasan fortuna y poder para sus fines. El infame moff Gideon, cuya ambición se ignora, tiene agentes en Nevarro que buscan con fines perversos a un niño sensible a la Fuerza, tarea que lleva a cabo el Mandaloriano, cazarrecompensas que después cambia de parecer y se convierte en enemigo de los imperiales de Gideon.

establecen sus propias estructuras de poder en sus dominios. La senadora Leia Organa es uno de los pocos miembros de la Nueva República que expresa su rechazo ante esa línea de conducta, pues considera que los mundos centristas deben mantenerse en el redil, aunque solo sea para que la Nueva República supervise su desarrollo. Pero, en esa época, un escándalo compromete políticamente a Leia y se ve obligada a dimitir.

La Nueva República se mantiene en esa situación cinco años más, soportando las tensiones de la guerra fría con los sistemas separatistas, que se han dado en llamar Primera Orden. Y en medio está la Resisten-

Fin de la República Los aterrados ciudadanos de la Nueva República ven la descarga de Starkiller desde la capital, Hosnian Prime.

cia, que lleva a cabo misiones de reconocimiento por su cuenta para vigilar a la Primera Orden al tiempo que trata de no provocar una guerra galáctica. El instinto de Leia no falla. La Primera Orden lleva décadas amasando poder militar con el fin de aniquilar a la Nueva República, y logra su propósito al disparar el arma de su base Starkiller, que pulveriza Hosnian Prime, capital de la Nueva República, y el grueso de la flota republicana. ∎

Símbolos de esperanza En sus 30 años, el gobierno de la Nueva República ha usado distintos símbolos.

Explosión estelar Emblema del gobierno de la Nueva República, una explosión estelar tras el blasón del fénix de la Alianza Rebelde.

Escarapela Este sello más discreto se compone de estrellas que representan la unidad. Es muy habitual en las fuerzas de seguridad.

INCLINAOS ANTE SU PODER

LA PRIMERA ORDEN

De entre las cenizas del Imperio Galáctico emerge la Primera Orden, prolongación directa del plan de Darth Sidious para gobernar la galaxia por toda la eternidad. El alcance de las intrigas y el plan de contingencia de Palpatine se ocultaron en la más profunda de las sombras, y no se detectaron hasta que ya era demasiado tarde para detener su ambición.

La Primera Orden es la gran culminación de varias conspiraciones encaminadas a prolongar el Imperio tras la destrucción de la segunda Estrella de la Muerte y la caída del emperador en la batalla de Endor. Desde el punto de vista militar, sigue viva gracias al remanente de naves de guerra imperiales que huyeron a las Regiones Desconocidas y al desvío de recursos de grandes corporaciones a astilleros ocultos. En el campo político, se conserva mediante la presión por lograr un poder centralizado en el nuevo Senado Galáctico que culmina en un estancamiento y en la ruptura por parte de los mundos que forman la coalición llamada Primera Orden. Y en el plano espiritual, continúa con el auge de la secta del Sith Eterno en el mundo oculto de Exegol, que se sirve de ciencias oscuras para resucitar a Palpatine. Esas tres ramas se combinan para constituir la amenaza de la Primera Orden.

Tras la batalla de Endor, el Imperio se fragmenta, pues no hay un claro plan de sucesión en caso de que pasara lo impensable, es decir, la muerte aparente del emperador.

Emblema hexagonal Símbolo de la Primera Orden: una fuerza explosiva que combate todo intento de contenerla.

Los gobernadores regionales y almirantes de flota se disputan la supremacía, y los mundos independientes, tanto tiempo bajo el yugo imperial, se alzan en un estallido de revueltas que se propagan como la pólvora por toda la galaxia. La Nueva República vive una era muy convulsa mientras trata de contener ese caos. Los sistemas automatizados dispuestos por el emperador ponen en marcha la operación Ceniza, una campaña de bombardeo orbital pensada para limpiar los secretos de Palpatine a fin de que sus enemigos y sucesores no los descubran.

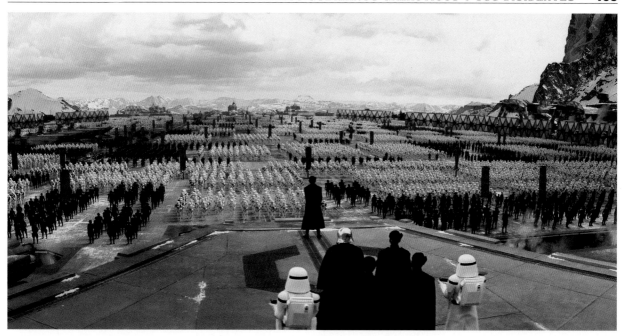

Unos cuantos imperiales perciben fragmentos del plan maestro del emperador, pero ninguno lo conoce por entero. Después de la batalla de Jakku, el almirante de flota Gallius Rax, la gran almirante Rae Sloane y el general Brendol Hux, entre otros, lideran la huida de un gran remanente de supervivientes imperiales a las Regiones Desconocidas. Tras años de penurias surcando sistemas mal cartografiados, hallan lugares más seguros en mundos que el Imperio ha cartografiado en secreto. En Coruscant, Mas Amedda es el jefe *de facto* del Imperio y firma un tratado con la Nueva República que pone fin oficial a la Guerra Civil Galáctica. La Nueva República se propone crear un régimen más igualitario que evite los errores del pasado.

Con el fin de impedir una guerra galáctica, la Nueva República impone límites a la militarización entre sus mundos y restringe la producción de los principales fabricantes de armas. Pero esas poderosas corporaciones burlan las restricciones

Concentración en Starkiller El general Hux arenga a las fuerzas de la Primera Orden en Starkiller antes de su descarga.

segregando sus filiales en territorios independientes que continúan fabricando material bélico y lo destinan a la creciente Primera Orden. Así, los cazas TIE y los destructores estelares de la generación imperial evolucionan a modelos más modernos, aunque sus orígenes son inconfundibles. **»**

Auge de la Primera Orden

4 DSW4
Batalla de Endor
La Alianza Rebelde derrota a los imperiales.

22 DSW4
Parnassos
Los supervivientes de la flota imperial llegan a Parnassos.

34 DSW4
Regreso al poder
La base Starkiller destruye la capital de la Nueva República, en el sistema Hosnian.

5 DSW4
Batalla de Jakku
Tras perder la batalla, la gran almirante Rae Sloane guía a algunos de los imperiales supervivientes a las Regiones Desconocidas.

29 DSW4
Cisma centrista
El cisma político de la Nueva República crea el núcleo político de la Primera Orden.

35 DSW4
El fin de una era
La Orden Final queda destruida.

Hoy es el fin de la República. ¡El fin de un régimen que ha consentido el desorden!
General Armitage Hux

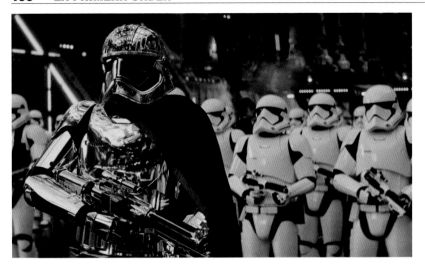

La flota de la Primera Orden no alcanza ni mucho menos el tamaño de la imperial en su apogeo, pero aun así es el conjunto más formidable de naves de guerra en una galaxia que ha reducido su producción militar. Los enormes destructores de clase Resurgente casi doblan en tamaño a las naves de clase Imperial, pero son mucho más pequeños que los descomunales acorazados de clase Mandator IV, capaces de arrasar planetas. Pero ninguno es mayor que el *Supremacía*, nave insignia única de forma alada del misterioso líder supremo

Cuerpos de precisión Las tropas de asalto de la Primera Orden obedecen fieles a la capitana Phasma.

Snoke, con una envergadura de nada menos que 60 kilómetros. En cuanto a naves menores de persecución, la Primera Orden tiene nuevos cazas TIE/fo que incorporan escudos y, en algunas variantes, hiperimpulsores. Las nuevas clases de TIE, como los silenciadores, modelos de las Fuerzas Especiales, echelon, bombarderos y susurradores, confieren versatilidad a su cuerpo de cazas.

Al igual que en el Imperio, la infantería de la Primera Orden son los soldados de asalto, tropas de choque de blanca armadura bien entrenadas y dotadas para el combate. El general Brendol Hux crea un programa de instrucción basado en las teorías que desarrolló en la Academia de Arkanis. Sus jóvenes candidatos son adoctrinados con rigor para despojarlos de toda individualidad. Las tropas suelen formarse con niños capturados en planetas conquistados, a los que se les asignan números en lugar de nombres.

La más destructiva de las modernas armas de la Primera Orden es la base Starkiller, fruto de la evolución de la investigación armamentística con cristales kyber de la Estrella de la Muerte. No es una estación espacial artificial, sino más bien un planeta enano, antes llamado Ilum, transformado en plataforma de armas. Los depósitos de kyber en bruto de sus entrañas alimentan un extraordinario cañón hiperespacial que se nutre de energía solar y la dirige destructivamente hacia objetivos remotos a través de la galaxia. La Starkiller solo dispara una vez, y esa vez destruye por entero el sistema Hosnian, hogar del gobierno de la Nueva República.

La flota Sith

Los miles de naves de la flota de la Orden Final se forjaron en astilleros ocultos bajo la superficie de Exegol. Son destructores estelares de clase Xyston más grandes que los tradicionales de clase Imperial, y una buena parte de la energía de sus reactores se desvía al superláser rompeplanetas suspendido bajo su casco. Como prueba de su poderío, un único destructor estelar avanzado se lanza de Exegol a Kijimi y destruye el planeta

por albergar fugitivos. Además de los destructores estelares Sith, Exegol lanza cazas TIE Sith especializados (TIE dagas) y tropas de asalto Sith de armadura roja que, aunque no pueden usar la Fuerza, son leales a los oscuros propósitos de la secta del Sith Eterno.

En la Primera Orden hay quien se incomoda al saber

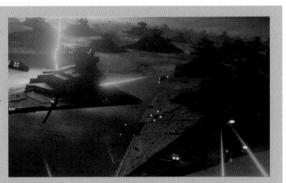

de esos nuevos aliados, confiando en la precisión tecnológica y militar más que en la naturaleza mística y oculta del plan Sith.

Los mundos que ya estaban de parte de la Primera Orden ven su poder sin igual en acción. Los que pretendían ser neutrales, claudican a la vista de tal demostración. Con una sola descarga, la Primera Orden exhibe su dominio y obliga a la galaxia a inclinarse ante su poder. Esta sería solo la fase inicial de su gran plan

¡Todos los demás sistemas se someterán a la Primera Orden, y en su memoria guardarán que hoy es el último día de la República!
General Armitage Hux

de conquista. El líder supremo Kylo Ren asesina a su maestro Snoke y le usurpa el título, tras lo cual descubre una capa oculta en la estructura de la Primera Orden: un programa Sith que no se veía en sus engranajes.

Desde las profundidades de las Regiones Desconocidas, el emperador resurrecto proclama que el día de la venganza, el día de los Sith, está próximo. Ren reúne suficiente información como para descubrir un antiguo buscarrutas Sith que le señala el camino a Exegol, oculto en las Regiones Desconocidas. Allí encuentra a la flota de la Orden Final, con suficientes destructores como para aumentar diez mil veces el poder de la flota de la Primera Orden. Y, en una antigua ciudadela, Ren halla a la forma resurrecta de Darth Sidious, quien desvela que él creó la Primera Orden y que está a punto de conseguir su objetivo final: destruir la Orden Jedi de una vez por todas, burlar a la muerte y cumplir con los propósitos de la secta del Sith Eterno. ∎

Tropas de asalto de la Primera Orden

Soldado de asalto Soldado raso de infantería de la Primera Orden, entrenado desde la infancia.

Lanzallamas Soldado de asalto incendiario con lanzallamas y armadura especializada.

Soldado de nieve Soldado de asalto equipado con material adecuado al entorno nevado.

Soldado aéreo Soldado con mochila propulsora para lanzar ataques aéreos de corto alcance.

Soldado de montaña Armadura flexible y amplio equipo de supervivencia adecuado al terreno.

Soldado verdugo Soldado raso al que se asignan deberes de castigo.

Soldado de buceo En entornos acuáticos se despliegan tropas de asalto y demolición subacuáticas.

Asaltante de la Primera Orden Tropas especializadas de élite duchas en recolectar reliquias de la Fuerza para su líder supremo.

Piloto de deslizadora oruga Su armadura flexible está mejor adaptada para pilotar las rápidas deslizadoras oruga.

AMARGA RIVALIDAD

ARMITAGE HUX

HOLOCRÓN

NOMBRE
Armitage Hux

ESPECIE
Humana

MUNDO NATAL
Arkanis

AFILIACIÓN
Primera Orden

OBJETIVO
Destrucción de la Nueva República; amasar poder personal en la cúpula de la Primera Orden

ESTADO
Ejecutado por traición

La Primera Orden se alza de entre las cenizas del Imperio, y su cúpula conserva la tradición de lucha y rivalidad de su predecesor. La carrera del general Hux está marcada por rencillas, celos y conflictos.

Armitage es hijo ilegítimo del comandante imperial Brendol Hux, y dedica su vida a servir a la Primera Orden. Su padre lo trata con dureza, y ambos tienen una relación difícil, lo cual lleva a Armitage a conchabarse con la capitana Phasma para orquestar su asesinato, con la única condición, impuesta por Armitage, de que el crimen no pueda rastrearse. Ello le permite remplazar a su padre en la supervisión del programa de entrenamiento de las tropas de asalto de la Primera Orden.

Pero su rivalidad más acérrima la tiene con el aprendiz del líder supremo Snoke, el Jedi caído Kylo Ren. Snoke suele enfrentarlos, y emplea las victorias de Hux para dar celos a Ren. Pero es Hux quien se resiente de la posición de Kylo como mano derecha de Snoke. Tras la muerte de Snoke, Ren asume el papel de líder supremo, y Hux queda bajo su mando. Después, Kylo usa la Fuerza contra él para afirmar su poder.

El ascenso de Kylo y el nombramiento del general leal Pryde como alto mando militar de la Primera Orden lleva a Hux a tomar medidas drásticas para que Ren fracase. Se convierte en agente doble, manteniendo su papel en la Primera Orden al mismo tiempo que transmite información crucial a la Resistencia. Incluso libera a agentes enemigos cautivos para socavar la autoridad de Ren, momento en que llega demasiado lejos. Su gesto desvela su traición al general Pryde, quien lo ejecuta en el acto. Hux casi roza la cumbre, pero su propia inseguridad y sus celos acaban siendo su perdición, y luego la de la Primera Orden. ■

Sumisión a la Primera Orden Desde la base Starkiller, Hux proclama el fin de la Nueva República y ordena destruir el sistema Hosnian con la superarma.

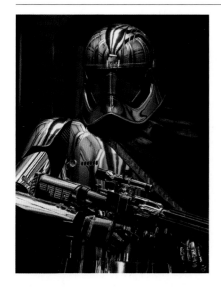

TRAICION ENMASCARADA
CAPITANA PHASMA

HOLOCRÓN

NOMBRE
Phasma

ESPECIE
Humana

MUNDO NATAL
Parnassos

AFILIACIÓN
Primera Orden

OBJETIVO
Firme instrucción de las tropas de asalto de la Primera Orden

Momento final Phasma combate con su bastón de mercurio con su exsubordinado, excelentemente instruido.

Como líder, la capitana Phasma exige a sus tropas lealtad inquebrantable, pese a tener un pasado repleto de actos de suma traición.

Phasma creció en el desolado planeta Parnassos, y su infancia fue una lucha constante por sobrevivir frente al clan depredador Scyre. Para salvar su vida y la de Keldo, su hermano, Phasma urde un plan para asesinar a sus padres y unirse al Scyre. Sin embargo, su protección dura poco; después se vuelve contra Keldo y el Scyre cuando Brendol Hux, comandante de la Primera Orden, efectúa un aterrizaje forzoso en su mundo y la recluta para su cuerpo de soldados de asalto. Pero la lealtad que le profesa Phasma también es efímera: se confabula con Armitage Hux –hijo de Brendol– para envenenarlo, traición que considera necesaria para asegurarse su ascenso en la Primera Orden.

Durante años, la capitana Phasma es una fiel camarada del general Armitage Hux y supervisa el entrenamiento de las tropas de asalto de la Primera Orden, entre las que fomenta el adoctrinamiento pese a su potencial para aumentar su brutalidad. En Jakku, FN-2187 no cumple sus órdenes y deserta, y Phasma se toma esa deserción de forma personal.

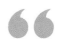

¡Eres un error del sistema!
Phasma a Finn

FN-2187, ahora llamado Finn, regresa a Starkiller, estación de la superarma, y obliga a Phasma a bajar su escudo planetario, traición que lleva a la absoluta destrucción de la base. Sin embargo, Phasma se las arregla para huir, e intriga a fin de acabar con todo el que conozca su error.

Finn y Phasma combaten una última vez cuando él es atrapado en la nave capital de Snoke, el *Supremacía*. Después de un duelo breve pero brutal, Finn la derriba asestándole un golpe en la cabeza. El pasado de Phasma está tachonado de crueles traiciones, así que parece un fin apropiado que acabe asesinada por un traidor. ∎

LA CHISPA QUE PRENDERA EL FUEGO

LA RESISTENCIA

Los años de paz que siguen a la Guerra Civil Galáctica conllevan un relajamiento de la vigilancia por parte de la Nueva República. El esfuerzo por evitar la concentración de poder que con-dujo al auge del Imperio acarrea la consecuencia involuntaria de que el nuevo régimen se vea incapaz de detener el rápido ascenso del auto-ritarismo en sistemas asolados por el desgobierno. Como senadora de la Nueva República, Leia Organa intenta abordar este asunto, pero sus adversarios políticos la tildan de alarmista, e incluso de belicista. Cuando la senadora rival Carise Sin-dian descubre el parentesco de Leia con Darth Vader y lo filtra por medio de otro senador, el escándalo estalla, y Leia ve comprometida su legitimi-dad política.

Leia dimite de su cargo, pero su lucha no acaba aquí. De hecho, con-voca a viejos aliados, forjados duran-te toda una vida entregada a la lucha por la libertad, y juntos crean una fuerza paramilitar –la Resistencia– fuera de la estructura de la Nueva República. Leia espera que la guerra no se produzca, pero reconoce todas las señales que la convierten en algo inevitable. La Resistencia nace prin-cipalmente para recabar información en una época de tensiones propia de una «guerra fría» entre la Nueva

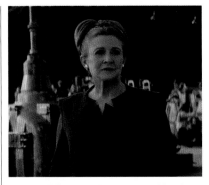

General Organa Leia aporta décadas de experiencia a su liderazgo en la recién fundada Resistencia.

República y la emergente Primera Orden. Pero la agresión directa en territorios de la Primera Orden puede provocar el estallido de la guerra, por lo que el grupo actúa con mucha cautela.

Leia da a la Resistencia una es-tructura similar a la de la Alianza Rebelde, y retoma su antiguo rango de general. Su fiel droide de protoco-lo, C-3PO, es crucial en los primeros días del movimiento como coordi-nador de una red de droides espías desplegados por toda la galaxia. Los

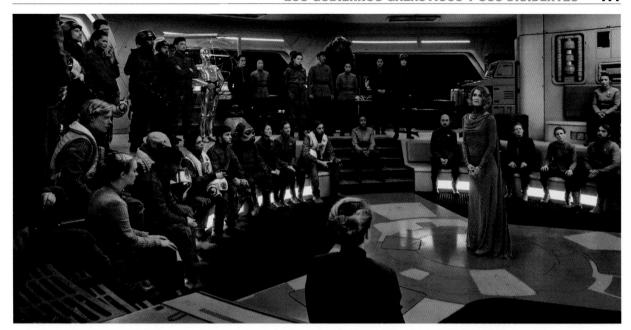

veteranos rebeldes de la Guerra Civil Galáctica, como el almirante Gial Ackbar, el mayor Caluan Ematt, el almirante Ushos Statura y la vicealmirante Amilyn Holdo, son de los primeros en unirse a Leia para desarrollar estrategias espaciales y de infantería. La Resistencia debe apañárselas con cazas que tienen una generación de antigüedad. Con todo, se unen a la causa jóvenes pilotos ávidos de hacer historia, tales como Poe Dameron, Temmin «Snap» Wexley, Stomeroni Starck, Tallie Lintra y Jaycris Tubbs.

Las fuerzas espaciales de la Resistencia consisten en un escaso número de naves capitales, la mayor de las cuales es el *Raddus*, antiguo crucero mon calamari de la Nueva República. Otras incluyen viejas corbetas corellianas, las usadas para destrozar búnkeres, y las fragatas de escolta y cargamento. El arsenal de cazas se amplía hasta incluir Alas-X, Alas-Y, Alas-B y Alas-A de anticuado diseño. Los pesados bombarderos Fortaleza Estelar MG-100 aportan potencia de fuego; el Escuadrón Cobalto y el Escuadrón Carmesí descuellan en estas unidades especiales.

La Resistencia sufre una falta perenne de personal, por lo que sus colaboradores deben desempeñar va-

En el *Raddus* La vicealmirante Holdo informa a los supervivientes de la evacuación de D'Qar durante una de las pruebas más terribles para la Resistencia.

rias funciones, como ocurrió en los albores de la Rebelión. Si la ocasión lo requiere, los técnicos hacen de infantería. La organización del movimiento es flexible por necesidad, pero tiene una clara jerarquía de mando militar. Los oficiales lucen emblemas de rango que recuerdan a los de la Rebelión, donde el rojo indica servicio en el ejército, y el azul, en la armada, si bien la Resistencia es »

Auge de la Resistencia

28 DSW4
Revelaciones políticas Leia se ve expulsada de la política de la Nueva República por un escándalo relacionado con su linaje.

33 DSW4
La Resistencia se prepara
La Resistencia tiene personal suficiente para operar; Leia empieza a buscar a Luke.

34 DSW4
Batalla de Crait
Aniquilación casi total de la Resistencia en Crait.

29-34 DSW4
Guerra fría Inicio de la guerra fría entre la Nueva República y la Primera Orden.

34 DSW4
Batalla de la base Starkiller La Resistencia consigue destruir la base Starkiller.

35 DSW4
Batalla de Exegol
La galaxia acude a la llamada de la Resistencia en la batalla de Exegol.

tan pequeña que los términos «ejército» y «armada» no son más que una aspiración.

Leia concibe todo eso mucho tiempo antes de que la Primera Orden se vea como una amenaza; sus agentes ya habían detectado varias operaciones encubiertas destinadas a asesinar a viejos líderes rebeldes, o bien a provocar tal tragedia en sus vidas que los impidiera convertirse en dignos adversarios. Años antes, Lando Calrissian sufrió la desaparición de su hija. Leia también siente dolor por la caída de su hijo, Ben Solo, y la desaparición de su hermano, Luke Skywalker. Con la emergencia del líder supremo Snoke y de su aprendiz, Kylo Ren, al mando de la Primera Orden, Leia se da cuenta de que necesita a Luke desesperadamente.

Por eso encarga al piloto Poe Dameron que dé con Skywalker. A tal fin, Organa le dice que es probable que Lor San Tekka, erudito y antiguo amigo de la familia, conozca su paradero. Antes de eso, Poe estaba ampliando la red de espionaje de la Resistencia, a la que incorporó a Ka-

zuda Xiono, piloto de la Nueva República, para que vigilara Castilon, un planeta acuático limítrofe con el territorio de la Primera Orden. Poe abandona esa misión para centrarse en San Tekka, quien le da un mapa parcial para ir al primer templo Jedi, en el planeta de Ahch-To, que es donde cree que está Skywalker.

Durante esa búsqueda es cuando la Primera Orden deja clara su oscura intención, ya que dispara la

La Primera Orden gana si creemos que estamos solos. No estamos solos. Si la lideramos, la gente íntegra luchará.
General Poe Dameron

superarma de la base Starkiller en una aterradora exhibición de fuerza que destruye la capital de la Nueva República. Ello deja a la incipiente Resistencia como única fuerza militar dispuesta a plantar cara a la Primera Orden. Antes de que Starkiller aniquile su base en D'Qar, la general Organa reúne cazas en una misión para destruir el arma. Dameron da de lleno en un oscilador vulnerable en la superficie de Starkiller y deja que las propias energías titánicas del planeta enano arrasen con él.

La Resistencia disfruta de una breve victoria, pero a un terrible precio personal. Han Solo, esposo de la general Organa, muere en la misión en Starkiller a manos de su hijo, Kylo Ren. La Resistencia abandona D'Qar a toda prisa antes de que lo destruya la flota de la Primera Orden, que la persigue sin tregua con implacable tecnología de rastreo hiperespacial.

Lucha final En un golpe final contra la Primera Orden, la Resistencia planta cara al enemigo con tácticas poco convencionales.

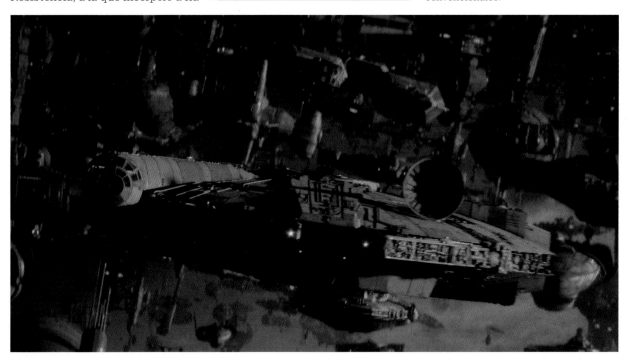

El signo de los tiempos La Resistencia tiene una estructura más flexible aún que la variopinta Rebelión, pero adopta un sistema de rango y jerarquía militar.

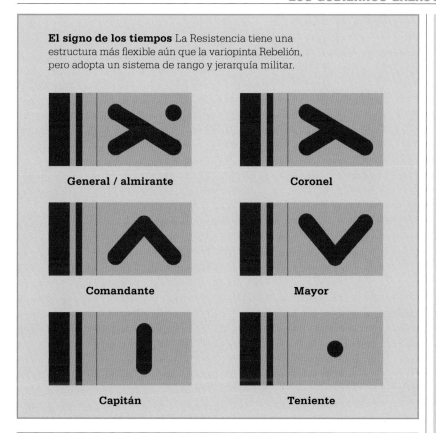

General / almirante

Coronel

Comandante

Mayor

Capitán

Teniente

Escuadrón Negro

Al inicio de la Resistencia, el Escuadrón Negro, una unidad multidisciplinar de pilotos al mando de Poe Dameron, efectúa muchas misiones especiales. Se compone en su mayor parte de cazas Ala-X T-70, y entre sus pilotos se cuentan Snap Wexley, Karé Kun, L'ulo L'ampar, Jess Pava y Suralinda Javos. La general Organa encarga a Poe que lidere la búsqueda de Lor San Tekka, viejo explorador que ayudó a Luke Skywalker a descubrir reliquias y templos Jedi en los años posteriores a la caída del Imperio.

La némesis del escuadrón es Terex, un oficial de la Oficina de Seguridad de la Primera Orden obsesionado con acabar con esos pilotos que se arriesgan con descaro a penetrar en territorio de la Primera Orden y entrometerse en sus operaciones.

Las unidades de cazas de la Resistencia deben ser flexibles, por lo que se montan, desmontan y reciben nuevos nombres según convenga. Por eso, varios veteranos del Escuadrón Negro pilotan como Escuadrón Azul en el ataque a la base Starkiller.

El año siguiente es de persecución y huida. La Resistencia ha quedado reducida a una sola nave, el *Halcón Milenario*, pero se reconstruye a fondo. La noticia del espectacular sacrificio de Luke Skywalker en el planeta Crait se propaga y renueva la esperanza en la galaxia. Los mundos empiezan a valerse por sí mismos, lo que obliga a la Primera Orden a concentrarse en revueltas locales y no solo en la Resistencia. Leia Organa y sus jóvenes oficiales se agencian ayuda y suministros en los planetas de Mon Cala, Batuu, Minfar, Tevel y otros a fin de abastecer a la Resistencia.

Cuando corre por toda la galaxia el inquietante rumor de que el emperador ha resucitado, la general envía espías y agentes para que se encarguen de recabar información fiable. Un contacto en la Colonia del Glaciar Sinta transmite la nefasta noticia sobre la flota de la Orden Final, que amenaza con fulminar no solo a la Resistencia, sino a todos los mundos que no le juren lealtad. Un espía filtrado entre la cúpula de la Primera Orden ofrece una ayuda de vital importancia al movimiento: el general Armitage Hux, que anhela ver fracasar a Kylo Ren.

La general Organa no vive para ver el fin del conflicto. Antes de unirse a la Fuerza, deja instrucciones a Poe y Finn –ahora generales– para que continúen la lucha sin ella. Con su ejemplo como inspiración para los nuevos aliados de la causa, la Resistencia lleva el combate hasta el cuartel general de la Primera Orden en Exegol. A tal fin reúne una armada de naves civiles, y sale victoriosa en el combate final contra las fuerzas de la oscuridad. ∎

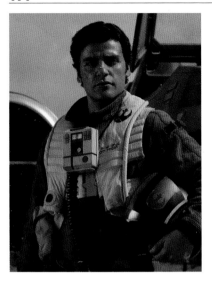

VOCACION DE LIDER
POE DAMERON

HOLOCRÓN

NOMBRE
Poe Dameron

ESPECIE
Humana

MUNDO NATAL
Yavin 4

AFILIACIÓN
**Nueva República;
Resistencia**

HABILIDADES
**Piloto consumado;
líder inspirador**

El talento de este as lo lleva muy lejos como piloto. Pero, según cambia su papel en la Resistencia, aprende por las malas que el auténtico liderazgo es algo más que talento y bravuconería. Tras una pelea con su padre, el arrogante joven se une a los traficantes de especia, banda criminal de Kijimi, pero abandona esa vida para incorporarse a la armada de la Nueva República. Descuella en la cabina, y la general Leia, que aprecia su estilo temerario, lo recluta para comandar los escuadrones de cazas de la Resistencia.

Leia le encarga una misión crucial para averiguar el paradero de Luke Skywalker. En ella Poe es capturado, pero confía la información obtenida a su querido astromecánico, BB-8. Luego, Poe escapa de la Primera Orden gracias a un soldado de asalto (FN-2187), al que llama Finn, y regresa a tiempo para dirigir a sus pilotos en combate en Takodana y la base Starkiller. Tras esas victorias, lidera la defensa de D'Qar, pero desobedece las órdenes y trata de derribar un acorazado de la Primera Orden. Sus acrobacias le granjean otro triunfo, pero pierde a muchos compañeros, y les ha fallado a ellos y a Leia cuando lo necesitaban.

Después, Leia debe abandonar la lucha por un tiempo, y Poe, ahora degradado, entra en conflicto con la nueva líder, la vicealmirante Amilyn Holdo, porque no es consciente de que su afición al combate pone vidas en riesgo. Pero en la batalla de Crait por fin aprende cuándo retirarse, y lidera la evacuación de la Resistencia para poder seguir luchando.

Tras la muerte de Leia, antes de la batalla final contra la Primera Orden,

Ataque desesperado Las probabilidades de ganar son casi nulas, pero Poe lidera a su armada contra la flota Sith.

Poe lidia con la responsabilidad que tiene como general en funciones junto con Finn. Pero, después de aprender las duras lecciones del pasado, comanda el ataque aéreo en Exegol, ya no como un niño egoísta, sino como un líder inspirador. ∎

Somos la chispa que encenderá el fuego que acabará con la Primera Orden.
Poe Dameron

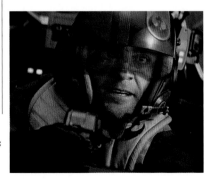

COMPAÑERO DROIDE
BB-8

HOLOCRÓN

NOMBRE
BB-8

TIPO
Droide astromecánico

PLANETA DE CONSTRUCIÓN
Hosnian Prime

AFILIACIÓN
Nueva República; Resistencia

EDAD
Cuatro años en la época del incidente de Starkiller

HABILIDADES
Discos-tapa intercambiables con herramientas

Es una unidad BB, naranja y blanca, no hay otro como él.
Poe Dameron

Ya sea porque no inspiran confianza o se los subestima, casi todos los droides operan sin que sus vecinos biológicos reparen en ellos, aunque algunos descuellan entre el resto. BB-8 es un autómata cuya conducta leal, fiable y cariñosa lo convierte en un verdadero amigo para sus aliados. Como muchos astromecánicos, su función principal es guiar y reparar naves, así como brindar toda su ayuda a su piloto, Poe Dameron. La Resistencia lo reclutó junto con Poe, y es un compañero en quien el piloto puede confiar cuando espía a la Primera Orden en su fatídica misión a Jakku y durante el terrible ataque a la base Starkiller.

En la batalla de D'Qar, BB-8 expresa su preocupación sobre las probabilidades de hacer frente a un acorazado, pero su rapidez mental salva al dúo de una muerte segura. Para una prueba de la amistad que le profesa Dameron, basta con ver el cariño que demuestra al droide cuando se reúnen tras una temporada separados.

La leal amistad de BB-8 se amplía a Rey, quien cuida bien del droide tras descubrirlo en el planeta Jakku, y al ex soldado de asalto Finn, quien topa con la pareja. Ese encuentro cambia las vidas de Rey y de Finn, pues los conduce hasta la Resistencia, donde BB-8 forja su amistad con ambos. BB-8 trabaja junto con Rey, Poe y Finn en varias misiones de la Resistencia. Tras la batalla de Exegol, acompaña a Rey a Tatooine. ∎

Leal copiloto Sin BB-8, tal vez Poe no habría sobrevivido a la defensa de D'Qar.

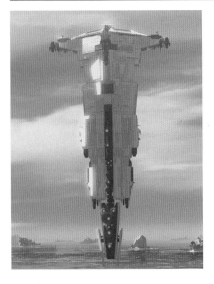

MAS DE LO QUE PARECE

EL *COLOSO*

HOLOCRÓN

NOMBRE
Coloso

DESCRIPCIÓN
Nave espacial transformada en plataforma de repostaje

RESIDENTES DESTACADOS
Imanuel Doza; Jarek Yeager; Kazuda Xiono; Tam Ryvora; Neeku Vozo

El planeta oceánico Castilon limita con el Espacio Salvaje en la zona más remota del Borde Exterior. Pocos lo consideran su hogar, pero muchos habitantes galácticos acuden a su vasta plataforma de reabastecimiento eximperial, el *Coloso*, por combustible, por suministros y por su comunidad. En las profundas fosas oceánicas del planeta habitan bancos de extraños peces y criaturas con tentáculos. Pero por encima del agua lo protegen los Ases, pilotos de élite que entretienen a los residentes de la estación de repostaje, pero que también combaten a invasores, como la banda pirata de Kragan Gorr. Uno de sus mecánicos, también hábil piloto, es Kazuda «Kaz» Xiono, un recién llegado algo torpe pero leal y bondadoso. De hecho, es un espía de la Resistencia que reclutaron la general Leia Organa y Poe Dameron. Cuando la Primera Orden muestra un evidente interés por el *Coloso*, la Resistencia sospecha. Poe y Leia esperan recabar información e impedir que el enemigo use la base para sus fines.

Ahora nosotros somos la Resistencia.

Kazuda Xiono

En casa, como en ningún sitio

El *Coloso* es una plataforma activa, y funciona como ciudad flotante. Tiene un mercado de productos agrícolas, una popular taberna al mando de la Tía Z –donde pilotos y viajeros se relajan y desahogan– y un taller de reparación a cargo del piloto retirado Jarek Yeager, entre otros muchos lugares de interés. Yeager disfruta de la paz y tranquilidad que se ha ganado tras una vida entregada a combatir al Imperio en la Guerra Civil Galáctica. Es la única persona del *Coloso* que conoce el papel de Kaz como espía, y es una especie de mentor renuente para el joven rebelde.

Yeager tiene una sólida relación laboral con el capitán del *Coloso*, Imanuel Doza, que mantiene a distancia a su población, consciente de que la Primera Orden es una auténtica amenaza. Los matones de la galaxia siguen hallando formas de explorar su ajetreada plataforma, creando tensión y ansiedad entre quienes viven y trabajan en ella.

Al espacio

Kaz se hace amigo de Tam Ryvora, una mecánica que anhela ser piloto y corredora. Cuando Tam descubre la misión de espionaje de Kaz, cree que no puede confiar en él. No le preocupa tanto la ocupación de la Primera Orden como que Kaz le oculte secretos, de modo que se une al enemigo cuando Tierny, una agente de la Ofi-

Heraldo de Hosnian Prime

Poe Dameron, el mejor piloto de la Resistencia, ve algo en Kazuda «Kaz» Xiono que va más allá de su naturaleza torpe proclive a los accidentes. Kaz es un excelente piloto y quiere ayudar a la Resistencia a vencer a la Primera Orden. En sus días de misión de incógnito, ambos reciben una llamada de auxilio durante un ejercicio de entrenamiento y descubren una nave dañada atacada por piratas. Un gran mono-lagarto kowakiano les tiende una emboscada, pero consiguen escapar.

En otra aventura, descubren la estación Theta Black, que la Primera Orden destruye. Ambos creen que la Primera Orden oculta algo. Pero nada los prepara para el hallazgo del planeta Najra-Va, que ha sido perforado totalmente, ni para el hecho de que su sol se haya esfumado. Poe debe partir a una misión crucial en Jakku, pero ambos pilotos creen que está a punto de ocurrir algo maligno y sin precedentes.

cina de Seguridad, le promete que así podrá ser piloto.

Pero, entonces, la Primera Orden inicia su invasión, y Kaz no tiene tiempo de preocuparse por la pérdida de su amiga. Kaz y su amigo Neeku Vozo, un mecánico nikto, descubren por azar que el *Coloso* tiene un hiperimpulsor y, con unos cuantos ajustes, puede volar, aunque lleve casi veinte años sin hacerlo. En un gesto audaz, y con el permiso del capitán Doza, Kaz y Neeku ponen en marcha el hiperimpulsor y drenan el agua de la nave para sacar de su escondrijo a lo que queda de la Primera Orden y poder lanzar la plataforma de nuevo al espacio. Y así se arrojan al hiperespacio para empezar otra etapa de sus vidas.

Tiempo de cambio

El enorme *Coloso* deja de ser estacionaria para convertirse en una activa nave espacial pilotada por su tripulación. Al dejar atrás Castilon y lanzar la nave al hiperespacio, Kaz establece coordenadas hacia D'Qar para reunirse con la Resistencia. Pero, una vez allí, hallan los restos de una gran batalla que al parecer no dejó supervivientes. Como necesitan desesperadamente suministros y coaxium, el combustible que usa la nave, Kaz y sus amigos viajan a distintos mundos con la esperanza de encontrar ayuda mientras la Primera Orden los persigue muy de cerca. Kaz intenta conectar con Tam, pensando que entrará en razón, pero sigue sin confiar en él. Además, su constante entrenamiento y la exposición a los métodos de la Primera Orden la han confundido aún más.

Neeku y Kaz se infiltran en una estación de repostaje de la Primera Orden. Tam descubre a sus amigos y les permite escapar en secreto. Al final, Kaz vuelve a Castilon y se reúne con Tam, que deserta de la Primera Orden. Harto de sus fracasos, el líder supremo Kylo Ren ordena que el destructor estelar del comandante Pyre destruya el *Coloso*. Kaz y sus amigos quedan atrapados en su rayo tractor, pero huyen, y CB-23 desactiva el generador de escudo mientras la nave de guerra de la Primera Orden y sus habitantes son destruidos. Kaz y sus amigos se reúnen en la estación de repostaje de la taberna de la Tía Z.

Pero su respiro es breve. Después de recibir una llamada de auxilio de Lando Calrissian, las naves de la Resistencia y el *Coloso* se unen a la batalla de Exegol para acabar con la tiranía de la Primera Orden de una vez por todas. ∎

Los Ases

Cada uno de los pilotos del Escuadrón As tiene una nave personalizada, de clase Corredor, según su estilo de vuelo.

Torra Doza
As Azul

Hype Fazon
As Verde

Bo Keevil
As Amarillo

Griff Halloran
As Negro

Freya Fenris
As Rojo

EX SOLDADO DE ASALTO

FINN

HOLOCRÓN

NOMBRE
Finn (previamente, FN-2187)

ESPECIE
Humana

MUNDO NATAL
Desconocido

AFILIACIÓN
Primera Orden (anteriormente); Resistencia

ESTADO
Nombrado general de la Resistencia antes de la batalla de Exegol

Me criaron para luchar. Por primera vez tengo algo por lo que luchar.

Finn

Pocos individuos han sufrido un cambio personal como el de Finn. Por el camino, pasa de soldado sin rostro a general de la Resistencia. Pero ese camino no va en línea recta, pues Finn siempre se debate entre sus lealtades encontradas, ya sean para con la Primera Orden, para consigo, sus amigos o la causa de la Resistencia.

Al igual que otros soldados de asalto de la Primera Orden, FN-2187 fue arrebatado a su familia de niño y pasó su infancia entrenándose para ser soldado. Conmocionado por los horrores de la guerra, se percata de las atrocidades de la Primera Orden, y el sufrimiento que ve en Jakku lo empuja a desertar. Centrado en su supervivencia y temeroso de caer en manos de la Primera Orden, miente a la chatarrera Rey y al héroe rebelde Han Solo sobre su pasado y trata de abandonarlos. Al ver que Kylo Ren captura a Rey, cambia de opinión y se decide a rescatar a su nueva amiga, aunque no le interese unirse a la Resistencia.

Después de la batalla en la base Starkiller, Finn trata de huir de la Resistencia para salvar a Rey, pero la leal Rose Tico lo atrapa. Y tras la aventura que viven juntos en la batalla de Crait, Finn se da cuenta de que creer en una causa más grande es un modo de salvar a quienes amas.

Después de la destrucción casi total de la Resistencia en Crait, Finn está totalmente comprometido con sus amigos, y trabaja sin descanso para suministrar armas y fuerza a la Resistencia.

En la batalla de Exegol, demuestra que es un líder desinteresado. Su heroísmo, y la voluntad de sacrificar su vida para destruir la flota de la Primera Orden, ponen el broche a su trayectoria. Sobrevive a la batalla y es aclamado entre los grandes héroes de la Resistencia. ∎

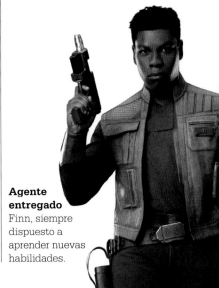

Agente entregado
Finn, siempre dispuesto a aprender nuevas habilidades.

FE INQUEBRANTABLE
ROSE TICO

HOLOCRÓN

NOMBRE
Rose Tico

ESPECIE
Humana

MUNDO NATAL
Hays Minor

AFILIACIÓN
Resistencia

HABILIDADES
Talento mecánico; análisis esquemático y de sistemas

OBJETIVO
Salvar a la galaxia de la Primera Orden

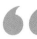

Todo el día entre tuberías hace que me cueste charlar con un héroe de la Resistencia.

Rose Tico

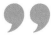

Desde su niñez en el pobre Hays Minor hasta los oscuros momentos en la batalla de D'Qar, el mayor punto fuerte de Rose Tico es su inquebrantable fe en la causa. Su camino hasta la Resistencia arranca en su mundo natal, un planeta despojado de sus recursos para nutrir el voraz rearme militar de la Primera Orden. Rose se une a la Resistencia con su hermana, Paige, con la esperanza de salvar a otros mundos de destinos similares.

Espíritu rebelde Ansiosa de ayudar a la Resistencia, Rose se cuela de incógnito en el *Supremacía*, nave de la Primera Orden.

Conmocionada tras la muerte de Paige en la batalla de D'Qar, Rose permanece entregada a la Resistencia y custodia las cápsulas de escape del *Raddus*, donde evita que los desertores abandonen la nave. Entre esos posibles desertores se cuenta Finn, a quien se une en una misión desesperada en Canto Bight para buscar al Maestro Decodificador, quien puede ayudar a la Resistencia a huir de la Primera Orden. Allí enseña a Finn una valiosa lección sobre la importancia de combatir la corrupción en todas sus formas.

En la batalla de Crait, Rose y Finn pilotan deslizadores esquí en la lucha terrestre para ralentizar el avance de la Primera Orden. Allí, Rose evita que su amigo se sacrifique en vano, recordándole que al final vencerán al mal salvando a los que quieren.

Al cabo, su firme fe en las fuerzas del bien vale la pena. Ahora lidera al Cuerpo de Ingenieros y prepara a la Resistencia para la batalla de Exegol durante los últimos días de la general Organa. Tras participar en el asalto terrestre, Rose contempla el fin de la Primera Orden. Ha sacrificado mucho y ha perdido a muchos amigos por el camino, pero nunca ha perdido la fe, y es un ejemplo de lo que significa resistir. ∎

ALIADOS INSOLITOS
JANNAH

HOLOCRÓN

NOMBRE
Jannah

ESPECIE
Humana

MUNDO NATAL
**Desconocido
(reside en Kef Bir)**

AFILIACIÓN
Compañía 77; Resistencia

HABILIDADES
**Jinete de orbak; hábil
arquera**

OBJETIVO
**Una vida libre de
la Primera Orden**

Jannah, ex soldado de asalto TZ-1719 de la Compañía 77 de la Primera Orden, huye para llevar una vida libre y autónoma. De niña la separaron de sus padres y la adoctrinaron para obedecer a la Primera Orden. Sin embargo, ella y su compañía se amotinan en la batalla de la isla Ansett y se niegan a disparar contra civiles. Juntos huyen y se instalan en la luna oceánica de Kef Bir, en el sistema Endor. En ese mundo de adopción, Jannah se convierte en su líder y supervisa sus vidas como domadores de orbak y recolectores de la chatarra de la segunda Estrella de la Muerte.

Cuando los héroes de la Resistencia Rey, Finn y Poe aterrizan en Kef Bir, Jannah los ayuda a buscar un buscarrutas Sith. Finn, también desertor de la Primera Orden, ignoraba que había otros como él. Dado su pasado similar, Jannah se siente pronto unida a él, y en la posterior batalla de Exegol forman un equipo ideal. Jannah comanda a la Compañía 77 a lomos de sus orbak contra la recién creada Orden Final, y sus hábiles guerreros brindan a la Resistencia la ocasión de desbaratar el despliegue de la flota enemiga.

Tras la victoria, Jannah acepta la oferta del legendario Lando Calrissian para surcar la galaxia en busca de su familia. Y es que Lando empatiza con ella, pues su propia hija fue secuestrada hace unos años. Y así Jannah, insólita aliada de la Resistencia, da también con un insólito aliado. ∎

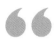

Ordenaron disparar a los civiles. Pero nos negamos. Depusimos las armas.
Jannah

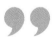

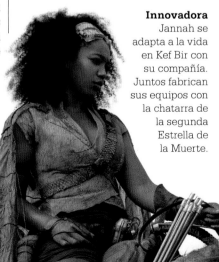

Innovadora
Jannah se adapta a la vida en Kef Bir con su compañía. Juntos fabrican sus equipos con la chatarra de la segunda Estrella de la Muerte.

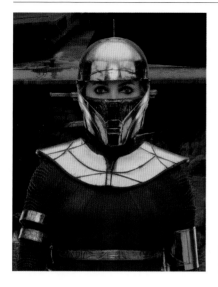

ELEGIR BANDO
ZORII BLISS

HOLOCRÓN

NOMBRE
Zorii Bliss

ESPECIE
Humana

MUNDO NATAL
Kijimi

AFILIACIÓN
**Traficantes de
especia de Kijimi**

NAVE
**Ala-Y BTA-NR2
(caza modificado)**

¡Adiós, basurero espacial!
Zorii Bliss

Zorii Bliss habita el mundo criminal desde adolescente, por lo que es una heroína atípico. Siendo joven, esta ágil combatiente y brillante piloto emplea su talento para extorsionar y piratear con especia. Se une a los traficantes de especia de Kijimi junto con el adolescente rebelde Poe Dameron. Un tiempo después de la amarga salida de Poe de la banda, Zorii pasa a dirigirla.

Cuando la Primera Orden amplía su dominio por toda la galaxia, Bliss ve amenazada su existencia autónoma y mercenaria. Y, como tantos criminales sin convicción política, tras una larga y lucrativa vida al margen de la legalidad, al final tiene que elegir bando.

Bliss se ve obligada a decidir cuando Poe, ahora un héroe de la Resistencia, regresa a Kijimi en busca del planeta oculto Exegol. Zorii le recrimina haber dejado Kijimi, pero lo ayuda en su misión y lo lleva hasta el experto reprogramador de droides Babu Frik. Bliss le ofrece además un objeto crucial: un medallón de datos de tránsito de oficial de la Primera Orden, que permite a la Resistencia rescatar a su aliado Chewbacca del *Steadfast*, destructor estelar en órbita de la Primera Orden.

Viejos amigos Las vidas de Poe y Zorii han sido muy distintas desde sus años de adolescencia juntos, en los que se enseñaron habilidades esenciales.

Cuando el emperador Palpatine, líder resurrecto de la Primera Orden, decide dar ejemplo con un planeta, elige Kijimi debido a la ayuda que Zorii prestó a la Resistencia. Zorii logra escapar con Frik de la aniquilación a manos de un destructor Sith. Luego, ambos responden a la llamada del héroe de la Resistencia Lando Calrissian cuando este reúne una flota para combatir a la Orden Final en la batalla de Exegol. Volando junto a otros destacados canallas y criminales, como Zulay Ulor y Sidon Ithano, Zorii lo arriesga todo para impedir el auge de los Sith y restaurar la libertad en la galaxia. ∎

REANUDACIÓN DE LA GUERRA CIVIL

GUERRA ENTRE LA PRIMERA ORDEN Y LA RESISTENCIA

HOLOCRÓN

NOMBRE
Guerra entre la Primera Orden y la Resistencia

CAMPOS DE BATALLA
Takodana; D'Qar; Crait; Batuu; Minfar; Mon Cala; Exegol

VENCEDOR
La Resistencia

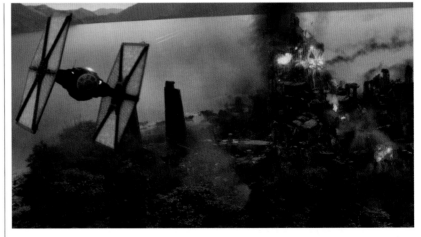

El líder supremo Snoke ordena buscar y destruir al último Jedi para que no intervenga en los planes de dominación galáctica de la Primera Orden. A tal fin lanza un violento ataque a un campamento civil en el remoto planeta de Jakku. En busca de pistas que lleven a Luke Skywalker, el intrépido Kylo Ren elimina a todo el que se interpone en su camino. La Primera Orden captura al piloto de la Resistencia Poe Dameron, quien revela que ha ocultado un mapa parcial que lleva al paradero de Skywalker en los sistemas de me-

moria de su droide, BB-8, que ahora deambula a solas por los desiertos de Jakku.

La Primera Orden despliega fuerzas para localizar a BB-8, pero lo encuentra primero Rey, una chatarrera local, y luego un soldado de asalto desertor llamado Finn. Rey y Finn escapan a la persecución de la Primera Orden a bordo de un maltrecho carguero que después descubren que es el *Halcón Milenario*. Mientras tratan de dar con la base de la

Batalla de Takodana El rápido golpe de la Primera Orden al castillo de Maz, en Takodana, lo deja en ruinas.

Resistencia, los captura el carguero *Eravana*, al mando del exgeneral Han Solo y su piloto wookiee, Chewbacca. Rey y Finn se preparan para un enfrentamiento con la Primera Orden, pero en su lugar topan con Solo y Chewie. Han reclama encantado su querida nave, pero al saber —para su sorpresa— que Rey y Finn tratan

de llevar a BB-8 a la Resistencia, accede a ayudarlos, pese a que corre el riesgo de cruzarse con su esposa, la general Leia Organa, de la que está distanciado.

Han pilota el *Halcón Milenario* hasta Takodana, planeta del Borde Medio, donde contacta con la vieja pirata Maz Kanata, aliada de Leia. Allí, el grupo contempla cómo la Primera Orden destruye el lejano sistema Hosnian con su arma de la base Starkiller. Con esa sola descarga, la Primera Orden declara la guerra y destruye el Senado de la Nueva República, y ahora es la Resistencia quien debe contraatacar. Los espías de la Primera Orden y la Resistencia emplazados en el castillo de Maz informan a sus respectivos líderes de que el droide que buscan –BB-8 y sus valiosos datos– está en Takodana. La Primera Orden lanza un ataque al planeta y arrasa el castillo de Maz. Kylo Ren localiza y captura a Rey. Resuelto a dar con la información que busca, la lleva a Starkiller para interrogarla. La Resistencia esquiva a los rezagados de la Primera Orden y devuelve sanos y salvos a Han, Finn y BB-8 a su base en D'Qar.

La Resistencia analiza detenidamente los datos de la base Starkiller y, junto con la información privilegiada del ex soldado de asalto Finn, sus líderes urden un ataque al arma. Entretanto, Finn se centra en resca-

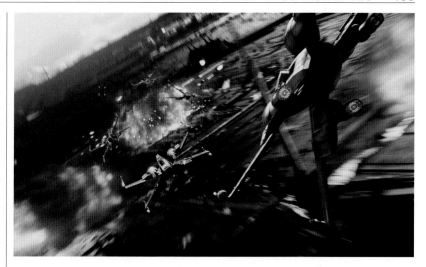

Asalto a la base Starkiller Décadas después del desesperado asalto rebelde a la Estrella de la Muerte, los pilotos de la Resistencia montan una operación similar.

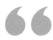

Así es como ganaremos. No luchando contra lo que odias, sino salvando lo que amas.
Rose Tico

tar a Rey de las garras de Kylo Ren. Gracias al descabellado y peligroso pilotaje del que solo es capaz el general Han Solo, el *Halcón Milenario* penetra los escudos de Starkiller. Ya dentro de la base, Han, Finn y Chewbacca desactivan sus escudos y se reúnen con Rey, que ha logrado huir canalizando sus habilidades de la Fuerza.

La Resistencia lanza un ataque aéreo con un escuadrón de Ala-X a la estación oscilante de la base Starkiller. Los cazas perforan su blindaje y provocan una reacción en cadena que destruye el planeta. Han se enfrenta a su hijo, el líder de la Primera Orden Kylo Ren, y le ruega que abandone el lado oscuro. Pero Ren »

Guerra entre la Primera Orden y la Resistencia

34 DSW4
El cataclismo de Hosnian
La Primera Orden fulmina el sistema Hosnian.

34 DSW4
Batalla de la base Starkiller La Resistencia destruye el arma de la Primera Orden en la base Starkiller.

34 DSW4
Batalla de Crait
El último Jedi salva a la Resistencia de la aniquilación.

35 DSW4
Batalla de Exegol
La Resistencia y sus aliados de toda la galaxia ganan la batalla final.

34 DSW4
Batalla de Takodana
En Takodana, la Primera Orden y la Resistencia tratan de capturar a BB-8, que tiene un mapa para dar con Luke Skywalker.

34 DSW4
Batalla de D'Qar
En D'Qar, la Resistencia abandona su base a la desesperada tras un contraataque de la Primera Orden.

34 DSW4
Batalla de Batuu Los agentes de la Resistencia se infiltran en el destructor estelar de Kylo Ren y le causan graves daños.

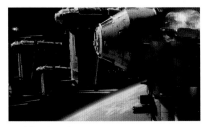

Huida de D'Qar Los bombarderos de la Resistencia intentan derribar un acorazado de la Primera Orden al mando de Poe.

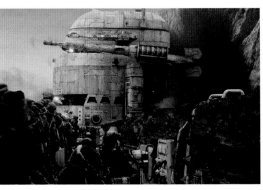

Guerra de trincheras La Resistencia se atrinchera en Crait a la espera de que la llamada de socorro de Leia sea respondida. Si logran ganar tiempo, quizá sobrevivan.

se niega y mata a su padre. Luego, Ren combate a Rey, que logra herirlo de gravedad y huir a bordo del *Halcón Milenario*. La amenaza de Starkiller está eliminada, pero la guerra contra la Primera Orden no ha hecho más que empezar.

La Resistencia destruye el peligro inminente que encerraba la base Starkiller, pero la Primera Orden descubre su cuartel general en D'Qar, por lo que hay que evacuar el sistema a toda prisa. Dameron lanza un osado golpe contra un acorazado enemigo y logra un triunfo costoso, pues su insistencia en continuar con el ataque hasta el final causa importantes bajas. Con todo, un último bombardero de la Resistencia consigue vaciar su carga explosiva en el reactor del acorazado y destro-

za el buque de guerra exterminador de flotas.

La pequeña flota de la Resistencia huye al hiperespacio. No obstante, para sorpresa de todos, la persigue la flota de la Primera Orden, incluido el superdestructor de mando, el *Supremacía*. Y es que el enemigo ha descifrado los secretos del rastreo hiperespacial, y las naves de la Resistencia no pueden huir a la velocidad de la luz.

La general Leia Organa resulta herida durante la huida de D'Qar, y la vicealmirante Amilyn Holdo asume el mando del ejército a la fuga. La tensión entre el capitán Dameron y Holdo sobre cómo enfrentarse a la persecución va en aumento. Holdo emprende una evacuación secreta del personal de la Resistencia, que transporta al cercano planeta de Crait. Como maniobra de distracción, se sacrifica a sí misma y al *Raddus*, el crucero de Leia, en una espectacular colisión hiperespacial que parte el *Supremacía* en dos.

Los pocos supervivientes de la Resistencia aterrizan en Crait, planeta mineral que en su día alojó una avanzada rebelde, y buscan res-

guardo mientras la Primera Orden lanza fuerzas terrestres en su busca al mando de Kylo Ren, quien, después de usurpar el puesto a Snoke, ahora es líder supremo de la Primera Orden. La milagrosa aparición de Luke Skywalker en el campo de batalla ahuyenta a Ren y da tiempo a los rebeldes de huir de Crait. Pero Skywalker es de hecho una proyección de la Fuerza –cuya creación

Maniobra desesperada Varios supervivientes de la Resistencia atacan a la Primera Orden en destartalados deslizadores esquí.

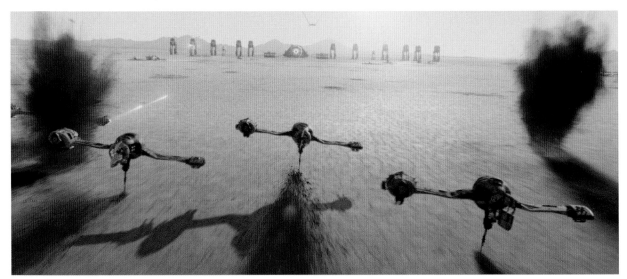

exige a Luke todo su esfuerzo–, y al final se desvanece, dejando a Ren con las manos vacías.

La Resistencia se retira y se reconstruye, y acaba instalada en la luna selvática de Ajan Kloss. La información recogida por sus agentes confirma lo increíble: el emperador Palpatine no solo vive, sino que está a unas horas de lanzar una vasta flota capaz de consolidar su dominio sobre toda la galaxia. La Resistencia se debate tratando de averiguar por qué está vivo y cuál es la mejor forma de detener su flota, la cual solo es vulnerable antes de lanzarse desde su lugar de construcción en el lejano Exegol.

La flota, llamada Orden Final, no solo es enorme; también es muy poderosa. Cada uno de sus nuevos destructores estelares lleva un superláser axial capaz de aniquilar un planeta. Dadas las caóticas condiciones ambientales de Exegol, exacerbadas por la naturaleza impredecible de las Regiones Desconocidas, la flota necesita ayuda adicional para lanzarse. La misma bruma que la oculta también la deja indefensa. Una torre de navegación transmite por el cielo una ruta que lleva hasta la altitud ideal para el lanzamiento, pero durante ese tiempo la flota no mantiene activos sus escudos deflectores. Eso brinda a la Resistencia una angosta brecha por donde atacar.

El general Dameron lidera el asalto de cazas de la Resistencia, que cubre un golpe por tierra dirigido por el general Finn y Jannah, otra ex soldado de asalto. Juntos cabalgan a lomos de sendos orbak por la superficie de la *Steadfast*, nave de mando de la Primera Orden, y destruyen la torre de transmisión. El general Lando Calrissian, a bordo del *Halcón Milenario*, dirige las naves civiles de varios sistemas en su derribo de las naves de guerra de la Orden Final. ∎

Batalla de Exegol Los jinetes de orbak de la Compañía 77 se unen a la Resistencia para atacar al *Steadfast*, destructor de la Primera Orden.

La maniobra Holdo

En una maniobra sumamente heterodoxa, la vicealmirante Amilyn Holdo sacrifica el *Raddus* para acabar con el *Supremacía* y hacer estragos entre los destructores de la Primera Orden con un calculado salto a la velocidad de la luz. Recuerda al ardid de Anakin Skywalker en las Guerras Clon para destruir el destructor estelar *Malevolencia*, que embistió contra la luna muerta de Antar. Para que la táctica funcione, la nave que ejecuta el salto debe ser de buen tamaño, por lo que sale muy cara. El *Raddus* mide más de tres kilómetros de eslora.

Su salto debe interceptar su objetivo al alcanzar la velocidad de la luz, que es cuando las colisiones son más probables; es una maniobra a quemarropa. Holdo paga con su vida el resultado. Para honrar su valor, la maniobra recibe su nombre. Esta también se usa para aplastar al destructor de la Primera Orden que patrulla Endor.

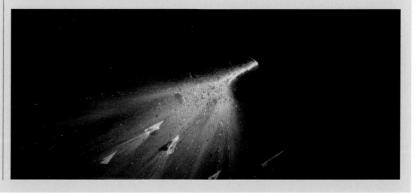

HABITAN
LA GALA

TES DE
XIA

L a galaxia es hogar de diversas culturas, cada una con sus mundos únicos, curiosas creencias y figuras prominentes. Algunas se ven arrastradas al meollo de acontecimientos cruciales: deciden luchar por una causa mayor que la del individuo o la especie. Pero otras son más interesadas y optan por satisfacer su ambición, ya se trate de riqueza, poder, fama o independencia.

GARRAS Y COLMILLOS

ESPECIES SIN CONSCIENCIA

HOLOCRÓN

EJEMPLOS DESTACADOS
Rancor; sarlacc; rathtar; gundark; wampa; nexu; acklay; reek; asesino marino opee; pez garra colo; monstruo acuático sando; exogorth

UBICACIONES
Por toda la galaxia

Aparte de los peligros de seres inteligentes como los Sith, las tropas de asalto y los políticos, en la galaxia también abundan criaturas sin consciencia de todas las formas y tamaños. Son bestias de naturaleza primitiva, que por definición no piensan ni razonan, sino que actúan por instinto. Son animales de rapiña muy peligrosos cuando uno se los cruza, por lo que no deben tomarse a la ligera, y a menudo han sido fuente de leyendas. Quizá los más infames son los monstruosos rancor. Aún se debate sobre su origen, pero estos grandes carnívoros reptilianos suelen ser seres apacibles, aunque capaces de una violencia extrema si los provocan o los tratan mal. Coexisten en paz en Felucia con sus granjeros, pero, por desgracia, debido a sus hileras de dientes afilados y su piel acorazada, son trofeos para señores del crimen como Jabba el Hutt, quien tiene uno en su palacio de Tatooine al que alimenta con cualquiera que lo irrite.

El sarlacc es otro raro favorito de Jabba el Hutt, y aterrador desde que nace. Tarda 30 000 años en madurar, y luego se entierra, por lo general en planetas arenosos como Tatooine. Después, espera a que alguna criatura indefensa caiga en sus enormes mandíbulas, y a veces tira de ella con sus largos tentáculos. Un sarlacc inyecta neurotoxinas a sus desafortunadas víctimas, y luego las digiere lentamente durante mil años. Todavía se debate si hay que clasificarlo como planta o como animal.

Los rathtar, dotados de dientes similares, son primos de los sarlacc, y se cuentan entre los seres más peligrosos de la galaxia. Son depredadores con tentáculos que cazan en manada, célebres por su participación en la masacre de Trillia. Pueden encogerse en forma de bola y perseguir así a su presa, engulléndola con sus colosales mandíbulas.

El gundark es un fiero depredador bípedo pesadillesco hasta para los canallas más duros de la galaxia. Tiene cuatro brazos, 16 garras y un oído excelente, por lo que es imparable ante un enemigo inerme. Como depredador alfa, es uno de los seres sin consciencia más avanzados de la galaxia.

Otro monstruo bípedo es el wampa, endémico de Hoth. También tiene garras y colmillos afilados como cuchillas, pero se sirve del sigilo; con su pelaje blanco, se camufla en el entorno del planeta de hielo. Es una gran bestia que vive sobre todo en cuevas y gusta de colgar a sus presas boca abajo hasta que le entra hambre.

El nexu es un peludo depredador cuadrúpedo, rápido y agresivo,

Cazadores en manada En el carguero de Han Solo se liberan tres rathtar y siembran el caos.

Especies sin consciencia domesticadas Estas bestias de carga, entre otras, son las criaturas sin consciencia menos letales y más domables de la galaxia, y son prácticas para hacer lo que otros no pueden –o no quieren hacer–.

Tauntaun
Lagarto de nieve de Hoth; grueso pelaje; dócil; útil para la patrulla montada.

Blurrg
Muy leal una vez domado; lo usan los twi'lek en la batalla de Ryloth.

Cargobestia
Medio animal, medio máquina; vive en mundos fronterizos como Jakku.

Fambaa
Arrastra su enorme peso por Naboo; lo utiliza el Gran Ejército Gungan.

Dewback
Reptiles lentos pero estables; los usan las tropas de asalto en las llanuras de Tatooine.

Varactyl
Montura reptaviana cuadrúpeda endémica del sistema Utapau.

Kaadu
Aviar bípedo sin alas; muy veloz; lo adiestran los gungan.

Bantha
Predilecto de los incursores tusken de Tatooine, con quienes comparte antiguos vínculos.

Mairan
Ser semiconsciente capaz de leer mentes; Saw Gerrera tiene uno en Jedha.

con púas en la espina dorsal y una cola bifurcada. Los reek también son cuadrúpedos y tienen un inconfundible cuerno en la cabeza. Suelen ser herbívoros, pero comen carne cuando pasan hambre. El color de su piel cambia según su entorno. Por su parte, el acklay es más grande y mucho más peligroso. Es un animal de seis patas que se abalanza sobre sus víctimas con afiladas garras y puntiagudos dientes. Puede vivir en tierra y agua. Estos tres últimos tienen una inteligencia similar.

> 66
>
> Siempre hay un pez más grande.
> **Qui-Gon Jinn**
>
> 99

Tamaño prehistórico

Las especies que carecen de consciencia evolucionan de forma más libre bajo las aguas de la galaxia que en la superficie. Viajar al núcleo de Naboo es arriesgarse a topar con animales marinos sin consciencia como el asesino marino opee, un cazador silencioso que espera pacientemente sin moverse sobre salientes de roca y usa su larga lengua como proyectil para atrapar su comida. Comparado con él, el pez garra colo lo duplica en tamaño y tiene una hilera más larga de afilados dientes en su mandíbula triangular. Este pez de cola luminiscente prefiere aguardar en túneles subacuáticos. Mayor en tamaño, el monstruo acuático sando es una criatura descomunal que acecha en lo más profundo de las aguas de Naboo; puede comerse entera a su presa, incluido un submarino gungan o cualquier desafortunado ser que se cruce en su camino. Al parecer, tiene un instinto depredador algo más avanzado que el resto de los animales marinos de Naboo. Los exogorth, o babosas espaciales, se cuentan entre los mayores seres de la galaxia, pues alcanzan los 900 metros. Se alojan en asteroides y aguardan a que algún piloto desprevenido atraviese su largo gaznate hacia una muerte segura. ∎

La legendaria bestia Zillo

Durante una batalla de especial intensidad en Malastare, en las Guerras Clon, una bestia legendaria de 97 metros de largo se despierta y siembra el peligro y la destrucción. Se la conoce como la bestia Zillo, y se la creía extinta hacía mucho tiempo. Su gruesa piel reptiliana es inmune a las armas, incluso a las espadas de luz. Con su larga cola dotada de ocho grandes púas derriba edificios, naves y demás obstáculos.

Cuando Anakin Skywalker y las tropas clon tratan de someterla, lucha por sobrevivir.

Al final, la duermen con un gas y la llevan a Coruscant, donde el canciller supremo Palpatine quiere clonarla por su impenetrable piel y porque suscribe la creencia de que al parecer ha adquirido cierto nivel de consciencia. La bestia se libera y hace estragos en la capital de la República, hasta que finalmente la destruye el gas venenoso de las cañoneras republicanas.

EL DELITO
SALE A CUENTA
DELINCUENTES

HOLOCRÓN

NOMBRE
Criminales

UBICACIONES
Por toda la galaxia

EJEMPLOS DESTACADOS
Sol Negro; los Pyke; los hutt; Colectivo Sombra; Crimson Dawn; Crymorah; Tobias Beckett; Maz Kanata; DJ

OBJETIVO
Amasar riqueza y poder

ESTADO
Deambular libremente, sin obstáculos

El delito y el crimen prosperan por toda la galaxia entre bastidores de los grandes conflictos. Los criminales cierran tratos con quienquiera que tenga más poder o influencia –ya sea por su cuenta o a través de sindicatos–, y sacan partido de una galaxia asolada por la guerra para beneficio propio, lo cual suele causar muerte y destrucción.

Tratos con Dryden Antes de convertirse en un modelo para la Rebelión, Han Solo no le hace ascos a ciertos delitos.

En el apogeo de la República, los Jedi consiguen mantener algo parecido al orden, aunque algunos delincuentes siguen operando en secreto. Pero, con la emergencia del Imperio, el crimen florece, siempre y cuando no se cruce en el camino de Palpatine.

Crimen en las Guerras Clon
Las principales organizaciones criminales compiten por el dominio y el poder. En un momento único de la historia, durante las Guerras Clon, se forja una endeble entente. Darth Maul desea restablecer su posición de poder en la galaxia y por tanto se une a la Guardia de la Muerte, Crimson Dawn, Sol Negro, el sindicato Pyke y el Clan Hutt para formar el Colectivo Sombra en Mandalore. Con dicha supraorganización, Maul consigue desafiar a ambos bandos de la guerra durante un tiempo. Sin embargo, un grupo de insurgentes contraataca, lo cual provoca la escisión de las facciones y acaba obligando a Maul a abandonar el planeta y su papel como jefe del crimen.

Sol Negro cobra prominencia durante las Guerras Clon, porque a los Jedi les preocupan más los asuntos militares que mantener la paz. El grupo opera sobre todo en Mustafar y Ord Mantell, y sus miembros pertenecen en su mayoría a la especie falleen. Lo dirige Xomit Grunseit hasta que Maul lo mata. Luego la banda se une al antiguo Sith.

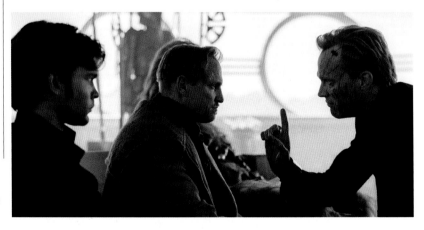

La reina del contrabando

Puede que Maz Kanata sea la persona mejor conectada en el mundo del contrabando. Su estatura no refleja su peso y reputación en el mundo del hampa. Ha vivido mil años, y ha visto lo mejor y lo peor que la galaxia puede ofrecer. No es una Jedi, pero siente la Fuerza y sus altibajos. Tiene un don para calar a la gente, y siempre está dispuesta a ayudar a los contrabandistas en ciernes a encontrar su camino.

En tiempos de conflicto galáctico, prefiere ser apolítica y se mantiene retirada en su castillo de Takodana. Sin embargo, cuando su viejo aliado Han Solo atrae sin querer a la Primera Orden hasta su guarida, no le gusta un pelo ver su hogar destruido. Tras esa pérdida, Maz respalda a la Resistencia, y se convierte en confidente y consejera de la general Leia Organa en sus últimos días.

El sindicato Pyke forma parte del cártel de especia, y tiene un control casi total sobre dicha droga, así como sobre el planeta donde se extrae: Kessel. La banda también es responsable de la muerte del maestro Jedi Sifo-Dyas, y su vínculo con Sol Negro es precario, incluso cuando ambas facciones formaban parte del Colectivo Sombra. El Clan Hutt agrupa a cinco grandes familias y es una de las organizaciones criminales más poderosas de toda la galaxia. En diferentes momentos, los hutt se alían con la República, el Imperio o el Colectivo Sombra, según lo que más los beneficie. Jabba es el hutt más temido y respetado. Durante las Guerras Clon, los hutt ejercen un gran control sobre las rutas hiperespaciales.

Sin embargo, no todos los criminales pertenecen a los grandes sindicatos. Bandas como Crymorah no se rigen tanto por un código como por sus amorales caprichos, y los piratas como Hondo Ohnaka hacen lo que les dictan sus deseos. De hecho, Hondo puede ser tu amigo o traicionarte según le convenga a su bolsillo. Su naturaleza egoísta, combinada con su encanto, lo convierte en un adversario desconcertante. Su camino se ha cruzado con el de varios Jedi, cazarrecompensas y rebeldes.

Ilegalidad imperial

Durante el reino del Imperio, dominan la galaxia cinco grandes sindicatos del crimen: Crimson Dawn, Sol Negro, Crymorah, el Clan Hutt y el sindicato Pyke. En esa época convulsa, Maul regresa de una legendaria ausencia para hacerse con el control del cártel Crimson Dawn. No obstante, decide mantener su identidad en secreto y emplea de testaferro a Dryden Vos, quien tiene fama de cruel cuando se enfada o lo contrarían, y también contrata al ladrón profesional Tobias Beckett y a su banda para robar coaxium a los Pyke.

Espíritus libres

La doctora en arqueología Chelli Lona Aphra deambula por la galaxia en busca de artefactos Jedi y armas

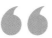

Ve por libre. No te unas.
DJ

antiguas, tentando al destino y provocando la ira de Darth Vader. Es sumamente sagaz, sabe cuidar de sí misma y tiene cierta tendencia a cambiar de aliados para sobrevivir o sacar el máximo provecho. Es una mezcla de heroína y villana, y tanto puede ayudar a la Rebelión como al Imperio, por lo que no es de fiar.

Cuando surge la Primera Orden, el lobo solitario DJ trata de pasar desapercibido en Canto Bight; no le impresiona tanta codicia generalizada, y se entrega a su propia avaricia. No se une a la Primera Orden ni a la Resistencia, pues considera a ambas corruptas. Se muestra cínico y apático respecto a tamaña lucha en la galaxia, pero está listo para ayudar y ofrecer su talento como estafador y asesino al mayor postor. Se desconoce su paradero. ∎

Aprendiz de Vader Darth Vader contrata a Aphra por su talento, pero piensa matarla cuando no le sea útil. Por eso se asombra al ver que se adelanta a su plan y sobrevive a su intento de asesinato.

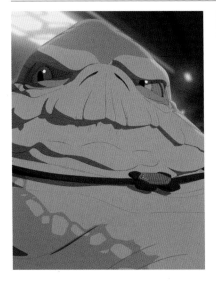

BABOSOS SEÑORES DEL CRIMEN
LOS HUTT

HOLOCRÓN

MIEMBROS DESTACADOS
Jabba; Ziro; Marlo; Arok; Gorga; Oruba; Gardulla

BASE DE OPERACIONES
Nal Hutta; Tatooine

OBJETIVO
Amasar poder y control mediante la manipulación y el crimen

Los seres de la especie hutt, del planeta Nal Hutta, son parecidos a babosas gigantes. Tienen una merecida fama de ser gánsteres despiadados que participan del contrabando y de muchas otras viles actividades ilícitas. Se rigen por el Gran Consejo Hutt: cinco miembros hutt tan proclives a traicionarse entre sí como a cualquiera de sus socios criminales, debido a las constantes intrigas y luchas internas. Son obesos e insanos, pero viven durante siglos.

El Clan Hutt se compone de Jabba, Marlo, Arok, Gorga y Oruba. Jabba, descendiente de la anciana hutt Mama y el más peligroso de todos, gobierna desde Tatooine; sin embargo, su dominio supera con creces los límites de su desértico planeta. Al igual que muchos hutt, Jabba vive por todo lo alto, y gobierna con mano de hierro.

Gardulla la Hutt es una señora del crimen astuta e inteligente, también establecida en Tatooine, que es confidente de Jabba. Tiene esclavizados por un tiempo a Shmi y Anakin Skywalker, pero los pierde en una apuesta contra el chatarrero toydariano Watto. Durante el reino del Imperio, Jabba contrata a Boba Fett para que capture a Han Solo por deshacerse de un valioso cargamento que le pertenecía. Han es congelado en carbonita y se convierte en el adorno de pared favorito de Jabba, lo cual pone a los héroes rebeldes Luke Skywalker y Leia Organa en su punto de mira. Leia aprovecha la pereza de Jabba y su exceso de confianza para estrangularlo con una cadena, y así lo mata con el objeto que la degradaba. La muerte de Jabba deja un inmenso vacío en la cumbre del Gran Consejo Hutt.

Guardián de la corte Jabba adora que lo entretengan, y esclaviza a bailarines y músicos para que hagan lo que quiera… o se enfrenten a la muerte segura. Guarda bestias para ese macabro fin.

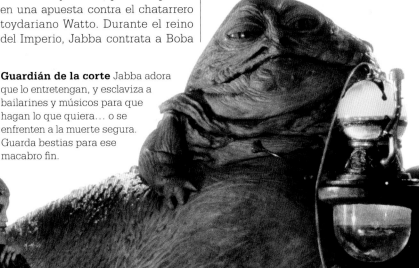

Historia hutt

Jabba no es el primer hutt con el que topa Luke. Cuatro años antes, Luke y sus amigos conocen a Grakkus el Hutt, que difiere del resto de los hutt porque tiene piernas cibernéticas para desplazarse y es un entendido en artefactos Jedi. Tiene en su

Movidito El móvil y musculoso Grakkus, probablemente único entre los hutt, tiene una gran fuerza física, capaz de aplastar a Luke contra el suelo.

haber incontables espadas de luz y holocrones, además de otras rarezas prohibidas por el Imperio. Al final, lo encarcelan por tenencia de objetos de contrabando, y permanece en prisión 30 años, hasta que hace un trato con el piloto de la Resistencia Poe Dameron, quien lo saca a cambio de información sobre el historiador Lor San Tekka.

La muerte de Jabba deja huérfano al Clan Hutt, y al final provoca que sus miembros pierdan su poder. Los cárteles de los nikto lo remplazan en el mundo del hampa. A los dos bandos de la Nueva República, centristas y populistas, nunca les han gustado los hutt, pues conocen su duplicidad, su carácter traicionero y su violencia.

Líderes del Gran Consejo Hutt

Jabba el Hutt
Señor del crimen y sanguinario líder de los hutt; gobierna desde su palacio en Tatooine.

Marlo
Colíder del Clan Hutt; comerciante de esclavos zygerrianos.

Gorga
Contable del Consejo; sobrino de Jabba.

Arok
Miembro de la familia Hutt durante las Guerras Clon; suele vérselo fumando.

Oruba
Hutt vestido; lo mata Savage Opress cuando desvela la ubicación del palacio de Jabba.

Sin embargo, el superviviente Vranki el Azul logra establecer un negocio próspero como propietario de su hotel y casino. Vranki afirma ser distinto a casi todos los hutt, pero pronto demuestra lo contrario. Cuando los enemigos de la Primera Orden buscan un respiro y la ocasión de ganar dinero extra para suministros, Vranki organiza una serie de carreras, pero hace trampa en cada curva. Al final, los corredores deducen su algoritmo y logran ganarle en su propio juego. Vranki les entrega sus ganancias y los deja partir sin miedo a represalias, y ahí sí demuestra que es diferente: no se parece en nada a la autoridad que el Gran Consejo Hutt blandió durante las Guerras Clon. ∎

Venganza para Rotta

Durante las Guerras Clon, el Clan Hutt se encuentra en el cenit de su poder y evita tomar partido en la contienda galáctica. Para el líder separatista conde Dooku, eso es inaceptable; así que ejecuta un plan para secuestrar al hijo de Jabba, Rotta el Hutt, y cargarle el mochuelo a los Jedi, a fin de convencer a Jabba de que se una a su causa. Sin embargo, el Jedi Anakin Skywalker y su nueva padawan, Ahsoka Tano, rescatan a Rotta y se lo entregan sano y salvo a Jabba, por lo que el gánster se une a la República por un tiempo.

Pronto se descubre que el cerebro que urde el secuestro es el tío de Jabba, Ziro el Hutt. Entonces, Jabba contrata al cazarrecompensas Cad Bane para que saque a Ziro de una cárcel republicana y recupere unos archivos del Clan Hutt que tiene Ziro. Jabba también contrata a la examante de Ziro, Sy Snootles, para que lo asesine, y así mantiene en secreto la doblez de los hutt y se venga del secuestro. El mensaje queda bien claro: no contraríes a Jabba.

PREDADORES A SUELDO
CAZARRECOMPENSAS

HOLOCRÓN

NOMBRE
Cazarrecompensas

UBICACIONES
Por toda la galaxia

EJEMPLOS DESTACADOS
4-LOM; Aurra Sing; Beilert Valance; Boba Fett; Bossk; C-21 Highsinger; Cad Bane; Dengar; Greedo; IG-88; IG-11; Jango Fett; Latts Razzi; Toro Calican; Zam Wesell; Zuckuss

OBJETIVO
Venderse al mejor postor

ESTADO
Todavía activos y letales

Los cazarrecompensas son matones a sueldo. Los señores del crimen suelen pagar bien por contratarlos como fuerza bruta. Pero estos cazadores también sirven para aplicar la ley, pues capturan a prófugos y criminales que tratan de escapar a la autoridad. Aunque por lo general son tan letales, peligrosos y faltos de escrúpulos como sus presas, o incluso más.

Una profesión complicada
En tiempos de la República o el Imperio, su oficio precisa de un certificado oficial que garantice la gestión legal de la presa y la entrega de la recompensa anunciada por la autoridad competente. La pertenencia al Gremio de Cazarrecompensas acelera gran parte de la burocracia necesaria para adquirir los permisos pertinentes. Un cazarrecompensas asociado

De tal palo, tal astilla Jango y Boba Fett son quizá dos de los cazarrecompensas más famosos de la historia de la galaxia.

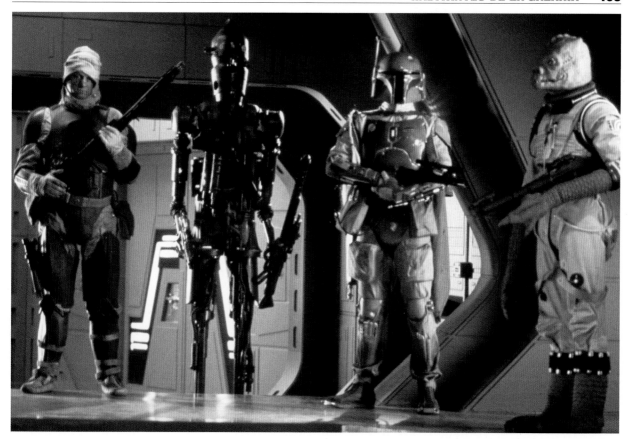

Los más buscados Cuando Vader tiene que dar con Han Solo, reúne a un puñado de cazarrecompensas al mando de Boba Fett.

tiene acceso a recompensas que supervisa un representante y se anuncian públicamente en una oficina del gremio o en forma de holograma si se opera a distancia.

El anuncio u holograma ofrece los detalles de la recompensa: la cantidad ofrecida, las circunstancias (o delitos) que garantizan la recompensa, la jurisdicción operativa permitida en la búsqueda y las condiciones particulares del estado del objetivo (por ejemplo, «vivo o muerto»). Si el cazarrecompensas acepta el encargo, tendrá acceso al código de cadena del objetivo, una marca identificativa con información biográfica. Ese código configura los parámetros de

Cazadores de recompensas… No necesitamos esa porquería.
Almirante Firmus Piett

un rastreador de bolsillo, sensor de corto alcance sintonizado con sus datos biométricos. Tras la captura y entrega de una presa, el agente del gremio pasa un sensor por su cuerpo y lo compara con el código de cadena del rastreador para confirmar su identidad.

Tras la caída del Imperio, la infraestructura democrática necesaria para catalogar recompensas legales se esfuma, y el Gremio de Cazarrecompensas se erige como único juez de los trabajos que se distribuyen »

Montando guardia Aún no se ha aclarado si Aurra Sing asistió a la Clásica de Boonta Eve para acabar un trabajo de cazarrecompensas o para ver la carrera.

Cazarrecompensas famosos

Hay muchos individuos en el oficio, pero solo unos cuantos descuellan en toda la galaxia. Algunos son famosos por su habilidad y otros, por su mala estrella.

Toro Calican

Joven campeón que, gracias a una presa tan hábil como Fennec Shand, aspira a ingresar en el Gremio de Cazarrecompensas durante el caos que sigue a la caída del Imperio. El misterioso cazador conocido como el Mandaloriano observa su peligrosa inexperiencia y accede a ayudarlo en una breve pero práctica colaboración en el planeta Tatooine. Sin embargo, en lugar de repartirse la recompensa, Calican elimina a la presa e intenta capturar al Mandaloriano por el precio que el gremio ha puesto a su cabeza. Pero el Mandaloriano no es tonto, y dispara al bocazas.

Aurra Sing

De constitución y aspecto llamativos, Aurra Sing es una cazarrecompensas de los últimos días de la República. Es socia de Jango Fett, y acoge bajo su protección y tutela al huérfano Boba Fett. Se rumorea que el pistolero Tobias Beckett puso punto final a su carrera.

Bossk

Musculoso trandoshano que lleva décadas en el negocio con la ayuda de la capacidad natural de su especie para regenerar el tejido dañado. Los trandoshanos son cazadores de grandes presas con una aversión histórica por los wookiees, y Bossk ansía la recompensa por el wookiee Chewbacca.

Zam Wesell

Esta clawdite es una metamorfa, habilidad natural muy útil como cazarrecompensas y asesina. Intenta matar a la senadora Padmé Amidala antes de la Ley de Creación Militar, pero el caballero Jedi Obi-Wan Kenobi y su aprendiz Anakin Skywalker lo impiden.

Greedo

Cazador rodiano torpe y sin suerte que trata de atrapar al buscado contrabandista Han Solo en la cantina de Mos Eisley y cobrar su recompensa, pero no logra desarmar a Solo y este le dispara por debajo de la mesa, lo cual resulta algo molesto para Jabba el Hutt.

IG-88

Este droide violento y letal está entregado a perfeccionarse y asesinar. Corre el rumor de que mató a sus fabricantes poco después de que lo activaran. Lleva décadas en el oficio y muestra cierto gusto por la pirotecnia y una paciencia sin igual entre sus homólogos biológicos.

Latts Razzi

Esta acróbata theelin es una dura cazadora que forma parte de la Garra de Krayt, la banda de cazarrecompensas del joven Boba Fett. Es especialista en armas exóticas, como la boa acorazada segmentada que blande diestramente como un lazo. Con ella despacha a varios enemigos a la vez.

IG-11

Uno de varios droides asesinos de la serie IG y miembro de pleno derecho del Gremio de Cazarrecompensas. Dada su programación, se muestra puntilloso con las normas del gremio, y es un cazador temerario. Trabaja con el Mandaloriano para conseguir una lucrativa recompensa en Arvala-7.

Beilert Valance

Este cadete imperial se reconstruye como cíborg después de recibir graves heridas, y aplica sus habilidades militares a la profesión de cazarrecompensas. Mejora sus sistemas con cada recompensa provechosa y así se convierte en una auténtica máquina asesina.

Dengar

Cazarrecompensas corelliano que sigue activo a una avanzada edad. Aún está en forma durante las Guerras Clon, pero está muy magullado y cubierto de cicatrices en la Guerra Civil Galáctica. Años después, apenas se lo reconoce después de someterse a cirugía cibernética para seguir siendo competitivo.

Zuckuss

Este gand es especialista en los esotéricos rituales de caza propios de su pueblo, que al parecer le confieren una ventaja extrasensorial en el rastreo de presas. Los gand respiran amoníaco, por lo que Zuckuss necesita un respirador para sobrevivir en atmósferas ricas en oxígeno. Zuckuss suele aliarse con 4-LOM.

4-LOM

Se cree que este droide se convirtió en cazarrecompensas después de reescribir su programación. Su vida pasada como droide de protocolo a bordo de un crucero de lujo lo hace más apropiado para la estrategia, el análisis y la deducción que para las artes marciales.

Cad Bane

Este cazarrecompensas de la especie duro, silencioso y bien equipado, destacó en las Guerras Clon. Tras décadas de experiencia, reúne un arsenal diseñado para hacer frente a los intrusos Jedi. Gracias a sus botas con propulsores, efectúa saltos tan ágiles como cualquier Jedi, y las espadas de luz no pueden desviar su lanzallamas de pulsera. Bane demuestra lo que vale al enfrentarse cara a cara con algunos Jedi, como Obi-Wan Kenobi, Anakin Skywalker, Mace Windu, Ahsoka Tano y Quinlan Vos, y vivir para jactarse de ello.

El señor del Sith Darth Sidious lo contrata para que entre en el Templo Jedi y robe un holocrón contenido en sus cámaras, cosa que consigue. Bane se interesa por el joven Boba Fett y lo entrena en el arte de la caza. Luego se esfuma del mundo del hampa.

a los cazadores. Dada la postura neutral del gremio frente a las secuelas de la guerra, los exrebeldes, nuevos republicanos, eximperiales y criminales son cazarrecompensas legítimos, siempre que acaten su código. No pueden «cazarse» entre sí: ni robar la recompensa ni usurpar un encargo de otro cuando ya se ha hecho el trabajo duro. Tampoco pueden renegar de un trato, sobre todo cuando ya se ha efectuado el pago. Saltarse estas normas y otras similares despertaría la cólera entre ellos y generaría a su vez suculentas recompensas.

La República Galáctica considera el oficio una profesión más, siempre que se haga de forma correcta. Sin embargo, en el anárquico Borde Exterior, donde apenas hay supervisión, si es que la hay, los cazarrecompensas no son más que asesinos a sueldo de los señores del crimen. Tras el estallido de las Guerras Clon, la Alianza Separatista anuncia jugosas recompensas por las cabezas de los caballeros Jedi y los senadores de la República, lo cual convierte en agente independiente a todo profesional que se apunte a esa caza.

El Imperio tiene recursos más oficiales para perseguir a los fugitivos: su militarizado régimen tiene áreas de inteligencia, como la Oficina de

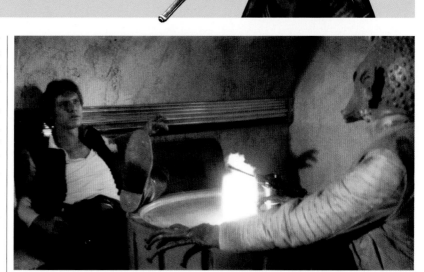

Rápidos como balas A Han Solo no le intimidan los cazarrecompensas, y está dispuesto a hablar o a disparar para salir de un apuro.

Seguridad Imperial, e incluso exóticos cazarrecompensas, como los inquisidores, para dar con sus presas. Pero hasta el Imperio necesita cazarrecompensas de vez en cuando, sobre todo porque operan en los márgenes de la galaxia donde se ocultan fugitivos rebeldes.

En una galaxia tan grande siempre hay necesidad de cazarrecompensas para localizar a individuos, sea cual sea el sistema político en el poder. ∎

Puedo llevarte en caliente o puedo llevarte frío.
El Mandaloriano

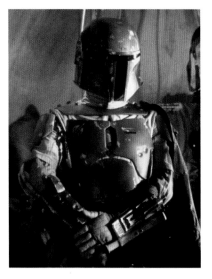

EL MEJOR EN EL OFICIO

BOBA FETT

HOLOCRÓN

NOMBRE
Boba Fett

ESPECIE
Humana (clon)

MUNDO NATAL
Kamino

AFILIACIÓN
Cazarrecompensas

OBJETIVO
Encontrar a su próxima presa

ESTADO
Se lo vio por última vez en las fauces del Sarlacc

El cazarrecompensas Jango Fett recibe la oferta para ser la plantilla del ejército de clones de la República, y la acepta con una condición: que le den un clon para criarlo él mismo. Los kaminoanos acceden, y Jango cría al clon, Boba, como si fuera su hijo. Boba se entrena desde niño para ser un cazarrecompensas, y demuestra ser un combatiente letal con extraordinaria puntería y dedicación completa a la profesión.

En la batalla de Geonosis, Boba ve cómo el maestro Jedi Windu decapita a su padre con su espada. Después, huérfano y con un odio profundo hacia los Jedi, Boba se une a una banda de cazarrecompensas dirigida por Aurra Sing para continuar aprendiendo, y casi mata a Mace en una misión, pero fracasa y es encarcelado. Después de su liberación, este joven pero experimentado cazador forma su propia banda, la Garra de Krayt, y viste una armadura mandaloriana como el viejo traje de su padre.

En la era imperial, Boba se convierte en un legendario cazarrecompensas por derecho propio, y demuestra ser astuto y despiadado, con un gusto macabro por adornar su armadura con trofeos de caza. Suele aceptar trabajos del señor del crimen Jabba el Hutt y del líder imperial Darth Vader. Dos de sus más infames misiones para Vader incluyen averiguar la identidad del piloto que destruyó la Estrella de la Muerte y localizar el *Halcón Milenario* tras la batalla de Hoth.

Astuto mercenario Tras localizar el *Halcón Milenario* para Darth Vader, Boba captura a Han para cobrar la recompensa que Jabba el Hutt ofrece por él.

Boba está con Jabba cuando los rebeldes rescatan a Han Solo, y se une al combate para proteger a su lucrativo cliente, pero su mochila se daña, pierde el control y cae en las fauces del monstruoso Sarlacc. Al margen de ese desafortunado suceso, Boba es recordado como uno de los mejores cazarrecompensas de la galaxia, y su reputación eclipsa a la de su padre. ∎

Muerto no me sirve.
Boba Fett

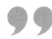

MANTENERSE EN EL JUEGO

QI'RA

HOLOCRÓN

NOMBRE
Qi'ra

ESPECIE
Humana

MUNDO NATAL
Corellia

AFILIACIÓN
**Gusanos Blancos;
Crimson Dawn**

HABILIDADES
**Hábil negociadora;
maestra de teräs käsi**

OBJETIVO
Sobrevivir

ESTADO
Desconocido

Ingeniosa, buena estratega y sagaz, Qi'ra crece en Corellia como cazarratas de los Gusanos Blancos, la banda de Lady Próxima, con el grado de «primera chica». Intenta huir de Corellia con su compañero y socio cazarratas, Han, para empezar una nueva vida en la que sea libre de escoger su destino. Pero los Gusanos Blancos la capturan. Ultrajada por su traición, Próxima la vende como esclava, y al final la compra el rostro público de la organización criminal Crimson Dawn: el despiadado Dryden Vos.

Vos reconoce su potencial y le ofrece un puesto sénior en su banda a cambio de plena lealtad. Ella descuella en su papel, se cuenta entre sus mejores tenientes y muy pronto aprende numerosas y valiosas habilidades, como la del arte marcial teräs käsi.

En Vandor, ya curtida tras pasar años con el Crimson Dawn, Qi'ra reconecta sin querer con un Han aún idealista. Han y sus compañeros pierden una valiosa carga de Dryden frente al líder pirata Enfys Nest. Dryden monta en cólera y, para aplacarla, Qi'ra hace un hábil trato entre ambas partes y acompaña a Han y sus socios en una misión para robar coaxium de las minas de especia de Kessel para Vos.

Su misión habría fracasado sin los contactos y habilidades de Qi'ra. Cuando se reúnen con Vos en el planeta Savareen, Qi'ra colabora en el plan de Han para engañarlo. Traiciona a Vos –a quien mata con su daga kyuzo– y después traiciona a Solo, al que abandona en Savareen. Luego viaja a Dathomir para encontrarse con Maul, jefe secreto del Crimson Dawn. Sus motivos no están claros. Quizá lo haga para proteger a Han, después de darse cuenta de que ella no puede huir de su vida, o quizá porque ve la ocasión de un ascenso. Sea como fuere, sigue siendo una realista competente y adaptable que ahora escoge su destino. ∎

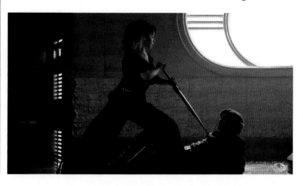

Agente taimada
Qi'ra coloca una espada en el pecho de Han, lista para matarlo, pero se vuelve contra su jefe del crimen.

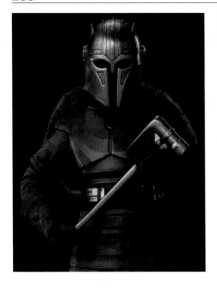

GUARDIANES DE LA TRADICION
LOS MANDALORIANOS

HOLOCRÓN

NOMBRE
Mandalorianos

MUNDO NATAL
**Mandalore, aunque
ahora están dispersos
por toda la galaxia**

OBJETIVO
**Recuperación del mundo
natal mandaloriano**

ESTADO
En el exilio

Mandalore es un mundo de avanzada tecnología con una cultura humana diversa y prominente, una orgullosa tradición guerrera y una larga historia de contiendas. En el pasado remoto, los Jedi se enfrentaron a sus guerreros, que resultaron todo un desafío incluso para los maestros más curtidos. La labor de expansión de sus antiguos regímenes amplió el dominio de su cultura a más de un millar de mundos dentro de su espacio.

En la sociedad mandaloriana gobierna el Manda'lor, a quien custodian los Protectores. Las Casas –principales familias– más importantes responden ante el Manda'lor, y los clanes menores se dividen entre las Casas. Las familias suelen identificarse con un mundo natal dentro del espacio mandaloriano. La Casa Kryze, por ejemplo, se halla en Kalavela; la Wren, en Krownest; y la Vizsla, en el propio Mandalore.

La innovación inconfundible de este pueblo es la extracción minera y el temple de beskar, metal que solo se halla en sus mundos. En manos de un buen armero, puede forjarse para crear un traje de combate impenetrable. El más puro puede incluso repeler brevemente la hoja de una espada de luz Jedi. Las leyendas sobre sus acorazados guerreros influyen en las fuerzas de combate de toda la galaxia, incluso en las tropas clon del Gran Ejército de la República, que acabarán derivando en los soldados imperiales.

A lo largo de su historia sembrada de batallas, sus Casas se implican en intrigas y alguna que otra guerra abierta. La Guerra Civil Mandaloriana devasta su mundo natal. Tras ella, casi todo Mandalore es una blanca tierra yerma salpicada de ciudades en forma de cúpula entre vastas extensiones baldías. Dentro de esas cúpulas, los mandalorianos viven en

Guerra civil Obi-Wan, de incógnito con armadura beskar, ve cómo estalla la guerra de clanes en Mandalore.

ciudades herméticas de alta tecnología en forma de cubos.

Tras ese desastre medioambiental, un movimiento pacifista intenta transformar la sociedad retirándola de todo conflicto galáctico y exiliando a sus guerreros a la verde luna de Concordia. No obstante, estos se radicalizan cada vez más y forman la Guardia de la Muerte, facción separatista que toma Mandalore en las Guerras Clon y derroca a su gobernante pacifista, la duquesa Satine Kryze. En la guerra, Mandalore trata de ser neutral, pero la intromisión de agentes externos –en especial del

La espada oscura

Esta espada de luz sin par la forjó hace más de mil años el único mandaloriano que se sepa que haya ingresado en la Orden Jedi, Tarre Vizsla. Tras su muerte, los Jedi la guardaron a buen recaudo en el Templo Jedi. Durante el caos que vio el fin de la Antigua República y la extinción de los Sith, varios miembros del clan Vizsla roban la espada y luego la devuelven a Mandalore. El arma, poderoso símbolo de la Casa Vizsla, se convierte en instrumento de unificación entre los clanes mandalorianos.

Cuando la Guardia de la Muerte resurge durante las Guerras Clon, Pre Vizsla blande la espada y la pierde, junto con su vida, luchando contra Maul, quien usurpa el mando de la guardia durante su época como dirigente de Mandalore. Luego, la espada se halla en Dathomir, donde Sabine Wren se la reclama a Maul y se la devuelve a Bo-Katan Kryze. Tras la sumisión de Mandalore al Imperio, la blande el moff Gideon.

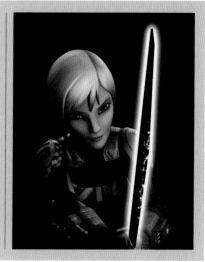

antiguo señor del Sith Maul– arrastra al planeta al escenario galáctico y provoca la intervención de la República. Maul escapa a su captura, pero la presencia de la República en Mandalore será causa de su posterior ocupación imperial.

Al principio, mandalorianos como Gar y Tiber Saxon facilitan la presencia imperial y se convierten en imperiales de alto rango. Bo-Katan Kryze, con la ayuda de la tripulación rebelde del *Fantasma* y la mandaloriana Sabine Wren, intenta arrebatar el poder a los Saxon, y une a los clanes blandiendo la espada oscura, símbolo del gobierno mandaloriano. Pero el Impe-

> Soy un mandaloriano. Las armas forman parte de mi religión.
> **El Mandaloriano**

rio sofoca esa rebelión y, en la purga resultante, muchos mandalorianos mueren o se desperdigan.

En la incertidumbre de la era de la Nueva República, su pueblo se disemina. Hay pequeñas zonas de clanes en los denominados enclaves mandalorianos, ocultos en varios mundos, como Nevarro, en el Borde Exterior. La espada oscura cae en manos de un señor de la guerra imperial, el moff Gideon, y en esa época los mandalorianos parecen desorientados. Los más ortodoxos tratan de mantener viva la Tradición, un código de conducta y costumbres que honran su legado. ∎

Sellos mandalorianos Los clanes mandalorianos suelen identificarse mediante charreteras que indican una conquista o un trofeo destacados.

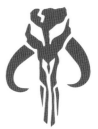

Kast
Sello de la serpiente vexis de la Casa de Kast

Eldar
Sello del león del Clan Eldar

Vizsla
Sello de tiempos de paz de la Casa Vizsla, anterior al golpe de la Guardia de la Muerte

Mudhorn
Un sello de cuerno de barro para un clan doble: el de Din Djarin y el Niño

Mythosaur
Bestia legendaria; habitual símbolo mandaloriano

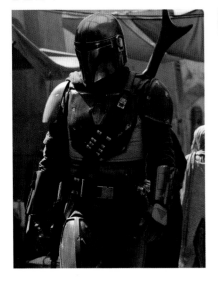

EL MANDALORIANO
DIN DJARIN

HOLOCRÓN

NOMBRE
Din Djarin

ESPECIE
Humana

AFILIACIÓN
**Mandalorianos; Gremio
de Cazarrecompensas**

HABILIDADES
**Combate cuerpo a cuerpo;
uso de armas; pilotaje**

OBJETIVOS
**Ganarse el pan;
proteger al Niño**

ESTADO
**Activo en los albores
de la Nueva República**

El hombre que casi todos conocen como el Mandaloriano (o Mando para abreviar) lleva una solitaria vida como cazarrecompensas, profesión especialmente compleja en la época anárquica que sigue al colapso del Imperio Galáctico.

Mando eclipsa a sus colegas incluso en esos convulsos primeros años de la Nueva República, y se gana fama de triunfador. Entabla amistad con Greef Karga, representante del Gremio de Cazarrecompensas que comparte su éxito y le suministra trabajo a cambio de una cuota.

Cuando no está yendo de mundo en mundo a bordo de su cañonera, la *Razor Crest*, Mando visita un enclave mandaloriano oculto en las cloacas de Nevarro. Allí, la Armera cuida de su traje de beskar. Mando destina una parte de sus ganancias al enclave para garantizar el futuro de su pueblo. Ese dinero se emplea para respaldar a los expósitos del clan –jóvenes que necesitan protección y que los mandalorianos rescatan y educan–. Ese extraño acto de generosidad es como un bálsamo para su doloroso pasado.

Y es que, aunque actualmente se lo conoce como el Mandaloriano, en su día fue un niño llamado Din Djarin. Un cuerpo de despiadados droides de combate asaltó su hogar, Aq Vetina, de modo que sus padres lo escondieron en un sótano para mantenerlo a salvo. Gracias a la intervención de las fuerzas mandalorianas, Djarin sobrevivió. Unos guerreros acorazados con el emblema de

Siempre en marcha El Mandaloriano al timón de la *Razor Crest*, una anticuada cañonera que le viene muy bien.

la Guardia de la Muerte se lo llevaron para educarlo como expósito. Din recibió una ortodoxa educación mandaloriana, por lo que cree que jamás debe quitarse el casco en compañía de otro ser vivo o perderá el derecho a su legado.

Su adhesión al credo del Gremio de Cazarrecompensas se pone a prueba cuando le encargan que dé con una presa sin registrar a petición de un misterioso cliente imperial. Con información muy escasa, Mando localiza a su objetivo en Arvala-7, donde se sorprende al ver que se trata de un niño. En un principio, el Mandaloriano entrega al expósito, pero luego tiene reservas, renie-

La armadura del Mandaloriano

A medida que acepta encargos peligrosos, el Mandaloriano va mejorando su equipo.

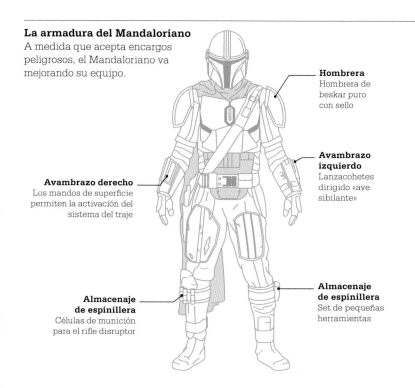

Hombrera
Hombrera de beskar puro con sello

Avambrazo izquierdo
Lanzacohetes dirigido «ave sibilante»

Avambrazo derecho
Los mandos de superficie permiten la activación del sistema del traje

Almacenaje de espinillera
Set de pequeñas herramientas

Almacenaje de espinillera
Células de munición para el rifle disruptor

la-7. Además, se asocia con aliados insólitos, como Kuiil, mecánico y granjero ugnaught, Cara Dune, antigua soldado de choque rebelde, e IG-11, droide asesino reprogramado. Junto con Greef Karga –que ha cambiado de opinión–, conspiran para resolver la disputa con el cliente imperial de Nevarro sin entregar al Niño. El Mandaloriano trama acabar con el cliente, pero el peligroso moff Gideon, benefactor del misterioso cliente, lo derrota. El Mandaloriano, Cara, Greef y el Niño logran escapar a duras penas de las garras del moff Gideon, y así convierten al señor imperial de la guerra en su más peligroso adversario. ■

ga del trato e irrumpe en el recinto imperial, libera al Niño y ambos se convierten en fugitivos. Al haber quebrantado el código del Gremio, ahora son presa de otros cazarrecompensas, entre ellos Greef Karga. Sin embargo, sus hermanos del enclave los encubren, y ello le da tiempo a Mando para huir a salvo con el Niño. Después de ello, el Mandaloriano trata de pasar desapercibido en diversos escondrijos, como un pueblo de granjeros en el planeta boscoso de Sorgan, el puerto espacial de Mos Eisley, en Tatooine, y una granja de vapor en Arva-

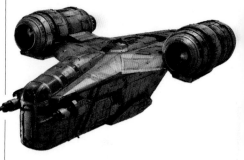

La cañonera *Razor Crest*
Más que un vehículo, es el hogar del Mandaloriano.

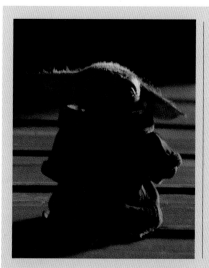

El Niño

Muy poco se sabe acerca del Niño, presa objetivo del Mandaloriano, quien pasa a ser su custodio. Lo hallan durmiendo en un cochecito flotante en un piso franco de Arvala-7, vigilado por esbirros nikto, pero se ignora su origen.

Según un código de cadena fragmentado, tiene 50 años estándar, pero su aspecto y comportamiento son propios de un crío. Se desconoce su especie, pero se parece a la de Yoda, el difunto maestro Jedi.

Es un pequeño de ojos grandes que forja un estrecho vínculo con el Mandaloriano y trata de protegerlo con sus habilidades de la Fuerza, aún en ciernes pero muy potentes. Cuando se concentra, es capaz de usarla para detener con telequinesis la embestida de un cuerno de barro. Pero esas hazañas lo dejan exhausto. La Armera del enclave mandaloriano afirma que el Niño y Mando forman un clan de dos, pues se protegen el uno al otro.

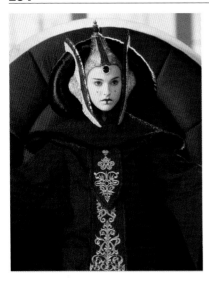

PACIFISTAS DE VERDAD

LOS NABOO

El pueblo de Naboo, habitantes de un planeta tranquilo e impresionante, desempeña un papel inesperado en los acontecimientos que moldean la galaxia durante los últimos días de la República. Este mundo de pacifistas rezuma elegancia, fruto de su amor por el arte, la arquitectura y la cultura. Por tanto, resulta sorprendente verlos implicados en tanto malestar, primero a causa del bloqueo de la Federación de Comercio, y después durante las Guerras Clon. Aún más chocante es que se trate del lugar de procedencia del señor del Sith Darth Sidious.

A diferencia de las monarquías hereditarias, Naboo elige a su gobernante cada dos años. En principio cualquiera podría ser el siguiente soberano, pero el pueblo suele elegir a mujeres jóvenes con las cualidades que esperan de un líder. La constitución dicta que cada monarca ocupe el trono solo dos años, ley que estuvo a punto de enmendarse para permitir que la reina Amidala siguiera sirviendo tras su excepcional liderazgo durante la crisis de la Federación de Comercio. Pero ella declinó el honor y le pasó el trono a la reina Réillata, a quien sucedieron Jamillia, Neeyutnee y Apailana.

Con la formación del Imperio, la figura del monarca es sobre todo simbólica, pues el gobernador imperial rige todos los asuntos de peso. Tras la caída del Imperio, la reina Soruna pilota con valentía un caza N-1 junto con las fuerzas rebeldes para proteger a Naboo de la destrucción.

Patio palaciego Durante el bloqueo se destruyen varias zonas de Theed, pero los naboo las reconstruyen. El nuevo patio del Palacio Real es un ejemplo.

En el magnífico Palacio Real, en la capital de Theed, un grupo de consejeros, doncellas y guardias de seguridad asiste a la soberana. Las Reales Fuerzas de Seguridad de Naboo son un cuerpo modesto cuyos sofisticados uniformes y artesanales cazas son reflejo de su sociedad. Aunque son inferiores en número, actúan con gran coraje durante la crisis de la Federación de Comercio, probablemente el suceso más importante de la historia reciente de Naboo. Dicha crisis consolida a Amidala en el servicio público y conduce al senador Palpatine al puesto de canciller supremo, desde el cual el secreto señor del Sith tomará la galaxia. ∎

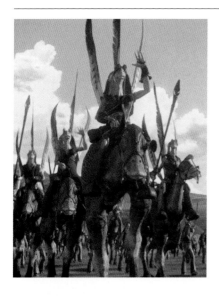

DESDE EL ABISMO
LOS GUNGAN

HOLOCRÓN

ESPECIE
Gungan

MUNDO NATAL
Naboo

AFILIACIÓN
República; independientes en el pasado

CAPITAL
Otah Gunga

GOBIERNO
Alto Consejo

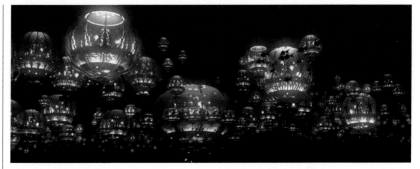

Los gungan comparten planeta con los naboo, pero tienen una cultura propia, e incluso su lengua, una forma de básico galáctico, es un dialecto único. Rinden culto a dioses propios, y algunos practican una suerte de magia. Es una especie acuática que vive en ciudades sumergidas. Su capital, Otoh Gunga, es hogar del consejo dirigente y de su líder, que tiene el título de «jefe». Con la ayuda de asesores, dicho jefe tiene capacidad para formar alianzas, supervisar estrategias militares, dictar castigos y exiliar a ciudadanos.

El jefe Nass, franco y rimbombante, dirige a los gungan durante la crisis de la Federación de Comercio. Como muchos otros gungan, Nass recela de los naboo y cree que su pueblo puede sobrevivir manteniéndose oculto. Gracias a la ayuda del exiliado gungan Jar Jar Binks y de la reina de Naboo, Amidala, Nass se da cuenta de que ambas sociedades forman una relación simbiótica en el planeta, y acepta la alianza que le propone la reina para derrotar al invasor. El Gran Ejército Gungan se enfrenta al ejército de droides de la Federación en el campo de batalla. Su infantería, armada con boomas —armas de energía—, y su caballería, a lomos de kaadus, aguantan lo suficiente como para servir de distracción mientras se gana el conflicto en otra parte.

Hogares gungan Sus ciudades son brillantes esferas hechas con un plasma en forma de burbuja propio de su entorno.

La lucha conjunta conduce a una era de cooperación entre los pueblos naboo y gungan, que organizan un desfile de la victoria para declarar la paz entre ambas sociedades.

Una década después, el héroe Jar Jar Binks es un representante júnior en el Senado de la República. Como sustituto de la senadora Amidala, inicia inocentemente un proyecto de ley que garantizará al canciller supremo más poderes para lidiar con una amenaza de guerra. Ese proyecto provoca la caída de la República. Pese a su valentía en las Guerras Clon, su pueblo vuelve a exiliarlo por su papel en la caída de la democracia. ∎

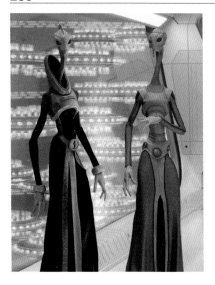

CLONADORES COMERCIALES
LOS KAMINOANOS

El planeta acuático de Kamino, oculto más allá del Borde Exterior, es hogar de los sofisticados y reservados kaminoanos, célebres por su excelencia en el campo científico de la clonación. Dado que el planeta es proclive a las tormentas, que convierten su superficie acuosa en un bravo oleaje, sus habitantes crean magníficas urbes dentro de cúpulas en lo alto de plataformas, donde viven protegidos mientras perfeccionan el arte y negocio de la clonación. Su cliente más notable es la República Galáctica, cuyo misterioso encargo de un ejército de clones resulta a la postre providencial para la República en las Guerras Clon.

Los kaminoanos utilizan el ADN de un solo individuo para crear millones de copias vivas, y se enorgullecen sobremanera de su obra. Su proceso incluye la educación, la instrucción y el equipamiento del ejército en Ciudad Tipoca, parte de lo cual se subcontrata a fabricantes de armas o cazarrecompensas. Su labor tiene un alto precio, pero la calidad de su producto no es cuestionable –aunque la guerra sí lo sea–. Sus intenciones, por el contrario, sí son dudosas. En apariencia se limitan a cumplir con una transacción comercial, pero su relación clandestina con Darth Tyranus desvela su papel en una trama más siniestra. A pesar de trabajar codo con codo con los Jedi y ocupar un escaño en el Senado Republicano, nunca revelan el verdadero propósito de los chips inhibidores instalados en cada clon. Son cómplices de la Orden 66, de ahí que su mundo y el ejército de clones hayan sido un secreto durante tanto tiempo. Los Sith conspiran para ocultar Kamino a los Jedi hasta el momento oportuno. Tras la fundación del Imperio, se cierran sus instalaciones de clonación. ∎

Ciudad Tipoca Durante las Guerras Clon, los separatistas lanzan un osado ataque a Ciudad Tipoca. Gracias a nobles sacrificios, los clones los derrotan.

Esos «kaminianos»... son reservados. Son clonadores, muy buenos, por cierto.
Dexter Jettster

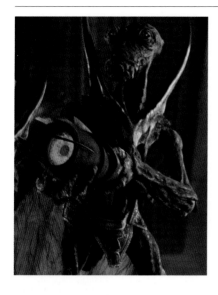

UNA COLMENA DE PRODUCTIVIDAD
LOS GEONOSIANOS

HOLOCRÓN

ESPECIE
Geonosiana

MUNDO NATAL
Geonosis

AFILIACIÓN
Separatistas

HABILIDADES
Fabricación

ESTADO
**Prácticamente eliminados
por el Imperio**

¡Mi imperio es eterno!
**Reina Karina
la Grande**

Producción en serie Los droides de combate geonosianos son maravillas mecánicas, aunque inferiores frente a las tropas clon.

Los geonosianos crean armas únicas de energía sónica y aerodinámicos cazas para uso propio, pero son más famosos por fabricar armas para otros. Viven y trabajan en colmenas subterráneas, y producen millones de droides de combate para la Confederación de Sistemas Independientes. Sus cadenas de montaje automatizadas son una maravilla de la eficacia mecánica y, como recompensa por su esfuerzo, organizan luchas de gladiadores en la arena Petranaki. Presenciar esos mortales combates provoca estados de éxtasis en ellos, y más al ver cómo se ejecuta a otros seres en su lucha contra bestias de importación, como los reek, acklays y nexus.

Estructura de colmena e historia

El rostro público de Geonosis es un archiduque, cargo que, en la era de las Guerras Clon, ocupa Poggle el Menor. Este atiende todos los asuntos exteriores, mientras que la reina Karina pone huevos y rige la colmena desde las entrañas de las catacumbas. La existencia de la reina es secreta; guerreros alados la protegen mientras los zánganos realizan labores de construcción. Estos deben recibir un flujo estable de trabajo, de lo contrario se arriesgan a provocar un estado de guerra civil y batallar entre sí para mantenerse ocupados.

Los geonosianos provocan el inicio de las Guerras Clon cuando la República descubre en su mundo una fábrica de droides separatistas. Tras la guerra, los zánganos desarrollan las primeras fases de la Estrella de la Muerte, construida en parte con material de los anillos de asteroides del planeta. A fin de mantener oculta la estación, cuando acaban su labor, el Imperio emplea gas venenoso para esterilizar el planeta y extermina a los geonosianos. Solo sobrevive uno al cuidado de un huevo de reina. Por desgracia, cuando la reina madura, no puede poner huevos. ∎

ALFOMBRAS ANDANTES
LOS WOOKIEES

HOLOCRÓN

ESPECIE
Wookiee

MUNDO NATAL
Kashyyyk

CAPITAL
Kachirho

AFILIACIÓN
**República;
Alianza Rebelde**

IDIOMA
Shyriiwook

No sabéis lo bien que se duerme en el regazo de un wookiee.
Rio Durant

Los árboles de Kashyyyk, altos, fuertes y majestuosos, se parecen en muchos aspectos a los wookiees que habitan entre ellos. Este mundo maravilloso pero peligroso produce muchas formas de vida singulares, y los wookiees no son una excepción. Con sus más de dos metros de altura, se elevan por encima de muchas especies. Están cubiertos de pelo, hablan a base de potentes rugidos y su fuerza es proverbial. Pero también son célebres por su lealtad, compasión y laboriosidad. Viven en elegantes ciudades arbóreas artesanales que combinan a la perfección materiales naturales con tecnología moderna.

Los wookiees tienen una relación especial con sus bosques, cuyos árboles wroshyr albergan un profundo significado espiritual. Su ejemplo más prominente es el Árbol de Origen, un espécimen de altura excepcional que se eleva sobre las cercanas Tierras Sombrías. Es hogar del ave shyyyo, un pájaro tan raro que algunos creen que es solo una leyenda. Trepar por el Árbol de Origen es un rito de iniciación para los wookiees. En tiempos antiguos, la potente conexión de Kashyyyk con la Fuerza

Kachirho Hacia el final de las Guerras Clon, esta capital costera se convierte en un campo de batalla clave.

El jefe Tarfful

El jefe de Kachirho, capital de Kashyyyk, es Tarfful, que descuella entre los wookiees por su liderazgo durante la convulsa época de las Guerras Clon y la Guerra Civil Galáctica. Cuando Kashyyyk afronta la invasión separatista, Tarfful se asocia con el maestro Jedi Yoda en la estrategia de combate y comanda a su ejército wookiee desde el frente.

Su postura antiimperialista lo convierte en un criminal buscado en la Guerra Civil Galáctica, por lo que se debe ocultar en las Tierras Sombrías. Monta una resistencia con los Partisanos de Saw Gerrera, pese al riesgo que supone para él, y se salva de milagro de ser capturado por los imperiales, quienes sin duda lo ejecutarían por traidor. Simboliza de tal forma la libertad y el orgullo que los meros rumores de su supervivencia bastan para inspirar a los wookiees a seguir con su revuelta.

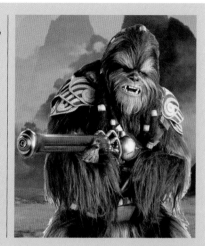

atrajo a los zeffo, una misteriosa raza alienígena sensible a la Fuerza. En épocas más recientes, el joven wookiee Gungi es aceptado en la Orden Jedi, raro ejemplo de la especie entre dichos caballeros.

Los wookiees viven siglos, por lo que han visto el auge y la caída de muchos gobiernos y han sido víctimas de injusticias en toda la galaxia. Los esclavistas trandoshanos los han aterrorizado desde antiguo, y a veces les han dado caza por mero deporte. Kashyyyk también da varios célebres wookiees, como el héroe rebelde Chewbacca, el fiero cazarrecompensas Krrsantan el Negro, el libertario Choyyssyk y el enérgico rey Grakchawwaa, que combate en las Guerras Clon acompañado del guerrero wookiee Alrrark.

En las Guerras Clon, los separatistas atacan Kashyyyk. Los wookiees mantienen su alianza con la República y combaten junto con los Jedi para rechazar la invasión droide. Salen vencedores, pero la batalla contra un opresor pronto da pie a la siguiente. Kashyyyk aún se resiente cuando se activa la Orden 66, pero los wookiees permanecen fieles a los Jedi. Ayudan al maestro Yoda a huir del planeta, y pronto se ven perseguidos por el recién fundado Imperio.

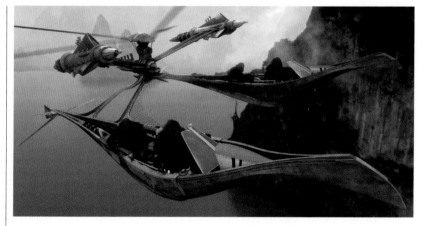

Catamaranes Oevvaor Suelen usarse para pescar, pero se modifican para la defensa cuando es necesario.

Ahora, su planeta está bloqueado, y el Imperio permite someterlos al cautiverio y a la esclavitud.

Las recién declaradas leyes imperiales les provocan un enorme sufrimiento, ya que los arrancan de sus familias y los envían fuera de su mundo para realizar trabajos forzados en las minas de especia de Kessel, en el Borde Exterior. Para mantener el orden, los imperiales les implantan chips inhibidores. El Imperio deforesta muchos bosques de wroshyr para explotar su madera, famosa por su resistencia, y su valiosa savia. Durante un tiempo, Saw Gerrera y sus Partisanos se unen a la Resistencia wookiee y forman una alianza que libera a muchos wookiees y neutraliza la refinería de savia imperial. No obstante, Kashyyyk sigue bajo el dominio imperial incluso después de la batalla de Endor. El gran moff Lozen Tolruck se sirve de propaganda y de un bloqueo para mantener en secreto el aparente deceso de Palpatine. Sin embargo, su férreo control se tambalea cuando Chewbacca y Han Solo dirigen una masiva revuelta que desemboca en la muerte del gran moff y la liberación del planeta tras décadas de yugo imperial. ∎

GUERREROS ESPIRITUALES
LOS LASAT

HOLOCRÓN

ESPECIE
Lasat

MUNDO NATAL
Lasan; Lira San

AFILIACIÓN
Familia real de Lasan

HABILIDADES
Fuerza; agilidad; grandes escaladores

L a suya es una historia de orgullo, tragedia y renovación. Para la galaxia, los lasat son una especie oriunda de Lasan, mundo del Borde Exterior donde su pueblo prosperó mucho antes de que se documentara la historia. Se enorgullecen sobremanera de sus guerreros, cuya fuerza física y temeridad son proverbiales. Los más preciados son su Guardia de Honor, un grupo encargado de proteger a su familia real. Pero también tienen un lado espiritual, pues creen en la

Una batalla perdida Garazeb Orrelios, capitán de la Guardia de Honor, se siente responsable de la derrota.

energía de Ashla –conocida como la Fuerza en casi toda la galaxia– y descodifican crípticas profecías alojadas en textos antiguos.

La agitación en Lasan provoca la ira del Imperio, lo que culmina con el asedio de Lasan. Los guerreros lasat combaten con valentía, pero los imperiales vencen gracias al uso de sus brutales disruptores de iones T-7 y una devastadora bomba contra el Palacio Real. El asedio diezma la población y lleva a los lasat al borde de la extinción en la galaxia conocida.

El guerrero rebelde Garazeb «Zeb» Orrelios cree que es el último superviviente de su especie y se une a una célula

rebelde para contraatacar. Se sorprende al topar con otros dos lasat, Chava la Sabia y Gron. Ambos hablan de una profecía que los llevará a un misterioso planeta llamado Lira San, su legendario mundo natal original, pero para ello deben llevar a cabo un ritual que les desvele la ruta al nuevo mundo. El arma de Zeb, un clásico fusil-bo de antiguo linaje, es la clave que los conduce por un cúmulo estelar implosionado en el Espacio Salvaje, donde descubren el mítico planeta. Para su asombro, allí hallan a toda una población de lasat, garantía de que la especie perdurará. Zeb sigue llevando a supervivientes a su nuevo hogar. ∎

Lasan no fue destruido.
Fue transformado como
parte del destino futuro
de nuestro pueblo.

Gron

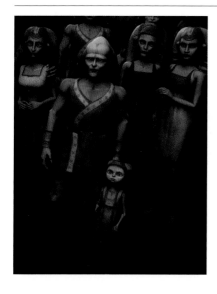

LIBERTARIOS
LOS TWI'LEK

HOLOCRÓN

ESPECIE
Twi'lek

MUNDO NATAL
Ryloth

AFILIACIÓN
República; Movimiento Ryloth Libre

MIEMBROS DESTACADOS
Aayla Secura; Bib Fortuna; Cham Syndulla; Hera Syndulla

Los twi'lek proceden de Ryloth, un planeta del Borde Exterior, pero están repartidos por toda la galaxia. Se los distingue fácilmente de otros humanoides por sus lekkus, unos tentáculos o colas en la cabeza. Para algunos son artistas o bailarines, profesiones que practican muchos twi'lek; sin embargo, este prominente pueblo no solo descuella por el arte. Entre ellos también se cuentan pilotos, contrabandistas, cazarrecompensas, gánsteres, políticos, Jedi y, sobre todo, libertarios.

Su cultura confiere gran relevancia a la familia. Un símbolo de la familia twi'lek es el kalikori, reliquia artesanal que pasa de generación en generación. Cada miembro añade a la reliquia una aportación que represente algo de importancia personal, y de esta manera se documenta el legado familiar de un modo único. Los kalikoris suelen captar el enorme sufrimiento de los twi'lek a lo largo de los siglos.

Durante las Guerras Clon, los separatistas atacan el planeta Ryloth. La invasión, los bombardeos y el pillaje devastan el planeta y a su pueblo, pero al final los twi'lek consiguen repeler a los droides gracias a una alianza entre los Jedi y los libertarios locales al mando de Cham Syndulla. Su propio gobierno considera a Cham un radical, pero su liderazgo se prolonga hasta el siguiente conflicto, cuando funda el Movimiento Ryloth Libre para contrarrestar la ocupación imperial. El grupo intenta incluso asesinar al emperador Palpatine y a Darth Vader.

Las décadas de lucha endurecen a estos libertarios; no obstante, su reputación como guerreros no los salva a todos del peligro, y muchos son esclavizados. Después de años de sometimiento, Ryloth se indepen-

Caballero Jedi Aayla Secura se halla entre los pocos Jedi que sobreviven a la batalla de Geonosis. Sirve con honores en las Guerras Clon.

diza de la Nueva República, aunque el auge de la Primera Orden lleva a algunos twi'lek a apoyar a la Resistencia. Tras la batalla de Crait, Yendor, un antiguo miembro de la Alianza, accede a acoger a la Resistencia de su vieja amiga Leia Organa, acto que provoca la cólera de la Primera Orden. ∎

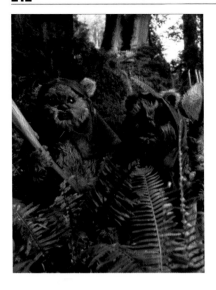

ALIADOS PELUDOS

LOS EWOKS

HOLOCRÓN

ESPECIE
Ewok

MUNDO NATAL
Luna Boscosa, IX3244-A

AFILIACIÓN
**Alianza Rebelde;
Nueva República**

EJEMPLOS DESTACADOS
**Wicket; jefe Chirpa;
Peekpa**

IDIOMA
Ewokés

A pesar de su escasa estatura, no hay que subestimar a los ewoks. El Imperio comete ese error en la Luna Boscosa de Endor al tomarlos por meros animales primitivos. Pero esta banda de minúsculos alienígenas peludos desempeña un papel crucial en la caída imperial cuando luchan junto a la Rebelión en la batalla de Endor. Y aunque combaten con armas primitivas –lanzas, piedras, arcos y catapultas–, su ingenio y su ataque sorpresa cambian el curso de la batalla. Sus sencillas trampas resultan mortales, derriban a los caminantes imperiales y abruman a las acorazadas tropas de asalto. Los ewoks son fieles aliados de la Rebelión, y algunos prestan su apoyo emocional a veteranos traumatizados que intentan asumir lo que hicieron o vieron durante la Guerra Civil Galáctica.

Los ewoks hallan su paz espiritual en la naturaleza. Sus chamanes son sus guías místicos, que conservan e interpretan sus relatos orales, que pasan de generación en generación. Crean sus hogares sobre las copas de los árboles, muy por encima de los predadores que deambulan por el suelo del bosque. Se contentan con llevar una sencilla

Hogar arbóreo Gracias a C-3PO, la fuerza de la Alianza entabla amistad con los habitantes de la Aldea del Árbol Brillante.

vida forestal, aunque el contacto con el mundo exterior lleva a algunos ewoks a abandonar sus aislados pueblos. Peekpa, una experta en tecnología, se une a la misión de los rebeldes Han Solo, Chewbacca y Lando Calrissian para impedir que el maníaco Fyzen Gor propague un letal virus droide.

Endor también es hogar de la diminuta especie de los wistie, o duendes del fuego, que protegen el bosque y son amigos de los ewoks. En ocasiones, los guerreros ewoks los usan como armas; se llenan los bolsillos con las pobres criaturas y las arrojan contra el enemigo para distraerlo. ∎

Más vale ayuda menuda
que ninguna, Chewie.
Han Solo

DEFENSORES DE LA PAZ
LOS MON CALAMARI

HOLOCRÓN

ESPECIE
Mon Calamari

MUNDO NATAL
Mon Cala

AFILIACIÓN
República; Alianza Rebelde; Nueva República

EJEMPLOS DESTACADOS
Almirante Raddus; almirante Gial Ackbar; caballero Jedi Nahdar Vebb

Ya sea bajo los mares de su planeta natal, Mon Cala, o combatiendo en la inmensidad del espacio, los mon calamari son defensores de la paz. Su planeta acuático es hogar de urbes subacuáticas, cuyas elevadas estructuras se conectan a través de un conjunto de tubos presurizados que permiten viajar a alta velocidad. Los gobierna un querido monarca, al que asisten alcaldes y burócratas distribuidos por todo el planeta, y comparten su mundo con los quarren, especie que a lo largo del tiempo ha sido tanto amiga como enemiga.

Durante las Guerras Clon, la sospechosa muerte del rey Yos Kolina lleva al príncipe Lee-Char al trono en una época de gran malestar. Los separatistas avivan el descontento de los quarren y fomentan una guerra civil. Respaldado por la República, Lee-Char lidera la defensa de Mon Cala de la invasión separatista con la ayuda del capitán de la guardia, Gial Ackbar.

En los albores del Imperio, Lee-Char acoge al padawan Ferren Barr y a sus seguidores, lo cual alerta al Imperio, que sospecha que los Jedi están allí y lanza una invasión a la primera oportunidad. Ocupa Mon Cala, y los mon calamari responden lanzando al espacio sus edificios subacuáticos, que transforman en naves de guerra, armadas con cañones de iones, turboláseres y proyectores de rayos tractores. Son parte crucial de la flota de la Alianza Rebelde, pues aportan naves capitales muy

necesarias a su armada, dirigida por los almirantes mon calamari Raddus y Gial Ackbar.

¡Es una trampa!
Almirante Ackbar

Décadas después respaldan de nuevo la causa rebelde al aliarse con la Resistencia en la guerra contra la Primera Orden. Ofrecen valiosas naves, tripulación y pilotos, como Aftab Ackbar, hijo de Gial. Su apoyo provoca represalias de la Primera Orden, lo cual los pone de nuevo en el punto de mira de los invasores. ◾

Diseño de naves Las naves mon calamari lucen un aspecto bulboso más orgánico que sus homólogas imperiales y de la Primera Orden.

CHATARREROS DE OJOS BRILLANTES
LOS JAWA

HOLOCRÓN

ESPECIE
Jawa

MUNDO NATAL
Tatooine

AFILIACIÓN
Neutral

SINGULARIDAD
Son chatarreros

Los jawa de Tatooine guardan muchos secretos. Se los puede ver por todo el planeta, pero pocos aparte de los suyos saben qué aspecto tienen bajo sus andrajosas túnicas marrones. Debajo de sus capuchas se vislumbran unos ojos brillantes, y sus voces chillonas hablan su lengua nativa, el jawés. Viven en grandes reptadores de las arenas, vehículos dotados de orugas que hacen las veces de hogar y almacén ambulante. Desde esos talleres móviles, reparan máquinas y droides que venden a granjeros locales, viajando de finca en finca mostrando sus productos. Algunas especies pueden aprender su lengua, pero, dado que hablarla implica usar el sentido del olfato, es especialmente difícil de dominar, así que para cerrar tratos suelen hablar en el más sencillo idioma comercial jawa.

La tecnología parece el único interés de los jawa. Allí donde haya un droide perdido o una nave estrellada, pronto aparecen ellos. Aprovechan prácticamente toda ocasión para hacerse con tecnología desatendida; desmantelan enseguida cualquier cosa de valor y la preparan para revenderla. Para robar —nunca destruir— sus hallazgos, usan armas iónicas que improvisan con chatarra. Los desafortunados droides a los que sorprenden solos pasan a ser de su propiedad, hecho que resulta nefas-

> Los jawa roban, no destruyen.
> **Kuiil**

to para los rebeldes R2-D2 y C-3PO, cuya captura a manos de los jawa y su subsiguiente venta a Owen Lars en Tatooine provoca el viaje de Luke Skywalker para convertirse en Jedi.

Es difícil seguirles el rastro, pero se cree que las naves que viajan a y desde Tatooine les permiten salir de su mundo natal. Los jawa tienen colonias en Arvala-7, Nevarro y Vanqor, donde llevan una vida muy parecida a la de Tatooine: inextricablemente atraídos por toda clase de tecnología, a menudo para fastidio de sus vecinos. ∎

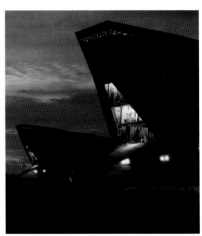

Reptadores de las arenas Aunque carecen de armas, su blindaje protege a los jawa de muchos peligros.

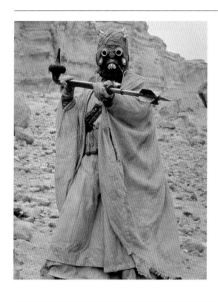

PUEBLO DEL DESIERTO
LOS INCURSORES TUSKEN

HOLOCRÓN

ESPECIE
Tusken

MUNDO NATAL
Tatooine

AFILIACIÓN
Neutral

ARMAS
**Bastones gaderffii;
fusil de ciclos**

Sobrevivir en los inhóspitos páramos de Tatooine exige un profundo conocimiento del paisaje y una dureza física sin par, rasgos que los incursores tusken sin duda encarnan. Los tusken, también llamados moradores de las arenas, viven en tribus primitivas desperdigadas por el yermo desierto. Se pasan la vida entera cubiertos de pies a cabeza con máscaras y ropa de confección casera, lo cual les confiere un temible aspecto al tiempo que los protege de los dañinos rayos de los soles gemelos y los atroces vendavales de Tatooine. Pocos extranjeros saben cómo son bajo sus prendas de camuflaje.

La supervivencia de los tusken depende en gran parte de las manadas de bantha que deambulan por Tatooine. Los usan de montura para cruzar vastos trechos de desierto en busca de agua o para defender su territorio de forasteros. Quienes pasan por sus tierras deben ofrecer algo a cambio de un pasaje seguro, pues los tusken tienen un don sin igual para identificar a intrusos. Su naturaleza territorial los enfrenta con los colonos de Tatooine, entre cuyas víctimas se cuenta Shmi Skywalker –la madre de Anakin Skywalker–,

Los tusken andan
como hombres, pero son
monstruos, viles y salvajes.
Cliegg Lars

Bien envueltos Hasta los niños llevan trajes de cuerpo entero para protegerse de las duras condiciones de Tatooine.

a quien captura una tribu. Cuando Anakin la encuentra, ya es demasiado tarde para salvarle la vida y, en un arranque de cólera, el joven Jedi mata a toda la tribu. Muchos años después, su regreso a Tatooine brinda otra oportunidad a Darth Vader para vengarse de los tusken. Arrasa un poblado entero y deja a un solo superviviente. La matanza provoca la veneración de otro poblado, que construye un templo para adorar a esa poderosa figura de negro. ∎

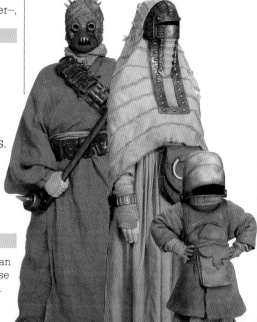

GLOSARIO

Academia de Arkanis
Instalación imperial del planeta Arkanis
para formar cadetes, que en los últimos
días del Imperio Galáctico supervisó
Brendol Hux.

acorazado
Clase de nave blindada, con potentes
armas y numerosa tripulación; se halla
entre las naves de guerra más grandes.

aerosol de bacta
Método rápido para administrar bacta.

Alta República
Era de relativa prosperidad y expansión
de la República Galáctica en pleno
apogeo de la Orden Jedi, unos 200
años antes de las Guerras Clon.

Alto Mando de la Alianza
Consejo de dirigentes políticos y
militares que lideraron la Alianza
para Restaurar la República.

Antigua República
Gobierno instaurado en la galaxia que
precedió a la República Galáctica. Existió
muchos años antes de las Guerras Clon y
colaboró con los Jedi en varios conflictos.

Ascendencia Chiss
Civilización avanzada de las Regiones
Desconocidas, célebre por su secretismo
y su destreza militar.

ASW4 *Véase* DSW4/ASW4.

bacta
Sustancia con propiedades
curativas. Se puede
administrar
por medio de
vendas, aerosoles
o tanques de
inmersión para
curar heridas
superficiales
de menores
a moderadas
en formas
de vida
orgánicas.

barón administrador
Título o cargo de Lando Calrissian como
líder de Ciudad de las Nubes. Él es el
responsable de la operación de su
instalación minera y de garantizar
el bienestar de los habitantes
de esa estación
flotante.

beskar
Valioso metal con considerable
capacidad de resistencia al bláster.
Lo codician los mandalorianos,
quienes forjan sus armaduras con él.

canciller
Líder político electo de la República
Galáctica y la Nueva República que
preside el Senado.

canciller supremo
Cargo electo del Senado de la República
Galáctica que hace las veces de dirigente
del cuerpo gubernamental y de portavoz
del Senado, al frente del programa de
gobierno. Durante las Guerras Clon, el
puesto sufre modificaciones sustanciales
para gestionar mejor la guerra.

cazarratas
Término coloquial con que se define a
los ladronzuelos callejeros de los barrios
bajos de Corellia. Una pandilla de
cazarratas trabaja para la banda Gusanos
Blancos en la capital, Ciudad Coronet.

centrista (facción)
Grupo de sistemas de la Nueva
República partidarios de unos férreos
gobierno y ejército central. Dichos
sistemas acaban separándose de la
Nueva República y convirtiéndose en
el germen político de la Primera Orden.

cerdo inflable
Pequeño y orondo animal que se hincha
y triplica su tamaño cuando se asusta.
Detecta metales preciosos con su olfato.

chip inhibidor
Dispositivo secretamente
implantado en el cerebro
de los soldados clon de la
República para garantizar que
acaten órdenes preprogramadas,
incluida la Orden 66.

coaxium
Rara sustancia combustible empleada
para propulsar naves estelares a una
velocidad superior a la de la luz. Durante
el Imperio Galáctico se somete a un
estricto control y alcanza un elevado
precio en el mercado negro.

códigos de transpondedores
Señales que emiten todas las naves
de la galaxia que operan dentro de
la legalidad. Transmiten información
esencial sobre el vehículo, como su
nombre, capitán, puerto de matriculación,
perfil armamentístico, etc. Es un medio
que facilita el rastreo de naves buscadas
a las autoridades encargadas de aplicar
la ley.

comandante imperial
Cargo de los oficiales militares del Imperio que supervisan el entrenamiento de tropas en las academias. Suelen ser célebres por sus duros métodos.

Comité Lealista
Comité político leal al canciller supremo Palpatine creado para asesorarlo durante la crisis separatista.

Concordato Galáctico
Tratado que se firmó al final de la Guerra Civil Galáctica y llamaba al fin del enfrentamiento entre el destruido Imperio Galáctico y la Nueva República.

consciencia
Capacidad de conocimiento de uno mismo, de pensamiento abstracto y razonamiento superior que poseen ciertas formas de vida. Las especies dotadas de consciencia disfrutan de derechos y protección, pero su aplicación depende de la autoridad gobernante.

contrabandista
Operador de nave estelar independiente que se procura beneficios del transporte de material de contrabando. Los contrabandistas suelen llevar a cabo su labor en naves modificadas de forma ilegal, construidas para ocultar cargamento y evadirse a toda velocidad.

corbeta
Clase de nave estelar que cumple con varias funciones, entre ellas la de lanzadera diplomática, carguero ligero y pequeña nave bélica.

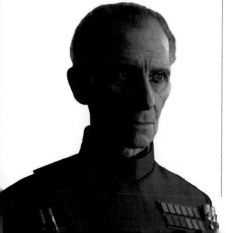

crucero
Clase de nave de guerra armada, por lo general menor que un destructor o un acorazado.

DSW4/ASW4
Abreviaturas de «después de *Star Wars IV*» y «antes de *Star Wars IV*»; sistema usado para establecer la cronología de eventos de las historias de *Star Wars*. Indica cuántos años estándar acontece un evento antes o después de *Star Wars: Episodio IV – Una nueva esperanza*.

emperador
Poderoso líder autocrático de un imperio, como el tiránico Palpatine, quien se hizo con el dominio de la República Galáctica y se declaró emperador.

enclave mandaloriano
Lugar oculto donde los mandalorianos pueden permanecer en la clandestinidad y conservar su credo y forma de vida.

Escuadrón Fénix
Facción rebelde encabezada por el comandante Jun Sato y que fue clave para poner en jaque al régimen del Imperio antes de la batalla de Yavin.

especia
Sustancia natural que, una vez refinada, puede servir como medicamento y potente narcótico. Su demanda y los intentos del gobierno de limitar su distribución han generado un lucrativo y expansivo comercio delictivo de contrabando.

explorador
Soldado perteneciente a una unidad de fuerzas especiales de la Alianza Rebelde especializada en misiones secretas de alto riesgo. A estas tropas también se las conoce como rastreadores rebeldes.

Federación de Comercio
Poderoso conglomerado mercantil interestelar de la República Galáctica, responsable del transporte de bienes por toda la galaxia. Dirigido por comerciantes neimoidianos, es rico y tiene poder político. Por fuera se muestra neutral, pero respalda en secreto a los separatistas en las Guerras Clon, tentado por la promesa de un comercio sin restricciones.

gran moff
Oficial de alto rango del Imperio Galáctico encargado de gobernar un vasto territorio para el emperador.

granja de vapor
Asentamiento agrícola en
mundos con ecosistemas
extremos donde debe
extraerse humedad del
aire con condensadores
especiales llamados
evaporadores de humedad. Es
un tipo de granja de humedad.

granjero de humedad
Individuo que opera un evaporador
de humedad para recoger la humedad
excedente y transformarla en agua, en
especial en climas de calor excesivo,
como Tatooine.

grupo de asalto
Grupo reducido de soldados que opera
en las entrañas de territorio hostil.

Guardia de la Muerte
Infame facción de guerreros
mandalorianos notoria por su
naturaleza militarista y su oposición
a Satine Kryze, la dirigente pacifista
de Mandalore.

Guardia Real
Cuerpo de protección personal de un
soberano. Las cortes reales, como las
de Alderaan y Naboo, tienen guardias
reales, así como el emperador Palpatine
y el líder supremo Snoke.

Guardianes de los Whills
Fieles protectores del Templo Kyber,
en Jedha. En tiempos del Imperio se
desbandaron. Entre sus miembros se
contaban Chirrut Îmwe y Baze Malbus.

holocrón
Artilugio que contiene información
y mensajes solo accesibles mediante
la Fuerza. Tanto los Jedi como los
Sith construyen holocrones de diseño
propio.

holoproyector
Dispositivo que proyecta una imagen
tridimensional, como mapas y mensajes.

Imperio Sith
Régimen gobernante de los
Sith en la antigüedad, miles
de años antes de la era moderna.
Gobernó la galaxia hasta que las
luchas internas y el empeño de

los caballeros Jedi condujeron a su
caída.

Investigación de Armas Avanzadas
Organización imperial encargada del
desarrollo de tecnología avanzada, como
armas, armaduras, droides y el superláser
de la Estrella de la Muerte.

joopa
Especie de grandes gusanos que viven
bajo la superficie del planeta Seelos y se
tragan vivas a sus presas.

koan
Meditación Jedi que aspira a abandonar
la dependencia de la razón y entregarse
a la iluminación intuitiva de la Fuerza.

lazo
Arma larga en forma de cuerda que se
usa de manera parecida a un látigo y
puede llevarse a modo de pañuelo.

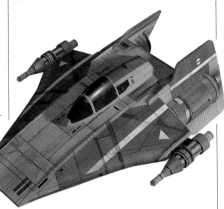

Ley de Desarme Militar
Ley que propuso la canciller
republicana Mon Mothma al final de
la Guerra Civil Galáctica. Su objetivo
era reducir de forma significativa
la dimensión militar de la Nueva
República y promover la paz.

líder supremo
Cargo autoproclamado de la máxima
autoridad en la Primera Orden. Snoke
ocupó el puesto de líder supremo
antes de que lo asesinara Kylo Ren,
quien enseguida se agenció el cargo.

**masacre
de Ghorman**
Trágica acción
cometida por
las tropas
imperiales y
que inspiró a
la senadora
Mon Mothma
a declararse
públicamente
en contra de
los crímenes
del Imperio.

**medallón de datos de
tránsito de la Primera Orden**
Objeto que se otorga a los líderes de
alto rango de la Primera Orden para
permitirles el libre desplazamiento
por sectores controlados del espacio.

midiclorianos
Formas de vida microscópicas que
permiten a los seres sensibles a la
Fuerza conectar con la Fuerza Viva.

moff
Título de los gobernadores regionales
durante el reino del Imperio. Pueden
comandar inteligencia y activos
militares. Los nombra el emperador
o sus asesores.

nebulosa
Nube arremolinada de polvo y gas
situada en el espacio; se identifica
por su amorfo patrón de color.

Oficina de Seguridad Imperial (OSI)
División responsable de la seguridad
dentro del Imperio. Sus funcionarios
investigan denuncias de deslealtad
tanto de civiles como de militares.

orbak
Criatura parecida a un caballo que puede domesticarse para usarse como montura en la guerra y en los viajes.

oscilador
Artilugio hallado en la base Starkiller que se mueve atrás y adelante a intervalos regulares para generar una corriente eléctrica que evita que el planeta se desestabilice.

populista (facción)
Facción política que se formó después de la Guerra Civil Galáctica con el respaldo de la senadora Leia Organa. Aboga por que se conserve la soberanía de los planetas independientes en lugar de formar un gobierno galáctico y un potente ejército centralizado.

primer senador
Cargo que se propuso para remplazar al de canciller de la Nueva República. Con él se pretendía unificar a un gobierno dividido entre centristas y populistas.

psicometría
Habilidad de la Fuerza con la que el usuario es capaz de tocar un objeto inanimado y descubrir cosas sobre la persona o el acontecimiento ligados a él.

remanente imperial
Miembros rebeldes del Imperio Galáctico que se niegan a acatar la

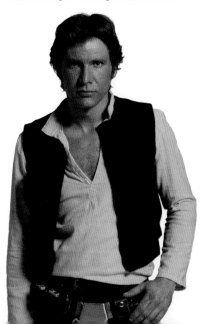

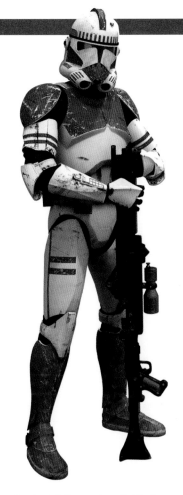

rendición del Concordato Galáctico y operan en los márgenes del espacio.

representante
Funcionario electo que sirve en el Senado de la República como portavoz de su mundo y tiene el título de senador.

reprogramador de droides
Operario especializado en la creación, reparación y modificación de droides mecánicos.

revientabúnkeres
Nave de guerra fabricada por la Corporación de Ingeniería Corelliana. Lo usa la Resistencia y está equipado para disparar potentes bombas de plasma.

Senado Imperial
En su día llamado Senado Galáctico, su sucesor imperial es un cuerpo gubernamental de senadores de los sistemas estelares del Imperio que

prácticamente carece de poder. Al final, el emperador Palpatine lo desarticula por completo.

senador
Representante político de un mundo o sector en el Senado Galáctico en tiempos de la República Galáctica, el Imperio Galáctico y la Nueva República. Algunas entidades corporativas también son lo bastante influyentes como para obtener representación en el Senado.

sindicatos
Cualquiera de las organizaciones criminales de la galaxia de amplio rango operativo. Suelen definirse por su territorio o sus mercancías. Los dirigen señores del crimen, a quienes obedecen diversos segundos de a bordo, ante los que a su vez responden soldados rasos al pie de la cadena de mando. Los cinco sindicatos criminales más poderosos son los de Crymorah, el Clan Hutt, el sindicato Pyke, Sol Negro y Crimson Dawn.

soldado de choque
Elemento especializado de las fuerzas armadas que hace hincapié en el entrenamiento y el equipo para ejecutar ataques relámpago contra objetivos valiosos. Tanto el Gran Ejército de la República como el cuerpo de soldados de asalto del Imperio y la Alianza Rebelde tenían unidades clasificadas como tropas de choque.

traficantes de especia
Delincuentes que transportan especia ilegal. Como es lógico, sus operaciones son veloces y ágiles, a fin de evitar la persecución e incautación de bienes por parte de las autoridades competentes o de delincuentes rivales.

unión en la Fuerza
Conexión extremadamente rara entre dos individuos que sienten la Fuerza con gran intensidad. Kylo Ren y Rey comparten ese vínculo, que les permite usar la Fuerza de un modo único.

vergencia
Concentración inusual de energía de la Fuerza que se da de forma natural. Se localiza alrededor de un lugar, objeto o persona. La proximidad a vergencias suele generar visiones entre los sensibles a la Fuerza.

INDICE